SALON DES FEMMES

UNTERHALTUNGEN ÜBER FRAUEN, MÄNNER,
SEX, LIEBE, BEZIEHUNGEN UND WIE MAN EINE
PRAGMATIKERIN DER WEIBLICHKEIT WIRD

Gary M. Douglas

BASIEREND AUF EINER TELECALL-REIHE MIT GARY
DOUGLAS UND EINER ZUSAMMENKUNFT VON ACHTZEHN
KRAFTVOLLEN UND GROSSARTIGEN FRAUEN

AC | P

Leichtigkeit, Freude und Herrlichkeit

Haftungsausschluss

Bitte nimm nichts hiervon ernst oder mache es bedeutsam. Es ist mein Herzenswunsch, mehr Leichtigkeit und Frieden für Frauen und Männer zu schaffen. Es geht nicht darum, Abtrennung oder Bewertung zu schaffen.

Was wäre, wenn du in einer Welt leben würdest, in der alle freundlich zueinander wären? Was wäre, wenn du die Person wärst, die dabei helfen könnte, dies zu bewirken?

Inhalt

Vorwort

Während des 17. und 18. Jahrhunderts waren Salons in Frankreich Orte, an denen sich kluge Frauen mit Weitblick trafen, unterhielten und Ideen austauschten, genauso wie kluge Männer mit Weitblick dies taten.

Im Geiste dieser Salons habe ich eine Reihe von vierzehn Telecalls mit einer Gruppe großartiger Frauen durchgeführt, bei der wir uns über Frauen, Männer, Sex, Beziehungen, die Rolle von Frauen und Männern unterhalten haben, über die Gestaltung der Zukunft und viele, viele andere Themen. Das vorliegende Buch basiert auf diesen Unterhaltungen.

In den folgenden Diskussionen stößt du vielleicht auf einige Worte und Konzepte, die dir noch nie untergekommen sind. Wir haben versucht, sie in einem Glossar am Ende des Buches zu definieren.

Du wirst auch dem Löschungssatz begegnen, den wir bei Access Consciousness verwenden. Dabei handelt es sich um eine Abkürzung, die jene Energien anspricht, die die Begrenzungen und Kontraktionen in deinem Leben erschaffen. Wenn du ihn zum ersten Mal liest, wird er deinen Kopf vielleicht ein wenig durcheinanderbringen. Das ist unsere Absicht. Er ist dazu gedacht, deinen Verstand aus dem Weg zu räumen, damit du die Energie einer Situation erfassen kannst.

Im Prinzip gehen wir mit dem Clearing Statement zurück zur Energie der Begrenzungen und Barrieren, die uns davon abhalten, vorwärtszugehen und uns in alle Räume auszudehnen, in die wir gerne gehen würden.

Der Access-Consciousness-Löschungssatz lautet: „Right and Wrong, Good and Bad, POD and POC, All 9, Shorts, Boys and Beyonds®". Am Ende des Buches findest du eine kurze Erklärung der Bedeutung dieser Worte.

Du kannst wählen, dies zu tun oder nicht; ich habe keine Ansicht darüber, aber ich möchte dich dazu einladen, es auszuprobieren und zu sehen, was passiert.

1
Pragmatischer Feminismus

*Ich habe eines im Sinn; und zwar möchte ich euch zu
vollkommenem Gewahrsein bringen. Wenn ihr das also nicht
wirklich möchtet, nehmt euch besser in Acht, denn ich werde
euch auf eine wilde Fahrt mitnehmen!*

Gary:

Hallo, meine Damen. Dr. Dain Heer und ich haben
jahrelang Sex und Beziehungs-Workshops mit Frauen- und
Männergruppen abgehalten. Donnerstagabends kamen
alle Männer zusammen, um ihre Bewertungen über Frauen
loszuwerden. Freitagabends kamen alle Frauen zusammen, um
ihre ganzen Bewertungen über Männer loszuwerden. Und dann
zogen die Frauen los, machten eine Pyjama-Party und bauten
einen Haufen neuer Bewertungen auf. Sie wurden Männern
gegenüber wieder bewertend und den Männern wurde angst
und bange, denn sie wussten, diese wütenden Frauen könnten
ihnen die Eier abschneiden.

EIN BETRIEBSZUSTAND FÜRS LEBEN

Warum waren diese Frauen so wütend auf die Männer? Weil sie sich einen Betriebszustand für ihr Leben und ihre Lebensweise als Frau eingerichtet hatten.

Wenn du einen bestimmten Betriebszustand im Leben hast, zeigen sich immer wieder die gleichen Dinge und du wunderst dich, warum alles immer wieder auf die gleiche Art und Weise abläuft. Wenn du immer Konflikte mit Männern hast oder dir immer wieder langweilig wird oder du immer denkst, etwas müsse anders sein, als es derzeit ist, dann bist du in einem Betriebszustand, der bewirkt, dass sich alles immer wieder auf die gleiche Weise zeigt.

Wenn du deine Beziehung zum anderen Geschlecht oder deinem Sex-Partner wirklich ändern möchtest, musst du die Art und Weise verändern, wie du die Dinge siehst.

Salon-Teilnehmerin:

Ich befinde mich immer im Kampf gegen das Männliche oder das Weibliche.

Gary:

Es sollte keinen Kampf zwischen männlich und weiblich geben. Genau das versuche ich hier zu kreieren. Als ich den Gentlemen´s Club zum ersten Mal hielt, hatten die Männer nicht das Gefühl, für ihr Recht kämpfen zu müssen, Männer zu sein, und sie hatten auch nicht das Gefühl, gegen Frauen kämpfen zu müssen, um sie selbst zu sein. Sie konnten einfach sie selbst sein und Frauen konnten sie wählen oder nicht, so wie sie es wollten.

Salon-Teilnehmerin:

Ich habe das Gefühl, dass ich mich mit Männern in Konkurrenz befinde.

Gary:

Das ist ein Betriebszustand. Ein Betriebszustand ist etwas, von dem aus du zu funktionieren versuchst. Es ist eine Wahl, die du triffst. Du bist nicht bereit, etwas anderes zu haben. Du hast die Schlussfolgerung gezogen: „So ist es nun einmal, so werde ich es immer machen und das ist, was geschehen wird."

Du könntest dich stattdessen fragen:

+ Was würde ich wirklich gerne wählen?
+ Was könnte ich anderes sein oder tun, das all dies verändern würde?

Wie viele Bewertungen musst du einrichten, um einen Betriebszustand zu haben? Viele, wenige oder Megatonnen oder mehr als Gott kennt? Mehr als Gott kennt!

Alles, was das ist, mal Gottzillionen, zerstört und unkreiert ihr das alles? Right and Wrong, Good and Bad, Pod and Poc, All 9, Shorts, Boys and Beyonds.

Welche Dummheit verwendet ihr, um den Betriebszustand eines Lebens und einer Lebensweise als Frau zu kreieren, wählt ihr? Alles, was das ist, mal Gottzillionen, zerstört und unkreiert ihr das alles? Right and Wrong, Good and Bad, Pod and Poc, All 9, Shorts, Boys and Beyonds.

Und welche Dummheit verwendet ihr, um das Gefühl eines dauernden Konfliktzustands zwischen männlich und weiblich zu kreieren, wählt ihr? Alles, was das ist, mal Gottzillionen, zerstört und unkreiert ihr das alles? Right and Wrong, Good and Bad, Pod and Poc, All 9, Shorts, Boys and Beyonds.

Salon-Teilnehmerin:

Am Ende dieser Prozesse hast du gefragt: „... wählt ihr?" Ich sage immer eher: „... das ihr wählt." Ich merke, dass du das nicht sagst. Kannst du mir sagen, warum?

Gary:

„Das du wählst" rechtfertigt deinen Grund für die Wahl. Es handelt sich um eine feste Ansicht. Damit sagst du: „Ich wähle das, weil _____." Du würdest lieber glauben, dass du etwas *aus einem Grund* wählst, anstatt *einfach zu wählen*. Ich versuche euch dahin zu bringen, dass ihr seht, dass es keinen Grund für das gibt, was ihr wählt – ihr wählt einfach. Deshalb sage ich: „wählt ihr."

Salon-Teilnehmerin:

Ich liebe dich, Gary! Das eliminiert so viele kleine Energien, so viel Mist.

Salon-Teilnehmerin:

Ich habe eine Frage. Sind Männer tatsächlich gemein und böse?

Gary:

Nein, in Wirklichkeit sind Männer nicht gemein und böse.

Salon-Teilnehmerin:

Warum erscheint es dann so, als seien sie es?

Gary:

Weil sie die Lüge abgekauft haben, dass gemein und böse zu sein heißt, männlich zu sein. Wie viele Lügen habt ihr über Männer abgekauft, die euer Leben vermasseln? Viele, wenige oder Megatonnen?

Wie viele Lügen über Männer habt ihr abgekauft, die euer Leben und eure Lebensweise blockieren? Alles, was das ist, mal Gottzillionen, zerstört und unkreiert ihr das alles? Right and Wrong, Good and Bad, Pod and Poc, All 9, Shorts, Boys and Beyonds.

Salon-Teilnehmerin:

Mein Vater hat mich unterstützt, damit ich auf ein gutes College gehen und auch eine gute Praktikumsstelle bekommen konnte. Trotzdem machte er sich über Frauen lustig. Er lachte Frauen aus, die weinten. Und als meine Schwester im Sterben lag, wählte er, sie nicht zu besuchen. Ich habe eine ziemlich schräge Vorstellung darüber entwickelt, was Männer sind.

Gary:

Na ja, so ziemlich jeder tut das, sogar Männer.

Welche Dummheit wählt ihr, um den Konflikt zwischen männlich und weiblich zu kreieren, wählt ihr? Alles, was das ist, mal Gottzillionen, zerstört und unkreiert ihr das alles? Right and Wrong, Good and Bad, Pod and Poc, All 9, Shorts, Boys and Beyonds.

Salon-Teilnehmerin:

Wenn eine Seite den Konflikt aufrechterhält und die andere Seite in der interessanten Ansicht darüber ist, birgt dies das Potenzial, den Konflikt zu entschärfen?

Gary:

Das entschärft den Konflikt bis zu einem gewissen Grad, aber es führt nicht dazu, dass die Beziehung auf Dauer läuft. Ich habe das mit meiner Ex-Frau gemacht. Ich ging in die interessante

Ansicht. Ich war nicht im Konflikt, sodass es keinen Konflikt gab, aber das hat nichts in ihrer Welt verändert. Das Problem ist, dass die meisten Frauen die Ansicht haben, dass der Mann zu einem guten Mann wird, wenn sie ihn ändern, anstatt ihn als das zu sehen, was er ist.

Wie oft habt ihr euch einen Mann genommen und ihn als das perfekte Bild gesehen? Alles, was das ist, mal Gottzillionen, zerstört und unkreiert ihr das alles? Right and Wrong, Good and Bad, Pod and Poc, All 9, Shorts, Boys and Beyonds.

EINEN MANN WÄHLEN, DEN DU „IN ORDNUNG BRINGEN" WILLST

Salon-Teilnehmerin:

Dazu habe ich eine Frage. Was kreiert die Dynamik, einen Mann zu wählen, den man in Ordnung bringen oder verändern will?

Gary:

Als Kind hat man dir beigebracht, dass du einen ‚guten' bösen Jungen finden musst. In all den Liebesromanen geht es um Männer, die als böse Jungs gelten, und weil er sich in dich verliebt, zähmst du die Bestie in ihm und er wird dein Geliebter.

Überall wo ihr versucht, die wilde Bestie zu zähmen, zerstört und unkreiert ihr das alles? Right and Wrong, Good and Bad, Pod and Poc, All 9, Shorts, Boys and Beyonds.

Salon-Teilnehmerin:

Geht es auch darum, ihn zu retten? „Ich kann ihm helfen, ihn in Ordnung bringen, ich kann ihn besser machen." Ist das eine Mutter-Sache, ein Mutterinstinkt, jemanden zu retten?

Gary:

Es ist keine Mutter-Sache. Es ist eine Frauen-Sache. Man hat euch beigebracht, dass es eure Aufgabe ist, unterstützend zu sein und hinter dem Thron zu sitzen – nicht *jenseits* des Throns. Es geht darum, die Kontrolle zu haben, ohne die Kontrolle zu haben. Ihr sollt so tun, als wärt ihr einfach ein süßes, junges Ding, das von nichts etwas weiß. Diese Rollen, die man den Frauen gegeben hat, sind nicht wahr. Sie haben nichts mit dem zu tun, was eine wahre Frau ist.

Alles, was das ist, mal Gottzillionen, zerstört und unkreiert ihr das alles? Right and Wrong, Good and Bad, Pod and Poc, All 9, Shorts, Boys and Beyonds.

EINES TAGES WIRD MEIN PRINZ KOMMEN

Schaut ihr euch manchmal etwas an und sagt: „Das ist verrückt! Warum sollte ich das wählen?" Einige von euch tun das. Ihr sagt: „Vergiss es. Ich werde mich nicht einmal darum bemühen, eine Beziehung zu haben." Andere von euch sagen: „Naja, eines Tages wird der richtige Mann schon kommen, eines Tages wird mich mein Prinz davon erlösen, das Aschenputtel zu sein."

Alles, was das ist, mal Gottzillionen, zerstört und unkreiert ihr das alles? Right and Wrong, Good and Bad, Pod and Poc, All 9, Shorts, Boys and Beyonds.

Salon-Teilnehmerin:

Was, wenn bei einem beides zugleich abläuft?

Gary:

Bei den meisten von euch läuft beides gleichzeitig ab. Euch

wurde beigebracht, dass es so sein wird. Schließlich wird der richtige Mann kommen und alles wird gut ausgehen. Nein, nichts davon ist real! Würdet ihr, als unendliches Wesen, nur eine wahre Liebe haben?

Salon-Teilnehmerin:
Nein!

Gary:
Es macht keinen Sinn. Denn als unendliches Wesen wäre das Einssein das, was ihr euch wünscht, und nicht der *Eine*, den ihr euch wünscht.

Alles, was das ist, mal Gottzillionen, zerstört und unkreiert ihr das alles? Right and Wrong, Good and Bad, Pod and Poc, All 9, Shorts, Boys and Beyonds.

Als Kind hat man euch beigebracht, dass es eine wahre Liebe für euch gibt. Man hat euch beigebracht, dass ihr eines Tages euren Prinzen findet. Eines Tages wird der richtige Mann auftauchen und euch so lieben, wie ihr geliebt werden solltet. Und eines schönen Tages wird alles perfekt sein. Eines Tages aber kommt nie, denn eines Tages ist niemals heute. Eines Tages ist etwas, das niemals existiert hat, niemals existieren wird und niemals existieren kann.

Wie viele „eines Tages" versucht ihr noch immer zur Erfüllung zu bringen? Alles, was das ist, mal Gottzillionen, zerstört und unkreiert ihr das alles? Right and Wrong, Good and Bad, Pod and Poc, All 9, Shorts, Boys and Beyonds.

Bemerken einige von euch langsam, dass es in diesem Bereich sehr viel Ladung gibt?

Salon-Teilnehmerin:

Ja!

Gary:

Dieses ganze Zeug erhält den Irrsinn dieser Realität aufrecht. Den Konflikt zwischen Mann und Frau, diese ganze Vorstellung von Beziehung und Ehe, diese ganze Vorstellung, dass Sex schön sein muss und wundervoll und bla bla bla. Existiert das in der Realität?

Welche Dummheit verwendet ihr, um das nicht existierende Sexleben, Romantikleben, Ehe- und Beziehungsleben zu kreieren, das in keiner Realität jemals existiert hat, wählt ihr? Alles, was das ist, mal Gottzillionen, zerstört und unkreiert ihr das alles? Right and Wrong, Good and Bad, Pod and Poc, All 9, Shorts, Boys and Beyonds.

Ihr stellt nie eine Frage. Ihr sagt sofort: „Er ist so schön, wundervoll und freundlich", aber ihr fragt nie: „Wird das für mich wirklich funktionieren?" Ihr kommt zu einer Schlussfolgerung darüber, was ihr haben solltet, anstatt zu wählen, was tatsächlich funktionieren wird. Ich möchte, dass ihr die Pragmatikerinnen der Weiblichkeit seid, nicht die kämpfenden Irinnen, die kämpfenden Nordländerinnen, die kämpfenden Wikingerinnen, die kämpfenden Latinas und jede andere Nationalität an Frauen, die ihr glaubt, sein zu müssen.

Alles, was das ist, mal Gottzillionen, zerstört und unkreiert ihr das alles? Right and Wrong, Good and Bad, Pod and Poc, All 9, Shorts, Boys and Beyonds.

Salon-Teilnehmerin:

Ich fühle auch einen ständigen Konflikt, einen ständigen Kampf zwischen Mann und Frau. Das hält mich in einem ständigen Konflikt mit mir selbst gefangen.

Gary:

Ja, weil du Mann *und* Frau warst. Alles sollte euch zur Verfügung stehen. Es gibt nichts, was ihr nicht in dem einen oder anderen Leben getan habt oder gewesen seid. Alles, was ihr jemals gewesen seid oder getan habt, sollte euch zur Verfügung stehen, aber in dem Versuch, euch als Frau oder Mann zu definieren, schneidet ihr die Hälfte von dem ab, was euch zur Verfügung steht. Wenn man sich als Mann definiert, muss man seine weibliche Seite abschneiden. Wenn man sich als Frau definiert, muss man seine männliche Seite abscheiden. Ihr kauft Ansichten über Männer ab und Ansichten über Frauen, damit ihr definieren könnt, wer ihr seid, aber diese Ansichten haben nichts mit euch, dem Wesen, zu tun.

Salon-Teilnehmerin:

Ja, es ist, als würde ich gegen Männer kämpfen; und ich mache mich falsch dafür, dass ich das tue.

Gary:

Welche Dummheit wählt ihr, um den Konflikt zwischen männlich und weiblich zu kreieren, den ihr wählt? Alles, was das ist, mal Gottzillionen, zerstört und unkreiert ihr das alles? Right and Wrong, Good and Bad, Pod and Poc, All 9, Shorts, Boys and Beyonds.

Wenn du in deinem letzten Leben ein Mann warst und dachtest, es wäre einfacher und besser, eine Frau zu sein, und

du kommst in diesem Leben als Frau zur Welt, wirst du sagen: „Moment mal, es ist nicht einfacher, eine Frau zu sein. Es ist besser, ein Mann zu sein." Und dann gehst du in einen Konflikt zwischen deinem Beschluss und deinen Wahlen. Wie viel Wahl gibt dir das?

Salon-Teilnehmerin:
Null.

Gary:
Und wie viel Bewertung gibt dir das? Megatonnen. Alles, was das ist, mal Gottzillionen, zerstört und unkreiert ihr das alles? Right and Wrong, Good and Bad, Pod and Poc, All 9, Shorts, Boys and Beyonds.

HULDIGUNG AN DIE BEZIEHUNG VS. HULDIGUNG AN DIE VAGINA

Eine Sache, von der ich möchte, dass ihr sie aus diesem Salon des Femmes mitnehmt, ist, dass ihr in der Lage seid, eure weibliche Seite zu haben – ohne die Notwendigkeit, sie zu einem Problem mit Männern zu machen. Nichts sollte ein Problem mit Männern sein. Alles sollte eine Wahl sein.

Welche Dummheit verwendet ihr, um die ewige Huldigung an die Beziehung zu kreieren, wählt ihr? Alles, was das ist, mal Gottzillionen, zerstört und unkreiert ihr das alles? Right and Wrong, Good and Bad, Pod and Poc, All 9, Shorts, Boys and Beyonds.

Die männliche Version hiervon lautet:

Welche Dummheit verwendet ihr, um die ewige Huldigung an die Vagina zu kreieren, wählt ihr? Alles, was das ist, mal

Gottzillionen, zerstört und unkreiert ihr das alles? Right and Wrong, Good and Bad, Pod and Poc, All 9, Shorts, Boys and Beyonds.

Auf jeden treffen beide Seiten zu und das kreiert jede Menge Gegensätze. Ihr wollt, dass *er* eure Vagina verehrt, und *ihr* wollt eure Beziehung verehren. Frauen sind auf die Vorstellung abgerichtet, alles drehe sich um Beziehungen – eure Beziehung zu euren Kindern, eure Beziehung zu eurem Mann. Frauen und Männer dienen unterschiedlichen Göttern und wundern sich, warum das nicht zusammenpasst!

Welche Dummheit verwendet ihr, um die ewige Huldigung an die Beziehung zu kreieren, wählt ihr? Alles, was das ist, mal Gottzillionen, zerstört und unkreiert ihr das alles? Right and Wrong, Good and Bad, Pod and Poc, All 9, Shorts, Boys and Beyonds.

Welche Dummheit verwendet ihr, um die ewige Huldigung an die Vagina zu kreieren, wählt ihr? Alles, was das ist, mal Gottzillionen, zerstört und unkreiert ihr das alles? Right and Wrong, Good and Bad, Pod and Poc, All 9, Shorts, Boys and Beyonds.

Salon-Teilnehmerin:

Gibt es auch eine ewige Huldigung an das „keine-Beziehung-haben"? Oder ist das die Kehrseite derselben Medaille?

Gary:

Ja, es ist die Kehrseite derselben Medaille.

Wenn du irgendeiner Sache huldigst, bist du nicht präsent bei Wahl, Möglichkeit und Frage. Wir müssen die Huldigung an die Beziehung loswerden, sowohl dafür als auch dagegen,

und wir müssen die Huldigung an die Vagina loswerden, sowohl dafür als auch dagegen. Beide kreieren ein Problem, bei dem du am Ende bei Ansichten landest, die im Gegensatz zueinander stehen.

Salon-Teilnehmerin:
Ah, richtig.

Gary:
Welche Dummheit verwendet ihr, um die ewige Huldigung an die Beziehung zu kreieren, wählt ihr? Das trifft auf beide Seiten zu. Alles, was das ist, mal Gottzillionen, zerstört und unkreiert ihr das alles? Right and Wrong, Good and Bad, Pod and Poc, All 9, Shorts, Boys and Beyonds.

Welche Dummheit verwendet ihr, um die ewige Huldigung an die Vagina zu kreieren, wählt ihr? Alles, was das ist, mal Gottzillionen, zerstört und unkreiert ihr das alles? Right and Wrong, Good and Bad, Pod and Poc, All 9, Shorts, Boys and Beyonds.

Salon-Teilnehmerin:
Gary, die zweite Frage „Welche Dummheit verwendet ihr, um die ewige Huldigung an die Vagina zu kreieren, wählt ihr?" wirkt stark auf mich. Kannst du das erklären?

Gary:
Irgendwann in einem Leben hast du wahrscheinlich entschieden, dass du wirklich gern eine Vagina hättest.

Salon-Teilnehmerin:
Als ich in jenem Leben ein Mann war?

WAS MACHT MÄNNLICH UND WEIBLICH ÜBERHAUPT AUS?

Gary:

Ja, diese ganze Vorstellung, für oder gegen eine Ansicht zu sein, ist für mich zum Schießen. Es gibt nichts, was du nicht getan hast oder gewesen bist in irgendeinem Leben. Was macht männlich oder weiblich überhaupt aus?

Salon-Teilnehmerin:

Das wäre meine nächste Frage gewesen!

Gary:

Nun, dafür habe ich auch einen Prozess.

Welche Dummheit verwendet ihr, um euch als die Konkubine der MEST-Realität, der physiologischen Realität und des psychologischen Irrsinns zu kreieren, wählt ihr? Alles, was das ist, mal Gottzillionen, zerstört und unkreiert ihr das alles? Right and Wrong, Good and Bad, Pod and Poc, All 9, Shorts, Boys and Beyonds.

Wenn ihr euch zu einer Konkubine macht, ist es, als wärt ihr die Geliebte der MEST-Realität (Anm. d. Übers.: der Realität von Materie (matter), Energie (energy), Raum (space) und Zeit (time)), der physiologischen Realität und des psychologischen Irrsinns, denn werdet ihr dann nicht zu einem Sklaven und Diener davon in dieser Welt? Es ist wie die Kreation von Sex bei den meisten Leuten. Wie oft hattet ihr zum Beispiel eine Beziehung in dieser Realität von Materie, Energie, Raum und Zeit, die freudvoll für euch war?

Salon-Teilnehmerin:

Hahaha.

Gary:

So gut wie nie! Und bei wie vielen dieser Beziehungen ging es um eure physiologische Realität? Wie viele von den Leuten, mit denen ihr Sex hattet, genossen den Sex wirklich? Wie viele von ihnen glauben, dass ihr schön, wundervoll und fantastisch seid – weil ihr es seid?

Salon-Teilnehmerin:

Nicht viele.

Gary:

Und dann ist da der psychologische Irrsinn, aus dem heraus die meisten Menschen in allen möglichen Arten von Beziehungen funktionieren. Die meisten Menschen verwenden Bewertungen, um sexuelle Erregung zu kreieren. Bewertung ist nicht der Weg, um eine Welt der Erweiterung zu kreieren. Sie kann nur eine Welt des Zusammenziehens kreieren. Hilft das?

Salon-Teilnehmerin:

Mein ganzer Körper ist jetzt ein einziger Kampf. Die Energie ist total durcheinander.

Gary:

Deshalb lassen wir das laufen. Wir müssen eure Körper so „klarkriegen", dass ihr mehr Leichtigkeit mit ihnen und bei allem, was ihr im Leben wählt, haben könnt. Dieser Telecall soll euch dazu bringen, dass ihr Leichtigkeit mit dem Frausein haben könnt, Leichtigkeit mit der Wahl, wie ein Mann zu handeln, Leichtigkeit damit, wie ein Mann zu kreieren, und Leichtigkeit

damit, wie eine Frau zu kreieren. Im Augenblick kämpfen die meisten von euch für oder gegen die eine oder andere Seite, was euch keine absolute Wahl lässt. Begreift ihr das?

Nichts in dieser Realität dreht sich darum, eure sexuelle Identität und Realität zu wählen und zu kreieren. Es geht darum, alles abzukaufen, was man euch erzählt und verkauft hat und was da draußen in der Welt ist und euch sagt: „So muss es sein."

Alles, was das ist, mal Gottzillionen, zerstört und unkreiert ihr das alles? Right and Wrong, Good and Bad, Pod and Poc, All 9, Shorts, Boys and Beyonds.

Salon-Teilnehmerin:

Gary, du hast die Freiheit erwähnt, wie ein Mann oder eine Frau zu kreieren. Wirst du mehr darüber sagen?

MANIPULATION UND WISSEN

Gary:

Männer neigen dazu, ziemlich geradlinig zu sein. Sie sind direkter als die meisten Frauen. Zack, zack, zack. Sie lügen auch gut. Wenn du eine Frau bist, erfährst du, dass Männer lügen, und du versuchst, sie zu konfrontieren, zu kontrollieren oder zu manipulieren, damit sie dir die Wahrheit sagen. Tatsächlich solltet ihr nicht versuchen, sie dazu zu bringen, euch die Wahrheit zu sagen. Ihr solltet einfach wissen, was die Wahrheit ist, denn das gibt euch die Kontrolle über die Situation.

Es gehört zum Frausein, zur „Wissenschaft des Frauseins", einen sechsten Sinn zu haben. Ihr habt ein Gewahrsein von Sachen, das Männer nicht haben, aber das wird in dieser Realität

nicht gefördert. Eure angeborene Fähigkeit zu wissen wird nicht gefördert. Ihr sollt euer Wissen zugunsten von Manipulation aufgeben, als ob Manipulation anstelle von Gewahrsein die ultimative Quelle von Kontrolle wäre. Nein. Mit Gewahrsein könnt ihr Kontrolle über alles haben.

Salon-Teilnehmerin:

Kannst du ein bisschen mehr über Manipulation und Wissen sagen? Wenn ich es richtig verstanden habe, sagst du, dass ich eher Manipulation verwende, anstatt zu wissen, dass es da eine Lüge gibt, und das zu meinem Vorteil zu nutzen.

Gary:

Ja, das ist es, was man uns in dieser Realität beigebracht hat. Man hat uns gelehrt, unser Gewahrsein bei jeder sich bietenden Gelegenheit abzutrennen. Hat man dich gelehrt, alles zu glauben, was dein Vater sagte? Ja. Man hat dir beigebracht, dass du deinem Vater vertrauen könntest. Also wird jeder Mann zu einer Person, der du vertrauen kannst, richtig?

Salon-Teilnehmerin:

Oder eigentlich das Gegenteil!

Gary:

Das gilt für beide Richtungen. Nichts davon kann euch die Freiheit des Gewahrseins geben. Wonach wir hier suchen, ist der Weg, wie ihr zu Gewahrsein kommt, nicht den Ort, wo ihr blind vertraut.

Wie viele von euch haben versucht, blindes Vertrauen in Männer zu kreieren? Alles, was das ist, mal Gottzillionen, zerstört und unkreiert ihr das alles? Right and Wrong, Good and Bad, Pod and Poc, All 9, Shorts, Boys and Beyonds.

Und wie viele von euch haben versucht, blindes Vertrauen in Frauen zu kreieren? „Diese Frau ist meine Schwester; sie wird für mich da sein." Wenn ihr euer Gewahrsein abtrennt, werden Frauen genauso gemein und böse sein wie Männer, wenn man ihnen die Gelegenheit dazu gibt. Wie verschafft man ihnen diese Gelegenheit? Indem man sein Gewahrsein abtrennt.

Alles, was das ist, mal Gottzillionen, zerstört und unkreiert ihr das alles? Right and Wrong, Good and Bad, Pod and Poc, All 9, Shorts, Boys and Beyonds.

Salon-Teilnehmerin:

Die Religion lehrt uns, als Frau unser Wissen an die Männer abzugeben. Der Mann ist der Besitzer, der Anführer, die Autorität.

Gary:

Religion ist Teil der MEST-Realität, wo alle Männer mit Gott verbunden sind. Wenn man einen Penis hat, dann hat man eine Direktverbindung zu Gott. Wenn man eine Vagina hat, dann hat man ein Loch, in das alle Männer den Samen der Realität pflanzen.

Alles, was das hochgebracht hat, mal Gottzillionen, zerstört und unkreiert ihr das alles? Right and Wrong, Good and Bad, Pod and Poc, All 9, Shorts, Boys and Beyonds.

In der physiologischen Realität hast du als Frau bestimmte Fähigkeiten und als Mann hast du auch bestimmte Fähigkeiten. Tatsächlich haben wir alle Fähigkeiten, aber keiner von uns wendet sie an. Das Wichtige ist, dass ihr dorthin kommt, wo ihr alle Fähigkeiten zur Verfügung habt und nicht nur einen Teil davon.

Salon-Teilnehmerin:

Was bei mir hochkam, war: „Eines Mannes Wort ist Gesetz."

Gary:

Der gesamten Menschheit wurde eingetrichtert, dass Gott ein Mann ist und was Gott sagt, ist Gesetz.

Welche Dummheit verwendet ihr, um den Betriebszustand für das Leben und die Lebensweise als Frau zu kreieren, wählt ihr? Alles, was das ist, mal Gottzillionen, zerstört und unkreiert ihr das alles? Right and Wrong, Good and Bad, Pod and Poc, All 9, Shorts, Boys and Beyonds.

EINE PRAGMATIKERIN DER WEIBLICHKEIT SEIN

Salon-Teilnehmerin:

Vor einer Weile sagtest du: „Ich möchte, dass ihr Pragmatikerinnen der Weiblichkeit seid." Kannst du mehr darüber sagen, wie es wäre, als Pragmatikerin der Weiblichkeit zu funktionieren?

Gary:

Als Pragmatikerin der Weiblichkeit werdet ihr bereit sein, euch anzuschauen, wie ihr die Waffen einer Frau und eure weiblichen Reize einsetzen könnt, um das zu bekommen, was ihr wollt, ohne einem anderen etwas wegzunehmen. Mir ist bereits vor Jahren klar geworden, dass Frauen, wenn sie in einer Businessposition zu einer Machtquelle werden, dazu neigen, härter und sorgfältiger zu arbeiten und gemeiner zu werden, um zu beweisen, dass sie besser sind als ein Mann. Sie versuchen immer zu beweisen, dass sie besser sind als Männer. Sie nutzen

nicht, was ihnen zur Verfügung steht, um die Männer zu übertreffen.

Es ist, als ob ihr zu beweisen versucht, dass ihr besser als Männer seid, indem ihr nie großartiger seid als der Mann, als der ihr besser zu sein gewählt habt. Alles, was das hochgebracht oder runtergelassen hat, zerstört und unkreiert ihr das alles? Right and Wrong, Good and Bad, Pod and Poc, All 9, Shorts, Boys and Beyonds.

Salon-Teilnehmerin:

Pragmatisch zu sein, bedeutet in der Lage zu sein, das zu sehen, was ist. Was hält uns denn vor allem davon ab zu sehen, was ist? Was vernebelt unsere Fähigkeit zu sehen?

Gary:

Hauptsächlich, dass ihr in der Fantasie lebt, geil seid und alles seid, außer bewusst.

Fühlen ist der Nebel. Ihr habt Fühlen gegen Gewahrsein eingetauscht. Also überall, wo ihr Gefühlen den Vorzug vor Gewahrsein gegeben habt, zerstört und unkreiert ihr das? Right and Wrong, Good and Bad, Pod and Poc, All 9, Shorts, Boys and Beyonds.

Eine weibliche Pragmatikerin zu sein, bedeutet zu sehen, wie ihr die Dinge, die euch zur Verfügung stehen, zu eurem Vorteil einsetzen könnt. Ihr habt zum Beispiel ein Dekolleté. Könnt ihr das zu eurem Vorteil einsetzen bei einem Mann, der nicht allzu schlau ist?

Salon-Teilnehmerin:

Ja!

Gary:

Könnt ihr es bei einem Mann einsetzen, der sehr klug ist?

Salon-Teilnehmerin:

Ja!

Gary:

Könnt ihr es bei einem Mann einsetzen, der bewusst ist?

Salon-Teilnehmerin:

Ja.

Gary:

Nein, könnt ihr nicht. Denn er weiß, dass ihr es einsetzt. Das kreiert eine andere Realität.

Welche Dummheit verwendet ihr, um das Gefühl des Konflikts zwischen männlich und weiblich zu kreieren, wählt ihr? Alles, was das ist, mal Gottzillionen, zerstört und unkreiert ihr das alles? Right and Wrong, Good and Bad, Pod and Poc, All 9, Shorts, Boys and Beyonds.

Ich weiß nicht, ob ihr es bemerkt habt, aber auf allen diesen Prozessen liegt eine Menge Ladung. Eure Ansichten hierzu sind eine der grundlegenden Weisen, auf die wir diese Welt im Konflikt festhalten. Sie sind eine der Arten, wie wir diesen Krieg in Gang halten. Wenn ihr jetzt all eure Ansichten über all das ändert, wird der Krieg aufhören.

Ihr seid möglicherweise ein wenig stärker, als ihr denkt!

DUMMHEIT VS. GEWAHRSEIN

Wenn ich über Dummheit spreche, meine ich all jene Bereiche, in denen ihr euch unbewusst genug machen müsst, um in Bezug auf etwas dumm zu sein. Ihr müsst euch selbst unbewusst machen, um Dummheit statt vollkommenes Gewahrsein zu wählen. Wenn ihr vollkommenes Gewahrsein habt, könnt ihr die Straße entlanglaufen und sagen: „Mit diesem Kerl würde es Spaß machen, Sex zu haben. Dieser Kerl wäre wirklich langweilig. Mit diesem Kerl wäre es großartig, eine Beziehung zu haben, aber er wäre langweilig im Bett." Ihr werdet euch eurer Wahlen bewusst und seid dann in der Lage, dementsprechend zu wählen.

Als Frau habt ihr mehr Wahlen als Männer. Ich weiß, ihr glaubt das nicht, aber in Wirklichkeit habt ihr das. Weil ihr eine Frau seid, hat man euch ein Podest gegeben, auf dem ihr stehen könnt. Oder ihr habt die Wahl bekommen, von diesem Podest herunterzurutschen. Oder ihr habt die Wahl bekommen, den Mann voll und ganz zu kontrollieren. Ihr habt diese drei Wahlen als Ausgangskontext, um alles mit einem Mann zu kreieren. Die meisten von euch sehen das nicht.

Salon-Teilnehmerin:

Die meisten von uns scheinen gezwungen zu sein, denjenigen zu wählen, der uns nicht wählt.

Gary:

Genau. So funktionieren die meisten Leute. Männer machen das auch, aber im Laufe der Zeit haben sie gelernt, dass sie von der Frau gewählt werden. Frauen suchen immer nach dem Mann, der sie wählen wird, aber tatsächlich haben sie die Wahl,

denn wenn sie sagen: „Komm her", sagt der Mann: „Ja!" Aber wenn der Mann zur Frau sagt: „Komm her", sagt die Frau: „F... dich!"

Alles, was das ist, mal Gottzillionen, zerstört und unkreiert ihr das alles? Right and Wrong, Good and Bad, Pod and Poc, All 9, Shorts, Boys and Beyonds.

„ICH LASSE MEINEN SCHUTZWALL HERUNTER"

Salon-Teilnehmerin:

Während meiner ersten Ehe war ich ganz in diesem „Ich werde dich verändern"-Ding. Das hat nicht funktioniert und ich ging sofort eine neue Beziehung ein. Er wollte mich nicht und ich wollte ihn, also hat das auch nicht funktioniert. In meiner dritten Beziehung sagte ich: „Was immer mir begegnet, ich bleibe offen und gehe mit." Ich habe schließlich eine Beziehung gefunden, in der ich sehr glücklich bin und mit der ich mich sehr wohlfühle. Der Grund dafür ist, dass ich meinen Schutzwall heruntergelassen habe und keine Bewertung darüber habe, wie diese Beziehung werden wird.

Gary:

Das Wichtigste, was du gerade gesagt hast, war: „Ich habe meinen Schutzwall heruntergelassen." Die meisten Frauen sehen nicht, dass sie sich die meiste Zeit vor Männern schützen.

Salon-Teilnehmerin:

Durch die Werkzeuge von Access Consciousness habe ich gelernt, Sachen loszulassen und herausgefunden, dass mir alles

ganz einfach zufließt, wenn ich loslasse. Ich fühle mich freier und gleichzeitig sicherer in dem, was ich bin.

Gary:

Der Zweck dieses Calls ist es, euch dahinzubringen, wo dies immer die Wahl ist, die ihr habt. Ihr müsst nie wieder einen Schutzschild aufbauen, denn wenn ihr jemandem gegenüber einen Schutz aufbaut, müsst ihr auch immer ein Schutzschild gegen das Gewahrsein aufrechterhalten.

Überall, wo ihr einen Schutzwall gegenüber jemandem errichtet habt, und überall, wo ihr euer Gewahrsein abgeschnitten habt, was euch dumm genug macht, um falsche Wahlen zu treffen, zerstört und unkreiert ihr das alles? Right and Wrong, Good and Bad, Pod and Poc, All 9, Shorts, Boys and Beyonds.

Salon-Teilnehmerin:

Ich spüre, dass ich wütend auf dich bin.

Gary:

Wegen etwas, was ich gesagt habe?

Salon-Teilnehmerin:

Du, der Mann, erzählst mir, der Frau, dass ich mehr Wahlen habe.

Gary:

Ich bin kein Mann. Ich bin ein unendliches Wesen.

Salon-Teilnehmerin:

Hahaha! Danke!

Gary:

Wie kannst du es wagen, mich einen Mann zu nennen? Ich bin ein unendliches Wesen.

Salon-Teilnehmerin:

Gary, das ist toll. Ich sehe, dass ich dir gegenüber einen Schutzwall aufgebaut hatte, weil ich dieses Mann-Frau-Ding mit dir gemacht habe.

Gary:

Ja, das machen wir mit allen Leuten, mit denen wir in Kontakt kommen. Wir sind immer auf der Hut, wir haben immer einen Schutz, wir ziehen ständig Mauern und Barrieren hoch, anstatt zu merken, dass wir immer vollkommenes Gewahrsein haben.

Wie viele Mauern wählt ihr, um euch von vollkommenem Gewahrsein fernzuhalten und von allem, was ihr euch wünscht? Alles, was das ist, mal Gottzillionen, zerstört und unkreiert ihr das alles? Right and Wrong, Good and Bad, Pod and Poc, All 9, Shorts, Boys and Beyonds.

Wenn ich ihr wäre, würde ich einen Schutzwall mir gegenüber aufbauen, denn ich bin wirklich eine schlimme Person. Ich habe nur eines im Sinn und das ist, euch zu vollkommenem Gewahrsein zu bringen, und wenn ihr das wirklich nicht wollt, dann nehmt euch besser in Acht, denn sonst nehme ich euch auf eine wilde Fahrt mit!

Welche Dummheit also verwendet ihr, um das Gefühl von Konflikt zwischen Mann und Frau zu kreieren, wählt ihr? Alles, was das ist, mal Gottzillionen, zerstört und unkreiert ihr das alles? Right and Wrong, Good and Bad, Pod and Poc, All 9, Shorts, Boys and Beyonds.

MÄRCHEN

Salon-Teilnehmerin:

In meiner Realität muss man einen Mann verehren und er ist derjenige, der dich erwählt. Wie in allen Märchen ist er derjenige, der sich in die Frau verliebt. Er ist immer der Schlaueste und Klügste und ich bin so einen Mann nicht wert, wie also könnte er mich wählen?

Gary:

Wow, mit welcher Schokolade überziehst du diesen Haufen Scheiße? Es muss richtig gute Schokolade sein, wenn du diese Scheiße abkaufst!

Salon-Teilnehmerin:

Ja, deswegen will ich das jetzt ausräumen.

Gary:

Hier ist ein Prozess:

Welche Dummheit verwende ich, um das Märchenleben und die Märchenlebensweise zu kreieren, die niemals funktionieren, wähle ich? Alles, was das ist, mal Gottzillionen, zerstört und unkreiert ihr das alles? Right and Wrong, Good and Bad, Pod and Poc, All 9, Shorts, Boys and Beyonds.

Es ist, als ob die Frauenbewegung den Männern ihre Rolle weggenommen hätte. Und die Märchen den Frauen ihre Rolle. Im Märchen heißt es: „Am Ende wird alles gut sein und ich lebe glücklich bis ans Ende meiner Tage." Wie viele Leute kennt ihr, die glücklich bis ans Ende ihrer Tage leben? Das ist nicht leben! Das mit dem „bis ans Ende eurer Tage glücklich sein" könnt ihr einfach nicht. Ihr müsst die Beziehung, die für euch

funktioniert, generieren und kreieren. Und das ist genau das, was den meisten von uns nie beigebracht wird.

Das ist es, wo wir hingelangen möchten – an den Ort, an dem ihr kreieren und generieren könnt, was für euch funktioniert. Ich werde im Laufe der Calls noch mehr darüber sagen. Aber zuerst einmal muss ich da einige Ladung von euch nehmen, weil ihr in einem Käfig eingesperrt seid. Ihr sprecht davon, Frauen seien eine Last und sitzen im Käfig – und das ist so ziemlich die Art und Weise, wie ihr zu funktionieren versucht, wenn ihr aus der Ansicht dieser Realität über männlich und weiblich heraus funktioniert.

Alles, was das ist, mal Gottzillionen, zerstört und unkreiert ihr das alles? Right and Wrong, Good and Bad, Pod and Poc, All 9, Shorts, Boys and Beyonds.

Salon-Teilnehmerin:

Wenn den Frauen die Ansicht „Eines Tages wird mein Prinz kommen" eingepflanzt wurde, was hat man den Männern dann beigebracht oder was wurde ihnen eingepflanzt in Bezug darauf, wie sie eine Beziehung oder eine Partnerin wählen?

Gary:

Vor allem wird dem Mann nicht beigebracht, eine Beziehung zu wählen. Ihm wurde beigebracht, Sex zu wählen – denn seine Aufgabe ist es, die Saat für die nächste Generation zu liefern.

Salon-Teilnehmerin:

Wie ist es mit dem „Eine gute Frau finden und sich niederlassen"? Was ist das?

Gary:

Bist du aus den 1950ern?

Salon-Teilnehmerin:

Ja!

Gary:

Okay, gut! Denn in den 1950ern war genau das die Ansicht.

Salon-Teilnehmerin:

Also denkst du, dass das nicht mehr existiert?

Gary:

Ich weiß, dass es nicht existiert. Ich bin in den 1950ern aufgewachsen und habe gesehen, wie die Leute sich die Hörner abgestoßen, geheiratet und Kinder bekommen haben. Dann ließen sie sich scheiden. Kinder, Ehefrauen und Ehemänner haben sich alle elend gefühlt; niemand war glücklich. Wo war das „Glücklich bis ans Ende deiner Tage"? „Glücklich bis ans Ende deiner Tage" geschieht nicht, es sei denn, ihr seid bereit, in Bezug auf eure Wahlen pragmatisch zu werden.

Ich merkte, dass die Leute in meiner Altersgruppe wählten, eine großartige Beziehung zu haben, aber sie schauten sich nicht an, ob die Person, mit der sie zusammen waren, das Gleiche wollte. Pragmatischer Feminismus bedeutet zu erkennen, was ihr wirklich gerne hättet, und bereit zu sein, das zu kreieren, auch wenn es in niemand anderes Realität passt.

Alles, was das für alle hochgebracht hat, mal Gottzillionen, zerstört und unkreiert ihr das alles? Right and Wrong, Good and Bad, Pod and Poc, All 9, Shorts, Boys and Beyonds.

Diese MEST-Realität entsteht durch die Vorstellung, dass

irgendetwas daran richtig ist. Und man sich ihr unterwerfen und danach leben sollte.

Welche Dummheit verwendet ihr, um euch als die Konkubinen der MEST-Realität, der physischen Realität und des psychologischen Irrsinns zu kreieren, wählt ihr? Alles, was das ist, mal Gottzillionen, zerstört und unkreiert ihr das alles? Right and Wrong, Good and Bad, Pod and Poc, All 9, Shorts, Boys and Beyonds.

Welche Dummheit verwendet ihr, um das Konfliktgefühl zwischen Mann und Frau zu kreieren, wählt ihr? Alles, was das ist, mal Gottzillionen, zerstört und unkreiert ihr das alles? Right and Wrong, Good and Bad, Pod and Poc, All 9, Shorts, Boys and Beyonds.

DER KRIEG ZWISCHEN MÄNNERN UND FRAUEN

Einer der Gründe, weshalb dieser Konflikt zwischen männlich und weiblich oder zwischen den Geschlechtern kreiert wurde, ist, machtlose Leute zu produzieren. Es ist eine Art und Weise, alle machtlos zu halten. Wenn ihr bereit wärt, alles zu sein, was ihr als Mann oder als Frau seid, wäre niemand machtlos. Und machtlos zu sein, ist in niemandes bestem Interesse. Und wie viele von euch haben dennoch festgestellt, dass ihr euch einer bestimmten Art Mann oder einer bestimmten Art Frau gegenüber machtlos fühlt?

Welche Dummheit verwendet ihr, um die Machtlosigkeit von Männern und Frauen zu kreieren, wählt ihr? Alles, was das ist, mal Gottzillionen, zerstört und unkreiert ihr das alles? Right and Wrong, Good and Bad, Pod and Poc, All 9, Shorts, Boys and Beyonds.

Salon-Teilnehmerin:

Kreiert dieser Konflikt den Krieg auf dem Planeten?

Gary:

Ja, und er kreiert ganz gewiss Krieg zwischen Frauen und Männern. Frauen sagen Männern Dinge, durch die die Männer sich machtlos fühlen, und Männer sagen Frauen Dinge, durch die die Frauen sich machtlos fühlen.

Zu Beginn meiner ersten Ehe hatte ich ein sechs Monate altes Baby und eine Ehefrau zuhause und ein Typ kam mich besuchen, den ich seit Jahren nicht gesehen hatte. Er erzählte mir, dass er von der Polizei gesucht würde, weil er die mexikanische Mafia angeheuert hätte, um seinen Bruder umzubringen, damit er das ganze Geld seiner Familie erben könnte. Dann lud er mich zum Abendessen ein.

Ich wusste sofort, dass ich ihn loswerden musste. Ich sagte: „Ich möchte nicht wirklich zum Essen gehen, aber du kannst gern mein Auto benutzen." Ich wusste, dass er gehen würde, wenn ich ihm mein 2.000-Dollar-Auto gebe, und meiner Ansicht nach war das viel besser, als im Haus mit Frau und Kind einen Kerl zu haben, der bereit ist zu töten.

Meine Frau ging an die Decke. Sie sagte: „Du bist ein Feigling. Du bist zu nichts zu gebrauchen und nutzlos. Ich hasse dich." Sie konnte es nicht von meinem Blickwinkel aus sehen, wie man nämlich einen Killer aus dem Haus kriegt, ohne umgebracht zu werden. Ich bin eher pragmatisch als auf Konfrontation aus.

Alles, was das ist, mal Gottzillionen, zerstört und unkreiert ihr das alles? Right and Wrong, Good and Bad, Pod and Poc, All 9, Shorts, Boys and Beyonds.

DEIN LEBEN KREIEREN UND GENERIEREN

Salon-Teilnehmerin:

Wenn wir aufhören würden, uns als Frauen oder Männer zu bezeichnen, und anfangen würden, Männer und Frauen als unendliche Wesen zu sehen, selbst, wenn sie sich nicht so verhalten, wie würde das die Dynamik verändern?

Gary:

Na ja, ihr könnt euch schon immer noch als Frau oder Mann bezeichnen. Das ist nicht schlecht; es geht nicht darum, den Bezugspunkt zu eliminieren. Es geht darum zu erkennen, dass diese andere Person ein unendliches Wesen ist, und darum, euch anzuschauen, ob dieses unendliche Wesen auf eine Art und Weise funktioniert, die sein Leben erweitern wird. Die meisten von euch wählen Leute, die ihr kontrollieren könnt oder von denen ihr denkt, dass sie euch kontrollieren können oder dass sie euch aus irgendeinem Grund besser aussehen oder besser fühlen lassen.

Ihr wählt einen Betriebszustand in eurem Leben, als ob das kreieren und generieren würde, was ihr euch wünscht. Das tut es nicht. Ein Betriebszustand des Lebens kann nur das einrichten, was bereits existiert. Alle Betriebszustände sind Arten und Weisen, Autopiloten zu kreieren, die zu funktionieren scheinen. Wenn ihr euch in einem Betriebszustand befindet, funktioniert ihr nicht von einer bewussten Ebene aus. Ihr funktioniert auf Autopilot.

Salon-Teilnehmerin:

Wie werden wir diese Betriebszustände los? Welche Fragen können wir stellen? Was müssen wir sein?

Gary:

Ihr müsst pragmatisch sein.

Salon-Teilnehmerin:

Was ist pragmatisch? Ich war in meinem ganzen Leben noch nie pragmatisch.

Gary:

Doch, das warst du. Es bedeutet, praktisch zu sein. Du bist immer pragmatisch, wenn es darum geht, sicherzustellen, dass du Geld verdienst.

Salon-Teilnehmer:

Ja, das ist etwas, was mich nicht langweilt. Ich liebe Geld, ich liebe meinen Körper und ich liebe die Natur. Alles andere langweilt mich.

Gary:

Du kreierst und generierst dein Leben nicht. Du lebst und richtest den Betriebszustand des Lebens und der Lebensweise ein, die du wählst. Deiner Ansicht nach hast du alles geregelt. Natürlich bist du gelangweilt, weil du nicht darüber hinaus in eine andere Realität gehst.

Salon-Teilnehmerin:

Okay. Wie, wann, wo, was bitte?

Gary:

Es geht nicht um was, wo, wann, wie. Es geht darum: Aus welchem Grund würde ich das nicht wählen?

Salon-Teilnehmerin:

Ich habe diese Frage gestellt!

Gary:

Hast du gefragt: Was kann ich jenseits von Langeweile wählen?

Salon-Teilnehmerin:

Wow, das habe ich nicht gefragt!

Gary:

Du bist gelangweilt, also wähle jenseits von Langeweile. Wenn du in einer schlechten Beziehung bist, frage: Wen kann ich wählen, damit ich in dieser Beziehung nicht mehr gelangweilt bin? Wenn du in deinem Leben gelangweilt bist, frage: Was kann ich jenseits von Langeweile wählen?

Salon-Teilnehmerin:

Ich fühle mich sehr viel leichter, Gary!

Gary:

Gut! Deshalb habe ich es dir gesagt.

Salon-Teilnehmerin:

Ich liebe dich Gary, danke!

Gary:

Welche Dummheit verwendet ihr, um den Betriebszustand des Lebens und der Lebensweise zu kreieren, wählt ihr? Alles, was das ist, mal Gottzillionen, zerstört und unkreiert ihr das alles? Right and Wrong, Good and Bad, Pod and Poc, All 9, Shorts, Boys and Beyonds.

Wenn etwas immer wieder auftaucht, müsst ihr fragen: In welchem Betriebszustand versuche ich zu leben?

Wenn ihr sagt: „Es funktioniert nicht, ich bin damit nicht glücklich, ich hätte wirklich gern etwas anderes, aber ich scheine nichts anderes wählen zu können", müsst ihr erkennen, dass es sich um einen Betriebszustand des Lebens handelt. Es ist nicht so, dass ihr nicht etwas anderes wählen *könntet*; ihr *wollt* es nicht. Welche Dummheit verwendet ihr, um den Betriebszustand des Lebens und der Lebensweise zu kreieren, wählt ihr? Alles, was das ist, mal Gottzillionen, zerstört und unkreiert ihr das alles? Right and Wrong, Good and Bad, Pod and Poc, All 9, Shorts, Boys and Beyonds.

Der Betriebszustand ist, so schnell wie möglich zu Tode zu kommen, indem man auf dem Weg dahin ein paar Affären hat. Alles, was das ist, mal Gottzillionen, zerstört und unkreiert ihr das alles? Right and Wrong, Good and Bad, Pod and Poc, All 9, Shorts, Boys and Beyonds.

DEIN KÖRPER IST IN DIR

Salon-Teilnehmerin:

Du sprichst davon, dass wir unser Leben kreieren und generieren und etwas anderes wählen sollen, doch wir sind immer noch in einem weiblichen Körper.

Gary:

Warum sagst du das so, als wäre es eine Begrenzung, die du nicht überwinden kannst?

Du sagst: „Ich bin *in* einem weiblichen Körper." Bist du in einem weiblichen Körper – oder ist der weibliche Körper in

dir? Du bist nicht im Körper. Dein Körper ist in dir. Er ist das, was du dir in diesem Leben kreiert hast, damit du etwas zu tun hast. Wofür du das gewählt hast und wie du ihn kreiert hast, um dieses Ergebnis zu erzielen – das kann ich nicht wissen – das weißt nur du.

Salon-Teilnehmerin:

Was ist der Unterschied dazwischen, wenn ich in meinem Körper bin oder er in mir?

Gary:

Du bist ein unendliches Wesen. Es gibt keine Außenkanten an dir, aber es gibt Außenkanten an deinem Körper.

Salon-Teilnehmerin:

Also ist mein Körper in mir?

Gary:

Könntest du ein größeres Wesen sein, dem nicht langweilig werden kann, mit deinem Körper oder ohne deinen Körper oder sonst irgendetwas?

Salon-Teilnehmerin:

Ja! Danke!

Gary:

Welche Dummheit verwendet ihr, um den Betriebszustand des Lebens und der Lebensweise zu kreieren, wählt ihr? Alles, was das ist, mal Gottzillionen, zerstört und unkreiert ihr das alles? Right and Wrong, Good and Bad, Pod and Poc, All 9, Shorts, Boys and Beyonds.

Ich will, dass ihr das bis zum nächsten Telecall laufen lasst. Ihr müsst euch darüber klar werden, von wo aus ihr agiert. Die meisten von euch streben nicht an, für etwas Großartigeres zu kreieren. Ihr wirkt von einem Zustand aus, von dem ihr denkt, dass ihr von dort aus funktionieren müsst, anstatt eine Wahl oder eine Möglichkeit zu haben. Ihr versucht von einem Ort aus, dem weiblichen Körper, zu kreieren, als ob das die einzige Wahl wäre, statt zu fragen: Welche Kreation würde mir hier zur Verfügung stehen, wenn ich bereit wäre, das Weibliche zu begrüßen und das Männliche nicht zurückzuweisen und mein unendliches Wesen nicht zurückzuweisen?

Alles, was das ist, mal Gottzillionen, zerstört und unkreiert ihr das alles? Right and Wrong, Good and Bad, Pod and Poc, All 9, Shorts, Boys and Beyonds.

Wie viele von euch suchen nach eurem Seelenpartner, nach eurer bedeutsamen besseren Hälfte, eurer Zwillingsflamme, eurer zweiten Hälfte oder nach der passenden Energie in einem männlichen Körper?

Salon-Teilnehmerin:
Jemand, der mich vollständig macht!

Gary:
Genau! Das ist ein Riesenthema!

Alles, was das ist, mal Gottzillionen, zerstört und unkreiert ihr das alles? Right and Wrong, Good and Bad, Pod and Poc, All 9, Shorts, Boys and Beyonds.

Bräuchte ein unendliches Wesen Vervollständigung? Oder wäre ein unendliches Wesen bereit, Sex oder eine Beziehung mit allen zu haben, mit denen sie wählen, eine Beziehung zu haben?

Salon-Teilnehmerin:

Absolut, jederzeit, überall.

Gary:

Ihr versucht ständig, all diese Betriebszustände zu kreieren, von denen aus ihr funktionieren könnt.

Wie viele Betriebszustände der Begrenzung wählt ihr? Alle die, mal Gottzillionen, zerstört und unkreiert ihr die alle? Right and Wrong, Good and Bad, Pod and Poc, All 9, Shorts, Boys and Beyonds.

Salon-Teilnehmerin:

Was sind die Elemente für wahre Freude an der Verkörperung einer Frau?

Gary:

Lasst all die Bewertungen darüber los, eine Frau oder ein Mann zu sein.

Salon-Teilnehmerin:

Du hast unter anderem über die Beschlüsse, Bewertungen, Berechnungen und Schlussfolgerungen gesprochen, die unserem Körper aufgezwungen wurden. Kannst du etwas darüber sagen, wie diese Elemente hier hineinspielen?

Gary:

Wenn ihr euer Gewahrsein abschneidet, macht ihr euch dumm genug, um nicht gewahr zu sein, was die Leute auf euren Körper projizieren, und diese Dinge werden in eurem Körper eingeschlossen und tun ihm weh. Ihr müsst bereit sein, gewahr zu sein, was los ist. Ihr müsst das Gewahrsein haben: „Dieser Typ schaut mich voller Lust an. Mag mein Körper das?

Oh! Mein Körper mag es, wenn man ihn begehrt. Interessant!" Zumindest euer Körper kann die Lust genießen. Das heißt pragmatisch sein mit dem Frausein.

Ihr erkennt den Unterschied dazwischen, ob euch jemand begehrt und euer Körper das genießt oder wenn ihr glaubt, ihr müsstest etwas damit anfangen. Die meisten Menschen schauen sich jemanden an und schauen dann weg, weil sie denken, wenn sie jemanden zu lange anschauen, bedeutet das, dass sie etwas tun müssen. Nein! Es bedeutet einfach, dass man schaut.

Ich habe einen Weg gefunden, damit umzugehen. Wenn ich mir eine Frau zu lange ansehe und es ihr unangenehm wird, sage ich: „Wow, schöne Schuhe, tolle Handtasche. Wo haben Sie die gefunden?" Bei Männern könnt ihr sagen: „Trainierst du viel? Das machst du wirklich super" oder „Wow, du scheinst viel Bier zu trinken!" Ihr müsst bereit sein zu erkennen, was los ist.

Salon-Teilnehmerin:

Was passiert denn, wenn Männer und Frauen, die sich nicht kennen, aneinander vorbeigehen und in die andere Richtung schauen? Versuchen sie zu vermeiden, dass es ungemütlich wird?

Gary:

Das ist ein Konflikt.

Welche Dummheit verwendet ihr, um das Konfliktgefühl zwischen männlich und weiblich zu kreieren, wählt ihr? Alles, was das ist, mal Gottzillionen, zerstört und unkreiert ihr das alles? Right and Wrong, Good and Bad, Pod and Poc, All 9, Shorts, Boys and Beyonds.

Bitte beachtet, dass ich das in Bezug auf Männer und Frauen sage. Das sind die Elemente, die definieren, was geschieht, wenn du einen Männerkörper oder einen Frauenkörper übernimmst.

Ihr solltet bereit sein zu erkennen: „Ich trage diesen Körper, aber er ist nicht, wer ich bin."

„WOW, DAS WÄRE MIR NIEMALS EINGEFALLEN"

Salon-Teilnehmerin:

Ich arbeite derzeit in einer männerdominierten Firma und bin noch neu im Unternehmen. Es gibt da vor allem zwei männliche Manager, deren Pflicht es ist, ständig hervorzuheben, wo ich meiner Rolle nicht gerecht werde. Ich habe das Gefühl, als würde ich die Beziehung kreieren, die ich als Teenager mit meinem Vater hatte, die sich übrigens dynamisch verändert hat, seit ich dieses verrückte Zeug namens Access Consciousness mache. Ich bin momentan ratlos. Was kann ich anderes sein und tun, damit diese beiden Herren zu Wachs in meinen Händen werden?

Gary:

Du musst begreifen, dass sie versuchen, deine Lehrer zu sein. Wenn du möchtest, dass jemand viel von dir hält, stelle immer eine Frage, auf die du die Antwort bereits weißt. Dann sage: „Wow, das wäre mir niemals eingefallen. Das ist brillant. Ich bin so dankbar."

Sie werden anfangen, dich zu verschonen und mit Informationen zu versorgen, anstatt dich zu korrigieren. Ihre Ansicht ist, dass sie einen Jungspund auf die Spur setzen müssen, um einen besseren Job zu machen. Es hat nichts damit zu tun, dass du eine Frau bist. Das ist das Problem. Du hast ihnen keine Frage gestellt, die beweist, dass du bereits weißt, worüber du sprichst.

JEDE WAHL KREIERT

Salon-Teilnehmerin:

Ich bin mit vielen Regeln aufgewachsen, was man als Frau in einer Beziehung tun muss: Du musst immer bereit für deinen Mann sein. Du musst hübsch sein, gut kochen, das Haus sauber halten, dich um die Kleidung kümmern und sicherstellen, dass der Mann sich wohl fühlt. Du musst die richtigen Worte verwenden, die richtige Einstellung und die richtigen Antworten haben, um ihn aufzuheitern, um ihn zu behalten.

Gary:

Offenbar bist du auch in den 1950ern aufgewachsen!

Salon-Teilnehmerin:

Alles das macht uns Frauen sehr abhängig, denn ein Teil dieser ganzen Geschichte lehrt uns, dass wir kein Geld verdienen können, dass nur ein Mann zählt und dass man sehr viel Arbeit investieren muss, um eine Beziehung zu aufrechtzuhalten. Das ist der Punkt, wo ich mich selbst abschneide und mich von mir abtrenne. Also habe ich entschieden, nie wieder eine Beziehung einzugehen.

Gary:

Lass mal sehen. Ist das eine Beschluss, eine Bewertung, eine Berechnung oder eine Schlussfolgerung? Ja, du bist es, die das kreiert. So bist du keine Pragmatikerin der weiblichen Realität.

Alles, was das ist, mal Gottzillionen, zerstört und unkreiert ihr das alles? Right and Wrong, Good and Bad, Pod and Poc, All 9, Shorts, Boys and Beyonds.

Salon-Teilnehmerin:

Deswegen bin ich bei diesem Telecall. Ich will immer noch keine Beziehung. Ich will ich selbst sein und Spaß haben. Ich will mich um niemanden kümmern, inklusive meiner Kinder. Aber ich möchte diesen Bereich klären, weil ich sicher bin, dass das einen Weg öffnen wird, den ich gerade für mich ausschließe, weil ich immer noch Dinge für andere tue, statt mich an die erste Stelle zu setzen. Ich weiß noch immer nicht, wie ich zuerst an mich denken und zuerst für mich handeln soll.

Gary:

Zunächst einmal geht es nicht darum, zuerst an dich zu denken oder zuerst für dich zu handeln. Kannst du im Einssein an erster Stelle sein? Das wäre ein *Nein*. Es geht darum, dir bewusst zu sein, dass jede Wahl kreiert. Wenn du wählst, frage: Wird das für mich *und* alle anderen gut sein?

Wenn du versuchst, im Einssein an erster Stelle zu sein, bist du im Konkurrenzkampf. Aber mit wem befindest du dich in Konkurrenz? Wie viele von euch sind in Konkurrenz zu Männern, anstatt in einer zusammengehörenden Einheit mit ihnen?

Alles, was das ist, mal Gottzillionen, zerstört und unkreiert ihr das alles? Right and Wrong, Good and Bad, Pod and Poc, All 9, Shorts, Boys and Beyonds.

Salon-Teilnehmerin:

Wie kann ich die Ansicht loswerden, dass ich fett und hässlich bin? Ich habe sie gePODet und gePOCt, aber sie hängt immer noch fest. Und was ist das für eine Reaktion, wenn ich „Ich liebe dich" höre und Widerstand dagegen habe?

Gary:

Wenn du tatsächlich „Ich liebe dich" hören würdest, dann müsstest du empfangen – und du empfängst lieber nicht. Du hältst lieber fest.

Welche Dummheit verwendet ihr, um die physiologische Realität zu kreieren, die ihr wählt? Alles, was das ist, mal Gottzillionen, zerstört und unkreiert ihr das alles? Right and Wrong, Good and Bad, Pod and Poc, All 9, Shorts, Boys and Beyonds.

Das ist ein guter Prozess für alle, die eine Frage über ihren Körper haben – denn ihr habt eine physiologische Realität gewählt. Ihr habt sie kreiert und deswegen denkt ihr, ihr müsst sie behalten. Nein, das müsst ihr nicht. Ihr habt eine Wahl.

Welche physische Verwirklichung der physiologischen Realität jenseits dieser physischen Realität bin ich jetzt fähig zu generieren, zu kreieren und einzurichten? Alles, was dem nicht erlaubt, sich zu zeigen, mal Gottzillionen, zerstört und unkreiert ihr das alles? Right and Wrong, Good and Bad, Pod and Poc, All 9, Shorts, Boys and Beyonds.

Wie geht es euch?

Salon-Teilnehmerin:

Fantastisch. Das ist wirklich fantastisch.

Gary:

Großartig! Ich bin dankbar, dass ihr Damen hier seid. Ich würde euch gerne dahin bringen, dass ihr euch selbst als die Freundlichkeit zu euch haben könnt, die ihr sein könnt, denn ihr unterliegt dieser Idiotie, dass ihr freundlich zu anderen sein müsst – und nicht zu euch selbst. Ihr müsst freundlich zu

anderen *und* gleichzeitig zu euch sein. Nicht aus irgendeinem Grund, sondern weil es euer Leben einfacher macht, und das ist pragmatischer Feminismus.

Ich möchte, dass ihr pragmatische weibliche Personen werdet, keine Feministinnen oder Chauvinistinnen. Wenn ihr Männer hasst, betreibt ihr Chauvinismus Männern gegenüber. Nichts davon ist wirklich notwendig.

Ich möchte, dass dieser Kampf zwischen Männern und Frauen aufhört. Dann müssen Frauen ihre Männer nicht mehr dazu bringen zu beweisen, dass sie mutig sind und Männer müssten nicht beweisen, dass ihre Frauen unrecht haben und alle können wahrnehmen, dass sie tatsächlich eine Wahl haben. Es wäre eine feine Sache, den Krieg zu beenden, und zwar unter uns allen. Ich danke euch allen sehr.

2

Wählen, die Realität zu verändern

Was wäre, wenn du fähig wärst, die Realität zu verändern – und es nicht wählst?

Gary:

Hallo, meine Damen.

SEELENVERWANDTE UND ZWILLINGSFLAMMEN

Dain und ich hatten heute eine Sendung auf Puja Radio Network, in der es um Seelenverwandte und Zwillingsflammen ging, was sehr witzig ist, weil die metaphysische Community Seelenverwandte und Zwillingsflammen als das ansieht, was richtigerweise in dieser Realität eintreten sollte. Die Ladung darauf war absolut unfassbar. Also werde ich die Prozesse, die wir in der Sendung verwendet haben, bei euch laufen lassen, denn ich denke, sie werden euch allen helfen.

Welche Dummheit verwendet ihr, um die Zwillingsflamme, den Seelenverwandten, die bedeutsame bessere Hälfte, das mythische Wesen, den Prinzen oder die Prinzessin, die perfekte Person für euch und die perfekte Vervollständigung von euch

zu kreieren, wählt ihr? Alles, was das ist, mal Gottzillionen, zerstört und unkreiert ihr das alles? Right and Wrong, Good and Bad, Pod and Poc, All 9, Shorts, Boys and Beyonds.

Offensichtlich haben einige von euch als Kinder zu viele Märchen über Aschenputtel, Rapunzel und all diese anderen Geschöpfe gelesen, die ihr hättet werden sollen, aber niemals werden konntet, weil ihr nicht so abstoßend wart wie irgendeines dieser Geschöpfe.

Welche Dummheit verwendet ihr, um die Zwillingsflamme, den Seelenverwandten, die bedeutsame bessere Hälfte, das mythische Wesen, den Prinzen oder die Prinzessin, die perfekte Person für euch und die perfekte Vervollständigung von euch zu kreieren, wählt ihr? Alles, was das ist, mal Gottzillionen, zerstört und unkreiert ihr das alles? Right and Wrong, Good and Bad, Pod and Poc, All 9, Shorts, Boys and Beyonds.

Hier geht es um die Vorstellung, dass der Sinn einer Beziehung darin besteht, den perfekten Partner zu finden. Hätte ein unendliches Wesen wirklich einen perfekten Partner, der ihn ergänzt – oder hätte ein unendliches Wesen vielfache solche Partner?

Wie viele von euch hatten vielfache Partner, deren Entsprechung ihr immer weiter in dem einen Perfekten zu finden versucht? Alles, was das ist, mal Gottzillionen, zerstört und unkreiert ihr das alles? Right and Wrong, Good and Bad, Pod and Poc, All 9, Shorts, Boys and Beyonds.

In Wirklichkeit sucht ihr nach dem perfekten Partner, der nicht existiert. Erfordert das von euch, euch zu bewerten – oder euch zu wählen?

Salon-Teilnehmerin:

Bewerten.

Gary:

Überall, wo ihr euch dafür bewertet habt, nicht den perfekten Partner für euch gefunden zu haben, zerstört und unkreiert ihr das alles? Right and Wrong, Good and Bad, Pod and Poc, All 9, Shorts, Boys and Beyonds.

LEBE AUS DEM LIEBEN HERAUS – NICHT DER LIEBE

Während der Unterhaltung, die Dain und ich heute in dieser Sendung hatten, wurde mir klar, dass das Gegenteil von Liebe nicht Hass ist. Das Gegenteil der Liebe ist Bewertung. Liebe braucht keinen Hass als Gegenpart; sie braucht Bewertung als eine entgegengesetzte Ansicht. Die gegensätzlichen Kräfte in unserem Leben sind: 1) Liebe und Bewertung, 2) Zuneigung und Hass und 3) Dummheit und Empfangen. Dies sind die gegensätzlichen Kräfte, die Verwirrung kreieren und euch nicht erlauben, etwas zu wählen, was für euch funktioniert.

Salon-Teilnehmerin:

Wenn du sagst, Liebe und Bewertung seien entgegengesetzte Kräfte, meinst du damit, dass ich, weil ich Liebe in meinem Leben habe, Bewertung habe? Könntest du das erklären?

Gary:

Lieben – und nicht *Liebe* – ist, von wo aus du leben solltest. Solange du liebst, kannst du keine Bewertung haben. Wenn du wirklich liebst, bist du dankbar für das, was die betreffende Person tut. Du bewertest dann weder den anderen noch dich.

Versuche nicht, aus der *Liebe* heraus zu leben. Lebe aus dem *Lieben*. Wenn du aus dem Lieben, der Zuneigung und dem Empfangen funktioniert, funktionierst du nicht aus der Bewertung heraus. Um aufzuhören zu lieben, musst du bewerten, ansonsten liebst du einfach.

Gary:

Welche Dummheit verwendet ihr, um die gegensätzlichen Kräfte von Liebe und Bewertung, Zuneigung und Hass und Dummheit und Empfangen zu kreieren, wählt ihr? Alles, was das ist, mal Gottzillionen, zerstört und unkreiert ihr das alles? Right and Wrong, Good and Bad, Pod and Poc, All 9, Shorts, Boys and Beyonds.

Dieser Prozess ist ein wenig intensiver, als ich dachte.

Lasst ihn uns noch einmal laufenlassen.

Welche Dummheit verwendet ihr, um die gegensätzlichen Kräfte von Liebe und Bewertung, Zuneigung und Hass und Dummheit und Empfangen zu kreieren, wählt ihr? Alles, was das ist, mal Gottzillionen, zerstört und unkreiert ihr das alles? Right and Wrong, Good and Bad, Pod and Poc, All 9, Shorts, Boys and Beyonds.

Salon-Teilnehmerin:

Ich hatte noch keine Beziehung ohne Bewertung.

Gary:

Die meisten von euch hatten das noch nie, weil Beziehung ohne Bewertung als nicht „normal" gilt in dieser Realität. Warum halten wir eine Beziehung mit Bewertung für realer als eine Beziehung ohne Bewertung? Wisst ihr warum? Weil eine Beziehung mit Bewertung intensiver ist. Wir definieren

diese Intensität als Liebe und suchen eher danach, als nach der Freude und der Möglichkeit, die das Lieben ist. Wahres Lieben bedeutet, die Freude und die Möglichkeit zu begrüßen – nicht die Bewertung.

Salon-Teilnehmerin:

Ich habe einen Partner, der mich nicht nach dem bewertet, wie dieser Realität nach eine Beziehung sein sollte, aber ich neige dazu, Bewertungen in Bezug auf ihn zu kreieren, um unsere Beziehung dem anzupassen, wie dieser Realität nach eine Beziehung aussehen sollte.

Gary:

Gute Entscheidung. Das ist, was wir alle tun, um ein Gefühl von Liebe zu kreieren, das dieser Realität entspricht. Es geht um die Intensität der Bewertung, nicht um das Gewahrsein der Möglichkeit, die wir mit unserem Partner kreieren.

Alles, was ihr alle getan habt, um das bei euch und euren Partnern zu kreieren, zerstört und unkreiert ihr all das? Right and Wrong, Good and Bad, Pod and Poc, All 9, Shorts, Boys and Beyonds.

Gary:

Liebe ist eine Schlussfolgerung; *Lieben* ist eine Handlung. Ihr müsst aufhören zu versuchen, aus der Liebe heraus zu funktionieren und stattdessen aus dem Lieben heraus funktionieren. Wenn ihr mit jemandem zusammen seid, überlegt euch, was heute eine liebevolle Handlung wäre, eine Handlung des Liebens. Wenn ihr fragt: „Wie kann ich heute meine Liebe ausdrücken?" ist das eine liebevolle Handlung.

Erkennt, dass Lieben ein aktives Partikel in der Welt ist und

dass Liebe als eine Bewertung notwendigerweise ein vollendetes Partikel in der Welt ist. Wenn ihr im Akt des Liebens seid, könnt ihr nicht im Akt des Bewertens sein.

Wenn ihr liebt, agiert ihr von der Vorstellung aus, alles sei vollendet. Ihr denkt: „Das reicht. Mehr muss ich nicht tun." Ich sehe viele Leute, die das tun. Sie sagen: „Ich liebe diese Person" und dann hören sie auf, die Beziehung weiter zu kreieren. Sie hören auf, in der *Handlung* des Liebens zu sein. Sie haben geliebt und deswegen ist es abgeschlossen und sie müssen nichts mehr tun.

Wenn ihr dieses Abgeschlossene lebt – „Ich liebe ihn" – dann ist das eine abgemachte Sache und danach gibt es keine weitere Kreation mehr. Alles, was ihr haben könnt, ist Liebe/Hass. Ihr könnt dann nicht vollkommene Freude und Möglichkeit haben.

Wenn ihr sagt: „Ich liebe diese Person", was meint ihr damit überhaupt? Eine der größten Schwierigkeiten ist, dass Liebe ungefähr acht Trillionen Gottzillionen Definitionen hat.

Alle Definitionen, die ihr in Bezug auf *Liebe* habt, die nichts mit *lieben* zu tun haben, zerstört und unkreiert ihr sie alle? Right and Wrong, Good and Bad, Pod and Poc, All 9, Shorts, Boys and Beyonds.

Salon-Teilnehmerin:

Wenn ich mit Leuten über ihre Beziehungen spreche, beschreiben sie oft eine ganze Latte an Dingen, die nicht funktionieren. Ich frage: „Worin liegt der Wert? Warum hältst du daran fest?"

Sie sagen dann: „Aber ich liebe ihn."

Und ich frage: „Was bedeutet das? Das verstehe ich nicht." Kannst du das erklären?

Gary:

Die meisten Leute beschließen, dass, wenn sie lieben, alles gut werden müsste, aber die Vorstellung, dass man liebt und alles gut wird, ist eine Bewertung. Es ist kein Gewahrsein.

Welches Gewahrsein entgeht euch, um die Bewertung zu kreieren, die ihr betont? Alles, was das ist, mal Gottzillionen, zerstört und unkreiert ihr das alles? Right and Wrong, Good and Bad, Pod and Poc, All 9, Shorts, Boys and Beyonds.

Ihr müsst anfangen, aus der pragmatischen Ansicht heraus zu kreieren, und fragen: Was würde ich gerne kreieren? Schaut ihr euch das jemals an, wenn ihr in einer Beziehung seid? Ich habe das nie getan. Meine Einstellung war: „Oh, ich will sie glücklich machen. Ich möchte, dass sie weiß, wie sehr ich sie liebe", was so viel heißt wie: „Es mangelt mir an ihrem Wissen darum, wie sehr ich sie liebe." Alles, was ich tat, war, den Mangel zu nähren. Wie viele von euch haben ihr Leben mit dem Versuch verbracht, den Mangel an Beziehungen zu nähren anstelle der Möglichkeiten von Beziehungen?

Alles, was das ist, mal Gottzillionen, zerstört und unkreiert ihr das alles? Right and Wrong, Good and Bad, Pod and Poc, All 9, Shorts, Boys and Beyonds.

Salon-Teilnehmerin:

Mir scheint immer, wenn die Leute sagen: „Ich liebe diese Person", dass sie eigentlich meinen: „Ich brauche etwas und ich erwarte, das von der Person zu bekommen, die ich beschlossen habe zu brauchen." Aber wenn du vom Lieben sprichst, dann hat das viel eher die Energie von überströmender Dankbarkeit statt dieser „Gib mir"-Qualität.

Salon-Teilnehmerin:

Was du gerade über Liebe und Lieben gesagt hast, ist brillant.
Danke.

Gary:

Ich möchte euch allen für eure Fragen danken, denn damit
habt ihr eine Tür zu einer Ebene von Möglichkeiten geöffnet,
die niemals zuvor für die Frauen auf diesem Planeten existiert
haben. Bitte macht euch das klar. Ihr öffnet eine Tür zu
großartigeren Möglichkeiten für Männer und Frauen, als jemals
auf dem Planeten Erde existiert haben, allein durch die Tatsache,
dass ihr bereit seid, euch dies anzuschauen und die Dummheit
zu verändern, aus der heraus ihr funktioniert. Genau das wollte
ich mit diesen Telecalls bewirken, und genau das geschieht. Ich
bin jeder Einzelnen von euch dankbar, dass ihr hier seid.

Salon-Teilnehmerin:

Danke!

Gary:

Welche Dummheit verwendet ihr, um die gegensätzlichen
Kräfte von Liebe und Bewertung, Zuneigung und Hass und
Dummheit und Empfangen zu kreieren, wählt ihr? Alles, was
das ist, mal Gottzillionen, zerstört und unkreiert ihr das alles?
Right and Wrong, Good and Bad, Pod and Poc, All 9, Shorts,
Boys and Beyonds.

„WAS IST DAS?"

Salon-Teilnehmerin:

Ich habe mir die Beziehungen zwischen Männern und Frauen angeschaut. Es gehören immer zwei dazu, nicht wahr? Wenn es Bewertungen gibt, ist es da von Bedeutung, ob es die Männer sind, die bewerten, oder die Frauen? Wie sieht das aus, wenn ich eine Beziehung habe und Bewertungen aufkommen? Welche Rolle spiele ich hier?

Gary:

Die meisten Leute begreifen nicht, dass sie von dem aus kreieren müssen, *was ist* und nicht von dem, was sie denken, dass *sein sollte*. Ihr müsst aus der Frage: „Was ist das?" heraus funktionieren und nicht etwa: „Welche Bewertung habe ich darüber?".

Es geht nicht um die Bewertungen; es geht darum, das zu lieben, was dein Leben erweitert. Es geht um pragmatische Beziehungen. Das ist ein vollkommen anderes Universum. Eine pragmatische Beziehung bedeutet zu fragen:

Was wird hier funktionieren?

Wie kann ich dafür sorgen, dass das hier für mich, den anderen und alle Beteiligten funktioniert?

Solange ihr nicht aus einer pragmatischen Beziehung heraus funktioniert, funktioniert ihr aus bewertbaren Beziehungen heraus, bei denen es um „Ich liebe ihn" oder „Ich liebe ihn nicht" geht. Es ist, als würdet ihr die Blütenblätter einer Blume abzupfen und sagen: „Er liebt mich, er liebt mich nicht …" Ihr zupft die Blütenblätter ab, um zu einer Schlussfolgerung darüber zu kommen, ob er euch liebt oder nicht.

Was wäre, wenn ihr eine Beziehung hättet, die liebevoll, fürsorglich und empfangend wäre – und nicht unbewusst, hasserfüllt und bewertend? Aber so funktioniert diese Realität nicht. Ohne diese Bewertung, diesen Hass und diese Dummheit hättet ihr euch gar nicht verlieben können. Ihr könntet kein Drama und kein Trauma haben und all die Dinge, die als die wertvollsten Produkte dieser Realität angesehen werden.

Ihr müsst eine pragmatische Beziehung kreieren, die für euch funktioniert. Statt das zu tun, versucht ihr, Beziehungen zu kreieren, die auf den Ansichten anderer basieren.

Alles, was ihr getan habt, um eure Beziehungen basierend auf den Ansichten anderer und nicht auf euren eigenen zu kreieren, zerstört und unkreiert ihr das alles? Right and Wrong, Good and Bad, Pod and Poc, All 9, Shorts, Boys and Beyonds.

Ihr alle habt das sehr oft getan!

Salon-Teilnehmerin:

Bist du an einem Punkt in deiner Realität, wo du nicht mehr bewertest – oder bist du dir sofort bewusst, wenn du bewertest und PODest und POCst es?

Gary:

Meistens bin ich mir sofort bewusst, wenn ich anfange zu bewerten.

Vor einiger Zeit überlegte ich, eine Beziehung mit einer Person einzugehen, die perfekt für mich war und stellte eine Frage: „Würde die Beziehung für sie funktionieren?" Ich merkte: „Wow, nein!", denn was für mich funktionieren würde und was für sie funktionieren würde, waren zwei unterschiedliche Dinge. Das heißt es, eine Beziehung pragmatisch zu sehen: Wird das

wirklich für die andere Person funktionieren? Und nicht etwa: Wird das für mich funktionieren?

Die meisten von uns machen das so. Wir sehen eine Beziehung unter dem Aspekt von „Kann ich dafür sorgen, dass es für die andere Person funktioniert?" oder „Wie kann ich dafür sorgen, dass es für mich funktioniert?" als die beiden einzigen Ansichten. Was wäre, wenn es da noch eine dritte Ansicht gäbe, die ihr haben könntet?

Alles, was euch nicht erlaubt, die extremen pragmatischen Ansichten wahrzunehmen, zu wissen, zu sein und zu empfangen, die erlauben würden, dass alles für alle funktioniert, zerstört und unkreiert ihr das alles? Right and Wrong, Good and Bad, Pod and Poc, All 9, Shorts, Boys and Beyonds.

Salon-Teilnehmerin:

Um zu dieser dritten Ansicht zu kommen, schätze ich, sollten beide Parteien Fragen stellen, um zu sehen, was für sie funktionieren würde?

Gary:

Nur eine Person muss Fragen stellen und diese Person muss bereit sein, sich anzuschauen:

- Was ist das?
- Was kann ich damit tun?
- Kann ich es verändern?
- Wie kann ich es verändern?

Lasst uns annehmen, ihr entscheidet euch, mit jemandem eine Beziehung einzugehen. Der Betreffende hat eine Familie. Ist die Familie in die Beziehung involviert?

Salon-Teilnehmerin:

Ja.

Gary:

Hat die Familie eine Ansicht über Beziehungen? Oh ja! Projiziert und erwartet sie bestimmte Dinge von dir aufgrund deiner Beziehungen?

Salon-Teilnehmerin:

Oh ja.

Gary:

Hast du also tatsächlich eine echte Wahl – oder musst du deine Wahlen abändern, basierend auf dem, dass du andere Leute in deine Beziehung einbeziehen musst?

Salon-Teilnehmerin:

Das Letztere.

ZUKUNFT KREIEREN

Gary:

Du musst bereit sein zu erkennen, wie jede Wahl die Zukunft kreiert, die du gern kreieren würdest. Die meisten von uns denken nie daran, die Zukunft zu kreieren, denn das ist für fast niemanden auf diesem Planeten eine Realität.

Ich lese gerade ein Buch über Risiko, mit dem Titel „Wider die Götter". Darin geht es um die Vorstellung, dass Risiko durch bestimmte Dinge bewirkt wird und es *Wahrscheinlichkeiten* gibt, die die Zukunft kreieren werden – anstatt *Möglichkeiten*, die die Zukunft kreieren werden.

Wahrscheinlichkeit ist die Vorstellung, dass mathematisch bestimmt werden kann, was am wahrscheinlichsten geschehen wird, in Übereinstimmung mit den Ansichten aller anderen. Sie basiert auf deiner Bewertung und auf der Bewertung aller anderen anstatt auf der Vorstellung, dass Wahl und Möglichkeit tatsächlich die Realität verändern können.

Ihr müsst erkennen, dass Wahl buchstäblich Möglichkeiten kreiert. Was wäre, wenn ihr fähig wärt, die Realität zu verändern – und es nicht wählt?

An wie vielen Orten habt ihr gewählt, Kreation basierend auf der Wahl von Möglichkeit zu vermeiden, zugunsten der Wahrscheinlichkeit dessen, mit dem alle anderen in Akzeptanz, Angleichung und Übereinstimmung gehen? Alles, was das ist, mal Gottzillionen, zerstört und unkreiert ihr das alles? Right and Wrong, Good and Bad, Pod and Poc, All 9, Shorts, Boys and Beyonds.

Wenn ihr von Möglichkeiten aus wählt, könnt ihr sehen, dass es eine andere Kreation geben könnte, die noch nicht existiert hat. Ich bitte euch Damen, bereit zu sein, jenseits der Begrenzungen dieser Realität zu kreieren.

„Was ist hier die Möglichkeit für eine andere Zukunft?" ist eine Ansicht, die in Beziehungen, beim Sex und bei Kopulation oder in eurem eigenen Leben nicht vorkommt. Hier ist ein nagelneuer Prozess, den ich noch bei niemandem angewendet habe. Ihr seid die ersten.

Welche Dummheit verwendet ihr, um die Wahrscheinlichkeiten der Verwirklichung von Zukunft zu kreieren, wählt ihr? Alles, was das ist, mal Gottzillionen, zerstört und unkreiert ihr das alles? Right and Wrong, Good and Bad, Pod and Poc, All 9, Shorts, Boys and Beyonds.

DEINE ANSICHT KREIERT DEINE REALITÄT

Wir treffen Wahlen, ohne uns klar zu machen, wie diese Wahlen in jeder Hinsicht unsere Zukunft kreieren. Jede Wahl, die wir treffen, kreiert. Ich spreche schon lange darüber, dass Wahl Kreation ist. Wahl ist nichts Richtiges oder Falsches, sondern eine Kreation. Sie ist das erschaffende Element aller Dinge auf dem Planeten Erde. Jede Wahl, die ihr trefft, kreiert etwas. Eure Ansicht kreiert eure Realität; eure Realität kreiert nicht eure Ansicht. Habt ihr jemals eine Beziehung mit jemandem gewählt, der nicht gut für euch war?

Salon-Teilnehmerin:

Wenn du über all das sprichst, dann kommt bei mir die Energie von Raum hoch, die ich nicht bereit gewesen bin zu wählen. Ich wähle nicht aus Raum heraus, weil ich keinen Grund, keine Rechtfertigung und keine Ahnung habe, was das kreieren wird.

Gary:

Ja, weil du versuchst, die Wahrscheinlichkeit zu sehen.

Salon-Teilnehmerin:

Ja, wow! Danke.

Gary:

Du als Frau bist nicht weniger als ein Mann. Du bist einfach anders als ein Mann. Nicht auf eine schlechte Art, nicht auf eine gute Art, einfach anders. Dir stehen die gleichen Wahlen zur Verfügung. Tatsächlich hast du mehr Wahlmöglichkeiten als Männer – denn ein Mann muss beweisen, dass er nicht feminin und nicht schwul ist, um zu beweisen, dass er ein Mann

ist. Ich weiß, dass das für euch keinen Sinn ergibt, aber es ist wahr. Neulich kam eine Dame zu mir in die Praxis und meinte: „Dain ist schwul, oder?"

Ich sagte: „Nein, das ist er nicht. Wieso denkst du, dass er schwul ist?"

Sie sagte: „Als ich mir in den Finger geschnitten hatte, klebte er ein Pflaster drauf und war so freundlich und liebevoll dabei. Er kann unmöglich hetero sein, denn ein Hetero-Mann würde das Pflaster einfach draufklatschen und sagen: „Und, wie ist das?"

Weil ein Mann liebevoll ist, ist er schwul? Nein. Das ist vollkommene Bewertung und ein Beschluss und leider stimmt es nicht. Glaubt mir, es gibt jede Menge Männer, die froh wären, wenn Dain schwul wäre, aber er ist es nicht. Ihr als Frauen werdet nicht als feminin angesehen, wenn ihr nicht absolut freundlich und liebevoll seid. Das ist einfach irrsinnig.

MACHE JEDE WAHL ZU EINER QUELLE FÜR MÖGLICHKEITEN

Salon-Teilnehmerin:

Sagst du, dass ich, wenn ich als Frau anerkenne, dass ich mehr Wahl habe, anerkenne, dass jede Wahl eine Kreation ist, die für mich etwas eröffnen wird?

Gary:

Ja, jede Wahl wird Türen zu Möglichkeiten öffnen. Jede Wahl schafft vielfache Möglichkeiten. Ich habe schon früher darüber gesprochen. Jede Möglichkeit und Wahl kreiert eine Reihe von Möglichkeiten. Jedes Mal, wenn ihr wählt, kreiert ihr eine Reihe von Möglichkeiten.

Allein dadurch, dass ihr euch etwas vorstellt, kreiert ihr eine Wahl und zehn Möglichkeiten eröffnen sich. Dann wählt ihr wieder und weitere zehn Möglichkeiten eröffnen sich. Am Anfang kreiert eine Wahl eine Reihe von Möglichkeiten und dann verbindet eine weitere Reihe von Möglichkeiten zwei der Wahlen, die ihr als Möglichkeiten kreiert habt. So beginnt ihr, das Spinnengewebe der Zukunft, die sich verwirklicht, zu erschaffen, und die Existenz einer anderen Möglichkeit wird Realität.

Wenn ihr anfangt wahrzunehmen, wo sich jedes Mal, wenn ihr eine Wahl trefft, die vielfältigen Möglichkeiten miteinander verbunden haben, erkennt ihr, was dazu beiträgt, eine Verbindung einer anderen Möglichkeit hin zu einer anderen Zukunft zu schaffen, die vielleicht noch niemals für euch oder jemand anderen, den ihr kennt, existiert hat.

Salon-Teilnehmerin:

Danke, das war brillant. Als du sagtest, dass sich, wenn man eine Wahl trefft, zehn Möglichkeiten zeigen und man eine von diesen zehn Möglichkeiten wählt und die sich verbinden, war da so eine starke Energie. Was auch immer das ist, ich bin nicht bereit zu wissen, was das ist, und das Spinnengewebe von all dem. Ich gebe lieber vor, nicht zu wissen, was ich wirklich weiß.

Gary:

Lasst uns das versuchen:

Welche Dummheit verwendet ihr, um den Mangel an Gewahrsein des Spinnengewebes der Möglichkeiten zu kreieren, das die Wahl, die ihr trefft, kreiert, wählt ihr? Alles, was das ist, mal Gottzillionen, zerstört und unkreiert ihr das alles? Right

and Wrong, Good and Bad, Pod and Poc, All 9, Shorts, Boys and Beyonds.

Jede Wahl kreiert eine vielfältige Reihe an Möglichkeiten. Wir versuchen immer, zu einer Schlussfolgerung zu kommen und glauben, dass das die Wahl verfestigen wird, die wir treffen, und versuchen, eine „korrekte" Ansicht zu kreieren, um das Ergebnis zu bekommen, das wir uns wünschen.

Ihr habt alle die Erfahrung gemacht, dass ihr mit jemandem eine Beziehung eingegangen seid, eine feste Ansicht eingenommen habt und die Beziehung zerbrach. Warum, glaubt ihr, ist die Beziehung zerbrochen? Sie ist zerbrochen, weil ihr nicht bereit wart, jenseits der Wahl von „Ich liebe ihn" zu kreieren und zu generieren.

Wenn du einen sogenannten Seelengefährten findest oder jemanden, den du zu deiner bedeutsamen besseren Hälfte machst, kreierst du aus einer seltsamen Ansicht heraus, die nichts mit dir zu tun hat, und du bist nicht länger in der Lage, das zu kreieren, was möglich ist.

Das ist der Ort, wo ihr eure Wahl zum Ende der Kreation macht. Macht keine Wahl zum Ende der Kreation. Macht jede Wahl zur Quelle von Möglichkeit.

Welche Dummheit verwendet ihr, um die Zwillingsflamme, den Seelenverwandten, die bedeutsame bessere Hälfte, das mythische Geschöpf, den Prinzen oder die Prinzessin, die perfekte Person für euch und die perfekte Vervollständigung für euch zu kreieren, wählt ihr? Alles, was das ist, mal Gottzillionen, zerstört und unkreiert ihr das alles? Right and Wrong, Good and Bad, Pod and Poc, All 9, Shorts, Boys and Beyonds.

Welche Dummheit verwendet ihr, um Blut, Schweiß und Tränen in Beziehungen zu kreieren, wählt ihr? Alles, was das

ist, mal Gottzillionen, zerstört und unkreiert ihr das alles? Right and Wrong, Good and Bad, Pod and Poc, All 9, Shorts, Boys and Beyonds.

Viele von euch haben sich falsch dafür gemacht, dass ihr keine Beziehung wählt? Was wäre, wenn die Wahl, keine Beziehung zu haben, das Klügste war, was ihr jemals für euch gewählt habt?

Welche Dummheit verwendet ihr, um die Verkehrtheit davon zu kreieren, keine Beziehung zu wählen, wählt ihr? Alles, was das ist, mal Gottzillionen, zerstört und unkreiert ihr das alles? Right and Wrong, Good and Bad, Pod and Poc, All 9, Shorts, Boys and Beyonds.

Ihr habt die Ansicht, mit euch stimme etwas nicht, weil ihr keine Beziehung habt, weil eure Mutter oder eure Schwestern oder Freundinnen euch ständig dazu ermutigen, eine schlechte Beziehung zu haben. Ihr wollt eigentlich keine Beziehung und deshalb wählt ihr immer wieder schlechte Beziehungen. Wenn ihr wirklich eine Beziehung wolltet, würdet ihr eine gute kreieren. Wenn ihr eigentlich keine Beziehung wollt, ist nichts falsch daran. Ihr seid nicht verkehrt, wenn ihr keine Beziehung wollt!

Beziehung ist ein Konzept; es ist keine Realität. Ihr braucht niemanden, der euch vervollständigt. Ihr seid als Seele bereits für euch selbst vollständig. Ihr braucht keine Beziehung, Familie, Kinder, Gruppe oder irgendwelche dieser Dinge, um euch zu vervollständigen. Du bist eine vollständige Entität, ein Wesen für sich. Sei dir selbst treu.

Alles, was ihr getan habt, um euch untreu zu machen, zerstört und unkreiert ihr das? Right and Wrong, Good and Bad, Pod and Poc, All 9, Shorts, Boys and Beyonds.

WAS ALSO IST BEZIEHUNG?

Salon-Teilnehmerin:
Kann ich dich fragen, was Beziehung für dich bedeutet?

Gary:
Beziehung ist ein pragmatisches Zusammenleben, das die Realitäten und Agenden von euch beiden erweitert. Beziehung ist ein Ort, an dem ihr gemütlich zusammenleben könnt, ohne Bewertung. Sie ist ein Ort, an dem ihr zusammen in den Möglichkeiten leben könnt, nicht in den Notwendigkeiten von: „Du machst deinen Teil der Hausarbeit nicht", „Du erfüllst deinen Anteil nicht", „Du teilst dich nicht mit." *Mitteilen* ist ein Konzept, das den Raum kreiert, wo du jemanden bewertest, und keinen, in dem du mit jemandem zusammenlebst.

In dem Moment, wo ihr in die Bewertung geht, hört ihr als Wesen auf zu existieren. Ein Wesen und Bewertung können nicht im gleichen Universum existieren. Ein Wesen ist ein Element der Dankbarkeit; eine Bewertung ist ein Element der Zerstörung. Ihr könnt nicht Dankbarkeit und Zerstörung im selben Universum haben. Das eine ist Kreation; das andere ist Zerstörung.

Salon-Teilnehmerin:
Es ist fast so, als würde ich das Wort *Beziehung* loswerden wollen. Ich möchte einen anderen Namen dafür. Ich will keine „Beziehung" haben.

Gary:
„Ich will keine Beziehung haben" bedeutet, dass es dir nicht an Beziehungen mangelt, was wiederum bedeutet, dass du eine Menge Beziehungen hast und die meisten davon sind schlecht.

Salon-Teilnehmerin:

Ja.

Gary:

Warum also sind sie schlecht?

Salon-Teilnehmerin:

Ich zeige mich nicht. Ich bin nicht alles, was ich bin, in keiner meiner Beziehungen.

Gary:

Warum bist du in deinen Beziehungen nicht alles, was du bist?

Salon-Teilnehmerin:

Ich werde von anderen Leuten nicht empfangen oder sie können mich nicht begreifen.

Gary:

Warum erwartest du von ihnen, dass sie dich begreifen? Wie wäre es, wenn du bereit wärst, alles zu haben, was für dich möglich ist, ohne das Bedürfnis, jemand anderen zu haben?

Salon-Teilnehmerin:

Das wäre fantastisch.

Gary:

Ja, das würde etwas vollkommen anderes kreieren. Du musst bereit sein, eine andere Möglichkeit in Betracht zu ziehen.

Welche Dummheit wählt ihr, um den Mangel an einer vollkommen pragmatischen Beziehungs-Realität zu kreieren, wählt ihr? Alles, was das ist, mal Gottzillionen, zerstört und

unkreiert ihr das alles? Right and Wrong, Good and Bad, Pod and Poc, All 9, Shorts, Boys and Beyonds.

Ich will, dass ihr das alle als Dauerschleife mindestens die nächsten dreißig Tage anhört. Wenn ihr das tut, wird dieser Bereich geklärt und ihr werdet eure Blockaden auslöschen und mit größerer Leichtigkeit zu anderen Möglichkeiten weitergehen. Lasst dieses Clearing ganz leise auf eurem Computer laufen und hört es immer wieder an, während ihr schlaft. Es ist ein wenig wie subliminale Programmierung – außer, dass es eine subliminale *Deprogrammierung* ist.

Welche Dummheit wähle ich, um den Mangel an einer vollkommen pragmatischen Beziehungs-Realität zu kreieren, wähle ich? Alles, was das ist, mal Gottzillionen, zerstöre und unkreiere ich. Right and Wrong, Good and Bad, Pod and Poc, All 9, Shorts, Boys and Beyonds.

Welche Dummheit verwendet ihr, um die Zwillingsflamme, den Seelenverwandten, die bedeutsame bessere Hälfte, das mythische Geschöpf, den Prinzen oder die Prinzessin, die perfekte Person für euch und die perfekte Vervollständigung für euch zu kreieren, wählt ihr? Alles, was das ist, mal Gottzillionen, zerstört und unkreiert ihr das alles? Right and Wrong, Good and Bad, Pod and Poc, All 9, Shorts, Boys and Beyonds.

KOPULATION DURCH WAHL

Ich werde jetzt etwas sagen, das für viele von euch vielleicht total anstößig ist. Die meisten von euch suchen nach einer Beziehung – und was euer Körper eigentlich will, ist reichlich viel Kopulation. Euer Körper hätte lieber Kopulation statt

Beziehung, aber ihr habt festgelegt, dass weiblich zu sein eine Beziehung erfordert, nicht Kopulation.

Alles, was das ist, mal Gottzillionen, zerstört und unkreiert ihr das alles? Right and Wrong, Good and Bad, Pod and Poc, All 9, Shorts, Boys and Beyonds.

Salon-Teilnehmerin:

Warum habe ich so viel Widerstand gegen Kopulation?

Gary:

Hast du Widerstand?

Salon-Teilnehmerin:

Ja.

Gary:

Wenn du bereit wärst, viel Kopulation zu haben, würdest du nicht als weiblich gelten. In dieser Realität ist das Verlangen nach Kopulation eine männliche Eigenschaft, keine weibliche.

Alles, was ihr in Bezug darauf festgelegt und entschieden habt, zerstört und unkreiert ihr das alles? Right and Wrong, Good and Bad, Pod and Poc, All 9, Shorts, Boys and Beyonds.

Salon-Teilnehmerin:

Ich habe eine Frage zu Kopulation. Mein ganzes Leben hatte ich das Verlangen nach Kopulation, bis ich zu Access Consciousness kam und erkannte, dass es keine Notwendigkeit, sondern eine Wahl ist, und das Verlangen ist irgendwie im Sande verlaufen. Ich habe das Interesse verloren.

Gary:

Kopulation durch Wahl anstatt durch Notwendigkeit. Je mehr du anfängst zu merken, dass die Leute Bewertung benutzen, um Kopulation zu kreieren, umso mehr ist da dieses Gefühl, dass du irgendwie etwas verpasst, wenn du direkt und ohne Bewertung in die Kopulation gehst.

Salon Teilnehmer:

Das verstehe ich nicht.

Gary:

Lass uns annehmen, es gibt einen Mann in deinem Leben, mit dem du gern Kopulation hättest und du bewertest nicht. Wenn er Bewertung nutzt, um einen Ständer zu haben, wird ihm das nicht gelingen, weil du die Verkehrtheit von dem, was ihr macht, nicht genug bewertest, als dass er sexuell erregt würde.

Du hast also eine Wahl: Wie viel Bewertung musst du in sein Universum pflanzen, damit er hart wird – oder wie viel Kontrolle musst du verwenden, damit er sexuell so erregt wird, dass er sich nicht mehr bremsen kann?

Alles, was das hochgebracht oder runtergelassen hat, zerstört und unkreiert ihr das alles? Right and Wrong, Good and Bad, Pod and Poc, All 9, Shorts, Boys and Beyonds.

Bewertung ist ein Kontrollsystem. Begreift ihr das alle? Ihr habt eine Wahl. Ihr könnt den anderen bewerten lassen, ihr könnt Bewertung für ihn kreieren oder ihr könnt genug Kontrolle kreieren, sodass seine Bewertung nicht so positioniert ist, dass sie eure Forderung nach seinem Körper überwindet – nicht die Forderung nach ihm, sondern nach seinem Körper.

Salon-Teilnehmerin:

Von welcher Art Kontrolle sprichst du da?

Gary:

Ihr müsst bereit sein, ihn euch anzuschauen und zu fragen: „Was wird es brauchen, um diesen Typen so zu kontrollieren, damit er so verdammt geil ist, dass er keine Wahl hat, als mir alles zu liefern, was ich will, und zwar wann immer ich will?"

Es gibt da eine ganz bestimmte Energie, die ihr sein müsst. Sie fordert vom Mann zu liefern, ob er das nun will oder nicht. Ihr müsst sein System von Verlangen außer Kraft setzen, statt euch in das einzukaufen, was ihn nach euch verlangen lässt. Das ist eine Art von Kontrolle, die man Frauen beigebracht hat, nicht haben zu dürfen – und die sie nicht haben sollten.

Überall, wo ihr abgekauft habt, dass ihr diese Kontrolle nicht haben solltet, nicht ausüben solltet, nicht haben könnt, dass ihr keine Ahnung habt, was Kontrolle ist, und sogar, wenn ihr diese Kontrolle habt, würdet ihr sie nicht wählen, weil das ganz und gar nicht weiblich wäre, zerstört und unkreiert ihr das alles? Right and Wrong, Good and Bad, Pod and Poc, All 9, Shorts, Boys and Beyonds.

Salon-Teilnehmerin:

Ist es das, was als Dominanz bewertet wird – und ist das der Grund, weshalb wir ausgeschlossen sind?

Gary:

Ja, ihr habt versucht, nicht die dominante Spezies zu sein, weil euch erzählt wurde, dass Männer die dominante Spezies sind. Ist das wirklich wahr? Und gibt es wirklich eine dominante Spezies? Oder gibt es diesen Moment, in dem jeder von uns

dominant sein muss, unseren Bedürfnissen, Wünschen und Anforderungen entsprechend?

Alles, was euch nicht erlaubt, das zu wählen, zerstört und unkreiert ihr das alles? Right and Wrong, Good and Bad, Pod and Poc, All 9, Shorts, Boys and Beyonds.

VOLLKOMMENE SEXUALNESS

Zum Beispiel alle Frauen da draußen, die denken, dass es Spaß machen würde, ein wenig lesbische Spielchen zu spielen, seid bitte bereit, das zu tun, wenn euer Körper euch sagt, dass das für euch funktionieren würde. Ihr könnt nicht die Ansicht haben: „Es gibt lesbisch und es gibt hetero." Das ist eine Bewertung und wenn ihr Bewertung habt, könnt ihr nicht liebevoll sein, was bedeutet, dass ihr keine Fürsorge haben könnt.

Ihr müsst begreifen, dass für euch als Geschöpfe der Nicht-Bewertung eine ganze Welt zur Verfügung steht. Vollkommene Sexualness ist eine omnisexuelle Realität, was bedeuten würde: „Ich habe keine wirkliche Sexualität. Ich habe keine Ansicht. Ich könnte alles tun." Man könnte das auch als Pan-Sexualität bezeichnen, was bedeutet, dass ihr alles tut. Androgynität ist nicht omnisexuell. Sie ist nicht Omnisexualität, denn das wäre eine Bewertung.

Es geht darum, die sexuelle Energie zu sein, die ihr und euer Körper seid, was bedeutet, dass es um das Sein geht. Es ist eine Wahl; es ist das, was ihr zu empfangen wählt.

Alles, was das ist, mal Gottzillionen, zerstört und unkreiert ihr das alles? Right and Wrong, Good and Bad, Pod and Poc, All 9, Shorts, Boys and Beyonds.

Salon-Teilnehmerin:

Was würde es brauchen, um damit aufzuhören, Frauen hart zu verurteilen, die ihren Ehemännern oder Partnern die Beschlüsse überlassen und immer das, was Männer für richtig halten, über ihr eigenes Gewahrsein oder ihre Wünsche stellen? Welcher Beitrag kann ich sein, um das zu verändern? Und ein unendliches Wesen würde das aus welchem Grund wählen? Denkst du, dass das eine Bewertung ist?

Gary:

Nein, meine Liebe, das ist keine Bewertung; es ist ein Gewahrsein. Ich liebe dich; und du bist gewahr. Es ist irrsinnig, dich von dir selbst zu trennen, um deinen Partner glücklich zu machen. Macht dich das glücklich? Wenn es so ist, dann werde mehr davon. Wenn es nicht so ist, tu etwas anderes.

Alles, was das ist, mal Gottzillionen, zerstört und unkreiert ihr das alles? Right and Wrong, Good and Bad, Pod and Poc, All 9, Shorts, Boys and Beyonds.

DEIN KÖRPER HAT EINE ANSICHT

Salon-Teilnehmerin:

Warum habe ich als unendliches Wesen eine duale Persönlichkeit, mein geistiges Ich und mein physisches Ich?

Gary:

Das ist keine duale Persönlichkeit. Es ist einfach nur so, dass dein Körper eine Ansicht hat und du eine andere. Ihr seid nicht bereit zu sehen, dass euer Körper eine andere Ansicht hat als ihr. Euer Körper ist in euch; ihr seid nicht in eurem Körper.

Also ist es keine duale Persönlichkeit. Es geht darum, dass euer Körper das Leben aus einer physiologischen Perspektive aus erfährt und ihr aus einer psychologischen Perspektive. Hier sind einige Prozesse für euch alle, die ihr als Dauerschleife laufen lassen könnt.

Welche Dummheit verwende ich, um den Mangel an physiologischer Realität zu kreieren, den ich wähle? Alles, was das ist, mal Gottzillionen, zerstört und unkreiert ihr das alles? Right and Wrong, Good and Bad, Pod and Poc, All 9, Shorts, Boys and Beyonds.

Welche physische Verwirklichung einer vollkommen anderen physiologischen Realität bin ich jetzt in der Lage zu kreieren, zu generieren und einzurichten? Alles, was dem nicht erlaubt, sich zu zeigen, mal Gottzillionen, zerstört und unkreiert ihr das alles? Right and Wrong, Good and Bad, Pod and Poc, All 9, Shorts, Boys and Beyonds.

Salon-Teilnehmerin:

Ich würde meine Fortpflanzungsorgane so gern wieder regenerieren lassen, damit ich körperlich gesünder werde und erfreulicheren Sex habe. Welche Frage kann ich stellen?

Gary:

Warum wählst du körperliche Gesundheit und erfreulicheren Sex? Warum willst du nicht etwas, das für dich ein Leben kreieren würde, das freudvoller ist und mehr Spaß macht? Das wäre eine Frage.

Was kann ich heute sein, tun, haben, kreieren oder generieren, das mehr Spaß, Leichtigkeit, Sex und Vergnügen in meinem Leben kreieren wird in alle Ewigkeit? Alles, was dem nicht

erlaubt sich zu zeigen, mal Gottzillionen, zerstört und unkreiert ihr das alles? Right and Wrong, Good and Bad, Pod and Poc, All 9, Shorts, Boys and Beyonds.

SEX UND EMPFANGEN

Salon Teilnehmer:

Ist der Grund, weshalb wir das Interesse am Sex verlieren, dass wir Teile von uns abtrennen?

Gary:

Es ist, weil ihr einen Teil des Empfangens verliert. Sex kann nur geschehen, wenn ihr vollkommen empfangt.

Welchen Teil des Empfangens vermindert ihr mit solch einer Intensität, dass ihr Sex und die Freude an der Kopulation eliminiert, die ihr wählen könntet? Alles, was das ist, mal Gottzillionen, zerstört und unkreiert ihr das alles? Right and Wrong, Good and Bad, Pod and Poc, All 9, Shorts, Boys and Beyonds.

Salon-Teilnehmerin:

Ist das eine Wahl, die ich treffe, dass ich keinen Sex haben will oder danach verlange?

Gary:

Ja, es ist eine Wahl und die basiert normalerweise darauf, dass ihr entschieden oder schlussgefolgert habt, wenn ihr Sex mit einer bestimmten Person habt, dann müsst ihr eine monogame Beziehung haben. Monogam bedeutet Eins. Wenn ihr in einer monogamen Beziehung seid, gibt es nur eine Person in der Beziehung und das ist der oder die andere, nicht ihr.

Ich empfehle euch eine polygame Beziehung, in der ihr in der Beziehung einbezogen seid.

MISSBRÄUCHLICHE BEZIEHUNGEN

Salon-Teilnehmerin:

Bitte sprich darüber, wie man erkennt, wann eine Beziehung missbräuchlich wird, vor allem wenn es so subtil geschieht, dass man es vielleicht nicht als Missbrauch erkennt.

Gary:

Das ist so ziemlich bei allen missbräuchlichen Beziehungen der Fall. Wenn ihr zu der Schlussfolgerung gelangt, dass ihr jemanden liebt, stellt ihr nie Fragen darüber, was die betreffende Person tut.

Wenn euch jemand kritisiert, ist das nicht liebevoll. Es ist eine Schlussfolgerung, keine Möglichkeit. Ihr müsst ins Gewahrsein gehen und bereit sein, Fragen zu stellen. Ich war in einer Beziehung, in der ich jeden Tag bewertet wurde. Ich bin sogar zu einem Hypnotiseur gegangen, damit ich damit aufhöre, mich jedes Mal zurückzuziehen, wenn die Person mich berührte. Jedes Mal, wenn sie mich anfassen wollte, zog ich mich zurück. Ich wusste nicht, warum ich das tat.

Erst nachdem die Beziehung beendet war, erkannte ich, dass es gar nicht ich war, der sich zurückzog; es war mein Körper, der vor dem Missbrauch zurückschreckte. Ihr müsst euch wirklich klar darüber werden, wo ihr in einer Beziehung missbraucht worden seid. Wenn ihr keinen Sex mehr haben wollt oder wenn ihr die Bewertung des anderen verwendet, um sexuelles Verlangen zu kreieren, seid ihr in einer missbräuchlichen

Beziehung. Wenn es mehr Spaß macht, mit anderen Leuten zusammen zu sein, als mit eurem Ehemann oder Partner, seid ihr in einer missbräuchlichen Beziehung. Ihr geratet in eine missbräuchliche Beziehung, wenn ihr denkt, der andere ist klüger als ihr. Niemand ist klüger oder bewusster als ihr. Niemals. Niemals. Niemals. Bitte begreift das.

Salon-Teilnehmerin:

Manchmal, wenn ich meinen Partner berühre oder er mich berührt, habe ich eine schmerzhafte, intensive Empfindung in meinen Händen, Armen und meinem Körper.

Gary:

Ist es Schmerz? Oder ist das ein Maß an Intensität oder Gewahrsein, das du nicht haben willst? Bist du dir des Schmerzes in seinem Körper gewahr? Willst du dieses Gewahrsein haben?

Ihr versucht, Gewahrsein zu vermeiden, und deswegen nennt ihr es Schmerz. Wann immer ihr etwas als Schmerz oder Leiden bezeichnet, als ein Problem oder als Trauma oder Drama, versucht ihr, es zu vermeiden. Statt es zu vermeiden, müsst ihr fragen:

+ Was ist das?
+ Was kann ich damit tun?
+ Kann ich es verändern?
+ Wie kann ich es verändern?

Dorthin musst du kommen. Was wäre, wenn du wüsstest, dass der einzige Weg, das zu verändern, wäre, Sex mit ihm zu haben? Wärst du bereit, das zu tun?

Salon-Teilnehmerin:

Wäre das freundlich mir gegenüber?

Gary:

Was hat das mit dem Königreich des Ich und dem Königreich des Wir zu tun?

Salon-Teilnehmerin:

Was ist der Unterschied zwischen dem Königreich des Ich und dem Königreich des Wir?

Gary:

Das Königreich des Ich und das Königreich des Wir sind zwei vollkommen verschiedene Universen. Das Königreich des *Ich* ist da, wo ihr versucht, zu einer Schlussfolgerung zu kommen. Das Königreich des *Wir* ist das Gewahrsein, wie jedes einzelne Ding mit einem anderen interagiert.

Salon-Teilnehmerin:

Ist es das, was ich tue, wenn ich versuche, für alles verantwortlich zu sein?

Gary:

Du betreibst das Königreich des Ich. Du sagst, dass du die einzige Person bist, die im Universum existiert und dass sich die Erde um dich dreht. Wie funktioniert das für dich? Du kannst etwas anderes wählen.

SEXUELLE HEILUNG

Salon-Teilnehmerin:
Können wir mehr über das Königreich des Wir in Bezug auf Sex reden?

Gary:
Viele von euch wollen das nicht wissen, aber ihr seid sexuelle Heiler. Wenn es sich leichter anfühlt, wenn ich das sage, dann seid ihr ein sexueller Heiler. Ihr werdet anfangen, euch besser zu fühlen, wenn ihr das anerkennt.

Wenn ihr nicht anerkennt, dass ihr ein sexueller Heiler seid, fangt ihr an, das als Waffe gegen euch zu verwenden, um Schmerz zu kreieren. Ihr müsst es anerkennen. Wenn ihr das nicht tut, werdet ihr immer einen Mann wählen, der sexuelle Heilung braucht, anstatt eine Beziehung mit jemandem zu wählen, der alles besser machen wird, und ihr nehmt euch aus der Berechnung eurer eigenen Realität aus.

Salon Teilnehmer:
Du meinst, wenn man sich als sexuellen Heiler anerkennt, wird man nicht jemanden wählen, den man heilen muss?

Gary:
Ja.

Salon Teilnehmer:
Wie funktioniert das?

Gary:
Eure Bewertung ist, dass ihr keine sexuellen Heiler sein solltet. Wenn ihr nicht anerkennt, dass ihr sexuelle Heiler seid,

dann werdet ihr Leute erregend finden, die sexuelle Heilung brauchen. Ihr werdet dazu tendieren, die Wahl zu treffen, mit jemandem Sex zu haben, statt euch anzuschauen, was sonst noch möglich ist. Wenn ihr eine Fähigkeit zur sexuellen Heilung habt und es nicht anerkennt, müsst ihr euch immer jemanden aussuchen, der euch benutzt und von euch nimmt, nicht jemanden, mit dem ihr wählt zusammen zu sein.

Wenn du anerkennst, dass du einer sexueller Heiler bist, kannst du fragen:

- Braucht diese Person sexuelle Heilung?
- Ist das die einzige Wahl, die ich habe?

Salon-Teilnehmerin:

Nehmen wir an, man ist ein sexueller Heiler und trifft jemanden, mit dem man gerne Sex haben würde. Man fragt: „Braucht diese Person sexuelle Heilung?" Wenn man ein *Ja* bekommt, fragt man:

„Was ist sonst noch möglich?" Ist es möglich, Kopulation mit dieser Person zu haben, ohne ihm die sexuelle Heilung zukommen zu lassen, die für ihn erforderlich ist?

Gary:

Nein. Mit der Art, wie du die Frage gestellt hast, hast du versucht, ein Schlupfloch darin zu verstecken. Die Frage, die du nicht gestellt hast, ist folgende: Will ich das wirklich tun?

Hier ist ein Beispiel, wie Fragen stellen auf subtile Weise wirkt.

Eine Dame rief mich an und sagte: „Ich kann dafür sorgen, dass du Obama treffen kannst."

Ich sagte *Nein.*

Sie erwiderte: „Es kostet nur soundso viel."

Ich sagte *Nein.*

Sie fragte: „Warum?"

Ich sagte: „Ich habe das Geld nicht, um das zu machen."

Sie meinte: „Ich leihe dir das Geld, wenn du willst."

Ich sagte: „Das ist nicht der Punkt."

Sie fragte: „Wenn du ihn treffen würdest, würde das die Welt verändern?"

Ich bekam ein *Ja* und ich sagte: „Okay, ich werde es machen." Nachdem ich das Geld bezahlt hatte, ging ich nach Austin in der Vorstellung, Präsident Obama zu treffen. Aber unser Flugzeug hatte drei Stunden Verspätung und wir schafften es nicht rechtzeitig, um ihn zu treffen.

Ich sagte mir: „Oh, das war die Energie, derer ich mir von Anfang an gewahr war, aber ich erkannte es nicht an, als ich die Fragen stellte: „Würde ein Treffen mit ihm die Welt verändern? Wäre es okay, das Geld dafür zu zahlen?" Ich hatte nicht gefragt: „Werde ich tatsächlich in der Lage sein, zu dem Treffen zu kommen?" Es war tatsächlich von Anfang an ein *Nein,* aber ich merkte es nicht, weil ich nicht bereit war, die zusätzlichen Fragen zu stellen.

Das ist der Grund, weshalb ihr die Frage stellen müsst: „Wenn ich Sex mit ihm habe, werde ich ihn tatsächlich heilen?" Er braucht es vielleicht, aber das heißt nicht, dass er es empfangen wird. Empfangen euch tatsächlich die meisten, mit denen ihr Sex habt – oder nehmen sie von euch? Sie glauben, dass ihr sie heilen werdet, also tragen sie nicht bei. Ihr müsst begreifen, dass ihr die Fähigkeit habt, sexuell zu heilen, und dass euer Bedürfnis, andere zu heilen, nicht notwendigerweise bedeutet, dass sie es empfangen werden.

„GUTER SEX" VS. EXPANSIVER SEX

Salon-Teilnehmerin:

Nach dem Sex springt mein Mann herum und ich möchte einfach nur wieder ins Bett gehen.

Gary:

Für ihn ist Sex generativ und für dich ist es ein Abschluss. Du bist mehr wie ein Mann. Wie viel Adrenalin verwendest du, um einen sexuellen Orgasmus zu kreieren? Viel, ein wenig oder Megatonnen?

Salon-Teilnehmerin:

Megatonnen kommt hoch, aber das ergibt keinen Sinn.

Gary:

Alles, was das ist, mal Gottzillionen, zerstört und unkreiert ihr das alles? Right and Wrong, Good and Bad, Pod and Poc, All 9, Shorts, Boys and Beyonds.

Es ergibt keinen Sinn, weil es nicht um den *logischen* Sinn geht. Die meisten Menschen kreieren einen Orgasmus über Adrenalinrausch. Anscheinend nutzt dein Mann keinen Adrenalinrausch, um einen Orgasmus zu erreichen. Er dehnt sich aus und wird präsenter mit seinem Leben. Sex und Kopulation ist das Geschenk, das ihr sein könnt, wenn ihr bereit seid, es zu sein, aber wenn ihr versucht, seine Bedürfnisse zu erfüllen oder etwas Spezielles zu tun, dann ist der einfachste Weg dahin, einen Adrenalinrausch zu produzieren, was euren Körper erschöpft. Das ist „guter Sex", so wie es die meisten Leute gelernt haben.

Adrenalin ist die größte Quelle, um Kontraktion zu bewirken. Es ist die Art und Weise, wie man angeblich in den Flucht-

oder Kampfmodus kommt. Wenn ihr kontrahiert, zieht ihr euch in euch zurück, sodass ihr bereit seid, gegen alle anderen zu kämpfen. Und wenn ihr Kontraktion verwendet, um einen Orgasmus zu kreieren, seid ihr nicht bei eurem Partner. Ihr trennt euch ab von eurem Partner und erweitert weder seinen noch euren Sex. Ihr kontrahiert vom Sex, um seinen Abschluss herbeizuführen, als ob Sex ein Abschluss sein sollte. Wenn ihr das tut, fühlt ihr euch danach erschöpft und schlaft ein, statt energetisiert zu sein und bereit, an die Arbeit zu gehen. Die meisten Männer haben gelernt, dass sie es so machen sollten, indem sie Pornos geschaut haben. Man bringt ihnen bei, dass sie den Orgasmus kreieren, indem sie kontrahieren – und dann schlafen sie ein, was für die meisten Frauen äußerst ärgerlich ist. Wenn ihr stattdessen von einem Ort der Erweiterung heraus funktioniert, um einen Orgasmus zu erreichen, seid ihr am Ende bereit, an die Arbeit zu gehen, aufzustehen und zu spielen.

Alles, was das ist, mal Gottzillionen, zerstört und unkreiert ihr das alles? Right and Wrong, Good and Bad, Pod and Poc, All 9, Shorts, Boys and Beyonds.

Salon-Teilnehmerin:
Könntest du mehr zu dem ausdehnenden Element von Sex sagen, Gary?

Gary:
Das ausdehnende Element von Sex ist zu erkennen, dass der Zweck von Sex nicht ist, Adrenalin zu produzieren, das einen Orgasmus verursacht, sondern das Kreieren der orgasmischen Qualität des Lebens und vom Leben, wobei es um die Freude und die Wahl der Möglichkeiten geht.

Gary:

Ihr müsst nicht nur selbst kommen, sondern auch euren Partner dazu bringen, dass er kommt. Was, wenn ihr anstreben würdet, euren Partner durch Sex an einen Ort großartigerer Möglichkeiten zu bringen? Bei Sex und Kopulation sollte es darum gehen, großartigere Möglichkeiten zu kreieren, nicht darum, zu einem Abschluss zu gelangen. Was mit dem Adrenalinrausch möglich ist, wurde von den Franzosen bisher als das Beste verkauft, was es gibt.

Salon-Teilnehmerin:

Wenn ich Konfrontation oder Bewertung betreibe, scheine ich nicht anzuerkennen, dass ich eine Heilerin bin.

Gary:

Wenn ihr vollkommenes Gewahrsein nicht anerkennt, werdet ihr Konfrontation betreiben, um zu versuchen, Gewahrsein bei anderen zu kreieren. Was wäre, wenn ihr vollkommen gewahr und in der Frage wärt, anstatt zu Schlussfolgerungen oder Bewertungen zu kommen? Ihr versucht, Empfangen zu erzwingen, wenn ihr zu diesem Punkt der Konfrontation kommt. Viele Leute machen das mit Sex und Kopulation sowie in Beziehungen. Sie versuchen Gewahrsein durch Konfrontation zu erzwingen und Gewalt anzuwenden, um den anderen zum Empfangen zu bringen. Ihr müsst die Frage stellen: Was kann diese Person empfangen, das ich zu bieten habe?

Ihr müsst bereit sein, dass euer Bewusstsein die Realität durchdringt. In Dains Buch *Sei du selbst und verändere die Welt* spricht er davon, dass, wenn ihr vollkommen ihr selbst seid, ihr den Raum durchdringt und alle um euch herum verändert. Was, wenn ihr das bei Sex und Kopulation, in Beziehungen und bei allem anderen im Leben tun würdet? Was, wenn ihr

alles durchdringen würdet und alles von euch wärt, hinein in eine andere Realität?

Salon-Teilnehmerin:

Ich hatte solche Momente der Durchdringung und sie waren köstlich.

Gary:

Kann ich dir eine Frage stellen? Warum lebst du das köstliche Leben nicht die ganze Zeit?

Salon-Teilnehmerin:

„Bewertungen" kam hoch. Bewertungen halten mich davon ab, das köstliche Leben zu leben.

Gary:

Bewertungen sind nur Bewertungen. Wähle Köstlichkeit, ob nun irgendjemand anders sie wählt oder nicht. Wähle die Köstlichkeit des Lebens anstatt der Bewertungen anderer Leute, denn die Köstlichkeit des Lebens und die Durchdringungsfähigkeit des Bewusstseins gehen über Bewertungen hinaus und kreieren Möglichkeiten. Es ist eine Wahl, die man treffen muss, kein Ort, an dem man leben muss. Wenn du von Bewertung aus funktionierst, gehst du an den Ort, an dem man leben muss – nicht zur Wahl der Möglichkeiten.

Alles, was das ist, mal Gottzillionen, zerstört und unkreiert ihr das alles? Right and Wrong, Good and Bad, Pod and Poc, All 9, Shorts, Boys and Beyonds.

Danke, meine Damen, ihr seid fantastisch. Ich wünsche mir sehr, dass ihr begreift, wie phänomenal ihr seid, denn ihr könnt die Welt verändern, indem ihr das seid. Wir hören uns nächste Woche. Bye!

3

Erkennen, wer du wirklich bist

Du hast den Körper einer Frau gewählt.
Bedeutet das, dass du eine Frau bist? Oder bist du ein
unendliches Wesen mit einem weiblichen Körper?
Wenn du ein unendliches Wesen mit einem weiblichen Körper
bist, solltest du dann nicht den Vorteil nutzen, den dir das als
Waffe und Werkzeug gibt?
Veränderung vs. etwas anderes tun

Gary:

Hallo, meine Damen. Ich würde gern damit anfangen, über den Unterschied zwischen *verändern* und *etwas anderes tun* sprechen, denn leider versuchen die meisten Frauen, wenn sie eine Beziehung haben, etwas in Ordnung zu bringen oder zu verändern, was mit dem Mann nicht funktioniert, anstatt etwas vollkommen anderes zu tun.

Eines Tages sprach Dain über eine bestimmte Situation in seinem Leben. Er fragte: „Was kann ich tun, um das zu verändern?"

Ich sagte: „Warum solltest du das ändern wollen? Es funktioniert nicht. Mach etwas anderes."

Dain sagte: „Das tut man nicht. Man repariert, was nicht funktioniert."

Ich sagte: „Was?!"

Diese Unterhaltung hat alles bei Access Consciousness verändert, denn ich war von der Annahme ausgegangen, dass Leute etwas *anderes* wollen und nicht etwas richten oder verändern, was nicht funktioniert.

Als weibliche Vertreter dieser Spezies wurdet ihr darauf trainiert, Puppen zu haben, deren Kleidung ihr gewechselt habt und dann waren die Puppen anders. Tja, sie waren nicht anders. Sie hatten nur andere Kleider an.

Frauen haben gelernt, nach *Veränderung* zu suchen – nicht nach etwas *anderem*. Wenn ihr in einer problematischen Situation mit einem Partner seid, versucht ihr, ihn dazu zu bringen sich zu verändern. Ihr stellt nie die Frage, die tatsächlich kreieren würde, was ihr wollt und zwar: „Was kann ich anderes sein oder tun, das all das zu einer anderen Realität machen würde?" Es geht darum, von einem anderen Ort aus zu funktionieren.

Salon-Teilnehmerin:

Was ist der Unterschied zwischen der Definition von *Veränderung* und der Definition von *anders*?

Gary:

Verändere deine Sitzposition auf deinem Stuhl.

Salon-Teilnehmerin:

Für mich heißt das, dass ich mich bewege.

Gary:

Bei *Veränderung* geht es um Bewegung. Bei *anders* geht es um eine andere Möglichkeit, eine andere Realität, eine andere Wahl und eine andere Frage.

Wenn ihr mit jemandem eine andere Realität kreieren wollt, müsst ihr sein oder tun, was auch immer ihr anderes sein oder tun müsst, um eine andere Realität zu kreieren. Also fragt, besonders bei einer Partnerschaft: Was kann ich anderes sein oder tun, um eine andere Realität zu kreieren?

Es geht nicht darum, ihn dazu zu bringen sich zu verändern, damit er glücklich wird. Wenn ihr die Vorstellung habt, jemanden dazu bringen zu müssen, sich zu verändern, versucht ihr, ihn glücklich zu machen oder ihn traurig zu machen oder ihr versucht, ihn mit etwas zu konfrontieren. Nein, ihr solltet ihn nicht *verändern*; ihr solltet eine andere Realität kreieren – eine andere Möglichkeit.

Salon-Teilnehmerin:

Als du beim letzten Telecall darüber gesprochen hast, einen Mann zu kontrollieren, um zu bekommen, was man will, hast du gesagt, das sei eine Energie, die man ist. Könntest du mehr darüber sagen, was du damit meinst?

Gary:

Ihr müsst bereit sein, etwas anderes zu tun und zu sein, nicht auf eine andere Art. Auf eine andere Art würde bedeuten, dass man immer noch nur versucht, etwas zu verändern. Ihr müsst bereit sein zu sein oder zu tun, was immer erforderlich ist, um anders genug zu sein, um zu bekommen, worum ihr bittet.

Ihr könnt fragen: Was kann ich heute anderes sein oder tun, das hier eine andere Realität mit diesem Mann kreieren würde, wo ich die Kontrolle habe, wo ich habe, worum ich bitte, wo ich bekomme, was ich wirklich gern hätte?

KONFRONTATION FUNKTIONIERT NICHT

Salon-Teilnehmerin:

Kannst du mich bitte dabei unterstützen, massiv zu verändern, was immer es ist, das mich dazu bringt, zögerlich zu sein und vor Konfrontation zurückzuschrecken? Ich würde so gerne glücklich ich selbst sein und ausdehnen, was ich bin, anstatt vor Angst klein zu werden und mich zusammenzuziehen. Manchmal fühle ich mich fast wie gelähmt.

Gary:

Du bist nicht gut bei Konfrontationen, weil du nicht bereit bist, die Dämonenschlampe aus der Hölle zu sein, und nicht bereit bist zu sehen, wie du etwas anderes wählen kannst, das keine Konfrontation erforderlich macht.

Konfrontation funktioniert nicht. Sie verlangt von dir, in den Kampf- oder Fluchtmodus zu gehen. Bei Konfrontation geht es allein darum, vor ihr zurückzuschrecken. Du hast keine Angst; du bist nicht gelähmt, okay?

Verwende die Frage: Was kann ich anderes sein oder tun, das all dies zu einer anderen Realität machen würde?

FRAUEN WOLLEN GANZ VIEL SEX

Salon-Teilnehmerin:

Letzte Woche sagtest du, die meisten Frauen wollten tatsächlich keine Beziehung, sondern riesige Mengen an Sex. Ich sagte: „Wow. Ja! Das klingt so wahr." Wie funktioniert das pragmatisch, nachdem das nicht gerade das ist, was man uns erzählt hat?

Gary:

Warum kaufst du all die Dinge ab, die man dir erzählt?

Salon-Teilnehmerin:

Das ist eine ausgezeichnete Frage. Nachdem ich jetzt erkenne, dass ich gern eine Menge Sex hätte und keine Beziehung, wie kann ich das anstellen?

Gary:

Am einfachsten ist es, wenn du einen Mann findest, der mindestens zwanzig Jahre jünger ist als du. Er wird Sex mit dir haben und dankbar dafür sein, weil die Mädchen in seinem Alter keinen Sex mit ihm haben wollen. Die wollen heiraten. Nachdem du Sex mit ihm hattest, sagst du: „Wow, das war wundervoll. Ich hoffe, ich kann mal wieder Spaß mit dir haben."

Er wird sagen: „Wirklich?" Und er wird zur Verfügung stehen, wenn du ihn anrufst.

Du kannst auch fragen: Was könnte ich anderes sein oder tun, das ganz viel Sex ohne Verpflichtung kreieren und generieren würde?

Salon-Teilnehmerin:

Schlägst du vor, vorher so etwas zu sagen wie: „Ich suche Sex und keine Beziehung?"

Gary:

Nein. Seid niemals ehrlich mit einem Mann. Was ist bloß mit euch los?

Salon-Teilnehmerin:

Deswegen frage ich. Das ist so neu für mich.

Gary:

Ja, das verstehe ich. Man hat euch allen beigebracht, dass Ehrlichkeit die beste Strategie ist. Nein. Lügen ist die beste Strategie. Erzählt ihnen, was sie hören wollen. Erzählt ihnen nicht, was ihr glaubt, dass sie hören sollten.

Wenn ihr ihnen sagt, was ihr glaubt, dass sie hören sollten, erzählt ihr ihnen eure Ansicht, eure Wahrheit, eure Realität. Jedes Mal, wenn ihr ihnen eure Wahrheit und eure Realität erzählt, müssen sie weglaufen. Sie haben überhaupt keinen Raum dafür. Wenn ihr ihnen erzählt, was sie hören wollen, haben sie Raum dafür und erkennen, dass sie mit euch eine andere Möglichkeit oder eine andere Wahl haben könnten.

Ihr müsst euch bewusst sein, was die Leute wählen werden. Deswegen stellt ihr die Frage: Was sind diese Leute in der Lage zu hören?

Fragt nicht: „Was will ich?" Das ist keine Frage. „Was hätte ich gern von diesem Typen?" ist keine Frage. Fragt stattdessen:

+ Würde das Spaß machen?
+ Würde das leicht sein?
+ Würde das für mich funktionieren?

Das sind echte Fragen. Aber anstatt echte Fragen zu stellen, suchen wir immer wieder nach jemandem, der irgendeine Fantasie oder ideales Szenario erfüllt, das wir im Kopf haben.

Welche Dummheit verwendet ihr, um das romantische, utopische Ideal von Romantik, Sex, Kopulation und Beziehung zu kreieren, wählt ihr? Alles, was das ist, mal Gottzillionen, zerstört und unkreiert ihr das alles? Right and Wrong, Good and Bad, Pod and Poc, All 9, Shorts, Boys and Beyonds.

Ein ideales Szenario ist eine Vorstellung von dem, was sich erfüllen muss. Du musst es durch Bewertung zum Existieren

bringen, damit es eintritt. Wenn ihr utopischen Idealen anhängt, steckt ihr in der Bewertung. Warum solltet ihr Bewertung als Quelle zur Kreation einer Beziehung verwenden? Weil das normal auf dem Planeten Erde ist. Es funktioniert nicht, aber es ist normal.

BEWERTUNGEN UND SCHLUSSFOLGERUNGEN

Salon-Teilnehmerin:

Was macht man, um das Spiel mit den Schlussfolgerungen im Kopf zu durchbrechen, während man Sex hat?

Gary:

Welche Dummheit verwendet ihr, um die Schlussfolgerungen zu kreieren, wählt ihr? Alles, was das ist, mal Gottzillionen, zerstört und unkreiert ihr das alles? Right and Wrong, Good and Bad, Pod and Poc, All 9, Shorts, Boys and Beyonds.

Heute Morgen wachte ich auf und hatte eine Bewertung in Bezug auf Sex. Ich fragte: „Was zum Teufel ist das?" Dann fiel mir ein, dass ich einer Frau ein Foto von meinem neun Monate alten Enkel gezeigt hatte. Auf dem Foto krabbelte er nackt auf dem Boden herum und seine Hoden baumelten herunter. Das hatte sie entsetzt. Sie war noch immer in meinem Kopf und beschwerte sich, wie entsetzlich es sei, ein Foto von einem nackten kleinen Kind mit herunterhängenden Hoden zu zeigen.

Sie hat für Männer nichts übrig, also war das für sie wahrscheinlich schwer zu ertragen. Doch es geht hier um die Tatsache, dass jemand mit seiner Ansicht in meinen Kopf gelangen kann, und wenn ich nicht anerkenne, dass seine Ansicht

gar nicht meine ist, versuche ich weiterhin zu glauben, sie sei meine, und versuche, zu einer Schlussfolgerung zu kommen.

Welche Dummheit verwendet ihr, um die Schlussfolgerung der Schlussfolgerung zu kreieren, dass die Schlussfolgerung, die ihr wählt, eine Kreation der Schlussfolgerung ist, die ihr folgern solltet, wählt ihr? Alles, was das ist, mal Gottzillionen, zerstört und unkreiert ihr das alles? Right and Wrong, Good and Bad, Pod and Poc, All 9, Shorts, Boys and Beyonds.

Wenn ihr es folgern solltet, ist es dann eine Bewertung oder eine Wahl? Es ist eine Bewertung.

„HAST DU DAS SCHON AUSPROBIERT? ICH LIEBE ES EINFACH!"

Salon-Teilnehmerin:

Wenn du einen Partner hast, der dich oder sich selbst im Bett bewertet, wie findest du dann den Raum in dir, um ihn zu bitten, das zu tun, was du gerne von ihm hättest?

Gary:

Erst einmal solltest du ihn nicht um das bitten, was du gern von ihm hättest. Du musst sagen: „Hast du das schon mal ausprobiert? Ich liebe das einfach!" Die meisten Männer werden versuchen zu tun, was dir gefallen wird. Man hat ihnen beigebracht, dass es sie wertvoll und real macht, wenn sie etwas für eine Frau tun. Das ist ihr Job. Alles, was du tun musst, ist zu fragen: „Hast du das jemals ausprobiert?" Wenn er *Ja* sagt, sag einfach: „Gott, ich liebe es, wenn jemand das tut." Das ist Manipulation ohne Forderung.

Wenn du einen Mann fragst: „Wirst du es mir französisch

machen?" und er sagt: „Ich mag es nicht, es Frauen französisch zu machen", bringt dich das nicht weiter, weil er zu einer Schlussfolgerung gekommen ist. Natürlich kannst du den Mann jederzeit in die Wüste schicken, wenn du ihn darum bittest, es dir französisch zu machen, und er sagt, dass er das nicht mag.

Salon-Teilnehmerin:

Ich fühle mich nicht wohl dabei, einem Mann einen zu blasen. Ich habe es ein paar Mal gemacht, aber es hat mir nicht gefallen. Ich fühle mich schlecht und schmutzig dabei.

Gary:

Es wurde jahrelang als etwas Falsches angesehen. Einem Mann einen zu blasen, wurde als die größte Verkehrtheit angesehen, die man tun konnte. Trotzdem finden es viele Frauen angenehm, weil es eines der wenigen Dinge ist, die sich einige Männer tatsächlich zu empfangen erlauben.

Aber unglücklicherweise erlauben sich ungefähr achtzig Prozent der Männer nicht, zu empfangen, wenn eine Frau sie mit dem Mund befriedigt. Und genauso wenig empfangt ihr, wenn Männer euch mit dem Mund befriedigen.

Welche Dummheit verwendet ihr, um die Fellatio und den Cunnilingus zu kreieren, den ihr wählt? Alles, was das ist, mal Gottzillionen, zerstört und unkreiert ihr das alles? Right and Wrong, Good and Bad, Pod and Poc, All 9, Shorts, Boys and Beyonds.

Meine Damen, in wie vielen Leben wart ihr ein Mann und habt eine Frau dazu gebracht, euch einen zu blasen, und sie hat gewürgt oder sich übergeben oder es ausgespuckt und ihr habt entschieden, das ist eines der widerlichsten Dinge, zu

denen ihr jemals jemanden gebracht habt? Alles, was das ist, mal Gottzillionen, zerstört und unkreiert ihr das alles? Right and Wrong, Good and Bad, Pod and Poc, All 9, Shorts, Boys and Beyonds.

Man muss eine Wahl treffen, um sich nicht bewusst zu sein, was die eigene Wahl kreiert. Welchen Weg auch immer ihr einschlagt, ihr habt in Bezug hierauf etwas kreiert, das ziemlich viel Ladung hat.

MÄNNER ANTÖRNEN

Salon-Teilnehmerin:

Beim letzten Telecall hast du darüber gesprochen, wie man Kontrolle einsetzt, um einen Mann sexuell zu erregen. Du hast auch gesagt, dass die meisten Leute Bewertungen verwenden, um sexuelle Erregung zu kreieren. Könntest du etwas darüber erzählen, wie man Männer antörnt, indem man Kontrolle anwendet statt Bewertung?

Gary:

Männer mögen es, kontrolliert zu werden. Frauen sagen: „Schatz, würdest du das für mich tun?" Das wurde ihnen ihr ganzes Leben lang beigebracht. Aber du musst selektiv sein in Bezug darauf, worum du einen Mann bittest. Und nenne ihn nicht „Schatz". Nenne ihn „Geliebter". Wenn du das tust, beginnt er zu liefern, weil du ihn sexuell antörnst mit der Kontrolle, mit der du mit ihn behandelst.

Ihr solltet einen Mann so behandeln, als wäre er ein Hengst. Ihr müsst euch anschauen, wie Pferde gezüchtet werden. Der Hengst wird einer Stute vorgeführt, die ihn nicht will. Dann

wird er zu einer anderen Stute geführt, die ihn auch nicht will, und dann führen sie ihn wieder zu einer anderen und die Stute und der Hengst werden total erregt. Dann wird der Hengst zu der Stute geführt, die bereit ist, ihn zu haben. In dem Moment, wo er zu der willigen Stute geführt wird, bekommt der Hengst plötzlich eine Erektion. Er ist bereit loszulegen und er liefert.

Ihr müsst den Mann so betrachten, als wäre er ein Hengst. Ihr müsst ihn kitzeln. Geh mit deinem Mann aus, geh spazieren und sage: „Hättest du gern Sex mit diesem Mädchen dort? Sie ist irgendwie süß. Und hübsch. Sie scheint sexy zu sein." Spätestens nach 50 Metern ist er bereit, ins Bett zu gehen, und du kannst ihn mit nach Hause nehmen und ihn benutzen.

Salon-Teilnehmerin:

Kannst du mehr darüber erzählen, wie man die Erregung eines Mannes ohne Bewertung kontrolliert?

Gary:

Am erregendsten ist es für die meisten Leute, wenn jemand sie ohne Bewertung betrachtet. Dennoch gibt es Männer, die Bewertung brauchen, um zu kommen. Ich hatte einen Freund, der ohne die Bewertung einer Frau, die festlegte, was er zu tun hatte, keinen Ständer bekommen konnte. Für ihn war ihre Bewertung eine Quelle sexueller Erregung.

Ihr müsst bereit sein, euch den Mann anzuschauen, mit dem ihr zusammen seid, und zu schauen: „Braucht dieser Typ Bewertung, um erregt zu werden? Welche Bewertung kann ich ihm geben, die ihn härter als Stein werden lässt?" Hier müsst ihr erkennen, dass ihr die bestimmende Person in der Beziehung oder beim Sex seid. Ihr seid diejenigen, die kreieren,

was geschieht. Die meisten Frauen möchten nicht denken, dass sie die Kontrolle haben, dass sie zuständig sind, dass sie der Aggressor sind.

Ich kenne so viele Frauen, die nach der Hochzeit fragen: „Warum ist mein Mann nicht mehr hinter mir her?"

Ich frage dann: „War er überhaupt jemals hinter dir her?"

Darauf sagen sie: „Na ja, nicht unbedingt."

Ich frage: „Also warum nimmst du dann an, dass er es jetzt sein wird?"

Sie antworten: „Weil er das sollte."

Welche Frage ist „er sollte"? Das ist keine Frage! „Was würde es brauchen, um den Jungen total in Fahrt zu bringen?" ist eine Frage. Ihr müsst euch die Person anschauen, mit der ihr zusammen seid, und sehen, was es braucht, um ihn in Fahrt zu bringen.

FRAUEN SIND DIE WETTBEWERBSORIENTIERTESTEN GESCHÖPFE AUF DEM PLANETEN

Salon-Teilnehmerin:

Kannst du bitte erklären, was diese bestimmte Art von Konkurrenz ist, die Frauen miteinander haben, wenn Männer in der Nähe sind?

Gary:

Ihr, als Frauen, seid wettbewerbsorientierter als Männer. Frauen sind die Geschöpfe auf dem Planeten, die am meisten konkurrieren. Warum? Es ist ein Urinstinkt, den sie mitbekommen. Warum? Teilweise weil sie genetisch gesteuert

sind, um den besten Partner zu konkurrieren, damit sie den besten Nachwuchs zeugen können, der die Expansion der Spezies bewirkt. Männer sind nur Samenspender. Frauen suchen sich immer die besten Männer aus. Im Tierreich werden die Partner nicht von den Männchen, sondern von den Weibchen ausgesucht.

Wenn Männer in der Nähe sind, verfallen Frauen sogar noch mehr in Konkurrenz und werden noch hinterhältiger zueinander. Ich habe noch nie beobachtet, dass es anders gewesen wäre. Ich habe gesehen, wie Frauen miteinander kommunizierten und freundlich und liebevoll miteinander umgingen, und sobald die Männer dazu kamen, war all das verschwunden und es gab nur noch harte Konkurrenz. So funktioniert das.

Es gibt nichts, was man dagegen tun könnte, außer es anzuerkennen, und dann könnt ihr wählen: Okay, möchte ich meine Zeit mit diesen Frauen verbringen, wenn sie so sind? Was ihr noch machen könnt, ist, die Frauen als Gruppe anzusprechen, wenn ein Mann dazu kommt, und sie „meine Damen" zu nennen. Wenn ihr das tut, werden sie die Art, wie sie vor einem Mann funktionieren, verändern müssen, um zu beweisen, dass sie Damen sind. Das nennt man, die Gruppe zu kontrollieren, ohne Kontrolle auszuüben.

MÄNNLICHE UND WEIBLICHE PROGRAMMIERUNG

Salon-Teilnehmerin:
Welche Fragen kann ich stellen, die alle männlichen Programmierungen aufheben und genauso die Verletzlichkeit freisetzen, die ich habe, eine Frau zu sein?

Gary:

Wir wählen die männliche oder die weibliche Seite je nach unserer Erfahrung vom Frausein oder Mannsein auf dieser Welt. In einigen Leben wart ihr männlich; in anderen wart ihr weiblich. Manchmal schlägt die männliche Programmierung durch, wenn ihr in Gegenwart bestimmter Leute seid – und die weibliche Programmierung zeigt sich, wenn ihr mit anderen Leuten zusammenkommt. Unterschiedliche Leute stimulieren also eure männliche oder weibliche Programmierung. Wenn ihr die gesamten Programmierungen eliminieren würdet, wärt ihr an einem Punkt, wo ihr im Moment kreieren könnt, einfach weil es Spaß macht.

Welche Dummheit verwendet ihr, um zu vermeiden, die Frau zu sein, die ihr wirklich wählen könntet? Alles, was das ist, mal Gottzillionen, zerstört und unkreiert ihr das alles? Right and Wrong, Good and Bad, Pod and Poc, All 9, Shorts, Boys and Beyonds.

Ihr habt den Körper einer Frau gewählt. Bedeutet das, dass ihr eine *Frau* seid? Oder seid ihr ein *unendliches Wesen* mit einem Frauenkörper? Wenn ihr ein unendliches Wesen mit einem Frauenkörper seid, solltet ihr dann nicht den Vorteil nutzen, den euch das als Waffe und Werkzeug gibt? Ihr neigt dazu, diese Waffen und Werkzeuge nicht zu nutzen, weil ihr entschieden, schlussgefolgert und bewertet habt, was es bedeutet, eine Frau zu sein, was ihr als Frau sein solltet und was ihr als Frau nicht seid.

Welche Bewertung habt ihr darüber, eine Frau zu sein? Alles, was das ist, mal Gottzillionen, zerstört und unkreiert ihr all das? Right and Wrong, Good and Bad, Pod and Poc, All 9, Shorts, Boys and Beyonds.

Welche Bewertung habt ihr von euch in Bezug darauf, eine Frau zu sein? Alles, was das ist, mal Gottzillionen, zerstört und unkreiert ihr das alles? Right and Wrong, Good and Bad, Pod and Poc, All 9, Shorts, Boys and Beyonds.

Welche Bewertung habt ihr über Sex in Bezug darauf, eine Frau zu sein? Alles, was das ist, mal Gottzillionen, zerstört und unkreiert ihr das alles? Right and Wrong, Good and Bad, Pod and Poc, All 9, Shorts, Boys and Beyonds.

Welche Bewertung habt ihr über euch beim Sex in Bezug darauf, eine Frau zu sein? Alles, was das ist, mal Gottzillionen, zerstört und unkreiert ihr das alles? Right and Wrong, Good and Bad, Pod and Poc, All 9, Shorts, Boys and Beyonds.

Salon-Teilnehmerin:

Ich sehe, dass ich ein unendliches Wesen in einem Frauenkörper bin, und doch ist da für mich eine Abtrennung zwischen den beiden.

Gary:

Hast du *unendliches Wesen* als Sexualität haben oder Sexualness haben oder einen Körper haben definiert? Oder hast du *unendliches Wesen* als keinen Körper haben definiert? Wenn du keinen Körper hast, kannst du keine Beziehung haben. Und du kannst keine Beziehung mit dir haben, denn das bedeutet, du kannst dich nicht haben. Kein Körper bedeutet, dass da niemand (= nobody, no body = kein Körper) ist, nicht einmal du.

WESSEN BEWERTUNG IST DAS?

Salon-Teilnehmerin:

Ich hatte immer gedacht, dass ich mich beim Sex zusammenziehe, nur um jetzt zu begreifen, dass ich mir Partner ausgesucht hatte, die sich zusammenzogen, und ich war mir ihrer Kontraktion gewahr.

Gary:

Wie oft nehmt ihr an, dass eine Bewertung eure ist? Wenn ihr eine Bewertung fühlt, wenn ihr das Gewahrsein einer Bewertung habt, nehmt ihr automatisch an, sie sei eure. Ihr geht nicht in die Frage und fragt:

+ Wessen Bewertung ist das?
+ Was tue ich hier?
+ Was möchte ich hier tun?
+ Wie wird das aussehen?
+ Welche Wahlen habe ich hier?

Es ist ungemein wichtig, diese Fragen zu stellen, weil eine Frage Möglichkeit kreiert und eine Wahl Potenzial. Wenn Potenzial und Möglichkeit zusammentreffen, kann eine neue Realität geschaffen werden.

Welche Wahl und welche Frage stellst du nicht, die eine neue Realität in Bezug auf Sex, Kopulation und Bewertung kreieren würden? Alles, was das ist, mal Gottzillionen, zerstört und unkreiert ihr das alles? Right and Wrong, Good and Bad, Pod and Poc, All 9, Shorts, Boys and Beyonds.

Ihr kreiert eine Frage, was eine Anzahl von Möglichkeiten kreiert. Jedes Mal, wenn ihr auf eine neue Möglichkeit trefft, kreiert ihr neue Wahlen. Wenn ihr etwas mit dieser neuen

Möglichkeit wählt, die ihr durch die gestellte Frage kreiert habt, habt ihr einen Moment, in dem ihr eine neue Realität kreieren könnt. Eine Frage kreiert vielfache Möglichkeiten.

Man hat euch beigebracht zu folgern: „Ein Mann ist bla bla bla …" Ist es das wirklich, was ein Mann ist? Nein.

Welche Bewertung habt ihr in Bezug auf Männer? Alles, was das ist, mal Gottzillionen, zerstört und unkreiert ihr das alles? Right and Wrong, Good and Bad, Pod and Poc, All 9, Shorts, Boys and Beyonds.

Welche Bewertung habt ihr über euch in Bezug auf Männer? Alles, was das ist, mal Gottzillionen, zerstört und unkreiert ihr das alles? Right and Wrong, Good and Bad, Pod and Poc, All 9, Shorts, Boys and Beyonds.

Welche Bewertung habt ihr in Bezug auf Sex mit Männern? Alles, was das ist, mal Gottzillionen, zerstört und unkreiert ihr das alles? Right and Wrong, Good and Bad, Pod and Poc, All 9, Shorts, Boys and Beyonds.

Welche Bewertung habt ihr über euch in Bezug auf Sex mit Männern? Alles, was das ist, mal Gottzillionen, zerstört und unkreiert ihr das alles? Right and Wrong, Good and Bad, Pod and Poc, All 9, Shorts, Boys and Beyonds.

Jetzt verstehe ich, weshalb Sex und Kopulation so schwer ist für die menschliche Rasse. Jeder tut so, als würde er es tun und niemand tut es. Die Mehrheit der Welt behauptet, Sex zu haben, aber sie haben keinen Sex. Es ist alles nur Heuchelei.

SCHMERZ UND INTENSITÄT

Salon-Teilnehmerin:

Als du den Bewertungs-Prozess hast laufen lassen, haben sich mir alle Antworten als Schmerz gezeigt. Wie kann ich da rauskommen?

Gary:

Welche Dummheit verwendest du, um Intensität als Schmerz zu kreieren, wählst du? Alles, was das ist, mal Gottzillionen, zerstört und unkreiert ihr das alles? Right and Wrong, Good and Bad, Pod and Poc, All 9, Shorts, Boys and Beyonds.

Wir neigen dazu, diese seltsame Ansicht zu haben, dass etwas, wenn es intensiv ist, Schmerz ist. Es ist die Vorstellung, dass Intensität das Gleiche ist wie Schmerz. Wir versuchen, sie als das zu kreieren – aber Intensität muss kein Schmerz sein. Ihr begreift wahrscheinlich nicht, dass ihr äußerst gewahr seid. Ist intensives Gewahrsein schmerzvoll? Ja. Warum? Weil ihr es als Schmerz *definiert* habt. Nicht, weil es Schmerz *ist*.

Alles, was ihr als Schmerz definiert habt, das es tatsächlich nicht ist, zerstört und unkreiert ihr das alles? Right and Wrong, Good and Bad, Pod and Poc, All 9, Shorts, Boys and Beyonds.

Eine Vielzahl von Leuten sieht alles, was intensiv ist, als schmerzvoll an. Warum sollte das wertvoll oder praktikabel sein?

Würdet ihr gern wissen, warum? Ihr erhaltet die Intensität eines Problems und eines Schmerzes aufrecht, indem ihr euch nicht anschaut, *was ist*, und versucht, zu sehen, was ihr *entschieden habt*, dass ist. Das ist eine Schlussfolgerung. Ihr versucht, zu einer Schlussfolgerung darüber zu kommen, was

ist, und ihr sprecht lieber über eure Schlussfolgerung, anstatt euch anzuschauen, was es ist, das anders sein könnte. Ihr wollt es verändern, aber ihr wollt nichts anderes tun. Ihr versucht, den Schmerz zu verändern, damit er weniger schmerzhaft ist, anstatt *etwas anderes zu tun*, das eine andere Realität kreieren würde, in der der Schmerz nicht existieren müsste. Versucht nicht ihn zu ändern. Ihr braucht eine *andere* Realität. Ihn zu ändern macht es zu weniger als es ist; dann geht es nicht darum, dass sich etwas anderes in eurem Leben zeigt. Von dieser Ansicht aus seid ihr nicht in der Lage, eine Realität zu kreieren, die anders ist. Fragt stattdessen: Was kann ich anderes sein oder tun, was hier eine andere Realität kreieren würde?

Diese Frage wird euer Leben um so vieles einfacher machen. Die meisten Menschen machen sich nicht klar, was ihr Leben einfacher und leichter machen wird, und deswegen wählen sie es nicht.

Ihr müsst bereit sein, das Gewahrsein davon zu haben, was ihr wählt. Fragt:

- Was tue ich hier?
- Was kann ich wählen, um anders zu sein?

Das ist der Weg, wie ihr aus der Annahme herauskommt, dass ihr etwas anderes tut, während ihr nur etwas verändert.

Salon-Teilnehmerin:

Wenn man bereit ist, mehr und mehr Intensität zu haben, was kreiert das?

Gary:

Es kreiert mehr und mehr Möglichkeiten. Die Intensität ist eine Frage, keine Schlussfolgerung.

Salon-Teilnehmerin:

Was ist Intensität? Ich glaube nicht, dass ich Intensität habe.

Gary:

Du bist sehr intensiv. Frag einfach diese Leute hier, ob sie denken, dass du eine Nervensäge bist.

Wenn ihr intensiv seid bis zu dem Punkt, wo es anfängt weh zu tun, kann das für andere oder für euch schmerzhaft sein. Intensität ist eine der Arten und Weisen, wie ihr sicherstellt, dass ihr nichts zu verlieren habt.

Welche Dummheit verwendet ihr, um die Wahrscheinlichkeitsstruktur der Zukunft zu kreieren, statt die Möglichkeitssysteme der Zukunft, die ihr wählen könntet? Alles, was das ist, mal Gottzillionen, zerstört und unkreiert ihr das alles? Right and Wrong, Good and Bad, Pod and Poc, All 9, Shorts, Boys and Beyonds.

So viel von dem, was in der Welt vor sich geht, dreht sich um das Vermeiden von Verlust. Wenn ihr eine Beziehung eingeht, wollt ihr Verlust vermeiden. Wenn ihr die Ansicht hättet, dass ihr den anderen in der nächsten Sekunde loslassen könntet, würde er immer bei euch bleiben wollen. Wenn ihr die Ansicht habt, dass ihr Leute nicht verlieren möchtet, versucht ihr, intensiv an ihnen festzuhalten, was sie forttreibt. So passiert es, dass wir in Schwierigkeiten geraten. Wir gehen in die *Forderung* von Dingen, statt in deren *Wahl*.

Wenn ihr ein intensives Verlangen nach einem Mann kreiert, werdet ihr ihn verjagen. Wenn ihr sagt: „Du hast keinen Sex mit mir und ich will, dass du Sex mit mir hast", wird er weggehen. Er wird weniger bereit sein, Sex zu haben, nicht mehr.

DIE FORDERUNG NACH DEM KÖRPER EINES MANNES KREIEREN

Salon-Teilnehmerin:

Ist das etwas anderes als das, was du darüber gesagt hast, wie man die Forderung nach dem Körper eines Mannes kreiert?

Gary:

Ja. Die Forderung nach dem Körper eines Mannes zu kreieren und das in sein Universum zu setzen, lautet so: „Oh, ich liebe es, wie du dich bewegst. Ich liebe dein Aussehen. Könntest du dich einfach ausziehen und dich von mir anschauen lassen?" Oder wenn ihr ihn dazu bringt, etwas zu tun, was ihr besonders bewundert. Ich habe bemerkt, dass verschiedene Frauen unterschiedliche Körperteile bei einem Mann bewundern. Manche Frauen mögen Beine. Manche Frauen mögen Hintern. Manche Frauen mögen den Bizeps. Manche Frauen mögen den Trizeps. Manche Frauen mögen anderes. Ihr müsst darum bitten, den Teil zu sehen, der euch gefällt. Ich kannte eine Frau, die es liebte zu sehen, wie ihr Mann sich nach rechts dreht, aber nicht nach links. Wenn er stand, legte sie also immer etwas nach rechts und bat ihn: „Kannst du das bitte für mich machen?" Er tat es und dann sagte sie immer: „Ich liebe es einfach, wenn du das machst. Das ist so sexy. Ich kann nur noch an Sex denken, wenn ich dich das machen sehe." Dieser Mann war die ganze Zeit geil. So kreiert ihr die Forderung nach seinem Körper, anstatt der Forderung, dass er sich verändern soll, um dem zu entsprechen, was ihr wollt.

Salon-Teilnehmerin:

Wenn du zu einem jungen Typen sagst: „Hey, danke für den tollen Sex", kann er das vollkommen empfangen. Wenn du das Gleiche zu einem älteren Mann sagst, empfängt er das nicht. Was ist da mit dem älteren Typen los? Warum empfängt er das nicht genauso wie der junge?

Gary:

Der junge sieht das Ganze von der Ansicht aus: „Wow. Ich muss gut sein." Der Ältere denkt: „Oh, mein Gott. Ich frage mich, ob ich mich hier zu etwas verpflichtet habe, zu dem ich mich gar nicht verpflichten wollte." Ältere Männer nehmen an, wenn du ihnen ein Kompliment machst, dass sie etwas tun oder liefern müssen, ob sie das nun können oder nicht.

Salon-Teilnehmerin:

Mit einem jungen Typen ist es so, als würdest du einfach Frisbee spielen. Was gibt es noch für eine Art zu sagen: „Danke für den tollen Sex", wenn man sich verabschiedet?

Gary:

Sage: „Das hat so viel Spaß gemacht. Ich bin dankbar, dass du so jung bist." Dann wird er denken: „Wow. Ich bin noch immer ein Hengst", womit die meisten Männer ein Problem haben.

Salon-Teilnehmerin:

Ich merke, dass ich so viele Bewertungen in Bezug auf Männer habe.

Gary:

Ihr schaut euch nicht an, was vor eurer Nase ist. Ihr seht alles durch den Filter der Bewertung, auf die ihr eingenordet

wurdet. Wie vielen von euch Frauen ist klar, dass ihr darauf ausgerichtet wurdet, Männer nicht zu mögen? Hat eure Mutter Männer gemocht? Haben eure Tanten Männer gemocht? Hat eure Großmutter Männer gemocht? Oder hatten sie alle im Grunde das Gefühl, dass es ganz falsch ist, Männer zu mögen?

Die meisten Frauen mögen Männer nicht. Ein Zeichen dafür, ob eine Frau einen Mann mag, ist, wenn sie den Geruch seiner verschiedenen Körperteile mag.

Salon-Teilnehmerin:
Ich mag wirklich den Geruch von unterschiedlichen männlichen Körperteilen ... naja, bei den meisten Männern.

Gary:
Die Männer, deren Geruch du magst, sind diejenigen, mit denen du zusammen sein solltest. Nicht mit den anderen.

Salon-Teilnehmerin:
Heißt das, dass ich tatsächlich Männer mag?

Gary:
Leider ja. Tut mir leid.

Salon Teilnehmer:
Werde ich deswegen als Schlampe bezeichnet?

Gary:
Das hoffe ich. Schlampen haben wesentlich mehr Spaß als verklemmte Jungfern. Ich glaube allerdings nicht, dass bei diesem Telecall welche dabei sind.

Salon-Teilnehmerin:

Dann sollte ich aber doch möglicherweise auch Sex haben.

Gary:

Nein, du musst keinen Sex haben, um eine Schlampe zu sein. Und du kannst all den Sex haben, den du willst, wenn du bereit bist, das zu wählen.

Salon-Teilnehmerin:

Ist der Geruchssinn eine andere Form von Gewahrsein? Ist es eine Bewertung? Es gibt gewisse Gerüche, auf die ich empfindlich reagiere. Wenn mein Liebhaber ungeduscht ist, kann ich den Geruch nicht ertragen. Hasse ich Männer? Kann man das verändern?

Gary:

Geruch ist Teil des Gewahrseins. Du musst pragmatisch sein. Nimm deinen Liebhaber einfach mit unter die Dusche, bevor ihr Sex habt.

„ICH VERWANDLE MICH IN EIN KICHERNDES SCHULMÄDCHEN"

Salon-Teilnehmerin:

Wann immer ich einen Typen treffe, mit dem ich gern Sex hätte, scheine ich mich in ein kicherndes Schulmädchen zu verwandeln.

Gary:

Wenn es darum geht, Sex mit einem Mann zu haben, frage: Mit wem wäre es leicht und von wem könnte ich lernen?

Wenn du in der Nähe von Männern zu einem kichernden Schulmädchen wirst, wählst du wahrscheinlich das, was du gewählt hättest, als du ein Schulmädchen warst. Wie viele von diesen Männern haben sich tatsächlich als jemand herausgestellt, den du kennen wollen würdest?

Welche Dummheit verwendet ihr, um das kichernde Schulmädchen zu kreieren, das ihr wählt? Alles, was das ist, mal Gottzillionen, zerstört und unkreiert ihr das alles? Right and Wrong, Good and Bad, Pod and Poc, All 9, Shorts, Boys and Beyonds.

DU BIST NICHT FÜR ALLES VERANTWORTLICH, WAS DIE LEUTE WÄHLEN

Salon-Teilnehmerin:

Kannst du darüber sprechen, wie man etwas wählt und kreiert? Wenn zum Beispiel jemand gemein oder grausam ist, frage ich mich: „Wie wähle und kreiere ich das?" Ich gehe dahin, wo ich alles falsch mache.

Gary:

Du versuchst, diese Realität zu verändern und deswegen suchst du nach dem, was du falsch gemacht hast, in dem Versuch, die Tatsache zu verändern, dass jemand anders gemein war. Nein. Diese Person war gemein. Das ist alles. Du versuchst, nach dem Grund und der Rechtfertigung für irgendwelche Dinge zu suchen, als ob sie nicht mehr geschehen würden, wenn du wüsstest, weshalb sie geschehen sind.

Frage stattdessen: Was könnte ich anderes sein oder tun, das eine andere Realität kreieren würde?

Salon-Teilnehmerin:

Wenn mich jemand schlecht macht oder bewertet, gehe ich in die Reaktion. Ich denke: „Das habe ich kreiert."

Gary:

Du hast es nicht kreiert. Du hast dein ganzes Leben lang versucht, Verantwortung für alles und alle zu übernehmen. Die gute Nachricht ist, dass du ein Gott bist – aber du bist ein wirklich schlechter, denn anstatt *sie* zu bewerten, bewertest du *dich*. Du könntest das ebenso gut aufgeben und ein unendliches Wesen werden, das erkennt, dass es nicht für alles verantwortlich ist, was die Leute wählen. Alles ist eine Wahl. Wahl ist die ultimative Quelle jeder Kreation. Jede Wahl, die du triffst, kreiert etwas. Warum solltest du annehmen, dass du für alles verantwortlich bist, was passiert?

Du merkst, dass du keine Antwort hast. Aber du wirst losgehen und nach einem Grund suchen, warum du für alles verantwortlich bist, was eine Kreation ist.

Welche Dummheit verwende ich, um die Dummheit von mir zu kreieren, die ich wähle? Alles, was das ist, mal Gottzillionen, zerstört und unkreiert ihr das alles? Right and Wrong, Good and Bad, Pod and Poc, All 9, Shorts, Boys and Beyonds.

Salon-Teilnehmerin:

Kannst du mehr über das Konzept von Freundlichkeit sagen und wie ich mir selbst erlauben kann, zu mir und anderen freundlich zu sein, ohne verletzt zu werden und mich zum Narren zu machen?

Gary:

Hier gibt es ein Problem. Du kreierst Vorbehalte. Du suchst nach all den Gründen, warum die Leute dich nicht verstehen werden, warum sie dich für einen Idioten und für dumm halten werden. Du glaubst, sie werden sich fragen, warum sie dich gewählt haben und immer weiter wählen. Genau das tust du, wenn du nicht in der vollkommenen Erlaubnis bist.

Du tust nicht etwas anderes. Frage: Was kann ich heute sein oder tun, das mir erlaubt, freundlich zu mir und allen zu sein, mit denen ich in Berührung komme, mit vollkommener Leichtigkeit?

Ich empfehle sehr, dir die *Zehn Gebote*-CDs anzuhören.

Sie sind der Schlüssel zu deiner Freiheit.

DIE BARRIEREN HERUNTERFAHREN, UM ZU EMPFANGEN

Salon-Teilnehmerin:

Kannst du ein bisschen darüber sprechen, wie man die Barrieren herunterfährt, um Menschen zu empfangen, und mit einer möglichen Zurückweisung umgeht?

Gary:

Wenn du dir Sorgen darüber machst, Zurückweisung zu empfangen, wirst du jemanden anziehen, der dich zurückweisen wird, denn damit hast du ein großes Schild über deinem Kopf, auf dem steht: „Weise mich zurück." Es ist in etwa so wie damals, als du ein Kind warst und jemandem einen „Tritt-mich-Zettel" auf den Rücken geklebt hast. Jeder hat denjenigen dann getreten und du fandest das furchtbar lustig.

Wenn du dir klarmachst, dass du dir einen „Weise-mich-zurück-Zettel" auf deinen Rücken heftest, könntest du es vielleicht lustig finden, wenn Leute dich zurückweisen, anstatt anzunehmen, dass es etwas Falsches ist. Du musst ein wenig mehr Bereitschaft dafür haben, verletzlich zu sein. Verletzlich sein bedeutet, wie eine offene Wunde zu sein, was wiederum bedeutet, dass du keinerlei Barrieren gegenüber irgendetwas oder irgendjemanden errichtest.

Letztes Jahr hatten wir eine große Veranstaltung mit Ricky Williams und danach erschienen einige schreckliche Zeitungsartikel über mich. In einem hieß es, ich sei dieser charismatische, reiche, böse Gründer einer Sekte, in der es darum ginge, dass Männer und Frauen Ganzkörperorgasmen bekämen. Ich sagte: „Und das wäre aus welchem Grund nicht interessant für euch?" Ich wurde landesweit in der Presse verleumdet. Die einzige schlechte Nachricht dabei ist, dass jedes Mal, wenn mich jemand bewertete, 5.000 Dollar in meine Truhe wanderten. Ich schätze, dass ich mittlerweile bei etwa einer halben Million Dollar angelangt bin nach all den Dingen, die bislang über mich in der Presse geschrieben wurden. Für mich funktioniert das. Um mit irgendetwas erfolgreich zu sein, musst du bereit sein, verleumdet zu werden. Du musst bereit sein, dass man Hackfleisch aus dir macht. Du musst bereit sein, Bewertung zu empfangen.

In der Presse geht es derzeit einzig und allein um Sensationsmache. Alles, worum ich das Bewusstsein der Welt bitte, ist eine Glasglocke über dem Ganzen, sodass ihre Karrieren den Bach runtergehen, wenn sie ausschließlich Sensationsmache betreiben. Wenn sie anfangen würden, wirkliche Nachrichten zu verbreiten, würde es vielleicht ein paar echte Berichterstatter geben auf der Welt.

Salon-Teilnehmerin:

Wenn ich jemanden kennenlerne, den ich mag, klinke ich mich sofort in das ein, was meine Freunde und Familie über mich und ihn denken werden. Es passiert augenblicklich. Es ist ein Schlag ins Gesicht mit Bewertung. Wie kann ich damit in der Frage bleiben?

Gary:

Frage: Welche Energie, welcher Raum und welches Bewusstsein kann ich sein, um die dreckige kleine Schlampe zu sein, die ich wirklich bin?

Schlampen nehmen ihre Freunde nicht mit nach Hause, um sie ihren Eltern oder Freunden vorzustellen. Sie benutzen sie einfach und werden sie wieder los. Ich sage das nicht als Bewertung. Du musst bereit sein, die dreckige kleine Schlampe zu sein, die du in Wirklichkeit bist, wenn du die Wahl haben willst, mit jemandem präsent zu sein, anstatt zu versuchen zu einer Schlussfolgerung zu kommen. Wenn du anfängst, diese Frage laufen zu lassen, wirst du aus der Bewertung herauskommen.

Salon-Teilnehmerin:

Wie sieht es aus, wenn bei der Kopulation beide Partner sexuelle Heiler sind und beide empfangen?

Gary:

Das würde dir viel zu viel Spaß machen.

Salon-Teilnehmerin:

Wenn beide sexuelle Heiler sind und du offen bist, es zu empfangen, aber die andere Person ist es nicht, wie sieht das aus?

Gary:

Es bedeutet, dass du dich langweilst und nach Hause gehen willst. Der Mangel an Empfangen bei der anderen Person törnt dich ab. Wenn jemand nicht bereit ist zu empfangen, törnt das dich und deinen Körper ab. Wenn jemand wirklich bereit ist zu empfangen, wird dein Körper mehr angetörnt, nicht weniger.

Salon-Teilnehmerin:

Wenn du mit jemandem zusammen bist, der nicht empfängt und die Möglichkeit dazu vorhanden ist, was kann man fragen, um denjenigen dazu zu bringen, empfänglicher zu werden?

Gary:

Frage: Darf ich dir die Augen verbinden? Darf ich dich fesseln? Darf ich dich mit meiner Feder kitzeln?

Die meisten Männer wissen nicht, wie man empfängt. Sie wissen einfach nicht, wie sie das tun sollen. Sie zu fesseln, damit sie keine andere Wahl haben als zu empfangen, ist eine großartige Art, das zu erreichen. Besorge dir von der Heilsarmee ein paar Seidenkrawatten, eine Augenbinde und eine richtig hübsche Straußenfeder.

KANN DIE ANDERE PERSON EMPFANGEN, WOZU DU IN DER LAGE BIST?

Salon-Teilnehmerin:

Du sagtest, du hattest vier Frauen pro Tag, als du jünger warst. Welche Elemente haben bei Frauen wirklich gut geklappt, die einfach nur Sex haben wollten und keine Beziehung?

Gary:

Erst einmal habe ich Gras geraucht. Ich habe zwei Joints geraucht, bevor ich mit einer Frau ins Bett ging, damit ich ihre Bewertungen und Bedürfnisse nicht hören konnte. Ich empfehle das mittlerweile nicht mehr. Aber das war es, was ich tun musste, um mir ihrer Bedürfnisse nicht gewahr zu sein. Ich war nicht bereit, eine Verpflichtung einzugehen, aber ich habe mich ihnen gegenüber auch nicht nicht verpflichtet. Ich habe ihnen nicht gesagt, dass ich ihr Partner werden würde, aber ich habe ihnen auch nicht gesagt, dass ich nicht ihr Partner werden würde. Ich hatte immer die Ansicht: „Mal sehen, was als Nächstes passiert", denn jedes Mal, wenn ich mich jemandem verpflichtet hatte, war etwas Schreckliches geschehen.

Eine Frau zog bei mir ein. An dem Abend, als sie einzog, hielt ich meine Hand ein paar Zentimeter über ihren Körper und Lichtblitze schossen von ihrem Körper in meine Hand. Am nächsten Morgen stand sie auf und ging und hat nie wieder mit mir gesprochen. Ich hatte ihr Angst gemacht, aber das begriff ich nicht. Ich wusste nicht, dass man bei Personen, die man liebt und die einem am Herzen liegen, keine Magie anwenden darf. Zu der Zeit war ich nicht bereit, mir dessen gewahr zu sein.

Danach wollte ich dieses Universum nicht mehr kreieren. Ich war immer bereit, mich zurückzuhalten und zu warten, wer empfangen konnte, wozu ich fähig war, anstatt zu versuchen, ihnen zu geben, wozu ich in der Lage war. Das ist eines der Dinge, die man tut, wenn man so eine Beziehung kreieren möchte.

Man hält sich zurück und wartet, ob jemand empfangen kann, wozu man fähig ist. Versucht nicht, dem anderen zu geben, wozu ihr fähig seid, es sei denn, er kann es empfangen.

Das ist schwierig für die meisten Frauen. In Wirklichkeit sind Frauen viel aggressiver als Männer, aber das erkennen sie nicht. Sie glauben, sie müssten schüchtern und zurückhaltend sein. Frauen können still sein, aber in Wirklichkeit ist „schüchtern und zurückhaltend" keine weibliche Eigenschaft.

„Schüchtern und zurückhaltend" ist eine männliche Eigenschaft. Männer versuchen, schüchtern und zurückhaltend zu sein, denn sie haben die Ansicht, sie müssten groß, dunkel, gutaussehend und still sein. Aber die meisten sind nicht groß, sind nicht dunkel und sind nicht gutaussehend. Sie sind einfach schüchtern. Männer haben weniger Selbstvertrauen als Frauen.

DAS FLÜSTERN DER VERÄNDERUNG

Salon-Teilnehmerin:

Da ist etwas im Wind, das Veränderung flüstert und das ich nicht ergründen kann. Du hast vorhin die federleichte Berührung des Bewusstseins erwähnt. Was ist jenseits davon, das jetzt ins Gewahrsein gebracht werden kann?

Gary:

Es beginnt, in die Existenz zu kommen, deshalb ist es ein Flüstern der Veränderung, die geschieht. Es kann nicht definiert werden. Was nicht definiert werden kann, kann dich auch nicht begrenzen. Jede Definition begrenzt euch. Definition ist Begrenzung. Keine Definition ist keine Begrenzung. Fragt weiter danach, anstatt nach der Schlussfolgerung zu suchen, die euch ein Gefühl von der Substanz dieser Realität geben wird.

Salon-Teilnehmerin:

Kannst du mehr über das Flüstern der Möglichkeiten der Zukunft sagen?

Gary:

Das Flüstern der Zukunft ist die Energie, die ihr fühlt in Bezug darauf, was sich in eurem Leben zeigen wird. Ihr versucht, diese Energie zu verfestigen und solide und real zu machen, weil ihr denkt, indem ihr sie solide und real macht, könnt ihr sie verwirklichen. Die Sache ist die – ihr habt bereits die Wahlen getroffen, die dieses Flüstern der Zukunft kreiert haben. Ihr müsst diesem Flüstern folgen und euch von ihm zeigen lassen, als was es sich verwirklichen wird. Wenn ihr das nicht tut, seid ihr in einem konstanten Zustand der Bewertung dessen, was ihr tut, anstatt bereit zu sein, das zu empfangen, was ihr bereits kreiert habt.

Salon-Teilnehmerin:

Wie macht man das?

Gary:

Das ist kein Wie. Es ist ein Erkennen von: Was ist es, das an den äußeren Rändern meines Gewahrseins und meiner Realität nagt? Die einzige Art, wie ich dieses Flüstern der Zukunft beschreiben kann, ist, dass es sich anfühlt wie ein Kuss oder die Liebkosung einer anderen Möglichkeit.

Salon-Teilnehmerin:

Manchmal habe ich das Gefühl, dass ich etwas tun muss, wenn ich dieses Flüstern wahrnehme.

Gary:

Du musst einfach in die Frage gehen: Jetzt oder später?

Salon-Teilnehmerin:

Um mehr Klarheit darüber zu haben, was ich tun soll?

Gary:

Bei Klarheit geht es nicht darum, was man tun soll. Du kreierst es offensichtlich bereits, ansonsten würdest du das Flüstern der Zukunft nicht hören. Es kommt bereits in die Existenz. Ihr versucht alle voreilig den Schluss zu ziehen, dass ihr etwas tun müsst, damit es geschieht. Du hast bereits das getan, was dafür sorgen wird, dass es geschieht. Du weißt nur nicht, was du getan hast. Ihr müsst bereit sein, an diesem unverzeihlichen Ort von keiner Schlussfolgerung zu sein. Ihr aber kommt lieber zu einer Schlussfolgerung, denn wenn ihr zu einer Schlussfolgerung kommt, könnt ihr es aufhalten, statt in die Frage zu gehen und weiterhin die Möglichkeiten zu kreieren. Fragen kreieren Möglichkeit. Wahl kreiert Potenzial. Wenn ein Potenzial sich mit einer Möglichkeit kreuzt, kann eine neue Realität kreiert werden. Das ist es, was das Flüstern der Zukunft ist – dieser Ort, wo Potenzial und Möglichkeit sich im Universum kreuzen. Dann könnt ihr kreieren, was geschieht.

Salon-Teilnehmerin:

Oft bin ich mir des Flüsterns der Zukunft gewahr. Und dann denke ich: „Es hat sich noch nicht gezeigt."

Gary:

Ihr kommt zu einer Schlussfolgerung, deshalb habe ich euch diesen Schlussfolgerungs-Prozess gegeben. Ihr habt die Vorstellung, dass, wenn ihr erst einmal zu einer Schlussfolgerung gekommen seid, x, y, oder z geschehen sollte. Schlussfolgerung ist keine Frage mehr. Wenn ihr aus der Frage heraus geht, stirbt das Flüstern der Zukunft, löst sich auf und verschwindet.

Deshalb müsst ihr die vier Elemente Frage, Wahl, Möglichkeit und Beitrag verwenden.

Welche Energie, welcher Raum und welches Bewusstsein kann ich sein, um außer Kontrolle, außer Definition, außer Begrenzung, außer Form, Struktur und Bedeutsamkeit, außer Linearitäten und außer Konzentrizitäten zu sein für alle Ewigkeit, vor allem in Bezug auf Sex, Kopulation und Beziehung? Alles, was dem nicht erlaubt, sich zu zeigen, mal Gottzillionen, zerstört und unkreiert ihr das alles? Right and Wrong, Good and Bad, Pod and Poc, All 9, Shorts, Boys and Beyonds.

Ist es ein Beitrag für euer Leben, zu einer Schlussfolgerung zu kommen? Nein. Es zerstört jede Möglichkeit, Wahl und Frage. Wenn ihr zu einer Schlussfolgerung kommt, stoppt ihr alles, was ihr als eine Zukunft zu kreieren versucht. Ihr müsst immer in die Wahl und die Möglichkeit gehen.

Wenn ihr eine Zukunft kreieren wollt, dann müsst ihr etwas anderes wählen. Etwas anderes kreiert Raum. Veränderung kreiert Schlussfolgerung und Kontraktion.

Okay, meine Damen, das war es für heute. Wir hören uns das nächste Mal!

4
Eine Beziehung kreieren, die für dich funktioniert

Du musst über das hinausgehen, was diese Realität als eine Beziehung ansieht, um etwas zu kreieren, das tatsächlich für dich funktioniert.

Gary:
Hallo, meine Damen.

WAHRSCHEINLICHKEITSSTRUKTUREN VS. MÖGLICHKEITSSTRUKTUREN

Salon-Teilnehmerin:
Wenn ich weiß, dass ein Mann mich belügt, möchte ich ihm das auf den Kopf zusagen. Ich bekomme die Energie seiner Lüge mit und will, dass er es zugibt. Ich weiß, dass das Kontrolle ist.

Gary:
Nein. Das ist Gehässigkeit. Du hast jederzeit das Recht, gehässig zu sein, wenn du das sein möchtest. Und wenn du einen Mann vertreiben willst, ist das genau die richtige Art, das zu erreichen. Wenn du weißt, dass er lügt, kannst du ihn bei einer großen Lüge erwischen, die eine Grenze überschreitet,

und dann kannst du ihn zerstören, in den Staub treten und umbringen, wenn du das möchtest. Wenn du jedoch den Mann behalten willst, erkenne es gegenüber niemandem außer dir selbst als Lüge an. Sage ihm niemals ins Gesicht, dass du weißt, dass er lügt. Schau ihn lieb an, lächle und sage: „Oh, Liebling."

Wenn ihr das tut, wird er sich schuldiger fühlen, als ihr euch nur vorstellen könnt und innerhalb von drei Tagen werdet ihr ein Geschenk von ihm bekommen. Macht es so, wenn ihr gern ein Geschenk hättet – denn Männer sind nicht die klügsten Geschöpfe auf dem Planeten. Alles, was ihr sagen müsst, ist: „Sieh nur! Ist das nicht schön? Ich hätte das so gerne. Ich wünschte, ich könnte mir das leisten. Na ja." Und dann geht weiter.

Wenn ihr versucht herauszufinden, was ihr in Bezug auf Männer tun sollt, versucht ihr herauszufinden, welches die Wahrscheinlichkeitsstrukturen sind. Wenn ihr die Vorstellung habt, dass es da eine Wahrscheinlichkeit gibt, dass er lügt, lebt ihr in Bewertung, nicht in Möglichkeit.

Wahrscheinlichkeiten sind das, was wir machen, um Risiken zu vermeiden, zu eliminieren oder aufzuhalten. Wahrscheinlichkeiten gehen davon aus, dass man verlieren wird. Es ist die Vorstellung, dass es immer ein Risiko gibt, dass da immer eine Gefahr lauert und dass es immer etwas gibt, das schlecht ausgeht. Und so verbringen wir unser Leben mit dem Versuch, die verschiedensten Risiken zu vermeiden und eliminieren dabei Möglichkeit und Wahl. Viele von den Fragen, die während dieser Telecalls gestellt wurden, drehen sich um die Wahrscheinlichkeit zu verlieren oder die Wahrscheinlichkeit, ein Problem zu haben. Mir ist dieser Prozess für euch eingefallen:

Welche Dummheit verwendet ihr, um die

Wahrscheinlichkeitsstrukturen zu kreieren, in einer Beziehung zu verlieren, anstatt die Möglichkeitssysteme zu kreieren, die erlauben würden, dass es für euch funktioniert, wählt ihr? Alles, was das ist, mal Gottzillionen, zerstört und unkreiert ihr das alles? Right and Wrong, Good and Bad, Pod and Poc, All 9, Shorts, Boys and Beyonds.

Das funktioniert auch so mit Geld. Wir versuchen, das festzuhalten, was wir haben, aus Angst, wir werden es verlieren, nichts anderes haben und keine andere Wahlen haben. All das hat nichts mit wahrer Wahl zu tun, mit wahrer Möglichkeit oder wahrer Frage. Wir müssen an einem Punkt sein, wo es wahre Möglichkeit und Wahl gibt und wo wir fragen: „Was ist sonst noch möglich?", anstatt „Wie stehen die Chancen, dass ich hier verlieren werde?"

DIE WAHRSCHEINLICHKEIT ZU VERLIEREN

Salon-Teilnehmerin:

Nach etwa einem Jahr in meiner jetzigen Beziehung bin ich in eine Unsicherheits-Energie gegangen in Bezug auf das Thema, von einem Mann betrogen zu werden. Seitdem habe ich eine ständige Energie von Zweifel. Was ist das?

Gary:

Das ist die Wahrscheinlichkeit zu verlieren. Wir gehen in die Vorstellung, dass es die Wahrscheinlichkeit gibt, dass die Beziehung funktioniert, oder die Wahrscheinlichkeit, dass sie nicht funktioniert. Das ist das Abwägen und Einschätzen der Dinge, das die Leute vornehmen.

Ihr müsst über das hinausgehen, was diese Realität als

eine Beziehung ansieht, um etwas zu kreieren, das tatsächlich für euch funktioniert. Im Augenblick kreieren die Leute mehr Beziehungen, die nicht funktionieren, als welche, die *funktionieren*. Warum ist das so? Weil sie immer nach der Wahrscheinlichkeit suchen, dass es ein Problem geben wird, der Wahrscheinlichkeit, dass es einen Verlust geben wird, der Wahrscheinlichkeit, dass es schlecht ausgeht, der Wahrscheinlichkeit, dass es eine Lüge oder einen Betrug geben wird. Wir kreieren Strukturen für die Wahrscheinlichkeit, weil wir die Vorstellung abkaufen, wir könnten alles abwägen und abschätzen und wenn wir nur sorgfältig genug abwägen und abschätzen, werden wir nicht verlieren.

Das ist der Grund, weshalb die meisten Leute heiraten, wenn sie erst einmal in einer Beziehung sind – damit sie glücklich bis an ihr Lebensende leben können, als ob der Zweck von Beziehung wäre, glücklich bis ans Lebensende zu leben.

Was ist der wirkliche Sinn von Beziehungen? Das Maß an Komfort und Möglichkeiten zu erhöhen. So sollte es sein. Aber die meisten Leute sehen sie als etwas an, das ihre Überlebensfähigkeit erhöht. Hört auf, euch Beziehung vom Standpunkt des Überlebens aus anzusehen, und geht zum Standpunkt des *Entfaltens*. Fragt:

+ Was ist jetzt sonst noch möglich, da wir diese Beziehung haben?
+ Was könnten wir tatsächlich kreieren, das wir noch nicht kreiert haben?

Wenn ihr das tut, kreiert ihr eine ganz andere Möglichkeit und ein ganz anderes Universum.

Welche Dummheit verwendet ihr, um die Wahrscheinlichkeitsstrukturen von Beziehung zu kreieren, um

nicht zu verlieren, anstatt die Möglichkeitssysteme, die euch erlauben würden zu wählen, wählt ihr? Alles, was das ist, mal Gottzillionen, zerstört und unkreiert ihr das alles? Right and Wrong, Good and Bad, Pod and Poc, All 9, Shorts, Boys and Beyonds.

Salon-Teilnehmerin:

Kannst du mehr darüber sagen, was du mit Verlieren meinst?

Gary:

Verlieren ist, wenn ihr danach sucht, was verkehrt an den Leuten ist oder was sie falsch machen. Oder wenn ihr danach Ausschau haltet, wie sie euch anlügen werden. Jeder lügt. Die Leute belügen sich selbst viel häufiger, als dass sie andere belügen. Sie tendieren dazu, andere Leute weniger anzulügen als sich selbst. Ob jemand lügen wird? Sicher. Weil die Leute Vorstellungen von sich selbst haben, die nicht notwendigerweise wahr sind.

Ich hatte einen Freund, der dachte, er sei immer sauber und reinlich. Tatsächlich war er ein Schmutzfink. Aber nach seinen Standards von sauber und reinlich war er sauber und reinlich. Er betrachtete sich als sauber und reinlich, weil bei ihm alles ordentlich und aufgeräumt war. Aber sein Haus war dreckig. Ordentlich und aufgeräumt bedeutete für ihn sauber. Eine andere Realität.

Einmal haben mir meine Zugehdamen gekündigt, weil ich die Spielsachen meiner Kinder nicht weggeräumt hatte. Sie erklärten mir: „Ihr Haus ist uns zu schmutzig, um es sauber zu machen, deswegen kündigen wir."

Ich fragte: „Was meinen Sie damit, es ist zu schmutzig? Ich habe gestern alles gesaugt."

Sie sagten: „Aber es ist schmutzig."

„Was ist schmutzig?"

„All die Spielsachen auf dem Boden."

Das war unordentlich. Es war nicht schmutzig. Die Leute haben ihre eigenen Standards von dem, was sie als unordentlich oder schmutzig bezeichnen oder als gut oder schlecht oder was sie in einer Beziehung für angemessen oder nicht angemessen halten, und sind nicht in der Lage, etwas anderes zu sehen. Wenn ihr also mit jemandem zusammenleben wollt, müsst ihr unbedingt von einem Ort aus funktionieren, wo ihr fragt: „Was kann ich heute kreieren und generieren?" und nicht „Was will ich an dieser Person verändern, mit der ich zusammen bin?" Nur durch das, was ihr kreiert und generiert, könnt ihr verändern, wie ihr mit jemandem zusammenlebt. Ihr könnt niemanden dazu bringen, sich zu verändern.

„ICH KANN ETWAS AUS IHM MACHEN"

Ich bin vielen Frauen begegnet, die einen Mann gewählt haben dann und meinten: „Oh, na ja. Er hat ganz gute Anlagen. Ich glaube, ich kann etwas aus ihm machen." Was? Warum solltet ihr etwas Reparaturbedürftiges kaufen? Wollt ihr in ein altes Haus einziehen, das alle möglichen Arbeiten nötig hat? Die Leute machen dieses verrückte Zeug, wo sie glauben, dass sie jemand anderen richten und ihn in eine gute Person verwandeln werden.

Meine Ex-Frau sagte immer: „Als ich Gary kennengelernt habe, war er angezogen wie ein Gebrauchtwagen." Ich habe mich immer gefragt, was das bedeuten sollte. Im Grunde sagte sie damit, dass ich nicht gut gekleidet war. Die Wahrheit ist, dass ich überhaupt kein Geld hatte, als ich sie kennenlernte. Ich hatte

gerade eine Beziehung hinter mir, arbeitete mir den Hintern ab, um Geld zu verdienen, und tat alles, was ich nur konnte, um für mein Kind zu sorgen und meinen Verpflichtungen nachzukommen. Ich gab überhaupt kein Geld für Kleidung aus. Ich hatte seit acht Jahren keine Kleidung mehr gekauft. Also war ich mit meinem Stil der Mode hinterher.

Ihrer Ansicht nach gab es keinen Grund, am Leben zu sein, wenn man nicht modisch gekleidet war. Als wir also Geld verdienten, begann sie, meine Garderobe aufzurüsten. Ihre eigene hatte sie dreimal so schnell erneuert wie meine, aber dennoch wurde auch ich aufgerüstet. Sie kaufte mir Sachen, damit ich sie nicht in Verlegenheit brachte, denn ich war so einer, den man richten musste.

Wenn ihr euren Mann als jemanden behandelt, aus dem man etwas machen muss, wird er an irgendeinem Punkt beginnen, dagegen zu rebellieren, denn kein Mann möchte andauernd vor anderen zu hören bekommen, dass er schlechter dran war, als ihr ihn bekommen habt. Zu viele Frauen tun das. Das sind die Frauen, die tatsächlich keine Männer mögen.

Hättet ihr gern, dass er sich besser anzieht? Natürlich. Werdet ihr damit Erfolg haben? Wahrscheinlich nicht. Ihr müsst bereit sein, mit demjenigen zu sein, mit dem ihr zusammen seid, und nicht versuchen, ihn in etwas zu verwandeln, was ihr meint, dass er sein sollte. Wenn ihr nicht glücklich mit der Person seid, wenn sie sich nicht gut genug für euch kleidet, lasst sie fallen und sucht euch stattdessen eine andere, statt zu versuchen, etwas aus ihr zu machen.

Männer haben nicht die Illusion, dass sie etwas aus einer Frau machen könnten. Sie wissen bereits, dass sie in der Hinsicht geliefert sind. Ganz egal, wie gut ihr Geschmack sein mag, sie

werden niemals eine Frau bekommen, die wählen wird, sich auf ihr Niveau zu erheben. Ihr müsst den Unterschied begreifen, wie Männer und Frauen funktionieren.

Welche Dummheit verwendet ihr, um die Wahrscheinlichkeitsstrukturen von Beziehung zu kreieren, um zu vermeiden zu verlieren, anstatt die Möglichkeitssysteme zu kreieren, die euch erlauben würden zu wählen? Alles, was das ist, mal Gottzillionen, zerstört und unkreiert ihr das alles? Right and Wrong, Good and Bad, Pod and Poc, All 9, Shorts, Boys and Beyonds.

DIE MÖGLICHKEIT VON ERFOLG

Salon-Teilnehmerin:
Könntest du bitte über die Elemente von Erfolg sprechen?

Gary:
Das ist ein anderer Punkt, wo ihr versucht, in die Wahrscheinlichkeitsstrukturen zu gehen. Im Grunde habt ihr eher die Vorstellung von der *Wahrscheinlichkeit* des Erfolgs als von der *Möglichkeit* des Erfolgs. Wenn ihr von der Möglichkeit des Erfolgs aus agiert, bleibt ihr immer in der Frage.

Wenn ihr ständig in einem Zustand der Frage in Bezug auf eure Beziehung bleibt, könnt ihr verändern, wie die Dinge laufen. Ihr werdet nie zu einer Schlussfolgerung darüber kommen können, ob etwas funktioniert oder nicht funktioniert. Ihr werdet immer fragen: Was kann ich heute anderes sein oder tun, das dem erlauben würde, sich sofort zu verändern?

Wenn ihr anfangt, von einer Frage aus zu funktionieren statt einer Schlussfolgerung, kommt ihr an den Punkt, wo ihr die

kreativen Vorreiter der Möglichkeiten seid und etwas kreieren könnt, was hier zuvor noch nicht existiert hat.

Was ihr als Referenzpunkt für Beziehung habt, ist das, was ihr bei allen anderen seht. Funktioniert das? Nein.

Aber das ist euer einziger Referenzpunkt. Ihr müsst bereit sein, eine Beziehung zu kreieren, die nicht in diese Realität passt. Hier ist ein Prozess, den ihr euch als Dauerschleife anhören müsst:

Welche physische Verwirklichung einer Beziehung jenseits dieser Realität seid ihr jetzt in der Lage zu generieren, zu kreieren und einzurichten? Alles, was das ist, mal Gottzillionen, zerstört und unkreiert ihr das alles? Right and Wrong, Good and Bad, Pod and Poc, All 9, Shorts, Boys and Beyonds.

Lasst das mindestens zehn Tage lang laufen und schaut mal, was sich zu zeigen beginnt. Ihr müsst an den Punkt kommen, wo ihr anfangt zu erkennen, dass es andere Möglichkeiten gibt.

Welche Dummheit verwendet ihr, um die Wahrscheinlichkeitsstrukturen von Beziehung zu kreieren, um zu vermeiden zu verlieren, anstatt die Möglichkeitssysteme, die euch erlauben würden zu wählen? Alles, was das ist, mal Gottzillionen, zerstört und unkreiert ihr das alles? Right and Wrong, Good and Bad, Pod and Poc, All 9, Shorts, Boys and Beyonds.

IN ZEHN-SEKUNDEN-ABSCHNITTEN LEBEN

In jeder Beziehung hast du zehn Sekunden zu leben. Wenn du dein Leben in Zehn-Sekunden-Abschnitten lebst, wirst du zu keiner Schlussfolgerung oder Bewertung kommen, denn alle zehn Sekunden wird etwas Neues kreiert

werden. Ihr müsst in diesen zehn Sekunden leben, anstatt zu versuchen, zu einer Schlussfolgerung zu gelangen, die auf den Wahrscheinlichkeitsstrukturen basiert, dass ihr alles ausbalancieren könnt und dass, wenn es eine gute Beziehung ist, es am Ende besser statt schlechter sein wird. Das ändert nichts an der Struktur eurer Beziehung an sich, denn dabei geht es nicht darum, Möglichkeiten zu kreieren. Es geht darum, eine Struktur zu schaffen, von der du schlussgefolgert hast, dass sie auf Dauer gesehen funktionieren wird oder dass es am Ende so am besten wäre. Das sind die Dinge, über die wir immer wieder zu Schlussfolgerungen gelangen, und nichts davon gibt uns wahre Wahl.

Salon-Teilnehmerin:

Wie kläre ich mein ganzes Elend mit Männern und Frauen? Es fing an, als ich ein Teenager war und meine Eltern entschieden, wie meine künftige Karriere aussehen sollte. All das wurde ohne meine Zustimmung beschlossen. Dieser Telecall hat das Fundament dessen erschüttert, wer ich wirklich bin. Mittlerweile denke ich, dass keine meiner Wahlen wirklich meine ist.

Gary:

Ihr müsst begreifen, dass alles, von dem ihr jemals entschieden habt, es sei wahr oder real, eine Lüge oder ein Implantat ist. Wenn also alles eine Lüge oder ein Implantat ist, wo fängt man an? Ihr beginnt mit:

- Was hätte ich heute gern?
- Was würde ich in diesen zehn Sekunden wählen?

Das ist der Ort, von dem aus ihr anfangen müsst zu funktionieren, um zu lernen, euch zu vertrauen. Der Grund,

weshalb ihr Männern misstraut und Frauen misstraut, ist, weil ihr euch selbst nicht vertraut. Wenn ihr euch vertrauen würdet, dann wüsstet ihr, ob sie vertrauenswürdig sind oder nicht, und ihr hättet eine andere Möglichkeit.

EMPFANGEN, WAS DU DIR IN EINER BEZIEHUNG WÜNSCHST

Salon-Teilnehmerin:

Du hast davon gesprochen, dass neunzig Prozent der Frauen Männer hassen und neunzig Prozent der Männer Frauen hassen, und dennoch möchten sie alle eine oder einen besitzen. Meinst du, dass diese Telecalls das verändern könnten?

Gary:

Ja. Das ist der Grund, weshalb ich diese Telecalls mache. Ich würde gerne sehen, dass dieser ständige Zustand von Wut, Zorn, Rage und Hass verschwindet, aus dem die Leute funktionieren, sodass ihr lernt, einen Referenzpunkt dafür zu haben, in einer Beziehung zu sein und zu empfangen, was ihr euch wünscht.

Salon-Teilnehmerin:

Ist das erlernt? Oder ist es grundlegend für Wesen und ihre Vorlieben?

Gary:

Alles in Bezug auf Beziehung ist erlernt, und zwar alles schlecht erlernt. Ihr wurdet von dummen Leuten in dummen Beziehungen geschult, damit eure Beziehung genauso dumm ist wie ihre eigene, was die Vorstellung bestätigt, dass ihre eigenen

Beziehungen nicht dumm sind. Die Leute erziehen euch zu genauso schlechten Beziehungen wie ihren eigenen und norden euch darauf ein, denn wenn ihr eine Beziehung bekommt, die so schlecht ist wie ihre, beweist das, dass ihre so gut ist, wie sie nur werden kann. Wenn eure Beziehung auch schlecht ist, ist ja ihre wahrscheinlich nicht so schlecht, wie die, von der sie dachten, dass sie sie bekommen würden.

Salon-Teilnehmerin:

Ich bin nicht in einer Beziehung. Es scheint, als wäre es der Mühe nicht wert, denn ich bin mit mir selbst sehr glücklich. Ich schließe eine Beziehung nicht aus, aber ich beziehe sie auch nicht ein.

Gary:

Was du beschreibst, ist der Moment, in dem du tatsächlich bereit bist, eine Beziehung zu empfangen, die für dich funktionieren würde. Du bist vollkommen glücklich, nicht in einer Beziehung zu sein. Wenn in diesem Moment eine Beziehung daherkäme, die für dich funktionieren würde, würdest du es dann wissen? Das ist die Frage, die du stellen musst. Wenn du unabhängig bist, wenn du genug Geld hast und alles gut läuft, bist du außerhalb des Bedürftigkeits-Universums und an dem Ort von „Was ist sonst noch möglich?" Du bist damit im Fragen-Universum, das eine Beziehung kreieren kann, die für dich funktionieren könnte, die dir Spaß machen könnte, die deine Agenda, deine Realität und deine Möglichkeiten erweitern könnte. Begierde wird dich nicht dorthin bringen. Du wirst durch Zufall dorthin getrieben. Du wirst jemanden finden, der es genießt, mit dir zusammen zu sein, und dich

schätzt. Leider wirst du, wenn du wie die meisten Frauen bist, sagen: „Er ist nur ein Freund." Nein, er ist eine Möglichkeit, kein Freund.

Die meisten Frauen sagen, sobald sie jemanden finden, der gern mit ihnen redet und gern mit ihnen zusammen ist: „Wenn er Zeit mit mir verbringen will, ist er ein verdammter Verlierer." Was? Bist du gern mit dir zusammen? Das wäre die Frage. Wenn du gerne Zeit mit dir verbringst, bist du an einem Ort, wo du etwas anderes wählen kannst.

BEGRENZENDE WAHLEN

Salon-Teilnehmerin:

Ich bin verwirrt durch die begrenzenden Wahlen, die ich treffe, die mich von meiner Kraft wegbringen.

Gary:

Noch einmal, das sind die Wahrscheinlichkeitsstrukturen. Ihr vermindert das, was wirklich stark an euch und euren Wahlen ist und kreiert begrenzende Wahlen als eine Art, innerhalb der Wahrscheinlichkeitsstrukturen zu funktionieren, um sicherzustellen, dass ihr nicht verliert.

Welche Dummheit verwendet ihr, um die Wahrscheinlichkeitsstrukturen von Beziehung zu kreieren, um zu vermeiden zu verlieren, anstatt die Möglichkeitssysteme, die euch erlauben würden zu wählen? Alles, was das ist, mal Gottzillionen, zerstört und unkreiert ihr das alles? Right and Wrong, Good and Bad, Pod and Poc, All 9, Shorts, Boys and Beyonds.

Salon-Teilnehmerin:

Vor einigen Tagen war ich in einem Park und ein Typ schaute mich an. Ich spürte, dass er versuchte, sich mir zu nähern, und mein Körper und mein Wesen fühlten, dass er gruselig war. Ich habe angefangen zu POC- und PODen, dass er mich anspricht und er hat es auch nicht getan. Welches pragmatische Werkzeug können wir verwenden, um einen Typen abzuweisen, der besonders beharrlich ist?

Gary:

Das POC- und PODen war perfekt. Du warst gewahr und wusstest genau, was nötig war.

Ich sprach mit einer Frau, die heiraten wollte. Ich fragte sie: „Welche Art von Männern findest du?"

Sie sagte: „Alles, was ich finde, sind solche Widerlinge, die in den Bars herumhängen."

Ich fragte: „Weshalb gehst du in eine Bar, wenn du heiraten möchtest?"

„Na ja, wie kann ich einen Mann finden, wenn ich nicht in Bars gehe?"

Ich sagte: „Gehe zum Nachmittagstee in das schickste Hotel deiner Gegend und setze dich dort mit einem Buch hin. Trage ein schönes Kleid, eines, das ein bisschen Dekolleté zeigt, und tolle High Heels. Schlage deine Beine übereinander und lass deinen Fuß ein wenig auf und ab wippen, während du dasitzt.

Das wird den Mann faszinieren. Wenn er dich anspricht und fragt, was du liest, dann sage: „Oh, ich lese gerade dieses interessante Buch." Es sollte ein Buch sein, das du magst, aber kein Liebesroman. Wenn du einen Liebesroman liest, wird das den Typen abschrecken, denn dann denkt er, dass du nach einer Beziehung suchst.

Lies nicht *Fifty Shades of Grey* und glaube, dass du dadurch einen Mann bekommst. *Joy of Business (Freude im Business)* könnte dir einen wirklich reichen Mann verschaffen. Er wird sagen: „Du liest ein Buch über Business?" Und du wirst antworten: „Ja, ich liebe Business. Ich finde Business-Leute so sexy." Hab keine Angst, das Wort *sexy* zu verwenden, wenn du interessiert bist.

Wenn du nicht an ihm interessiert bist, sei höflich und sprich mit ihm und wenn er sagt: „Würdest du irgendwann einmal mit mir auf einen Drink ausgehen?", dann sage: „Oh vielen Dank, mein Lieber, aber ich verabrede mich nicht. Ich bin nur an einer Ehe interessiert und ich verlange eine Sicherheitsgarantie von 500.000 $ im Voraus." Bevor du auch nur bis drei zählen kannst, wird sein Auto um die Kurve verschwunden sein. Eine Frau sagte zu mir: „Du musst den Frauen auch Wiederbelebungsmaßnahmen beibringen, wenn du solche Sachen vorschlägst." Sie erzählte, dass sie das zu einem Mann gesagt hatte und er fast in Ohnmacht fiel. Also, das könnte einen Herzinfarkt auslösen. Aber wenn er alt genug ist, um einen Herzinfarkt zu bekommen, ist er alt genug, dich mit nach Hause zu nehmen und … nichts für ungut. Das ist, was ihr tun müsst.

ES GIBT NICHTS ZU BEKÄMPFEN

Salon-Teilnehmerin:

Ich habe so viel mehr Frieden und Leichtigkeit in meinem Leben, seit ich mir des Kampfes mit Männern bewusster geworden bin und immer wieder wähle, das loszulassen. Meine Barrieren sind unten. Ich bin viel freundlicher. Aber ich bin

immer noch ein wenig verwirrt. Würdest du mir bitte helfen? Vor Kurzem habe ich dir gegenüber erwähnt, dass es da ein paar Männer in meinem Job gab, die andere tyrannisierten. Ich fühlte mich, als sei ich in einer Art Amazonen-Modus und trüge Waffen am Körper. Ich habe sie vernichtet.

Ich glaube, du sagtest so etwas wie: „Warum solltest du dich dafür falsch machen? Das ist genau das, was du im Moment brauchst, um zu kreieren. Warum hast du aufgehört? Ist das nicht sexy?" Kannst du das ein bisschen mehr erklären im Zusammenhang mit dem, worüber wir gerade sprechen? Ist es freundlicher, wenn wir keine Kriegerinnen sind?

Gary:

Das ist eine Annahme – dass es freundlicher ist, keine Kriegerin zu sein. Manchmal ist eine Kriegerin zu sein genau das, was im Augenblick gebraucht wird. Ihr müsst bereit sein, alles und jedes zu sein, zu tun, zu haben, zu kreieren und zu generieren, was nötig ist, um vollkommene Wahl zu haben.

Welche Dummheit verwendet ihr, um zu kreieren, niemals alles und jedes, was nötig ist, zu sein, zu tun, zu haben, zu kreieren, zu generieren und einzurichten, wählt ihr? Alles, was das ist, mal Gottzillionen, zerstört und unkreiert ihr das alles? Right and Wrong, Good and Bad, Pod and Poc, All 9, Shorts, Boys and Beyonds.

Salon-Teilnehmerin:

Du hast auch erwähnt, dass, wenn ich nicht kämpfe, es dasselbe ist wie zu kämpfen, weil ich dann annehme, ich sei überlegen.

Gary:

Ich glaube, das ist nicht, was ich gesagt habe. Ich glaube, ich habe dir eine Frage gestellt: Fühlst du dich überlegen, wenn du das tust? Ist das die Art, wie du dich selbst überlegen genug machst, um nicht weniger-als zu sein? Wenn du zu beweisen versuchst, dass du nicht weniger-als bist, wirst du eher Überlegenheit betreiben anstatt Wahl. Wahl bedeutet, dass du dein Schwert ziehen und ihnen den Kopf abschlagen kannst, wenn du das willst, oder nicht, was immer du wünschst, so freundlich wie auch immer du es zu tun wählst. Manchmal ist ein schneller Schnitt durch die Kehle etwas sehr Gutes und Freundliches. Einige Leute verdienen es.

Salon-Teilnehmerin:

Wenn ich die interessante Ansicht anwende, gibt es nichts zu bekämpfen.

Gary:

Das ist der Punkt. Es gibt nichts zu bekämpfen. Wenn du also nicht kämpfst, welche anderen Wahlen hast du?

Salon-Teilnehmerin:

Du hast auch gesagt, dass ich nicht bereit bin zu töten, dass ich sexy bin, wenn ich böse bin, und dass ich immer weiter auf erbärmlich mache, und dass du es hasst, wenn ich das tue.

Gary:

Wenn du auf überlegen machst, wenn du dich als die Person gibst, die das nicht mehr hinnehmen will, wenn du sagst: „Leg dich nicht mit mir an", ist das sexyer als „Buhu, ich Arme, niemand liebt mich. Alle hassen mich. Ich gehe lieber und esse Würmer." Das ist nicht sonderlich erregend. In dem Moment, wo du auf erbärmlich machst, bist du niemals du.

VON VOLLKOMMENER WAHL AUS FUNKTIONIEREN

Salon-Teilnehmerin:

Wie sieht freundlich oder böse aus?

Gary:

Du bist freundlich oder böse je nach dem jeweiligen Moment, entsprechend dem Bedürfnis, dem Wunsch, den Anforderungen der Leute, mit denen du zusammen bist. Du bist, was immer du zu sein wählst, weil du aus vollkommener Wahl heraus funktionierst.

Welche Dummheit verwendet ihr, um zu kreieren, niemals alles und jedes, was nötig ist, zu sein, zu tun, zu haben, zu kreieren, zu generieren und einzurichten, wählt ihr? Alles, was das ist, mal Gottzillionen, zerstört und unkreiert ihr das alles? Right and Wrong, Good and Bad, Pod and Poc, All 9, Shorts, Boy, and Beyonds.

Salon-Teilnehmerin:

Ist das, wenn wir den kleinsten Fitzel an Freundlichkeit in einem Mann finden und das hervorbringen?

Gary:

Nicht wirklich. Ihr müsst anfangen, euch sowohl das Böse als auch das Gute in den Leuten anzuschauen und erkennen, dass ihr bekommen werdet, was ihr bekommen werdet, was immer ihr bekommt, wenn ihr es bekommt, und nicht versuchen, nur das Gute oder die Freundlichkeit ans Tageslicht zu bringen. Ihr müsst bereit sein, die Person zu haben, mit der ihr zusammen seid. Ansonsten lasst es bleiben.

KREIERT DEINE BEZIEHUNG MEHR ANNEHMLICHKEIT?

Salon-Teilnehmerin:

Ich fragte: „Wahrheit, hätte ich gern eine Beziehung in meinem Leben?" Es war ein *Ja*. Als ich dann fragte: „Wahrheit, würde eine Beziehung meine Agenda erweitern?", bekam ich ein *Nein*.

Gary:

Bei Beziehungen geht es nicht notwendigerweise um die Ausdehnung von Agenden. In dieser Realität erzählt dir jeder, dass eine Beziehung deine Agenda erweitern wird. Leider betreiben die meisten Menschen Beziehung von einem sehr kontrahierten Ort aus und das grenzt sie tatsächlich ab und begrenzt alles, was sie wählen.

Salon-Teilnehmerin:

Du hast darüber gesprochen, dass eine Beziehung großartig sein kann, wenn sie mehr Annehmlichkeit kreiert. Kannst du etwas dazu sagen, wie das aussieht?

Gary:

Die meisten Leute gehen mit der Vorstellung in eine Beziehung, dass sie etwas davon haben werden. Sie glauben, dass sie ihnen etwas geben wird, das sie sich wünschen oder das etwas für ihr Leben bringen wird. Oder dass sie für immer verliebt sein werden oder dass sie bis an das Ende ihrer Tage glücklich sein werden.

Wenn ihr eine Beziehung eingeht, weil ihr euch damit wohlfühlt, kann sich ein vollkommen neues Universum eröffnen.

Vor Jahren, als ich noch in einer Wohngemeinschaft lebte, kamen die Leute zu einem Gespräch, um sich als Mitbewohner zu bewerben. Ich nannte ihnen die Miethöhe und bat sie, mir etwas über sich zu erzählen.

Sie sagten: „Ich bin wirklich sauber und ordentlich, ich teile gern mein Essen mit den Leuten und ich kümmere mich um meine Sachen."

Ich stellte fest, dass die Leute, die so etwas sagten, nicht sauber und ordentlich waren, sich nicht um ihre Sachen kümmerten, mein ganzes Essen aufaßen und sauer wurden, wenn ich ihres aß.

Dabei passierte Folgendes: Wenn sie zu dem Gespräch in mein Haus kamen, schauten sie sich um und stellten fest, wie sie zu sein hatten. Sie sahen, dass mein Haus sauber und ordentlich war und deswegen sagten sie: „Ich bin sauber und ordentlich." Genau das Gleiche geschieht in Beziehungen. Die Leute schauen sich um und sehen, was sie sein müssen, damit es für dich in Ordnung ist, sie in deinem Leben zu haben.

Wenn ihr wirklich herausfinden wollt, womit ihr es in eurer Beziehung zu tun haben werdet, solltet ihr in das Zuhause des anderen gehen und euch anschauen, wie er lebt. Wenn ihr euch dort mit allem wohlfühlt, habt ihr eine wirklich gute Chance, eine Beziehung zu kreieren.

Wenn ihr aber seinen Einrichtungsstil hasst, wenn ihr die Art und Weise hasst, wie er lebt, wenn ihr es hasst, wie derjenige mit Essen umgeht, wenn ihr es hasst, wie er seine Schränke benutzt, wenn ihr irgendetwas davon hasst, werdet ihr euch in der Beziehung nicht wohlfühlen.

Die meisten von uns stellen keine Nachforschungen darüber an, was für uns funktioniert. Habt ihr jemals bemerkt, als ihr

mit jemandem zusammenlebtet, dass die Dinge, die euch zu ärgern begannen, genau die waren, die schon die ganze Zeit da waren und von denen ihr dachtet, dass ihr schon damit leben könntet, weil ihr die Person so sehr liebt? Habt ihr das jemals bemerkt? Das waren die Dinge, die ihr nicht so schlimm fandet, als ihr zusammenkamt, aber gleichzeitig waren es keine Sachen, mit denen tatsächlich zu leben ihr euch wohlgefühlt hättet. Deshalb müsst ihr anfangen zu fragen:

Wenn ich eine Beziehung eingehe, mit wem würde ich mich wohlfühlen zu leben?

Salon-Teilnehmerin:
Wie spielt da die Erlaubnis hinein?

Gary:
Wenn ihr mit jemandem zusammenlebt, braucht ihr eher Annehmlichkeit als Erlaubnis. Wenn ihr euch wohlfühlt, werdet ihr immer in der Erlaubnis sein. Wenn ihr euch nicht wohlfühlt, werdet ihr niemals Erlaubnis haben.

Ihr könnt Erlaubnis nicht als Mittel verwenden, um zu überwinden, was ihr nicht mögt. Das ist nicht, worum es bei der Erlaubnis geht. Erlaubnis ist die „interessante Ansicht". Wenn ihr das Gefühl habt, ihr könnt mit der Art, wie die andere Person lebt, gut leben, wird das nie ein Thema sein.

Dain und ich leben gemeinsam in einem Haus. Wir leben nicht „zusammen", weil wir kein Paar sind, obwohl die Leute das oft glauben. Bei unserer Weihnachtsparty fragte ein Nachbar: „Seid ihr verheiratet?"

Ich sagte: „Nein, wir sind einfach zwei Hetero-Männer, die gemeinsam ein Haus und ein Business haben und die meisten Sachen gemeinsam tun."

Dain hat sein Zimmer und richtet es so ein, wie er es wählt. Ich scheine den Rest des Hauses einzurichten. Aus dem einzigen Grund, weil das einfacher für ihn ist. Er fühlt sich wohl mit den Dingen, die ich wähle, im Haus zu haben. Ab und zu sagt er: „Das Ding da ist irgendwie hässlich" und ich sage dann: „Okay" und schaffe es wieder raus. Warum? Weil es angenehm ist, mit ihm zu leben. Er hat acht Millionen Geräte, die alles Mögliche können. Wir haben eine Margarita-Maschine, eine Espresso-Maschine und einen Vitamix-Mixer. Ich muss mir nur überlegen, in welchen Schrank ich sie reinkriege.

Es ist angenehm, mit ihm zu leben, weil er es mag, wenn alles sauber und aufgeräumt ist, zumindest äußerlich. Wenn es in den Schubladen und Schränken aussieht wie ein Müllhaufen, ist das okay für ihn; und für mich ist es auch in Ordnung. Solange der visuelle Effekt gut ist, stört es mich nicht, was im Schrank ist, weil ich nicht daran denke.

Als ich Dain kennenlernte, hatte er seine eigene Wohnung. Ich ging zu ihm nach Hause und fühlte mich dort wohl. Was ist das, wenn man sich mit irgendetwas wohlfühlt? Es ist die Energie, die die Leute in ihrem Leben kreieren, was sich in ihren Möbeln und ihren Sachen ausdrückt. Sie verwenden die Dinge um sie herum, um ein Gefühl des Friedens in ihrem Leben zu kreieren. Wenn ihr euch mit der Person wohlfühlt, mit der ihr zusammenseid, ist es wahrscheinlicher, dass ihr eine großartige Beziehung habt.

WANN KOMMT ERLAUBNIS INS SPIEL?

Ihr solltet die Güte und die Fürsorglichkeit bei jemandem sehen. Ihr solltet wissen, wofür er sich interessiert und wofür nicht. Erlaubnis kommt ins Spiel, wenn ihr merkt, dass er einige Dinge mag, die ihr nicht mögt. Zum Beispiel fing Dain mit Bogenschießen an und wir verwandelten unsere Garage in einen Schießstand. Wir stellten Tierattrappen im Garten auf, auf die er schießen konnte. Ich fand das sehr witzig, weil ihm das so einen höllischen Spaß machte. Mich interessierte Bogenschießen nicht, aber ich war froh, dass es ihm gefiel. Hier kommt die Erlaubnis in Bezug auf Unterschiede ins Spiel. Du erkennst die Dinge, die der andere gern tut, die nicht notwendigerweise die gleichen Dinge sind, die du gern tust, und freust dich für den anderen. Du hast die innere Großzügigkeit, glücklich darüber zu sein, dass der andere etwas hat, das von solchem Wert und Interesse für ihn ist.

Salon-Teilnehmerin:

Heute habe ich gemerkt, dass wahre Güte vollkommene Erlaubnis ist.

Gary:

Ja. Wahre Güte ist vollkommene Erlaubnis. Aber es ist sogar noch mehr als das. Wahre Güte ist auch, bereit zu sein, mehr zu sein, mehr zu haben. Es ist die Erkenntnis, dass du freundlich zu dir selbst sein musst – nicht zu anderen. Wenn du am Morgen aufstehst, in den Spiegel schaust und dich oder deinen Körper bewertest, bist du dann freundlich zu dir? Nein, aber die meisten Leute tun genau das. Sie sagen Dinge wie: „Ich werde so alt. Alles hängt, alles ist schlaff." Was hat das

mit Kreation zu tun? Ihr müsst fragen: „Ah! Was würde es brauchen, das zu verändern?"

Ich habe entdeckt, dass es Momente gibt, in denen ich wie vierzig aussehe und zehn Minuten später sehe ich aus wie siebzig. Wie zum Teufel geht das? Bedeutet das, dass wir etwas damit zu tun haben, wie unsere Körper aussehen? Ja, allerdings!

HUMANOIDE FRAUEN WOLLEN DIE WELT EROBERN

Salon-Teilnehmerin:

Würdest du bitte über den weiblichen humanoiden Körper sprechen und wie man ihn wirklich genießt und ihn zum eigenen Vorteil verwendet?

Gary:

Zuerst einmal: Als humanoide Frauen möchtet ihr die Welt erobern. Also ist euer Körper so gestaltet, dass ihr jeden erobern könnt – wenn ihr bereit seid, euch selbst zu erlauben, den weiblichen humanoiden Körper zu haben. Fragt: Wen kann ich mit diesem Körper erobern? Dann schaut euch nach denen um, die bereit sind, sich euch hinzugeben. Es wird immer Männer geben, die bereit sind, sich euch hinzugeben, wenn ihr bereit seid, sie zu erobern.

Salon-Teilnehmerin:

Was meinst du mit *erobern?*

Gary:

Ein Eroberer zu sein, bedeutet zu kontrollieren ohne Kontrolle, zu einer anderen Möglichkeit einzuladen, ohne es zu fordern, und über die Begrenzungen des Eroberten hinaus zu kreieren. Deshalb solltet ihr wissen, wen ihr heute erobern könnt. Wenn du die Frage stellst: „Wen kann ich mit diesem Körper erobern?", wird das beginnen, dir die Art von Person zu zeigen, die bereit ist, Teil deines Lebens zu sein. Es muss nicht bedeuten, dass es die Person ist, die du willst. Es mag bedeuten, dass es die Art von Person ist, mit der du am wahrscheinlichsten Erfolg haben wirst.

Erobern bedeutet, dass du den dominanten Raum hast, du musst aber nicht die Wahlen des anderen dominieren. Ein Eroberer taucht auf und erlaubt dir zu sein, was du bist, wird aber das Fundament dessen verändern, wie alles funktioniert.

Humanoide Frauen wollen die Welt erobern. Sie wollen die Welt regieren. Das ist es, was du dir als humanoide Frau wünschst. Humanoide Frauen sind keine schwachen, jämmerlichen Häufchen Elend, die zurückstehen und nichts tun wollen. Wenn ihr bereit seid zu erobern, könnt ihr etwas Großartiges kreieren.

Menschliche Frauen dagegen wollen die Hühnerstange kontrollieren, aber sie wollen die Männer nicht erobern. Sie wollen sie entmannen.

Hattet ihr jemals einen Mann oder eine Frau in eurem Leben, den oder die ihr vollkommen dominiert habt? Hat es euch gefallen? Nein, weil sie sich gefügt haben. Sie haben sich gefügt oder aufgegeben. Das ist nicht erobern.

Bitte erkennt, dass ihr eine Fähigkeit habt zu kommandieren – aber jemand, der ein *wahrer* Anführer ist, kommandiert nicht.

Leute, die kommandieren, stellen Forderungen. Sie verlangen von anderen, dass sie sich ihnen fügen. Sich zu fügen, bedeutet aufzugeben, sich auszuliefern, die weiße Fahne zu schwenken. Ihr als humanoide Frauen, werdet euch immer ärgern, wenn andere sich euch fügen, denn ihr mögt niemanden, der euch nachgibt. Ihr mögt auch niemanden, der euch bekämpft, aber ihr wollt niemanden, der euch nachgibt, denn wenn jemand zu leicht nachgibt, hat er keinen Wert. Seine Bereitschaft nicht nachzugeben, macht ihn wertvoll.

Salon-Teilnehmerin:

Wenn menschliche Frauen Männer entmannen wollen, was machen dann menschliche Männer mit Frauen?

Gary:

Menschliche Männer behandeln Frauen respektlos und so, als seien sie wertlos. Sie kreieren Frauen als polares Gegenteil; auf diese Art kreieren sie die Anziehung zum anderen Geschlecht. Menschliche Männer sagen:

„Frauen – man kann nicht mit ihnen leben und man kann nicht ohne sie leben."

Salon-Teilnehmerin:

Eine meiner größten Herausforderungen ist, das Wissen, das ich habe, kognitiv zu verbalisieren und dabei nicht überheblich zu wirken. Was würde es brauchen, diese Fähigkeit zu stärken?

Gary:

Stille. Du musst bereit sein, den Leuten nicht zu erzählen oder kognitiv zu verbalisieren, wessen du dir gewahr bist. Du musst das Gewahrsein für dich haben und sonst niemanden. Nur für mich, nur zum Spaß, erzähl' keinem was.

WIE MAN EINEN MANN ANSPRICHT

Salon-Teilnehmerin:

Wenn man etwas mit einem Mann besprechen will, wie fängt man das an?

Gary:

Wenn du etwas mit einem Mann besprechen willst, sagst du: „Liebling, ich habe nachgedacht ..."

Sprich ihn niemals mit Sätzen an wie: „Wir müssen reden" oder „Ich würde gern mit dir reden", denn das versetzt jeden Mann in Angst und Schrecken. „Schatz, wir müssen reden" bedeutet: „Ich werde dir gleich deine Eier abschneiden. Du hast unrecht und du wirst dafür bezahlen."

Wenn du aber anfängst mit: „Ich habe darüber nachgedacht. Was meinst du?", kannst du eine Unterhaltung herbeiführen. Du musst die Unterhaltung gestalten.

Gib dem Mann keine Vorwarnung, indem du sagst: „Wir müssen reden." Männer haben andere Signale als Frauen. Für einen Mann ist so ein Satz das Signal, dass jetzt der Kampf beginnt, also „hol die weiße Flagge raus. Du wirst dich ergeben müssen, weil du der Mann bist und unrecht hast." So funktioniert das in der Welt der Männer. Ihr müsst das wissen, wenn ihr etwas kreieren wollt, das für euch funktioniert mit einem Mann, mit dem ihr euch wirklich wünscht, zusammen zu sein.

Dain ist mein Mann. Wir sagen beide: „Ich habe nachgedacht", so dass der andere nicht glaubt, er müsse die weiße Flagge zücken. Sagt zu eurem Mann nicht so etwas wie: „Wir müssen reden." Kommt lieber durch die Hintertür. Schleicht euch

herein mit: „Schatz, ich habe über diese Sache nachgedacht. Was meinst du? Wie geht es dir damit?"

Ein anderer guter Trick ist: „Ich habe darüber nachgedacht, aber ich habe das Gefühl, dass mir da irgendetwas entgeht. Kannst du irgendetwas entdecken, was ich mir da nicht anschaue?" Auf diese Weise beteiligt ihr den Mann daran, sich etwas anzuschauen, statt ihn zu konfrontieren. Die meisten Leute versuchen, in Beziehungen zu konfrontieren, und denken, Konfrontation sei der Weg, jemanden dazu zu bekommen ehrlich zu sein. Konfrontation bewirkt nie Ehrlichkeit. Sie bringt nur Streit. Ein Dialog entsteht durch: „Ich denke ... Was denkst du?" Wenn ihr eine Konfrontation herbeiführt, muss der arme Kerl euch bekämpfen, daran führt kein Weg vorbei.

DIE TRÄUME, ALPTRÄUME, ANFORDERUNGEN, SEHNSÜCHTE UND NOTWENDIGKEITEN DEINES LEBENS

Salon-Teilnehmerin:

Das Sexleben mit meinem Geliebten, mit dem ich zusammenwohne, besteht aus Quickies. Er sagt, ich sei zu fordernd und bräuchte zu viel Zeit und Zärtlichkeit, um einen externen Orgasmus zu bekommen. Mittlerweile vermeide ich fast schon, Sex zu haben. Was kann ich tun, um das zu verändern und wieder orgasmischen Sex zu haben?

Gary:

Werde ihn los. Er ist ein Idiot. Leg dir einen neuen Geliebten zu. Du brauchst einen Mann, der sich wünscht, deinen Körper und deine Seele zu nähren.

Salon-Teilnehmerin:

Was kann ich tun, um einen Orgasmus nur durch Penetration zu haben?

Gary:

Das ist nicht sehr wahrscheinlich. Der Frauenkörper ist nicht dazu ausgelegt, einen Orgasmus durch Penetration zu haben. Die meisten Orgasmen gehen von der Klitoris aus, nicht von der Innenseite der Vagina, die nicht besonders sensibel ist. Es gibt einige Punkte in der Vagina, die empfindsam sind, aber sie machen nicht das Ganze aus. Euer Körper ist deswegen so gemacht, damit ihr Geburten aushalten und eine Bowlingkugel aus der Vagina pressen könnt.

Finde einen Mann, der weiß, wie man eine Frau gut behandelt. Es gibt nicht viele Männer, die sich über Frauenkörper informieren. Ihr müsst ihm Fragen stellen, bevor ihr mit ihm ins Bett geht. Fragt: „Was hast du beim Sex am liebsten?" Wenn er nicht sagt: „Dich mit dem Mund verwöhnen", ist es sehr wahrscheinlich, dass er nie ein großartiger Liebhaber sein wird, denn seine Grundhaltung beim Sex ist: „Ich steck ihn rein und sie ist glücklich." Und das macht normalerweise keine Frau glücklich.

Salon-Teilnehmerin:

Er arbeitet vierzehn Stunden am Tag. Ich arbeite zwölf Stunden und muss Kinder und Haus versorgen. Er will, dass ich mit dem aufhöre, was ich gerade tue, und ins Bett gehe, wenn er es tut, was ich wähle nicht zu tun. Mein Körper genießt seine Berührung nicht. Sie ist nicht nährend.

Gary:

Dein Körper genießt seine Berührung nicht, weil er bewertend ist. Er bewertet, dass du es nicht richtig machst – und er macht es richtig. Wenn ihr in eine Beziehung mit jemandem geratet, der bewertend ist, neigt euer Körper dazu, sich von demjenigen zurückzuziehen und ihn nicht berühren zu wollen.

Finde jemand anderen in deinem Leben. Dieser Mann wird nicht liefern. Wenn er nicht daran interessiert ist, deinen Körper zu nähren, und möchte, dass du ins Bett gehst, wenn er ins Bett geht, ist er nichts anderes als eine kontrollierende Femme Fatale.

Welche physische Verwirklichung eines Liebhabers, Freundes und Lebensgefährten seid ihr jetzt in der Lage zu generieren, zu kreieren und einzurichten? Alles, dem nicht erlaubt, sich zu zeigen, mal Gottzillionen, zerstört und unkreiert ihr das alles? Right and Wrong, Good and Bad, Pod and Poc, All 9, Shorts, Boys and Beyonds.

Welche Dummheit verwendet ihr, um die Träume, die Alpträume, die Anforderungen, die Sehnsüchte und die Notwendigkeiten eures Lebens zu kreieren, wählt ihr? Alles, was das ist, mal Gottzillionen, zerstört und unkreiert ihr das alles? Right and Wrong, Good and Bad, Pod and Poc, All 9, Shorts, Boys and Beyonds.

Ihr habt eure Träume darüber, wie etwas sein sollte. Ihr habt eure Alpträume davon, wie sich die Dinge zeigen werden. Ihr habt eure Anforderungen und ihr denkt: „Sobald das erfüllt ist, wird alles gut." Ihr habt diese Dinge, die ihr euch von den Leuten ersehnt, die sie selten tatsächlich tun. Und dann habt ihr die Notwendigkeiten. Dies sind all die Dinge, die ihr glaubt tun zu müssen, die ihr nicht wirklich tun möchtet, von denen ihr aber denkt, sie tun zu müssen, weil man es euch gesagt hat.

Salon-Teilnehmerin:

Geht es nur darum zu fragen: „Was muss ich hier sein?"

Gary:

Auf diese Weise wird das Bedürfnis zu einer Notwendigkeit. Das ist es, wo die Dinge sich nicht so zeigen, wie ihr sie gern hättet. So kreiert ihr einen Traum, einen Alptraum, eine Anforderung, eine Sehnsucht oder eine Notwendigkeit. All das sind die Dinge, die wir in unserem Leben tun, als ob sie alle klappen würden.

Meine Tochter Grace hat mich mit ihrem Baby besucht und ich dachte: „Das ist so viel Arbeit. Sie macht überhaupt nichts sauber. Sie tut überhaupt nichts."

Dann habe ich mich fünf Stunden lang um das Baby gekümmert. Ich habe begriffen, dass es ein Wunder ist, dass dieses Mädchen überhaupt aufsteht. Ein Baby zu haben … die Tatsache, dass ihr Damen das macht, ist überwältigend für mich. Ich weiß nicht, wie sie das schafft. Sie hat niemanden, der sich um sie kümmert, und sie selbst kümmert sich ununterbrochen um das Baby. Und plötzlich war alles weg, worüber ich dachte, mich zu ärgern, weil ich Klarheit darüber bekommen hatte, was es war. Ihr solltet das laufen lassen: Welche Energie, welcher Raum und welches Bewusstsein kann ich sein, die mir vollkommene Klarheit und Leichtigkeit mit all dem geben würden, für alle Ewigkeit.

Salon-Teilnehmerin:

Es ist, als ob die Realität der anderen Person deiner eigenen aufgezwungen wird. Aber wenn man fragt, was sie braucht, wird es dann leichter?

Gary:

Mir wurde bewusst, was sie braucht, als ich ihren Job für eine Weile machte. Mir wurde bewusst, was ihr Bedürfnis nach dem Gefühl antrieb, dass jemand bereit ist, sich um sie zu kümmern. Seitdem war ich bereit, mich besser um sie zu kümmern. Ich war auch bereit, auf eine Art und Weise da zu sein, von der sie nicht einmal wusste, dass sie es braucht.

Wenn ihr fragt: „Welche Energie, welcher Raum und welches Bewusstsein kann ich sein, die mir vollkommene Klarheit und Leichtigkeit mit all dem geben würden, für alle Ewigkeit?", wird das einige Punkte zu entwirren beginnen, bei denen ihr verwirrt seid. Es besteht eine Ungleichheit zwischen dem, was wir empfangen, und dem, was wir denken, und zwischen dem, was wir fühlen, und dem, was tatsächlich geschieht. Wir haben diese seltsamen Situationen, wo wir versuchen, ungleichen Dingen eine bestimmte Bedeutung beizumessen, damit wir zu einer Schlussfolgerung kommen können, anstatt zu erkennen, dass diese Ungleichheit der Unterschied ist zwischen wir selbst sein und nicht wir selbst sein.

Wie viele Ungleichheiten habt ihr zwischen dem, was ihr sein würdet, und dem, was ihr denkt, was von euch verlangt und gefordert wird, das ihr nicht versteht? Alles, was das ist, mal Gottzillionen, zerstört und unkreiert ihr das alles? Right and Wrong, Good and Bad, Pod and Poc, All 9, Shorts, Boys and Beyonds.

Welche Dummheit verwendet ihr, um die Träume, die Alpträume, die Anforderungen, die Sehnsüchte und die Notwendigkeiten eures Lebens zu kreieren, wählt ihr? Alles, was das ist, mal Gottzillionen, zerstört und unkreiert ihr das alles? Right and Wrong, Good and Bad, Pod and Poc, All 9, Shorts, Boys and Beyonds.

WAS IST HIER MÖGLICH, DAS ICH NOCH NICHT IN BETRACHT GEZOGEN HABE?

Salon-Teilnehmerin:

Sprichst du von einem Betriebszustand des Funktionierens?

Gary:

Ihr solltet alles sein, was ihr seid, und innerhalb der Strukturen dieser Realität funktionieren, ohne ihr ausgeliefert zu sein. Hier geht es vor allem um die Wahrscheinlichkeitsstrukturen.

Wenn ihr versucht, einen Streit zu vermeiden, schaut ihr auf die Wahrscheinlichkeitsstrukturen und versucht diese zu vermeiden, anstatt zu fragen: Was ist hier sonst noch möglich, das ich noch nicht einmal in Betracht gezogen habe? Wenn ihr etwas wirklich verändern wollt, stellt diese Frage. Dabei geht es um das, was ihr euch noch nicht angeschaut habt. Das ist es, was ich mit Grace getan habe.

Als ich für das Kind sorgte, wurde mir klar, dass sie sich rund um die Uhr ohne Hilfe um ihn kümmert. Niemand ist für sie da und sie braucht das Gefühl, dass jemand für sie sorgt. Sie muss sich genährt fühlen; sie muss das Gefühl haben, dass sie ein wenig Freizeit haben kann von der dauernden Einsatzbereitschaft. Also habe ich seither getan, was ich konnte, um mich um den Jungen zu kümmern. Ich werde das auch weiterhin tun, weil ich merke, wie wichtig das für sie ist.

Welche Dummheit verwendet ihr, um die Träume, die Alpträume, die Anforderungen, die Sehnsüchte und die Notwendigkeiten des Lebens zu kreieren, wählt ihr? Alles, was das ist, mal Gottzillionen, zerstört und unkreiert ihr das alles? Right and Wrong, Good and Bad, Pod and Poc, All 9, Shorts, Boys and Beyonds.

Salon-Teilnehmerin:

Wird dieser Prozess auch die Fantasie klären, dass ein Mann für mich sorgen wird?

Gary:

Ich hoffe. Es gibt da irgendwo diesen Ort, an dem die Frauen denken: „Eines Tages wird mein Prinz kommen." Ich habe das schon immer beobachtet. Ich finde nicht, dass irgendjemand sich wirklich um uns kümmern wird. Wir müssen uns selbst um alles kümmern, was getan werden muss.

Zwei Freunde von mir heiraten. Er hat schon immer die Ansicht, dass jemand für ihn sorgen wird. Sie hat die Ansicht, dass jemand für sie sorgen wird. Ich weiß nicht, wie diese Beziehung funktionieren wird, wenn beide nach jemandem suchen, der sich um sie kümmert. Es wird interessant sein zu sehen, was passiert.

WAS MÖCHTEST DU WIRKLICH?

Salon-Teilnehmerin:

In meinem ganzen Erwachsenenleben habe ich immer für mich selbst gesorgt. Ich habe nie jemanden gebraucht, der das für mich tut. Jetzt bin ich an einem Punkt, wo das etwas ist, was ich gern in mein Leben einladen würde. Es wäre schön, jemanden zu haben, der mir im Garten hilft und das Geschirr spült, wenn ich das nicht tun will.

Gary:

Das nennt man Gärtner und Dienstmädchen. Solche Leute kannst du anstellen. Was ist es, das du wirklich willst?

Salon-Teilnehmerin:
Einen Partner.

Gary:
Willst du wirklich einen Partner? Ich merke, dass du *denkst*, dass du das willst.

Salon-Teilnehmerin:
Wie findet man heraus, was man will?

Gary:
Dazu musst du fragen:

+ Wenn ich mit jemandem zusammenwäre, wie würde mein Leben aussehen?
+ Wie hätte ich gern, dass mein Leben in fünf Jahren aussieht?
+ In zehn Jahren?
+ Wie hätte ich mein Leben gern?
+ Wie hätte ich mein Leben gern in fünf Jahren?
+ In zehn Jahren?
+ Wie hätte ich gern, dass mein Leben aussieht?

Es geht nicht um das *Bild* dessen, wie es aussehen wird.

Es ist ein *Gewahrsein der Energie*, wie es sein wird.

Seht euch um und sucht jemanden, der das hat, was ihr gern mit einer anderen Person hättet. Habt ihr je eine Beziehung gesehen, die ihr gern hättet? Nein. Dann müsst ihr selbst eine kreieren. Beginnt damit: Wie hätte ich gern, dass mein Leben mit einem Partner aussieht?

Ihr verdient genug Geld. Ihr könntet euch leisten, einen Partner zu engagieren. Seid ihr bereit, für einen Lover zu zahlen? Ihr seid bereits zu der Schlussfolgerung gekommen,

dass das nicht allzu viel Spaß machen würde, anstatt zu fragen: Was würde ich hier gerne kreieren und generieren?

Das ist wahrscheinlich das irrsinnigste Thema auf dem Planeten Erde. Deswegen machen wir diese Telecalls.

Welche Dummheit verwendet ihr, um das vollkommene Ungewahrsein des Gewahrseins dessen zu kreieren, was ihr wählen könntet, das, wenn ihr es wählen würdet, eine Beziehung eurer Wahl kreieren würde? Alles, was das ist, mal Gottzillionen, zerstört und unkreiert ihr das alles? Right and Wrong, Good and Bad, Pod and Poc, All 9, Shorts, Boys and Beyonds.

Ich habe mir die Beziehungen um mich herum angesehen, von denen ich dachte, so eine hätte ich gerne. Es gibt Leute, die großartige Beziehungen haben, die für sie funktionieren, aber es sind keine Beziehungen, die ich wollen würde. Wir schauen uns das Ganze nicht aus dem Blickwinkel an: Was wäre eine großartige Beziehung für mich?

Mir ist schließlich klargeworden, dass ich jemanden in meinem Leben haben müsste, der bereit wäre, mich auf der ganzen Welt herumreisen zu lassen, und keine Ansicht darüber hätte, ob ich zurückkomme oder nicht. Wie viele Leute wären dazu bereit? Wahrscheinlich niemand. Es müsste jemand sein, der mir erlauben würde, vollkommene Freiheit zu haben, alles zu sein und zu tun, was ich will. Unglücklicherweise ist Dain der Einzige, der diese Anforderungen erfüllt, aber er erfüllt sie nicht sexuell, weil er das einfach nicht tun wird.

Salon-Teilnehmerin:

Wenn man das so sieht, wie vermeidet man dann die Schlussfolgerung, dass man nie eine Beziehung finden wird?

Gary:

Warum kümmert dich das? Wenn du zu der Schlussfolgerung kommst, dass du niemals eine Beziehung haben wirst, wird sich genau das zeigen. Du wirst nie eine Beziehung haben. Ist das von Bedeutung?

Wir versuchen die ganze Zeit, Dinge bedeutend zu machen, die überhaupt keine Bedeutung haben. Damit eine Beziehung funktioniert, muss sie etwas sein, das beiden erlaubt, vollkommen sie selbst zu sein und andere Möglichkeiten zu kreieren. Ihr müsst wissen, was ihr gern als euer Leben kreieren würdet. Seid ihr euch klar darüber, wie ihr euer Leben gern in fünf Jahren hättet? Beginnt mit:

- ◆ Wie hätte ich gern, dass mein Leben in fünf Jahren ist?
- ◆ In zehn Jahren?
- ◆ In zwanzig Jahren?
- ◆ Hätte ich auf dieser Reise wirklich gern jemanden bei mir?

Ich habe entdeckt, dass es mich nicht wirklich kümmert, ob auf meiner Reise jemand bei mir ist. Ich habe gemerkt, dass ich mich auf jeden Fall auf diese Reise begebe, ob nun jemand mitkommt oder nicht. Also habe ich jetzt Leute, die zu verschiedenen Zeiten in verschiedenen Bereichen etwas mit mir tun wollen. Das erfüllt gewissermaßen das Gefühl eines Bedürfnisses nach einer Beziehung, denn in diesen zehn Sekunden habe ich eine Beziehung. Das ist eine Art, wie ihr Beziehungen mit anderen in euer Leben einbauen könnt, ohne das Gefühl zu haben, eine zu brauchen. Außerdem habt ihr die Gelegenheit, etwas anderes zu kreieren.

Fragt: Wenn ich eine Beziehung hätte, wie hätte ich sie gerne? Ich habe sehr wenige Beziehungen gesehen, die ich wirklich

großartig fand. Ich habe Freunde, die in jeder Hinsicht eine großartige Beziehung haben, abgesehen davon, dass sie nie Sex haben. Ich habe Freunde, die eine großartige sexuelle Beziehung haben, aber die ganze Zeit streiten. Ich habe Freunde, die alles haben, was sie wollen, aber mit ihrem Leben nicht glücklich sind. Das ist nicht aufregend. Sie haben alles geplant. Ihr Leben ist vorhersehbar. Viele Leute glauben, Vorhersehbarkeit ist die Beziehung, die sie gerne hätten. Veränderlichkeit wäre näher an dem, was ich als Beziehung haben wollte – wo ein dauernder Zustand von Veränderung möglich ist.

Meine zweite Frau war veränderbar, aber sie war nicht bereit, eine finanzielle Realität zu haben, die Geld *haben* einschloss. Sie war nur bereit, eine finanzielle Realität zu haben, die Geld *ausgab*. Das tötete die Beziehung, weil ich nicht ohne Geld und ohne eine andere Wahl als arbeiten zu gehen leben konnte. Da war diese Notwendigkeit, immer arbeiten zu müssen, denn jedes Mal, wenn ich mich umdrehte, war uns das Geld ausgegangen. Ich wollte so nicht leben. Ihr macht es nichts aus. Für sie ist das in Ordnung.

Also fangt an, euch anzuschauen:

- ✦ Wie hätte ich gern mein Leben in fünf Jahren, zehn Jahren, zwanzig Jahren?
- ✦ Was hätte ich gern, dass in meinem Leben geschieht?
- ✦ Gibt es jemanden auf der Welt, mit dem das Spaß machen würde zu tun oder zu sein?

Lasst hier einfach die Vorstellung von Beziehung weg. Fragt, wie ihr gern hättet, dass euer Leben aussieht. Wenn das, was ihr als eure Zukunft zu kreieren bittet, eine Beziehung beinhaltet, werdet ihr eine bekommen. Wenn es keine Beziehung beinhalten kann, werdet ihr keine haben. Die Beziehung wird kreieren, was

ihr gern haben würdet. Es wird niemand kommen und sich um euch und alles andere kümmern. Es geht darum, dass ihr kreiert, was ihr wirklich gern haben möchtet. Wenn ihr das tut, kann sich eine ganz andere Realität beginnen zu zeigen.

Und dann fragt: Was müsste ich heute sein oder tun, um diese Realität jetzt sofort zu kreieren?

Was ich über dich, H., weiß, ist, dass du gern etwas hättest, das bequem und leicht ist, etwas, das dich mit genug Geld versorgt, damit du tun kannst, was immer du willst. Du hast das schon so ziemlich. Wenn du also eine Beziehung hättest, dann müsste es jemand sein, der da mit dir auf gleicher Wellenlänge ist, jemand, der nicht erwarten würde, dass du ihm das bietest. Wenn er von dir erwarten würde, dass du ihm das gibst, würdet du ihm das übelnehmen. Du möchtest nicht für alles sorgen müssen. Du musst dir klar darüber sein, was für dich funktionieren wird und was nicht. Es geht nicht um gut oder schlecht. Es geht nur um die Art, wie du dein Leben und deine Beziehungen kreieren willst. Wenn du anfängst, dir darüber klar zu werden, wird alles anfangen, leichter zu klappen.

Denk daran, du suchst nach Bequemlichkeit, nach Leichtigkeit und nach was auch immer dein Leben funktionieren lässt. Fang mit den Fragen an:

+ Wie hätte ich mein Leben gern in fünf Jahren?
+ In zehn Jahren?
+ In zwanzig Jahren?

Wenn ihr anfangt, von da auszugehen, und die Energie davon wahrnehmt, wie es wäre, erkennt ihr die Elemente von dem, was ihr kreieren möchtet. Wenn diese Elemente auch eine Beziehung beinhalten, werdet ihr in der Lage sein, sie zu kreieren.

Ich danke euch allen, dass ihr bei diesem Telecall dabei wart.

5

Pragmatische Wahl

Du musst dir die pragmatische Wahl ansehen, die du in jedem einzelnen Moment hast.
Wenn du dir die pragmatische Wahl ansiehst, kann sich eine andere Möglichkeit zeigen.

Gary:

Hallo, meine Damen. Lasst uns mit ein paar Fragen anfangen.

AUSSERHALB VON SICH SELBST NACH GEBORGENHEIT UND BESTÄTIGUNG SUCHEN

Salon-Teilnehmerin:

Ich fühle mich sehr geborgen und bestätigt, wenn ich von einem Mann gehalten werde. Mein derzeitiger Freund tut das nicht genug. Ich schwanke dazwischen mir selbst zu sagen, dass es mein eigenes albernes Bedürfnis ist, das zu erfüllen ich ihm nicht aufladen sollte, und dem Gefühl, dass gehalten zu werden mich mit nährender Energie versorgt. Was ist da los und nach welcher Energie bin ich wirklich auf der Suche?

Gary:

Was du wirklich suchst, ist das, was du zuerst sagtest: „Ich fühle mich geborgen und bestätigt."

Welche Dummheit verwendet ihr, um die Geborgenheit und Bestätigung zu kreieren, die ihr wählt? Alles, was das ist, mal Gottzillionen, zerstört und unkreiert ihr das alles? Right and Wrong, Good and Bad, Pod and Poc, All 9, Shorts, Boys and Beyonds.

Wenn ihr vollkommen präsent seid als ihr selbst und euch vollkommen selbst habt, sind die Geborgenheit und die Bestätigung, die ihr durch das Gehaltenwerden bekommt, nicht notwendig. Unglücklicherweise werdet ihr dann einen Mann bekommen, der euch die ganze Zeit halten will, was wirklich lästig sein wird.

Es gibt Leute, die Essen zur Beruhigung verwenden. Es gibt Leute, die Sex zur Beruhigung verwenden. Es gibt Leute, die Alkohol zur Beruhigung verwenden. Es gibt Leute, die Einkaufen zur Beruhigung verwenden. Es gibt jede Menge Mittel, um sich geborgen und bestätigt zu fühlen, in vielen verschiedenen Richtungen. Das ist der Grund, weshalb ich dieses spezielle Thema aufgegriffen habe.

Salon-Teilnehmerin:

Ist Unterstützung und Fürsorglichkeit ähnlich wie Geborgenheit und Bestätigung?

Gary:

Unterstützung und Fürsorglichkeit ist ein Teil von Geborgenheit und Bestätigung. Frauen geben einander Geborgenheit und Bestätigung, indem sie sich austauschen,

indem sie gemeinsam auf die Toilette gehen und indem sie gemeinsam einkaufen. Und es gibt noch ungefähr 25 andere Dinge, die sie miteinander tun müssen. Genau dieses Gefühl von Zusammensein vermittelt den Leuten Geborgenheit und Bestätigung. Wenn ihr wirklich bereit seid, euch selbst als Wesen in der Gesamtheit zu haben, braucht ihr nichts außerhalb von euch, das euch Geborgenheit und Bestätigung gibt. Einfach durch euer Sein habt ihr Geborgenheit und Bestätigung. Darum geht es bei der ganzen Geschichte.

Wie gelangen wir an den Punkt, wo wir Geborgenheit und Betätigung haben basierend auf dem Sein, nicht basierend darauf, was wir tun müssen oder all dem verrückten Zeug, von dem die Leute glauben, es sei notwendig?

Salon-Teilnehmerin:
Was ist Unterstützung?

Gary:
Unterstützung ist eine Stellenbeschreibung und eine Wahl. Du kannst ein Unterstützer sein. Das bedeutet, dass du entweder ein Suspensorium oder ein Büstenhalter werden musst. Welchen Teil des Körpers möchtest du mit deiner Unterstützung halten? Oder möchtest du lieber schauen, wie du ermächtigen kannst? Unterstützung ist ein Bezugspunkt, um nicht die Möglichkeiten der Ermächtigung zu begrüßen; stattdessen bist du für jemand anders eine Stütze.

Ihr verwendet die Vergangenheit, um Geborgenheit und Bestätigung zu finden. Ihr verwendet Bezugspunkte, ihr verwendet eure Familie, ihr verwendet eure Kinder. Es gibt Tausende Dinge, die ihr dafür verwendet. Die Leute sagen:

„Es ist so beruhigend, meine Familie um mich zu haben." Nicht wirklich. Das erfordert viel mehr Arbeit.

Ihr verwendet Arbeit als Beruhigung. Es gibt Leute, die es beruhigend finden, zu viel zu tun zu haben. Es gibt Leute, die sich von ihren Drogen beruhigen lassen. Es gibt Leute, die sich durch ihre Kleidung geborgen fühlen. Sie haben Wohlfühlkleidung. Es ist so, als würde man nach einem Ersatz dafür suchen, was die Mutter oder der Vater für einen hätten gewesen sein sollen, das sie vielleicht nicht waren. Und wenn sie es waren, ist das die Art, wie ihr Geborgenheit und Bestätigung findet, so wie damals.

Salon-Teilnehmerin:

Ich habe das Gefühl, als würde ich immer außerhalb von mir nach etwas suchen, anstatt ich selbst zu sein.

Gary:

Genau. Darum geht es hier. Wenn du außerhalb von dir nach Geborgenheit und Bestätigung suchst, wirst du tatsächlich nie präsent genug werden, um dich selbst zu fragen:

+ Will ich das wirklich?
+ Ist das wirklich notwendig?
+ Mag ich es wirklich?
+ Ist es wirklich das, was ich brauche?

Ihr habt gewisse Orte, an denen ihr Geborgenheit und Bestätigung geschaffen habt, als würde das Sicherheit gleichkommen. Menschen suchen nach Sicherheit. Das ist die Vorstellung, dass es da einen festen Untergrund gibt, auf dem man stehen kann, statt der Festigkeit des Seins, die einem erlaubt, überall zu stehen, ohne das Gefühl, nicht sein oder seine Position nicht halten zu können.

Alle versuchen, eine Position zu kreieren. Dies ist eine Welt der Positionierung. Wir versuchen immer herauszufinden, wohin wir gehören, wozu wir gehören und zu wem wir gehören. Was gilt es zu haben? Was gilt es zu tun? Wer ist die richtige Person, mit der man sprechen sollte? Wer ist die richtige Person, mit der man zusammen sein sollte? Alle diese Dinge sind die Positionierungshierarchie, die wir kreieren, um eine fixe Ansicht festzulegen, die uns die Geborgenheit und Bestätigung einer festen und sicheren Realität vermittelt. Geborgenheit und Bestätigung sind Teil des Sicherheits-Universums, das das Gefühl kreiert, einen Ort zu haben, an dem man sein kann, anstatt der Raum zu sein, der man ist, wo man immer man selbst ist und niemals das Bedürfnis hat sich zu ändern.

Ich habe neulich mit jemandem gesprochen und er sagte: „Diese Frau ist unglaublich. Wenn sie mit den Kindern zusammen ist, ist sie eine Person, und wenn sie mit den Eltern zusammen ist, ist eine andere Person, und wieder eine andere, wenn sie im Kurs ist. Sie ist eine andere Person, wenn sie mit mir zusammen ist, und wieder eine andere, wenn sie Leute coacht."

Ich sagte: „Ja. Willkommen in der Welt."

Er fragte: „Was meinst du?"

Ich sagte: „Sie muss sich dauernd anpassen, weil sie selbst zu sein ihrer Ansicht nach nicht genug ist."

Salon-Teilnehmerin:

Du hast über die Dummheit gesprochen, wenn wir Dinge aus der Vergangenheit wieder herholen. Hat das mit der Komfortzone zu tun?

Gary:

Ja, ihr versucht immer das beruhigende Gefühl, das ihr irgendwann einmal früher hattet, zurückzuholen. Die Leute fragen: „Was ist mit meiner Vergangenheit? Was ist mit meiner Geschichte?" Das sind die Dinge, die in den Universen der Leute immer auftauchen. Die Richtigkeit und Wichtigkeit der Geschichte, das Richtige tun, die Notwendigkeit, das Gefühl für sich selbst wiederzuerlangen, die Notwendigkeit, das Ich-Gefühl wiederzubekommen.

Welche Dummheit verwendet ihr, um die Geborgenheit und Bestätigung zu kreieren, die ihr wählt? Alles, was das ist, mal Gottzillionen, zerstört und unkreiert ihr das alles? Right and Wrong, Good and Bad, Pod and Poc, All 9, Shorts, Boys and Beyonds.

Salon-Teilnehmerin:

Sind Geborgenheit und Bestätigung Energien – oder ist es einfach eine Art zu denken?

Gary:

Es ist hauptsächlich eine Denkweise, weil man uns beigebracht hat, dass es im Leben um Geborgenheit geht, darum, gehegt und gepflegt zu werden. Wenn du die Frage stellst: „Kann mir dieser Mann die Geborgenheit, das Gehegt- und Gepflegtwerden und die Bestätigung geben, die ich mir wünsche?", wirst du ein *Nein* bekommen. Er kann dir nicht bieten, was du dir wünschst.

Er kann nur das bieten, was er sich wünscht. Das ist alles, was er sehen kann.

Du sagst: „Ich will gehalten werden und das wird so

wundervoll sein." Aber wenn du einen Mann hast, der begreift, was Halten deiner Ansicht nach bedeutet, wird er wahrscheinlich eine Manngina sein, ein Mann, der so empfindsam ist, dass er jedes Mal weint, wenn ihr Sex habt. Und du wirst sagen: „Das ist so langweilig. Ich will raus hier."

„DAS WAR WIRKLICH NETT, MEIN SCHATZ"

Du bist die Einzige, die sehen kann, was Geborgenheit und Bestätigung für dich bedeutet. Du bist die Einzige. Niemand sonst kann es sehen. Du musst herausfinden, ob die Person, die du darum bittest, dir das so geben kann, wie du dir es wünschst. Ist dies nicht der Fall, wirst du dazu neigen, den Mann zu bewerten. In dem Moment, in dem du in die Bewertung gehst, tötest du die Beziehung.

Wenn er dir jedoch fünf Minuten von dem gibt, was du gern hättest, und du sagst: „Danke, Schatz, das war wirklich gut. Das fühlt sich so gut an. Danke. Ich bin so dankbar", bekommst du das nächste Mal vielleicht sechs Minuten davon. Und wenn du nach diesen sechs Minuten sagst: „Das hat sich so wundervoll angefühlt. Ich liebe es, wenn du mich hältst", bekommst du das nächste Mal vielleicht sogar sieben Minuten.

Aber wenn du sagst: „Du hältst mich einfach nicht genug!", wirst du von da an nur drei Minuten bekommen.

Ihr müsst lernen, wie ihr eine Situation kreiert, die den Mann *ermutigt*, anstatt einer Beschwerde, die ihn *umbringt*. Wenn du einen Hengst im Schlafzimmer möchtest, sei lieber keine Nervensäge in der Küche.

Wenn ihr anfangt, an dem Jungen herumzunörgeln, werdet ihr einen Wallach bekommen. Ihr schneidet ihm jedes Mal die

Eier ab, wenn ihr nörgelt. Nörgeln hilft Männern nicht, eine Erektion zu bekommen! Wenn ihr wollt, dass er eine Erektion bekommt, müsst ihr eure Zunge im Zaum halten.

MÄNNER UNTERDRÜCKEN IHRE EMPFINDSAMKEIT

Salon-Teilnehmerin:
Waren Männer schon immer viel empfindsamer als Frauen? Ist es tatsächlich das Gegenteil von dem, was es zu sein scheint?

Gary:
Ja. Männer waren schon immer viel empfindsamer, weil sie ihre Empfindsamkeit vom ersten Tag an unterdrücken mussten. Den Frauen wurde es erlaubt, sie auszudrücken, indem sie schreien, kreischen, weinen, mit dem Fuß aufstampfen oder irgendetwas anderes tun. Männer müssen ihre Empfindsamkeit immer unterdrücken. Das macht sie nicht weniger empfindsam. Ihre Gefühle werden genauso verletzt wie die von Frauen. Der Unterschied ist, dass die Frau sagt: „Du hast meine Gefühle verletzt" und der Mann still wird und sich zurückzieht.

Salon-Teilnehmerin:
Wie funktioniert das mit Frauen, die vieles unterdrücken?

Gary:
Sie werden am Ende wie Männer. Sie haben die Empfindsamkeit, können sie aber nicht ausdrücken, sie können nicht damit leben und sie können nichts damit anfangen. Also

tendieren sie dazu, sich zurückzuziehen. Wenn du jemand bist, der empfindsam ist, dem aber nicht erlaubt wurde, es zu sein, wirst du dich bei jeder möglichen Gelegenheit zurückziehen, weil du glaubst, dass du so dich selbst oder andere schützt.

Ihr müsst Erlaubnis für euch haben. Wie viel Prozent Erlaubnis habt ihr für euch? Weniger als zehn Prozent? Wie viel Prozent Erlaubnis habt ihr für andere? Mehr als fünfzig Prozent? Ihr habt mehr als fünfzig Prozent Erlaubnis für andere und weniger als zehn Prozent für euch. Das ist nicht eure beste Wahl und dennoch funktionieren wir alle so. Wenn wir keine Erlaubnis für uns selbst haben, wie können wir dann von *anderen* erwarten, Erlaubnis für uns zu haben? Wie können wir erwarten, dass wir irgendetwas im Leben so bekommen, wie wir es tatsächlich gerne hätten?

Welche Dummheit verwendet ihr, um die Stufen an Erlaubnis zu kreieren, die ihr wählt? Alles, was das ist, mal Gottzillionen, zerstört und unkreiert ihr das alles? Right and Wrong, Good and Bad, Pod and Poc, All 9, Shorts, Boys and Beyonds.

Ihr teilt eure Gedanken und Erlebnisse mit anderen Frauen, weil ihr Geborgenheit und Bestätigung daraus zieht, Dinge ausdiskutieren zu können. Männer empfinden es nicht als beruhigend und bestätigend, Dinge durchzusprechen. Sie werden dadurch traumatisiert. Ich würde euch gern erzählen, dass es da draußen Männer gibt, die mit euch darüber sprechen können. Es gibt keine. Sie wurden einfach von Anfang an nicht dazu erzogen.

Salon-Teilnehmerin:

Meinst du damit, dass Männer komplett aus der Suche nach Ermutigung heraus funktionieren und dass jede Bemerkung, die nicht nach Dankbarkeit aussieht, sie dazu bringt, sich zurückzuziehen?

Gary:

Ja, sie entziehen sich und gehen weg. Das ist etwas, das von klein auf in Männern angelegt wird. Als ich ein Junge war, sagte man mir: „Du musst standhaft sein, du musst still sein und du darfst nicht weinen." Nicht zu weinen galt als die wichtigste Sache bei einem Mann. Es ging darum, keine Emotionen zu zeigen und sich in nichts emotional verwickeln zu lassen. Das hat sich nicht sehr geändert.

Männer sind sehr viel empfindlicher in ihrem energetischen Lebensraum als Frauen, denn Frauen haben jemanden, mit dem sie reden können – andere Frauen. Frauen sprechen miteinander über ihre „Gefühle". Frauen sprechen darüber, was in ihnen vorgeht. Frauen reden über die Dinge. Männer tun das nie. Sie sagen nicht so etwas wie: „Gestern Abend hat meine Frau meine Gefühle verletzt." So etwas erwähnen sie niemals. Sie schlucken es herunter. Was sie – zumindest meistens – im Leben lernen, ist, sich zu entziehen. Das hat man ihnen beigebracht, als sie klein waren.

Manchmal sagen Frauen etwas wie: „Du solltest diesem Mann einfach sagen, was er zu tun hat." Das wird euch nicht zu dem verhelfen, was ihr wollt. Wenn Leute euch das sagen, sind das dann eure Freunde – oder eure Feinde? Das ist schwer für Frauen. Männer nehmen an, dass jeder ein Feind ist, bis er beweist, dass er ein Freund ist. Frauen nehmen an, dass jeder ein Freund ist, bis er beweist, dass er ein Feind ist. Und sogar dann können sie es nicht wirklich glauben.

Den meisten Männern hat man beigebracht, dass sie keine Empfindsamkeit haben dürfen und wenn sie sie haben, müssen sie sich zurückziehen. Es gibt jedoch Männer, denen man beigebracht hat, sie müssten empfindsame New Age-Typen sein.

Die meisten von ihnen weinen auf Kommando, um ein Ergebnis zu manipulieren, genau wie Frauen. Frauen haben gelernt, dass die Männer tun, was sie wollen, wenn sie im richtigen Moment weinen. Also tun sie das. Das ist nicht schlecht oder gut. Es ist einfach, wie es läuft. Ich hätte gern, dass ihr die Pragmatik dessen begreift und nicht versucht, die perfekte Beziehung zu bekommen. Es gibt keine perfekte Beziehung. Es gibt Beziehungen, die funktionieren, und Beziehungen, die nicht funktionieren. Es gibt Beziehungen, die besser werden, und welche, die nicht besser werden. Seid bereit, euch anzuschauen, wie ihr die Dinge nutzen könnt, um zu bekommen, was ihr wollt.

Es geht nicht darum, positiv zu sein. Es geht darum, präsent zu sein ohne Bewertung. Es ist Manipulation. Was ist falsch daran? Ist es nicht traurig, dass man euch das nicht beigebracht hat, als ihr zwölf wart? Hätte das euer Leben nicht einfacher gemacht?

Konfrontation funktioniert nicht. Sie bewirkt nur, dass der andere kämpfen oder sich ergeben muss. Wenn Menschen sich ergeben und zum Diener oder Sklaven werden, werden sie feindselig und ihr verliert eure Beziehung und eure Verbindung. Wenn sie zum Kampf übergehen, müssen sie für die Richtigkeit ihrer Ansicht kämpfen, koste es, was es wolle. Damit erreicht man wenig bis gar nichts im Leben. Was würdet ihr in Bezug auf Beziehung gern in eurem Leben erreichen?

Bitte probiert dieses Zeug aus. Es funktioniert.

KOPULATION OHNE BEWERTUNG

Salon-Teilnehmerin:

Wie sieht Kopulation ohne Bewertung aus? Wissen unsere Körper von alleine, wie sie ohne Bewertung sein können? Oder bewertet das Bewusstsein unserer Körper unsere Partner auch?

Gary:

Nein. Euer Körper bewertet nicht. Ihr, die Wesen, seid diejenigen, die bestimmen, was das angemessene Sexspiel ist, basierend auf Bewertung.

Welche Dummheit verwendet ihr, um das Sexspiel zu kreieren, das ihr wählt? Alles, was das ist, mal Gottzillionen, zerstört und unkreiert ihr das alles? Right and Wrong, Good and Bad, Pod and Poc, All 9, Shorts, Boys and Beyonds.

Die meisten von uns betreiben Sex nicht als Sexspiel. Frauen tendieren dazu, Sex zu haben, um eine Beziehung zu kreieren. Männer tendieren dazu, eine Beziehung zu haben, um Sex zu kreieren. Aber niemand hat Sex, weil es ein Spiel ist. Wenn wir es wegen des Spielerischen daran tun würden und es als etwas Erfreuliches, Verspieltes sehen würden, könnten sich andere Möglichkeiten zeigen.

Glaubt jemand von euch, bei Sex geht es um Romantik, Rosenblätter und Kerzen? Sexspiel kann einfach nur der Spaß sein, den Körper eines anderen zu genießen. Es kann großes Vergnügen machen, diese Stelle am Körper eines anderen zu entdecken, die so empfindlich ist, dass sie jedes Mal dem Orgasmus näher kommt, wenn du sie so berührst, wie sie es verlangt, braucht und wünscht. Ihr habt euch wahrscheinlich nie der Erkenntnis ausgesetzt, dass euer Körper fähig ist, mit

anderen Körpern zu sprechen und sie zu fragen:

+ Körper, was würdest du gern erleben?
+ Was hättest du gern an dir getan, das die erfreulichste, orgasmischste sexuelle Möglichkeit kreieren würde, die du jemals hattest?

Wenn ich eine solche Frage stelle, taucht plötzlich ein Gedanke an einer Stelle des Körpers der anderen Person auf und ich beginne, diese Stelle zu berühren.

Sollte sexuelle Erregung von einem *Ort* ausgehen oder einem *Raum*? Wenn sie von einem Raum ausgeht, beginnt man zu tun, was die Körper der Leute sich ersehnen und man hat keine Bewertung. Wenn man keine Bewertung hat, löst sich der *Ort* auf und der *Raum* beginnt. Unglücklicherweise funktioniert das nicht mit vielen Leuten. Was ich mit diesem Telecall gern kreieren würde, wären mehr Gelegenheiten und Möglichkeiten für euch und alle, mit denen ihr in Kontakt kommt.

Welche Dummheit verwendet ihr, um das Sexspiel zu kreieren, das ihr wählt? Alles, was das ist, mal Gottzillionen, zerstört und unkreiert ihr das alles? Right and Wrong, Good and Bad, Pod and Poc, All 9, Shorts, Boys and Beyonds.

„HEY, WILLST DU SEX HABEN?"

Salon-Teilnehmerin:

Ich ertappe mich manchmal dabei, dass ich meine Augen abwende, wenn ein Mann meinen Blick erwidert. Können wir das verändern?

Gary:

Ja. Du kannst ein schwuler Mann werden. Ein schwuler Mann wird einen Mann, mit dem er Sex haben will, immer intensiv anschauen. Wenn er seinen Blick nicht abwendet, bedeutet das: „Hey, willst du Sex haben?"

Männer, die keinen schwulen Sex haben wollen, schauen einen Mann so lange an, bis sie merken, dass er Sex mit ihnen haben will, und senken dann ihren Blick.

Wenn ihr euren Blick nicht abwendet und einem Mann direkt in die Augen schaut, geht er davon aus, dass ihr ihm damit sagt, ihr wolltet Sex.

Welche Dummheit verwendet ihr, um zu vermeiden, eine Zukunft jenseits dieser Realität zu kreieren, wählt ihr? Alles, was das ist, mal Gottzillionen, zerstört und unkreiert ihr das alles? Right and Wrong, Good and Bad, Pod and Poc, All 9, Shorts, Boys and Beyonds.

Welche Energie, welcher Raum und welches Bewusstsein könnt ihr und euer Körper sein, die euch erlauben würden, eine Beziehung zu haben, die großartiger als jede Realität ist? Alles, was dem nicht erlaubt, sich zu zeigen, mal Gottzillionen, zerstört und unkreiert ihr das alles? Right and Wrong, Good and Bad, Pod and Poc, All 9, Shorts, Boys and Beyonds.

Welche Dummheit verwendet ihr, um die Männer zu kreieren, die ihr wählt? Alles, was das ist, mal Gottzillionen, zerstört und unkreiert ihr das alles? Right and Wrong, Good and Bad, Pod and Poc, All 9, Shorts, Boys and Beyonds.

SEXUELLE BELÄSTIGUNG

Salon-Teilnehmerin:

Kannst du über sexuelle Belästigung und Nachpfeifen sprechen?

Gary:

Mit sexueller Belästigung und Nachpfeifen versuchen Männer, Frauen sexuell einzuschüchtern. Als Frau könnt ihr einschüchternder sein als jeder Mann. Schaut ihn einfach von oben herab an und sagt: „Tut mir leid, aber dieses Scheißding ist nicht groß genug" und geht weg. Ihr habt euer ganzes Leben damit verbracht zu versuchen zu vermeiden, eine Schlampe zu sein.

Welche Dummheit verwende ich, um den Mangel des Schlampenseins zu erfinden, wähle ich? Alles, was das ist, mal Gottzillionen, zerstört und unkreiert ihr das alles? Right and Wrong, Good and Bad, Pod and Poc, All 9, Shorts, Boys and Beyonds.

Fühlt man sich nur in Amerika falsch dafür, eine Frau zu sein? Nein, überall auf der Welt zwingen Männer euren Blick nieder, jagen hinter euch her und bewerten euch. Ihr müsst sexuell einschüchternd sein – und das ist etwas, was ihr nicht bereit seid zu sein.

Welche physische Verwirklichung davon, die körperlich einschüchternde Schlampe der Möglichkeit zu sein, seid ihr jetzt in der Lage zu generieren, zu kreieren und einzurichten? Alles, was das ist, mal Gottzillionen, zerstört und unkreiert ihr das alles? Right and Wrong, Good and Bad, Pod and Poc, All 9, Shorts, Boys and Beyonds.

Wenn ihr große Brüste habt, seid ihr eher ein sexuelles Ziel. Aber es ist egal, ob ihr große oder kleine Brüste habt, Männer sind Idioten. Sie versuchen immer zu beweisen, dass sie Lust auf Sex haben – und neunzig Prozent von ihnen haben keine. Sie haben Angst davor. Schaut sie an und sagt: „Wenn du damit nicht aufhörst, gehe ich davon aus, dass du einen winzigen Schwanz hast." Alles, was ihr tun müsst, ist, bereit zu sein, einschüchternder zu sein als sie, und sie werden damit aufhören, euch zu belästigen.

PRAGMATISCH SEIN MIT DEN WAHLEN, DIE DU HAST

Salon-Teilnehmerin:

Ich habe eine Frage in Bezug auf einen früheren Lover. Er tut alles Mögliche, um eine Beziehung mit meinem Sohn und mir zu kreieren. Am Ende will er keinen Sex und möchte einfach nur nach Hause gehen. Ich weiß aber, dass er doch Sex will. Ich hätte gerne Sex und möchte es nicht bedeutsam machen.

Gary:

Dieser Typ versucht, eine Beziehung und eine Familie zu kreieren, nicht Sex.

Salon-Teilnehmerin:

Genau. Das begreife ich nicht.

Gary:

Er ist eine Frau. Er will eine Beziehung.

Salon-Teilnehmerin:

Ich weiß. Es ist seltsam. Er will keinen Sex. Was ist da los?

Gary:

Er versucht, eine Familiensituation zu kreieren, und Sex ist in seinem Bild von Familie und Beziehung nicht enthalten. Das ist einfach, von wo aus er funktioniert. Das ist die Sache mit den pragmatischen Wahlen, die man hat. Jeder geht von seinen eigenen Ansichten aus. Wenn du pragmatisch bist in Bezug auf die Wahlmöglichkeiten, die du hast, kannst du fragen: Ist das wirklich, wo ich hinwill?

Salon-Teilnehmerin:

Also würde ich nicht versuchen, ihn aus dieser Haltung herauszuholen, weil es eben seine Wahl ist und das, was er will? Sollte ich einfach in der Erlaubnis sein?

Gary:

Du könntest in der Erlaubnis sein und erkennen, dass er nicht der Mann ist, den du willst.

Salon-Teilnehmerin:

Ich habe andere Männer, mit denen ich schlafe, weil es mit diesem nicht funktioniert.

Gary:

Das ist eine großartige Rechtfertigung: „Weil es mit diesem nicht funktioniert."

Salon-Teilnehmerin:

Ich habe ihm klar gemacht, dass ich Sex will. Er will nicht.

Gary:

Braucht dein Sohn ihn?

Salon-Teilnehmerin:

Ja, mein Sohn braucht ihn. Sie stehen sich sehr nahe und ich will das nicht zerstören. Aber ich kann meine sexuellen Wünsche nicht abstellen. Wir verbringen den ganzen Tag zusammen, er lädt mich zum Abendessen ein, er lädt mich zum Mittagessen ein, er zahlt für alles und dann will er einfach nur nach Hause gehen. Es ist seltsam.

Gary:

Und dann rufst du deinen Lover an und sagst: „Hey, willst du vorbeikommen? Ich bin heiß und habe Lust."

Salon-Teilnehmerin:

Genau das tue ich.

Gary:

Was ist falsch daran? Warum stellst du es als falsch hin? Du kannst alles haben, was du willst. Das nennt man eine pragmatische Wahl.

Salon-Teilnehmerin:

Ich spüre, dass er Sex will. Er hat nur zu viel Angst davor.

Gary:

Tja, du könntest ihn fragen: „Welche Art von Verpflichtung müsste ich mit dir eingehen, damit du Sex mit mir haben kannst?"

Salon-Teilnehmerin:

Das ist eine seltsame Art, damit umzugehen.

Gary:

Wenn du Sex mit diesem Typen haben willst, wirst du das wählen müssen. Das ist die pragmatische Lösung. Finde heraus, was der andere möchte. Was du möchtest, ist in Ordnung und großartig und wundervoll und es bedeutet nichts für den anderen. Ich bin direkt. Tut mir leid.

Der andere hat eine Vorstellung von dem, was er möchte.

Wenn du irgendeinen Teil davon lieferst, sagt er: „Gut. Ich bekomme, was ich will." Er sieht nicht einmal, was du willst. Er kann es nicht. Er kann deine Gedanken nicht lesen. Er kann nicht wahrnehmen, was du bist, obwohl dir jede Frau, die du kennst, beigebracht hat, dass Männer fähig sein müssen, deine Gedanken zu lesen. Sie können es nicht. Man hat ihnen beigebracht, dass sie verkehrt sind, wenn sie es tun, und dass sie ebenso verkehrt sind, wenn sie es nicht tun. Also sind sie am Ende nur verwirrt.

ALLES MIT DEM EX IN ORDNUNG BRINGEN

Salon-Teilnehmerin:

Ich würde immer noch gern alles mit meinem Ex-Mann in Ordnung bringen.

Gary:

Du hast es nicht richten können, als du mit ihm zusammen warst. Warum solltest du es also tun, wenn du nicht mit ihm zusammen bist? Es gibt da einen Unterschied zwischen „etwas

in Ordnung bringen" und dem Gewahrsein, dass dir jemand am Herzen liegt. Meine Ex-Frauen liegen mir am Herzen. Ich weiß, dass ich nichts mit ihnen in Ordnung bringen kann. Ich weiß, dass ich ihr Leben nicht besser machen kann. Ich weiß, dass ich nie wieder eine Beziehung mit ihnen haben kann. Also versuche ich es nicht. Warum? Weil es pragmatisch gesehen nicht erreicht werden kann.

Welche Dummheit verwendet ihr, um das „In-Ordnung-bringen" von Männern zu kreieren, wählt ihr? Alles, was das ist, mal Gottzillionen, zerstört und unkreiert ihr das alles? Right and Wrong, Good and Bad, Pod and Poc, All 9, Shorts, Boys and Beyonds.

Das ist ein allgemeiner Fehler beim weiblichen Teil der Spezies – die Vorstellung, dass sie einen Mann richten bzw. reparieren können und dass es ihm dann gut gehen wird. Ihr solltet einen Mann nicht anhand dessen auswählen, wie sehr er in Ordnung gebracht werden kann. Ihr solltet ihn wegen der Dinge auswählen, die er für euch reparieren kann.

Das ist die Aufgabe, die man ihm sein ganzes Leben lang übertragen hat. „Mami hat dich lieb, wenn du das für mich richtest." So wurde er auf diese Realität eingeschossen.

Sucht nicht nach einem Mann, den ihr in Ordnung bringen könnt; findet einen Mann, der *Sachen* für euch richten kann – nicht euch. An euch ist nichts kaputt. Leider sehe ich, dass Frauen nicht dazu neigen, Männer zu wählen, die Dinge reparieren. Sie wählen einen, der versucht, sie in Ordnung zu bringen, und werden dann sauer auf ihn. Wenn ihr einen humanoiden Mann aussucht und denkt, er müsse in Ordnung gebracht werden, wird er alles nur Mögliche tun, um euch zu beweisen, dass er das nicht braucht. Und ihr werdet alles euch

Mögliche tun, um zu beweisen, dass er es nötig hat.

Welche Dummheit verwendet ihr, um den reparaturfähigen Mann zu kreieren, den ihr wählt? Alles, was das ist, mal Gottzillionen, zerstört und unkreiert ihr das alles? Right and Wrong, Good and Bad, Pod and Poc, All 9, Shorts, Boys and Beyonds.

ERLAUBNIS

Salon-Teilnehmerin:

In meiner jetzigen Beziehung höre ich kein „Danke" und spüre keine Würdigung von meinem Partner für die kleinen Dinge, die ich für ihn tue, wie etwa ihm kleine Geschenke zu kaufen oder alltägliche Aufgaben zu übernehmen, damit unser Haushalt reibungslos läuft. Es fängt an, mich zu ärgern. Bin ich einfach nicht an einem Ort der Erlaubnis?

Gary:

Der Ort der Erlaubnis. Ich denke, der ist in der Nähe von Arkansas, nicht wahr?

Salon-Teilnehmerin:

Wie kann ich mich darüber weniger ärgern?

Gary:

Indem du erkennst, was Erlaubnis wirklich ist.

Welche Dummheit verwendet ihr, um den Grad von Erlaubnis zu kreieren, den ihr wählt? Alles, was das ist, mal Gottzillionen, zerstört und unkreiert ihr das alles? Right and Wrong, Good and Bad, Pod and Poc, All 9, Shorts, Boys and Beyonds.

Salon-Teilnehmerin:

Wie kann ich in einer Beziehung feststellen, ob ich Teile von mir abtrenne oder aber im Widerstand zu dem bin, was ein Mann sagt oder von mir verlangt?

Gary:

Wann immer du in Widerstand und Reaktion oder Ausrichtung und Zustimmung bist, trennst du dich von dir selbst, weil du nicht in der Frage bist. Du gibst dein Gewahrsein zugunsten einer Schlussfolgerung auf. Du musst fragen:

+ Will ich das wirklich tun?
+ Macht das Spaß?
+ Ist es das, was ich gerne hätte?
+ Was würde tatsächlich die größte Wirkung und den meisten Spaß in meinem Leben kreieren?
+ Was hätte ich lieber als alles andere in meinem Leben?

Dorthin solltet ihr gehen.

„EHE MACHT MIR ANGST"

Salon-Teilnehmerin:

Ich habe ein Muster bemerkt. Ich bin eineinhalb Jahre mit einem Mann in einer Beziehung und dann verlasse ich ihn.

Gary:

Das ist eine langfristige Beziehung.

Salon-Teilnehmerin:

Was kann ich fragen, damit dieses Muster unterbrochen wird? Ich mag keine Verpflichtung – und Ehe macht mir Angst.

Gary:

Sie macht dir Angst? Sie sollte dich zu Tode erschrecken! Du bist nicht die Einzige.

Welche Dummheit verwendet ihr, um die Ehe und die heiligen Gelübde zu kreieren, die ihr wählt? Alles, was das ist, mal Gottzillionen, zerstört und unkreiert ihr das alles? Right and Wrong, Good and Bad, Pod and Poc, All 9, Shorts, Boys and Beyonds.

Salon-Teilnehmerin:

Ich habe eine Frage zur 1-2-3 Regel, wo du sagst, dass man verheiratet ist, wenn man das dritte Mal miteinander Sex gehabt hat. Was ist das für eine Heirat, von der du da sprichst?

Gary:

Nach dem ersten Mal Sex neigt ihr dazu zu sagen: „Das hat Spaß gemacht. Wir sehen uns." Nach dem zweiten Mal sagt ihr: „Lass es uns noch einmal tun." Nach dem dritten Mal seid ihr sozusagen verheiratet. Ehe ist ein Ort, wo ihr eine Verpflichtung eingegangen seid. Ihr denkt, dass ihr eine Verpflichtung eingegangen seid, wenn ihr drei Mal mit einem Mann schlaft.

Ihr wisst nicht einmal, wozu ihr euch verpflichtet habt, weil ihr ihn nicht fragt: „Was genau erwartest du von mir? Wie genau hättest du gern, dass diese Beziehung aussieht? Was hättest du gern als Nächstes?"

Salon-Teilnehmerin:

Könnte diese Verpflichtung beliebig aussehen, wenn man Fragen stellt?

Gary:

Frage ihn: „Was hättest du gern als Nächstes?" Du könntest auch dich selbst fragen: „Erwartet er etwas von mir?"

Du erwartest nichts von ihm, weil du nicht nach einer normalen Beziehung suchst. Du solltest eine Fick-Meisterin sein. Du hast schon 2,5 Kinder. Das möchtest du nicht noch einmal. Das bedeutet aber nicht, dass der Mann das nicht erwartet. Es gibt viele Männer, die die Erwartung haben, dass sie die richtige Frau für das genetische Material finden müssen, für die Familie, die sie haben sollten. Es ist irrsinnig.

BEZIEHUNG MIT EINEM BIPOLAREN MANN

Salon-Teilnehmerin:

Ich bin in einer Beziehung mit einem wunderbaren Mann, der bipolar ist und unter Medikamenten steht. Ich vermute, dass er ein Humanoider ist, weil er ziemlich intuitiv ist.

Gary:

Es ist nicht die Intuition, die Humanoide charakterisiert. Es gibt viele Menschen, die intuitiv sind. Es gibt viele Menschen, die übersinnlich sind. Es gibt viele Menschen, die Hellseher sind. Sie machen Tarot, Astrologie und jede andere Form von Metaphysik. Aber sie tun es, um etwas zu beweisen.

Salon-Teilnehmerin:

Ich habe Schwierigkeiten, mich ihm nahe zu fühlen.

Gary:

Du kannst dich niemandem nahe fühlen, der bipolar ist, denn wenn er sich einer anderen Person nahe fühlt, fühlt er sich

bedroht und das verursacht einen bipolaren Schub, was zu einer Abtrennung zwischen ihm und seinem Partner führt. Das hält dich davon ab, ihm überhaupt nahe zu kommen. Tatsächlich ist es das Ergebnis dessen, wie er die Welt sieht und gerne hätte.

Salon-Teilnehmerin:

Es fällt mir schwer zu begreifen, wo sein Verhalten herrührt. In vergangenen Beziehungen war ich mehr dazu in der Lage.

Gary:

Zu einer Schlussfolgerung darüber zu kommen, wo jemandes Verhalten herrührt und präsent damit zu sein, wo er gerade ist, sind zwei unterschiedliche Universen.

Salon-Teilnehmerin:

Ich möchte mit ihm verbunden sein. Ich möchte eine funktionierende Beziehung. Was muss ich tun?

Gary:

Das ist mit einer bipolaren Person nicht möglich. Menschen, die bipolar sind, kreieren eine positive Welt, die ausschließlich auf positiver Polarität gründet. Dann kreieren sie eine negative Welt, die ausschließlich auf negativer Polarität gründet. Sie versuchen, die eine zu vermeiden und die andere zu wählen, und das können sie nicht. Musst du ihm wirklich so nahe sein – oder kannst du einfach die Teile an ihm genießen, die dir gefallen? Du kannst einfach den Mann genießen, mit dem du zusammenbist.

Menschen, die bipolar sind oder das Asperger-Syndrom oder Autismus haben, haben es schwer, ein Gefühl von Leichtigkeit zu haben, wenn sie sich mit anderen verbinden und ihnen

nahe sind. Sie schaffen eine Abtrennung, weil es für sie der einzige Weg ist, den Raum, in dem sie sind, aufrechtzuerhalten, ohne befürchten zu müssen, dass er von den Bedürfnissen, Forderungen oder Wünschen anderer erschüttert wird. So funktionieren sie einfach.

ELTERN SEIN

Salon-Teilnehmerin:

Ich merke, dass Eltern zu sein Teil dieser Sicherheitssache ist, wo ich außerhalb von mir nach der Sicherheit suche, die ich gern hätte.

Gary:

Wenn du Mutter oder Vater wirst, bist du deinen Kindern ihr ganzes Leben lang verpflichtet. Sie sind dir gegenüber nicht verpflichtet. Sie werden sich dir niemals verpflichten, wenn du Glück hast. Aber sie wollen, dass du dich ihnen verpflichtest, weil das deine Aufgabe ist. Es geht auch um Geborgenheit und Bestätigung.

Welche Dummheit verwendet ihr, um die Sicherheit zu kreieren, die ihr wählt? Alles, was das ist, mal Gottzillionen, zerstört und unkreiert ihr das alles? Right and Wrong, Good and Bad, Pod and Poc, All 9, Shorts, Boys and Beyonds.

Salon-Teilnehmerin:

Ich habe ein Kind mit besonderen Bedürfnissen. Man hat mir gesagt, dass bestimmte Dinge hilfreich für ihn wären. Sollte ich einige von diesen Dingen tun oder einfach versuchen, die Energie zu sein, die er braucht?

Gary:

Du musst bereit sein, für dein Kind alles zu tun, was nötig ist. Das ist deine Aufgabe. Sobald ihr Eltern werdet, habt ihr entschieden, dass ihr euer Leben für eine gewisse Zeit für eure Kinder aufgebt. Um ihr Leben zu sichern, gebt ihr einen Teil von eurem auf. So ist es pragmatisch. Welche Wahlen habt ihr hier? Habt ihr wirklich die Wahl, euch nicht um eure Kinder zu kümmern? Nein. Ihr habt eine Wahl getroffen. Ihr habt ein Kind bekommen. Und jetzt geht es darum:

+ Wie wird das Spaß machen?
+ Wie kreiere ich mein Leben, während ich mich um mein Kind kümmere?

Sobald ihr Kinder habt, seid ihr eine Verpflichtung eingegangen. Ihr müsst bereit sein, diese Aufgabe zu erfüllen, und zwar gern, nicht weil ihr müsst, sondern weil es das ist, was ihr gewählt habt. Das Problem ist, dass die meisten Frauen an einen Punkt gelangen, wo sie eine Mutter werden, und dann verlieren sie ihr Leben.

Welche Dummheit verwendet ihr, um das Leben der Mutterschaft zu kreieren, das ihr wählt? Alles, was das ist, mal Gottzillionen, zerstört und unkreiert ihr das alles? Right and Wrong, Good and Bad, Pod and Poc, All 9, Shorts, Boys and Beyonds.

Und wenn ihr wählt, keine Mutter zu sein, bewertet ihr euch dafür, es nicht gewählt zu haben. Was ihr auch macht, es ist verkehrt.

Salon-Teilnehmerin:

Ist der Job, für Kinder zu sorgen, für Männer und Frauen unterschiedlich?

Gary:

Männern wurde beigebracht, es sei ihre Aufgabe, hinauszugehen und Geld zu verdienen und für die Kinder zu bezahlen. Frauen wurde beigebracht, ihre Aufgabe bestehe darin, die Kinder zu füttern und für sie zu sorgen, ihre Windeln zu wechseln und all die Arbeit zu machen.

Ist das irgendetwas, was ihr jemals wirklich tun wolltet? Nein. Als humanoide Frau würdet ihr lieber hinausgehen und die Welt erobern. Ihr seid letzten Endes zu den Hauptverdienern geworden und bringt euren Kindern bei, für sich selbst zu sorgen.

Salon-Teilnehmerin:

Ihr Vater weigert sich, sich um sie zu kümmern oder der Ernährer zu sein.

Gary:

Er wird es niemals tun. Du hast ihn genau deswegen ausgewählt, weil er weggehen würde. Und deine Kinder haben dich und ihn ausgesucht, weil er weggehen würde. Die Mädchen wollten wissen, dass sie keinen Mann haben müssen, wenn sie das nicht wollen. Dann fanden sie heraus, wie sie für sich selbst sorgen können, egal, ob sie einen Mann haben oder nicht. Du hast ihnen das beigebracht.

WAS IST FALSCH DARAN, DEINER MUTTER ZU GEBEN, WAS SIE SICH WÜNSCHT?

Salon-Teilnehmerin:

Was geschieht, wenn du eine Mutter hast, die Pflege braucht und dich verrückt macht, wenn sie sie nicht von dir bekommt?

Gary:

Was ist falsch daran, sie ihr zu geben? Wie würde es aussehen, wenn du ihr das geben würdest? Was braucht sie von dir? Ist das so eine große Sache? Du musst in der Frage sein: „Mama, was kann ich für dich tun, damit du weißt, wie sehr du mir am Herzen liegst?" In 90 Prozent der Fälle, wenn Eltern sagen, sie brauchen Pflege oder Fürsorge, wollen sie eigentlich nur, dass du ihnen sagst, dass du sie liebst. Eltern möchten gerne wissen, dass sie geliebt werden.

Salon-Teilnehmerin:

Es scheint, als wolle sie, dass ich mit ihr streite.

Gary:

Manche Leute finden das beruhigend. Aber wenn du mit ihr streitest, streite ohne Ansicht, dann wirst du nicht verärgert weggehen. Du wirst sagen: „Wow. Das war lustig." Meine Schwester streitet gern. Wenn ich also möchte, dass sie weiß, dass ich sie mag und sie liebe, rufe ich sie an und sage:

„Diese verdammten Tea-Bagger!" Meine Schwester hasst die Partei. Also bringe ich sie zwanzig oder dreißig Minuten lang auf Touren und dann sagt sie: „Mensch, es hat so viel Spaß gemacht, mit dir zu reden."

Ich sage: „Cool! Danke, Schwesterherz!" Mir sind sie scheißegal, aber es amüsiert mich, sie Tea-Bagger zu nennen, weil meine Schwester nicht weiß, was Tea-Bagging bedeutet. Für euch Damen, die ihr auch nicht wisst, was es bedeutet: Tea-Bagging ist, wenn man die Hoden eines Mannes in den Mund nimmt und ganz sanft an ihnen saugt.

DIE HALTUNG VON DANKBARKEIT

Salon-Teilnehmerin:

Ich habe eine immense Dankbarkeit für die Natur und die Tiere; und doch tue ich mich schwer, Dankbarkeit für die Leute zu empfinden, denen ich etwas bedeute, inklusive meiner Familie und meinem Freund. Was ist so anders daran, dankbar zu sein in Beziehungen mit Leuten, als dankbar zu sein für die Natur und die Tiere? Hat es etwas damit zu tun, dass die Natur und die Tiere nicht bewerten? Was ist möglich in Bezug darauf, mehr Dankbarkeit für meine eigene menschliche Spezies zu haben?

Gary:

Bemühe dich nicht. Es ist in Ordnung, nicht für sie dankbar zu sein. Du magst vielleicht eine Beziehung mit einer Menge Leuten wollen. Das bedeutet nicht, dass es funktionieren wird. Das bedeutet nicht, dass es leicht sein wird. Das bedeutet nicht, dass es das sein wird, was du dir wirklich wünschst. Es bedeutet nur, dass du eine Beziehung willst. Wenn du nicht bewertest, wirst du kein Problem haben.

Salon-Teilnehmerin:

Als ich klein war, habe ich dauernd von meiner Mutter gehört, dass ich für alles dankbar sein sollte. Ich sollte dankbar für die Erbsen auf meinem Teller sein, obwohl ich sie hasste. Mir wurde immer gesagt, ich müsste eine Haltung von Dankbarkeit einnehmen. Es ist nicht so, dass ich nicht dankbar wäre, aber wie kann ich meine Fähigkeit für Dankbarkeit steigern?

Gary:

Deine Mutter hat dich zu einer dankbaren Haltung gezwungen, anstatt dir die Freude der Möglichkeiten durch Dankbarkeit zu zeigen. Sie hat es dir nicht beigebracht. Sie hat dir etwas aufgezwungen. „Du hast dankbar zu sein. Iss diese verdammten Erbsen und sei dankbar für sie." Das kreiert für dich einen Ort, an dem Widerstand deine einzige Wahl ist. Unglücklicherweise hat sie dir gesagt: „Tu, was ich dir sage." Sie hat ihre eigene Auslegung hineingebracht, indem sie sagte: „Du sollst dankbar sein", was eine unterschwellige Bewertung ist, dass du nicht dankbar bist, anstatt zu erkennen, was du wirklich warst, ein Kind nämlich, das keine Erbsen mag.

Deine Mutter hat von ihrer Mutter gelernt, wie man seine Kinder ins Unrecht setzt. Ist das nicht cool? Sie sprach nicht wirklich über Dankbarkeit. Sie sagte: „Du solltest die Tatsache würdigen, dass ich dir das gebe." Es ging überhaupt nicht um Dankbarkeit. Du hast Dankbarkeit als Verpflichtung fehlinterpretiert und falsch angewendet. Alles wird leichter, wenn du erkennst, was Dankbarkeit und was Verpflichtung ist.

Okay, meine Damen. Das war es bis zum nächsten Mal. Ich möchte, dass ihr begreift, dass ihr euch mit einem Mann wohlfühlen müsst. Ihr braucht eine pragmatische Wahl. Ihr müsst fragen: Welche pragmatische Wahl habe ich hier, die großartigere, ausgedehntere und freudvollere Leichtigkeit in meinem Leben kreieren würde? In eurem Leben – nicht in dem des anderen! Vielen Frauen wurde beigebracht, dass sie etwas für den Mann tun sollen, für ihn tun, für ihn tun und glücklich sein sollen. Den meisten Männern, die ich kenne, hat man beigebracht, dass sie etwas für die Frau tun sollen, für sie tun und glücklich sein sollen. Nur ist niemand jemals

glücklich. Warum? Weil alle tun und niemand genießt. Niemand empfängt tatsächlich das Tun der anderen Person. Ihr müsst euch zu jedem Zeitpunkt die pragmatische Wahl anschauen, die ihr habt. Wenn ihr anfangt, euch die pragmatische Wahl anzuschauen, kann sich eine andere Möglichkeit zeigen.

Ich danke euch allen. Bitte verwendet diese Werkzeuge. Ich hätte gerne, dass ihr größere Freiheit in diesem Bereich habt, wo ihr Beziehung und Sex so kreieren und generieren könnt, dass es für euch funktioniert. Ihr seid alle solch machtvolle und fantastische Frauen. Ihr solltet keine Probleme in diesem oder irgendeinem anderen Bereich haben, aber ihr kreiert euch selbst als „geringer als", damit ihr Probleme habt. Ich werde mein Bestes tun, um euch dahin zu bringen, wo ihr kein Problem habt, das ihr überwinden müsst, und stattdessen eine Möglichkeit als neue Wahl kreiert, was eine neue Möglichkeit, eine neue Wahl, eine neue Frage und einen neuen Beitrag kreiert, was ihr sein oder empfangen könnt. Dahin sind wir unterwegs.

6

Du bist ein Schöpfer der Zukunft

Wenn du nicht anerkennst, dass du ein Schöpfer der Zukunft bist, wenn du nicht anerkennst, dass du die Zukunft vorhersiehst und sie ändern und verändern kannst, wirst du niemals alles sein, was du bist.

Gary:

Hallo, meine Damen. Gibt es irgendwelche Fragen?

FRAUEN SIND DIE QUELLE FÜR DIE KREATION EINER ANDEREN REALITÄT

Salon-Teilnehmerin:

Kannst du über Vergewaltigung sprechen, über Krieg, Sexhandel und Kindermissbrauch? Ich habe von Frauen gehört, die entführt werden und sexuelle Übergriffe erleben. Was können wir da tun? Können wir es verändern? Wie verändern wir es?

Gary:

Als Frauen habt ihr die Möglichkeit geschaffen, die Quelle für die Kreation einer anderen Realität für Männer zu sein. Deshalb seid ihr eine Frau geworden und kein Mann.

Das ist die Sache, die ihr an euch selbst nicht begreift. Ihr schaut darauf, dass Männer euch dazu zwingen, Dinge zu tun, dass es Vergewaltigung gibt, wie schrecklich das ist und dass so etwas nicht geschehen sollte. Aber damit irgendetwas davon geschehen kann, muss ein Gewahrsein abgeschaltet werden. Die Realität ist, dass ihr als Frauen die Fähigkeit habt, die gesamte Menschheit zu verändern. Dafür seid ihr hergekommen und es ist das, was ihr nicht tut.

Welche Dummheit verwendet ihr, um das Gewahrsein zu vermeiden, der Katalysator für die Veränderung der ganzen Menschheit zu sein, wählt ihr? Alles, was das ist, mal Gottzillionen, zerstört und unkreiert ihr das alles? Right and Wrong, Good and Bad, Pod and Poc, All 9, Shorts, Boys and Beyonds.

MÄNNER SIND HIER, UM DEN STATUS QUO AUFRECHTZUERHALTEN

Salon-Teilnehmerin:

Würdest du das auch von Männern sagen?

Gary:

Die Männer sind hierhergekommen, um den Status Quo aufrechtzuerhalten. Sie merken es nicht. Der Status Quo ist, dass die Männer in den Krieg ziehen und sterben und die Frauen die Zukunft kreieren. Das Problem liegt darin, dass

die Frauen nicht die Zukunft kreieren, wofür sind sie eigentlich hierhergekommen sind.

Welche physische Verwirklichung, der Schöpfer einer vollkommen anderen Realität zu sein, einer Zukunft jenseits dieser Realität, seid ihr jetzt fähig zu generieren, zu kreieren und einzurichten? Alles, was dem nicht erlaubt, sich zu zeigen, mal Gottzillionen, zerstört und unkreiert ihr das alles? Right and Wrong, Good and Bad, Pod and Poc, All 9, Shorts, Boys and Beyonds.

Die beste Art, wie ich es beschreiben kann, ist so: Es gibt Leute, die Heiler sind und es nicht anerkennen. Sie erlauben sich selbst nicht, ihre Begabungen und Fähigkeiten voll auszufüllen. Sie versuchen weiter zu funktionieren, als ob sie nicht wirklich Heiler wären. Sie schließen Zeug in ihren Körper ein und schaden ihm damit. Das Gleiche passiert mit euch als Schöpfern der Zukunft. Wenn ihr nicht anerkennt, dass ihr die Schöpfer der Zukunft seid, wenn ihr nicht anerkennt, dass ihr die Zukunft vorherseht und sie ändern und verändern könnt, werdet ihr niemals alles sein, was ihr seid.

Alles, was euch nicht erlaubt, alles wahrzunehmen, zu wissen, zu sein und zu empfangen, was ihr tatsächlich seid, zerstört und unkreiert ihr das alles? Right and Wrong, Good and Bad, Pod and Poc, All 9, Shorts, Boys and Beyonds.

Salon-Teilnehmerin:
Ist es das, was dem Kampf der Geschlechter zugrunde liegt?

Gary:
Das ist, was man mit uns gemacht hat, um unsere Abtrennung vom unendlichen Wesen zu kreieren. Mach die Männer zum Garanten des Status Quo und die Frauen zu den Schöpfern der

Zukunft und erzähl ihnen dann, die einzige Art, die Zukunft zu kreieren, sei Kinder zu bekommen, und nicht, dass sie die Fähigkeit haben, die Zukunft zu kreieren. Und so denken sie immer weiter, dass Kinder zu bekommen bedeutet, die Zukunft zu kreieren – was nicht stimmt.

Salon-Teilnehmerin:

Wenn Männer den Status Quo aufrechterhalten – und wir haben so viele Männer, die „Anführer" sind – ist das ein Weg, sie dazu zu bringen, sich die Zukunft nicht anzuschauen? Das ist alles ganz verdreht.

Gary:

Diese ganze Realität ist verdreht. Wir haben Männer an der Spitze. Aber wie funktioniert das? Es funktioniert nicht. Mit Männern in der Führung geht es in unserem politischen System um: „Wir müssen die Dinge verändern, ohne sie zu verändern. Wir müssen die Dinge besser machen, ohne sie zu verändern oder indem wir so wenig wie möglich verändern. Wir müssen die Dinge verbessern, aber wir machen es so, wie wir es immer gemacht haben. Wir werden es nicht vollkommen anders machen."

Wenn ihr Frauen nicht anerkennt, dass ihr die Fähigkeit habt, eine Zukunft zu schaffen, die nie zuvor auf diesem Planeten existiert hat, seid ihr nicht die Kraft, die ihr seid. Humanoide Frauen wollen rausgehen, Schlachten schlagen und die Welt erobern. Das ist es, was ihr tun wollt – weil ihr wisst, dass eine Zukunft möglich ist, die auf diesem Planeten noch nicht existiert hat.

Alles, was ihr getan habt, um alles zu verleugnen, um nicht

alles zu wissen, zu sehen, zu sein, wahrzunehmen und zu empfangen, was ihr fähig seid zu verändern, und dass ihr in der Lage seid, das zu verändern und eine andere Realität auf diesem Planeten zu kreieren, zerstört und unkreiert ihr das alles? Right and Wrong, Good and Bad, Pod and Poc, All 9, Shorts, Boys and Beyonds.

Wenn ihr bereit wärt, 990 % von euch zu sein, wärt ihr bereit zu sehen, wie ihr Veränderung bewirken könnt. Ihr wärt bereit zu sehen, wie ihr eine andere Möglichkeit kreieren könnt. Offenbar bin ich eine Frau in einem Männerkörper, weil ich immer bereit bin zu sehen, wie etwas verändert werden kann und dass die Zukunft anders sein kann. Ich bin bereit, eine Möglichkeit zu sehen, die anders ist als alles, was wir je wahrgenommen und gewusst haben, gewesen sind und empfangen haben. Es ist zwingend notwendig, dass ihr erkennt, dass der Grund, weshalb ihr auf den Planeten Erde gekommen seid, ist, eine neue Realität zu schaffen, die nie zuvor existiert hat.

Ihr kreiert die menschliche Version von Wahrnehmen, Wissen, Sein und Empfangen, indem ihr das kleinliche, hinterhältige Zeug macht. Wenn ihr im Wettbewerb wärt in Bezug auf die Kreation einer Realität, die nie zuvor existiert hat, und bereiter wärt, darum zu konkurrieren, etwas Großartigeres zu kreieren als das, was derzeit existiert, würde das verändern, was in eurem Leben geschieht? Würde das die Art verändern, wie ihr miteinander funktioniert?

Würde das verändern, was ihr versucht zu kreieren und zu generieren?

EINE ZUKUNFT, IN DIE WIR NOCH NICHT EINGETRETEN SIND

Salon-Teilnehmerin:

Sprichst du von einer Zukunft, in der die Leute gewahr sind, dass sie sich selbst heilen können?

Gary:

Ich weiß nicht, wie die Zukunft ist, von der ich spreche. Ich weiß nur, dass uns eine Zukunft zur Verfügung steht, in die wir noch nicht eingetreten sind.

Welche generierende Fähigkeit zur sofortigen Verfestigung der Elementarteilchen als Realität durch die Bitte an die Quantenverstrickung, erfüllt als Wahrnehmen, Wissen, Sein und Empfangen einer Zukunft, die eine Zukunft jenseits der Zukunft kreiert, die derzeit kreiert wird, seid ihr jetzt fähig zu generieren, zu kreieren und einzurichten? Alles, was dem nicht erlaubt, sich zu zeigen, mal Gottzillionen, zerstört und unkreiert ihr das alles? Right and Wrong, Good and Bad, Pod and Poc, All 9, Shorts, Boys and Beyonds.

Ihr seid nicht bereit, die Zukunft zu kreieren. Ihr wollt nicht verantwortlich sein für das, was die Zukunft kreiert. Wenn ihr verantwortlich dafür wärt, was in der Zukunft geschaffen wird, müsstet ihr dafür verantwortlich sein, wenn die Hälfte der Leute auf dem Planeten sterben müssen, basierend auf der Zukunft, die ihr kreiert habt. Wäre das leicht für euch oder schwer? Was seid ihr nicht bereit zu tun und zu sein? Das meiste von dem ist eingetreten, weil ihr nicht bereit seid, etwas zu tun oder zu sein.

Was seid ihr nicht bereit zu sein und zu tun, das, wenn ihr bereit wärt, es zu sein und zu tun, eine Zukunft kreieren würde, die die Menschheit niemals verleugnen könnte? Alles, was das

ist, mal Gottzillionen, zerstört und unkreiert ihr das alles? Right and Wrong, Good and Bad, Pod and Poc, All 9, Shorts, Boys and Beyonds.

Eine Zukunft, die noch nie dagewesen ist, ist nicht definierbar. Bei der Kreation in dieser Realität geht es darum, etwas zu kreieren, was alle anderen verstehen – was sie bereits haben oder haben sollten oder haben müssten. Darüber spreche ich nicht. Ich frage: Was wollt ihr kreieren?

Salon-Teilnehmerin:

Was, wenn ich keine Definition für die Zukunft habe? Ich weiß, dass da Leichtigkeit und Raum ist. Es ist da draußen, aber ich habe keine Definition dafür. Es ist nicht: „Ich will hundert Millionen Dollar kreieren."

Gary:

Hundert Millionen Dollar kreieren ist eine Definition von Zukunft, die auf dieser Realität basiert. Was wäre, wenn die Zukunft, die ihr kreieren könntet, euch zehn Milliarden Dollar bringen würde? Könntet ihr das definieren? Ihr versucht immer weiter zu definieren, was die Kreation der Zukunft ist, statt euch gewahr zu sein, dass die Kreation von Zukunft die Kreation einer undefinierten Realität ist, die auf Möglichkeiten beruht – nicht auf Schlussfolgerung. Eine undefinierte Zukunft heißt zu erkennen: „Was ich gern hätte, ist etwas anderes. Was ich kreieren kann, ist etwas anderes. Ich habe keine Ahnung, was es ist. Wenn ich keine Ahnung habe, was ich kreieren kann, was kann ich dann kreieren?"

Salon-Teilnehmerin:

Ist es wichtig, wie die Zukunft ist? Ist es nicht vielmehr so, dass wenn sich alle gewahr wären, was sie wählten, sie es dann wählen oder nicht wählen könnten? Es gibt keinen Bedarf für irgendeines dieser Probleme.

Gary:

Ja, aber ihr möchtet euch lieber mit diesen Problemen beschäftigen, weil ihr lieber ein Problem zu lösen oder etwas Konkretes zu tun habt, als von einer Zukunft aus zu leben, die keine Solidität hat.

„MIR WIRD SO LANGWEILIG"

Salon-Teilnehmerin:

Mir wird so langweilig, wenn ich MTVSS laufen lasse. Kannst du mir da helfen?

Gary:

Du hast nicht für dich in Anspruch genommen, eine Zukunft kreieren zu können, die noch nicht existiert hat. Wenn du darauf keinen Anspruch erhebst, machst du dich selbst gelangweilt mit dem, was du nicht bereit bist zu sein und zu tun.

Welche Dummheit verwendet ihr, um die Langeweile und die Verringerung von euch zu kreieren, die ihr wählt? Alles, was das ist, mal Gottzillionen, zerstört und unkreiert ihr das alles? Right and Wrong, Good and Bad, Pod and Poc, All 9, Shorts, Boys and Beyonds.

Was wir bei Access Consciousness tun, dreht sich nicht darum, euch eine Antwort zu geben. Es geht darum, Türen

zu dem zu öffnen, wozu ihr fähig seid, das ihr noch nicht anerkannt, wahrgenommen, gewusst habt oder gewesen seid. Bei Access geht es darum, euch die Möglichkeit zu geben, das zu kreieren und zu wählen.

Werdet euch darüber klar, wozu ihr in der Lage seid. Ihr versucht immer weiter so zu tun, als würdet ihr irgendwie durch diese Realität behindert, aufgehalten, von ihr kontrolliert und durch das begrenzt, was andere Leute nicht wählen werden.

Als Frau könnt ihr wählen, was andere Leute nicht wählen können. Wie viele von euch haben ihr Leben damit verbracht, so zu kreieren, als gäbe es keine Zukunft? Dennoch seid ihr die Quelle der Zukunft und ihr gebt den Männern die Quelle der Zukunft. Deswegen habe ich so viele Frauen, die für mich arbeiten.

Welche Dummheit verwendet ihr, um die Nicht-Zukunft zu kreieren, die ihr wählt? Alles, was das ist, mal Gottzillionen, zerstört und unkreiert ihr das alles? Right and Wrong, Good and Bad, Pod and Poc, All 9, Shorts, Boys and Beyonds.

Wenn ihr die Tatsache anerkennen müsstet, dass ihr die Schöpfer der Zukunft seid, würdet ihr das anerkennen wollen – oder würdet ihr versuchen, einen Grund zu finden, warum es keine Zukunft gäbe, damit ihr nicht kreieren müsstet? Ich bitte euch nicht, eine Zukunft basierend auf der Vergangenheit zu kreieren. Ich bitte euch, eine Zukunft zu kreieren, die hier noch nie existiert hat. Bemerkt ihr, dass da eine Leichtigkeit in eurem Universum ist, die ihr nicht definieren könnt, wenn ich euch das frage? Das ist deswegen so, weil dieser ganze Bereich dessen, was definierbar ist, nicht definierbar ist.

Alle von euch, die versuchen nicht zu kreieren, damit ihr keine Zukunft kreieren und nicht verantwortlich sein müsst für die Zukunft, die kreiert wird, weil ihr denkt, dass die

Vergangenheit beschissen ist, zerstört und unkreiert ihr das alles? Right and Wrong, Good and Bad, Pod and Poc, All 9, Shorts, Boys and Beyonds.

Salon-Teilnehmerin:

Du hast sowohl darüber gesprochen, eine Zukunft zu kreieren, die zuvor noch nicht existiert hat, als auch über eine Zukunft jenseits dieser Realität. Gibt es einen Unterschied zwischen beiden?

Gary:

Nicht wirklich. Wenn du eine Zukunft jenseits dieser Realität kreierst, muss es etwas sein, das hier noch nie existiert hat. Die einzigen Zukünfte, die hier kreiert wurden, sind die Vorhersehbarkeit der Zukunft, die auf der Vergangenheit basiert – die Wahrscheinlichkeitsstrukturen dieser Realität.

DIE ULTIMATIVE QUALIFIKATION

Salon-Teilnehmerin:

Ich habe die Bars gegeben, ohne etwas dafür zu verlangen, in der Hoffnung, dies wird das Universum von jemandem verändern. Aber dann sagen die Leute, ich hätte keine Qualifikation als Lebensberater.

Gary:

Du hast gehofft und gebetet – aber du hast nicht das auferlegt, was tatsächlich möglich ist. Erzähle den Leuten, du hast eine „CFMW"-Qualifikation. Sag das einfach so. Sie werden nicht fragen, was das ist. Sie werden annehmen, sie sollten wissen, was es ist.

Du suchst nach der Rechtfertigung, dass, was du tust, richtig ist, anstatt bereit zu sein, das Gewahrsein davon zu sein, wie du eine andere Zukunft kreieren kannst.

Die Leute sagen, du seist nicht qualifiziert, weil du für das, was du tust, kein Geld von ihnen verlangst. Die ultimative Qualifikation auf dem Planeten Erde ist die Bereitschaft, Geld zu verlangen. Je mehr du verlangst, für umso besser halten sie dich. Wenn du versuchst, etwas zu verschenken, ist es genauso viel wert, wie die Leute dir dafür zahlen. Nämlich nichts. Du musst Geld von den Leuten verlangen, wenn du willst, dass sie wertschätzen, was du gibst. Du versuchst, eine Zukunft zu kreieren. Du bist nicht bereit, von ihnen das zu verlangen, was ihre Bereitschaft kreieren wird, diese Art von Zukunft zu haben.

Salon-Teilnehmerin:
Wenn ich an Geld denke, fühlt sich das schwer fassbar an.

Gary:
Du wählst, es nicht zu haben, weshalb du auch weiterhin versuchst, Access Consciousness zu verschenken, indem du den Leuten die Bars umsonst laufen lässt. Du versuchst, Access zu einer religiösen Erfahrung zu machen anstatt zu einer kreativen Erfahrung. Access Consciousness ist nicht religiös. Es ist nichts, was ihr verehren müsst. Es ist nichts, was ihr tun müsst. Es ist nichts, was ihr als größer als euch selbst sehen müsst. Es ist etwas, das ihr als die Möglichkeit einer anderen Möglichkeit sehen müsst, die in dieser Realität nie eine Möglichkeit gewesen ist.

Salon-Teilnehmerin:

Access Consciousness spricht eine Energie an, von der ich immer wusste, dass sie möglich ist.

Gary:

Ja, ich weiß das. Du versuchst weiterhin, es durch diese Realität zu definieren, weshalb du versuchst, es zu verschenken, anstatt genug dafür zu verlangen, damit die Leute es wertschätzen. Die Leute wertschätzen nichts, das sie umsonst bekommen. Hör auf zu versuchen, es zu teilen. Frauen versuchen immer, etwas zu teilen. Du musst darüber hinausgehen. Du kannst sehen, was für die Leute Veränderung bringen würde – aber du musst abwarten und hören, was die Leute von dir erbitten.

„WÜNSCHEN SIE SICH DAS, WAS ICH ANZUBIETEN HABE?"

Salon-Teilnehmerin:

Ich würde so gerne allen um mich herum mehr Gewahrsein bringen.

Gary:

Du hast nicht gefragt, ob sie das wollen. Du funktionierst nicht aus der Frage: „Wünschen sie sich, was ich anzubieten habe?" Du bist wie die Südstaaten-Mama, die Maisgrütze kocht und sagt: „Iss das. Das ist gut für dich." Ob die Person Maisgrütze mag, ist irrelevant. Die Tatsache, dass sie gekocht wurde, bedeutet, dass man sie essen muss.

Salon-Teilnehmerin:

Das verstehe ich nicht.

Gary:

Welchen ethnischen Hintergrund hast du?

Salon-Teilnehmerin:

Ich bin Kambodschanerin.

Gary:

Was ist die am weitesten verbreitete Sauce in Kambodscha?

Salon-Teilnehmerin:

Fermentierte Fischsauce.

Gary:

Du machst also Fischsauce und sagst zu jemandem: „Hier ist etwas fermentierte Fischsauce für dich. Ich gebe sie über alles, was du essen wirst. Und jetzt lass es dir schmecken." Du versuchst zu sagen: „Dieses Bewusstsein ist die perfekte fermentierte Fischsauce. Iss sie."

Die andere Person sagt: „Aber ich mag keine fermentierte Fischsauce."

Und du sagst: „Das ist schon in Ordnung. Sie ist gut für dich. Iss sie."

Das ist die Schlussfolgerung, dass die Sauce gut ist. Du versuchst immer weiter zu einer Schlussfolgerung darüber zu kommen, was du liefern sollst, statt die Frage zu stellen: Was können diese Leute hören? Das ist das Gewahrsein davon, was die Leute hören oder nicht hören können – und keine Ansicht darüber zu haben.

Die Zukunft ist eine undefinierte Realität – aber ihr versucht, sie zu definieren. Ihr sagt: „Solange Fischsauce drauf ist, wird es gut sein", statt: „Ich kann eine Realität haben, in der Fischsauce

existiert oder nicht. Ich werde eine Zukunft kreieren, die anders funktionieren wird, als alle anderen hier für real halten, weil das für mich funktioniert."

Ihr wisst nicht, wie die Zukunft sein wird, aber ihr versucht immerzu, eine Zukunft zu kreieren ausgehend von dem, was ihr entschieden habt, dass angemessen als Zukunft ist, anstatt zu fragen: „Was könnte als Zukunft existieren, das wir noch nicht einmal in Erwägung gezogen haben?"

DEINE FÄHIGKEIT, DIE REALITÄT ZU VERÄNDERN

Salon-Teilnehmerin:

Was können Frauen sein oder tun, um mehr Männer zu Access einzuladen?

Gary:

Es gibt mehr Frauen als Männer bei Access, weil Männer versuchen, den Status Quo beizubehalten. Das hat man ihnen beigebracht. Vom ersten Tag an hat man sie gelehrt: „Du musst das in Ordnung bringen, nicht verändern."

Frauen hat man beigebracht, ihre Kleidung zu wechseln, weil das Veränderung ist. Natürlich verändert man damit nur sein Aussehen. Was, wenn ihr nicht euer Aussehen verändern würdet, sondern euch?

Welche physische Verwirklichung der ewigen Fähigkeit, Realität zu verändern, seid ihr jetzt in der Lage zu generieren, zu kreieren und einzurichten? Alles, was dem nicht erlaubt, sich zu zeigen, mal Gottzillionen, zerstört und unkreiert ihr das alles? Right and Wrong, Good and Bad, Pod and Poc, All 9, Shorts, Boys and Beyonds.

Ich werde in den nächsten Telecalls über eure Fähigkeit sprechen, die Realität zu verändern. Die Bereitschaft, das zu tun und zu sein, erfordert die 100-%-ige Verbindlichkeit von euch, alles aufzugeben, was ihr als real und gut in dieser Realität definiert habt, ob das nun ein Familienleben ist oder aufgrund der Bedürfnisse anderer zu leben, eine perfekte Beziehung zu haben oder jemanden in eurem Leben zu kreieren. Es gibt da einen Punkt, an dem ihr bereit sein müsst, eine Zukunft zu kreieren, die nie zuvor existiert hat, was die Art und Weise verändern wird, wie sich alles in eurem Leben zeigt.

Ihr müsst euch anschauen, wie ihr euer Leben gern hättet, und von dort aus kreieren; wenn es für euch also funktioniert, einen Mann in eurem Leben zu haben, dann habt ihr das. Wenn nicht, dann nicht. Es geht nicht darum, euer Leben zu kreieren ausgehend von: „Wie bekomme ich die Beziehung, die ich brauche?", sondern: „Wie bekomme ich das Leben, das ich gern hätte?"

Jetzt werde ich euch bitten, noch einen Schritt weiterzugehen. Fragt: Was hätte ich gern als Zukunft, das ich noch nie für möglich gehalten habe? Habt ihr in Betracht gezogen, hundert Millionen Dollar zu haben? Ja. Kein Problem. Aber aus welchem Grund lasst ihr das nicht geschehen? Die Realität ist, dass ihr keine Ahnung habt.

Alles, was ihr getan habt, um die hundert Millionen Dollar, die ihr in eurem Leben haben könntet, zu eliminieren, weil, zerstört und unkreiert ihr das alles? Right and Wrong, Good and Bad, Pod and Poc, All 9, Shorts, Boys and Beyonds.

Ihr habt die Art von Zukunft definiert, die hundert Millionen Dollar zu haben für euch kreieren würde. Ihr habt entschieden: „Hundert Millionen Dollar haben bedeutet, dass ich dies tue

und das und jenes, und ich habe dies und das und jenes." Was, wenn eure Definition eurer selbst Teil der Begrenzung ist, von der aus ihr funktioniert? Der einzige Grund, weshalb ihr keine hundert Millionen Dollar habt, ist, dass ihr euch selbst als jemanden definiert habt, der keine hundert Millionen Dollar hat.

Welche Dummheit verwendet ihr, um die Definition von euch zu kreieren, die ihr wählt? Alles, was das ist, mal Gottzillionen, zerstört und unkreiert ihr das alles? Right and Wrong, Good and Bad, Pod and Poc, All 9, Shorts, Boys and Beyonds.

IHR MÜSST EUCH ANSCHAUEN, WIE MÄNNER FUNKTIONIEREN

Salon-Teilnehmerin:

Mein Mann und ich sind zusammen, seit wir fünfzehn und siebzehn Jahre alt waren. Wir haben fantastische Veränderungen in unserer Beziehung durchlaufen. Wenn wir beide verletzlich und verbunden sind, dann haben wir eine Beziehung, die wirklich funktioniert. Dennoch gibt es da ein Problem. Gerade wenn alles wundervoll läuft, scheint mein Mann ins Trauma und Drama zu gehen wegen irgendetwas, das ich tue. Ich rege mich deswegen nicht auf, aber es scheint, dass er umso wütender wird, je weniger ich mich ärgere. Er zieht sich zurück und errichtet Mauern.

Gary:

Das ist deswegen so, weil er den Status Quo aufrechterhalten muss.

Salon-Teilnehmerin:

Das letzte Mal, als das geschehen ist, hat er seine Energie so stark zurückgezogen, dass ich ihn buchstäblich vor meinen Augen verschwinden sah. Er hat die Verbindung zu mir für mehrere Tage oder sogar eine Woche gekappt. Schließlich wollte er die Verbindung wiederaufnehmen, als wäre nichts geschehen. Kannst du mir da etwas Klarheit verschaffen?

Gary:

Versuche zu fragen: Welche Energie, welcher Raum und welches Bewusstsein kann ich sein, um eine andere Realität in Totalität zu kreieren? Es mag nicht sofort geschehen. Das Universum braucht eine kleine Weile, um die Dinge umzuarrangieren.

Salon-Teilnehmerin:

Ich versuche, mit ihm darüber zu sprechen, aber das klappt nicht.

Gary:

Ihr müsst euch anschauen, wie Männer funktionieren. Männer funktionieren so: „Wenn wir das besprechen müssen, heißt das, dass etwas nicht stimmt und ich es in Ordnung bringen muss." Wenn ihr wirklich etwas besprechen wollt, müsst ihr sagen: „Liebling, ich habe hierüber nachgedacht. Was denkst du?" Dann lasst ihr ihn zwei oder drei Tage in Ruhe. Er wird zu irgendeiner Schlussfolgerung kommen, was euch Klarheit darüber verschaffen wird, was ihr angehen und verändern müsst, damit sich etwas ändert.

Sagt niemals: „Sag mir, was du willst." Er hat keine Ahnung. Ein Mann muss sich hinsetzen, siebenundzwanzig Stunden

fernsehen und zu einer Schlussfolgerung kommen. Er kann nicht sofort zu einer Schlussfolgerung darüber kommen. Er weiß nicht, wie er darüber sprechen soll. Man hat ihm nie beigebracht, sich mitzuteilen. Er hat keine Ahnung, was das bedeutet. Ihr Frauen fragt ständig: „Möchtest du mit mir über deine Gefühle sprechen?" Er kann nicht über seine Gefühle sprechen, denn man hat ihm beigebracht, dass er sich, sobald er etwas fühlt, davon zurückziehen soll. Wenn ihr versucht, ihn dazu zu bringen, darüber zu sprechen, dann versetzt ihr ihm damit einen Schlag direkt in die Hoden. So solltet ihr keine Beziehung kreieren.

Ihr wählt immerzu die gleiche Art von Mann, anstatt eine Beziehung zu wählen, die funktionieren wird. Teil des Problems ist, dass ihr Standards oder Ideale in Bezug darauf habt, wie eurer Ansicht nach ein Mann sein sollte. Die Männer, die diesen Standards nicht entsprechen, sind die Männer, die euch geben würden, was ihr sagt, dass ihr wollt, nicht das, was ihr jetzt bekommt.

Ich möchte gern, dass ihr begreift, dass ihr Männer nicht hassen müsst. Ihr müsst Männer nicht wegstoßen. Ihr müsst keine Männer wählen. Ihr müsst nur bereit sein, Männern zu erlauben, genauso zu sein, wie sie sind und keine Ansicht darüber zu haben. Die interessante Ansicht wird eine andere Realität kreieren.

Die Freude daran, ein weiblicher Humanoider zu sein, liegt in eurer Fähigkeit, die Zukunft zu kreieren. Das ist eines der Dinge, die die meisten von euch bisher nicht bereit waren anzuerkennen.

Welche Dummheit verwendet ihr, um die vollkommene Vermeidung der Kreation der Zukunft zu kreieren, von der

ihr wisst, dass sie möglich ist, wählt ihr? Alles, was das ist, mal Gottzillionen, zerstört und unkreiert ihr das alles? Right and Wrong, Good and Bad, Pod and Poc, All 9, Shorts, Boys and Beyonds.

Es geht um die Kreation einer Realität jenseits dieser Realität. Es geht nicht darum, über das hinaus zu kreieren, was ihr wisst. Ihr wisst, dass eine andere Realität möglich ist, und ihr habt ewig versucht herauszufinden, welche das ist. Habt ihr das nicht bemerkt? Ihr wart bisher nicht bereit zu sehen, wozu ihr fähig seid, wozu andere nicht fähig sind.

Welche Dummheit verwendet ihr, um den Mangel an generativer Kapazität und Gewahrsein der Zukunft zu kreieren, wählt ihr? Alles, was das ist, mal Gottzillionen, zerstört und unkreiert ihr das alles? Right and Wrong, Good and Bad, Pod and Poc, All 9, Shorts, Boys and Beyonds.

AUSSERHALB VON KONTEXT SEIN

Salon-Teilnehmerin:

Es scheint so, als wäre es erforderlich, außerhalb jeglicher Art von Kontext zu sein, wenn wir unsere generative Kapazität und das Gewahrsein der Zukunft wählen. Stimmt das?

Gary:

Wenn ihr euch selbst als Frau definiert, ist das ein Kontext? Ja. Es kreiert die Parameter dessen, wie ihr in Bezug auf alles und alle seid. Wie viel von dem, was ihr darüber gelernt habt, eine Frau zu sein, impliziert, dass ihr hauptsächlich eine Unterstützung sein sollt, eine Säule der Realität, nicht der Schöpfer einer Realität? Ist das wahr? Oder ist es das, was ihr als wahr abgekauft habt, das euch begrenzt?

Alles, was ihr als wahr darüber abgekauft habt, eine Frau, eine Feministin und eine weibliche Person zu sein, was nicht wahr ist, werdet ihr das mit Bewusstsein verbunden an den Absender zurückschicken? Right and Wrong, Good and Bad, Pod and Poc, All 9, Shorts, Boys and Beyonds.

DURCH DIE WAHLEN, DIE IHR TREFFT, KREIERT IHR EINE ANDERE ZUKUNFT

Salon-Teilnehmerin:

Ich habe mir vor Kurzem den Film *Jane Eyre* angesehen und fing am Ende an zu weinen. Mir wurde klar, dass es nicht so war, weil ich auf Mister Rochester gewartet habe. Es war eher so, dass ich in jeder meiner Beziehungen Intimität eingefordert hatte mit dieser Person, mit allen Dingen und mit allen Menschen. Ich sah, nach wie viel Intimität ich gesucht hatte. Geht mit dieser Energie auch die Suche nach der Kreation einer anderen Realität einher?

Gary:

Ja. Diese Realität basiert nicht auf der Intimität von Möglichkeit. Diese Realität basiert auf dem Abstand, den wir zwischen uns schaffen können, um sicherzustellen, dass wir einander niemals nahe genug sind, um tatsächlich etwas zu kreieren und zu generieren, das alles um uns herum dynamisch verändern würde.

Salon-Teilnehmerin:

Würde es eine andere Zukunft kreieren, wenn ich der Energie der Orte folgen würde, an denen ich nach Intimität gesucht habe?

Gary:

Ja, das würde es. Durch die Wahlen, die ihr trefft, kreiert ihr eine andere Zukunft. Das ist es, was ihr tun könnt. Das ist der Weg, wie ihr eine Zukunft kreieren könnt, die hier nicht existiert.

Welche Dummheit verwendet ihr, um die Zukunft zu vermeiden, die ihr kreieren und wählen könntet, wählt ihr? Alles, was das ist, mal Gottzillionen, zerstört und unkreiert ihr das alles? Right and Wrong, Good and Bad, Pod and Poc, All 9, Shorts, Boys and Beyonds.

Ihr könnt eine andere Zukunft kreieren durch die Wahlen, die ihr trefft. Das ist für Frauen leichter als für Männer, denn Männern hat man beigebracht, dass sie das aufrechterhalten sollen, was ist. Sie müssen arbeiten und alles reparieren, sie sollen nichts verändern. Euch hat man beigebracht, dass ihr zumindest eure Kleidung wechseln solltet. Das ist eine ganz andere Art zu funktionieren.

Wenn sich etwas nicht so entwickelt, wie ihr dachtet, bewertet ihr es. Aber wenn ihr bereit seid, die Zukunft zu kreieren, könnt ihr nicht vorhersagen, wie etwas ausgehen wird. Es geht nicht um eine Wahrscheinlichkeitsstruktur, sondern um ein Möglichkeitssystem. Wir versuchen, Verlust zu vermeiden, indem wir Wahrscheinlichkeiten davon kreieren, was Gewinn oder Verlust bewirken wird. Kreiert das etwas? Nein.

Es erhält nur aufrecht. Das ist es, was man Männern beigebracht hat – aufrechterhalten basierend auf der Wahrscheinlichkeit: „Wenn ich nicht rede, hassen mich die Frauen nicht. Wenn ich keinen Fehler mache, sind die Frauen nicht wütend auf mich. Wenn ich das nicht falsch mache, sind die Frauen mit mir zufrieden." Männer funktionieren von einer

Ebene der Wahrscheinlichkeitsstruktur aus, die wahnsinnig ist und mit einer solchen Intensität in ihre Realität einzementiert wurde, dass sie selten wirklich eine echte Wahl haben. Aber wenn sie es wählen, können sie wie ihr eine andere Möglichkeit kreieren.

ES IST EINE WAHL NACH DER ANDEREN

Salon-Teilnehmerin:

Meinst du, dass ich das alles nicht heute kreieren muss? Ist es eine Wahl, wieder eine Wahl und wieder eine andere?

Gary:

Ja, es ist eine Wahl. Es ist die Wahl zu hören, wenn ihr nicht hören wollt. Die eine Sache zu wählen, die an euch nagt, bis ihr sie wählt. Euch dessen gewahr zu sein, wessen ihr euch gewahr seid, selbst wenn ihr euch nicht gewahr sein wollt, wie gewahr ihr seid. Ihr wisst, dass ihr es tun müsst. Ihr wisst, dass ihr es könnt. Ihr wisst, dass etwas möglich ist. Welche andere Wahl habt ihr?

Welche physische Verwirklichung einer vollkommen anderen Realität und Zukunft seid ihr jetzt in der Lage zu generieren, zu kreieren und einzurichten? Alles, was dem nicht erlaubt, sich zu zeigen, mal Gottzillionen, zerstört und unkreiert ihr das alles? Right and Wrong, Good and Bad, Pod and Poc, All 9, Shorts, Boys and Beyonds.

DU KANNST EINE ANDERE REALITÄT HABEN

Salon-Teilnehmerin:

Ich bin in letzter Zeit mit der Frage aufgewacht: „Was, wenn der heutige Tag anders wäre?"

Gary:

Was, wenn der heutige Tag ganz anders sein kann, als ich mir je vorgestellt habe? Wählt, etwas zu kreieren, das tatsächlich eine Zukunft ist. Das wird etwas anderes kreieren, als das, was bisher war. Im Augenblick ist alles darauf ausgerichtet, die Erde zu zerstören.

Salon-Teilnehmerin:

Seit ich klein war, hat man mich jedes Mal als dumm bezeichnet, wenn ich versuchte, eine andere Realität zu kreieren.

Gary:

Begreifst du, dass du einer von den Menschen bist, die eine andere Zukunft kreieren könnten, wenn du es wählen würdest? Du kannst eine andere Zukunft für die Leute in deinem Leben kreieren durch die Wahlen, die du triffst, wenn du mit ihnen zusammen bist. Jede Wahl, die du triffst, kann eine andere Zukunft kreieren als die, von der du denkst, dass du sie kreierst. Kommt aus dieser Realität heraus und fangt an zu erkennen, dass ihr eine andere Realität haben könnt, eine, die eure ist, egal, was alle anderen denken. Es wird immer irgendwelche Bewertungen geben. Es wird immer jemanden geben, der euch für dumm hält. Aber ganz gleich, was irgendwer denkt, es gibt eine andere Zukunft.

DEFINITION IST DER ZERSTÖRER

Salon-Teilnehmerin:

Du sprichst davon, eine Zukunft zu kreieren, die undefinierbar ist, und du bittest uns, undefinierbar zu sein. Überall, wo es Definition gibt, ist das, wo sich die Zerstörung in die Kreation einschleicht, um sie zunichte zu machen?

Gary:

Ja. Wo immer du zu definieren versuchst, was die Kreation der Zukunft ist, zerstörst du die Zukunft zugunsten einer anderen Version der Gegenwart.

Wenn ihr nicht definieren könntet, was eurer Ansicht nach etwas Gutes für die Zukunft wäre, müsstet ihr dann etwas kreieren, was eine Zukunft kreieren würde, die großartiger wäre als das, von dem ihr wisst, dass es möglich ist? Was wäre, wenn die Wahl, die euch bei der Kreation der Zukunft zur Verfügung stünde, nicht das wäre, was ihr dachtet, sondern großartiger wäre als das, was sie sein könnte? Wenn ihr definiert, dass eine großartige Zukunft zu kreieren bedeutet, hundert Millionen Dollar zu kreieren, dann habt ihr das als eine großartige Zukunft definiert. Was, wenn das eine begrenzte Zukunft wäre, keine großartige? Was, wenn das die Sache wäre, die euch blockiert, und nicht die Sache, die für euch kreiert?

WAS IST MEIN ZIEL HIER AUF DER ERDE?

Ich kreierte Access Consciousness jenseits davon, was alle anderen in dieser Realität meinten, dass möglich sei. Von Anfang an sagten mir alle, ich läge falsch. Alles, was ich tat, war falsch. Die Art, wie ich es kreierte, war falsch. Die Struktur

war falsch. Das System, das ich wählte, war falsch. Ich machte nicht das, was Accesss zur perfekten Sekte gemacht hätte. Ich gestaltete es nicht auf eine Art, die alle dazu bringen würde zu kommen und zu bleiben. Aber das war nicht mein Ziel.

Ihr müsst anfangen, euch anzuschauen:

+ Was ist mein Ziel hier auf dem Planeten Erde?
+ Möchte ich eine Beziehung und eine Familie und glücklich bis an mein Lebensende leben, nach der Realität von jemand anderem von „glücklich bis ans Lebensende"?
+ Oder will ich etwas anderes kreieren?
+ Was würde tatsächlich für mich funktionieren, das nicht notwendigerweise für jemand anderen funktionieren würde?

Ihr verfügt über die Fähigkeit, eine Zukunft zu kreieren, die niemand sonst sehen kann, niemand sonst sein kann, niemand sonst wählen kann und niemand sonst jemals für wertvoll halten würde – aber sie wird immer wertvoll für euch sein. Es gibt hier eine andere Möglichkeit. Aber ihr müsst sie wählen.

Ihr müsst eure Fähigkeit sehen als die Frau, die ihr seid. Ihr habt die Fähigkeit, eine Zukunft zu kreieren, die nie zuvor existiert hat. Dafür seid ihr hierhergekommen. Dafür seid ihr hier. Das ist es, was ihr wisst, dass möglich ist. Das ist es, was ihr noch nicht gewählt habt zu sein oder zu tun. Ihr habt versucht, es zu wählen, entsprechend der Version dieser Realität von dem, was richtig ist.

Was, wenn dies das Mindeste von euch wäre, nicht das Beste? Ich versuchte immerzu, das Beste von euch zu betrachten, als ob das Mindeste von euch euer Bestes wäre. Das ist es nicht. Euch steht so viel mehr von euch zur Verfügung. Es tut mir leid, dass ich euch das nicht alles bei diesem Telecall geben kann.

Salon-Teilnehmerin:

Könntest du über den Unterschied zwischen *wertvoll* und *bedeutsam* sprechen?

Gary:

Ihr macht Dinge *wertvoll* ausgehend von den Realitäten anderer Leute, denn ihr denkt, was andere Leute als *bedeutsam* definieren, wäre, was ihr liefern müsst. Das, was am wenigsten bedeutsam für euch ist, ist das, was am wertvollsten an euch ist.

Eine Zukunft, die auf der Verbreitung der Spezies basiert, bedeutet nicht, eine Realität jenseits dieser Realität zu kreieren. Es bedeutet, diese Realität wieder und wieder zu kreieren, als ob man dadurch ein anderes Ergebnis erzielen würde. Werden eure Kinder besser sein als ihr? Aus persönlicher Erfahrung würde ich sagen *Nein.* Eure Kinder werden sein, was sie sind. Ihr könnt nicht von ihnen erwarten, besser zu sein als ihr selbst. Ihr könnt von ihnen nur erwarten, dass sie sind, wer sie sind. Wenn sich herausstellt, dass sie besser sind als ihr, ist das fantastisch.

Salon-Teilnehmerin:

Aber ich sehe meine Kinder als besser als ich an.

Gary:

Nein. Du *hast die Bewertung,* sie seien als besser als du. Das ist anders. Du versuchst, sie als besser als dich zu sehen, anstatt das Geschenk zu sehen, das du ihnen gegeben hast – die Fähigkeit, etwas zu wählen, das möglich sein könnte. Das macht sie nicht besser als dich. Es macht sie anders als dich, denn dir hat man das nicht beigebracht. Du hast das selbst akkumuliert.

Wie wäre es, wenn du das Geschenk wärst, das ihr Leben besser macht, anstatt zu denken, dass sie das Geschenk sind, das dein Leben besser macht?

Welche Art von Zukunft versucht ihr zu kreieren? Danke, meine Damen. Ich freue mich darauf, nächste Woche wieder mit euch zu sprechen.

7

Anderen das Reich der Möglichkeiten schenken

Wahre Fürsorge bedeutet nicht, alles für andere zu tun.
Es bedeutet, anderen das Reich der Möglichkeit zu schenken.

Gary:
Willkommen meine Damen. Ich würde gern mit ein paar Fragen anfangen.

WAS WIRD ERLAUBEN, MIT ALLEM IN LEICHTIGKEIT UMZUGEHEN?

Salon-Teilnehmerin:
Mein zwölfjähriger Adoptivsohn hat fetales Alkoholsyndrom, ADHS und emotionale Schwierigkeiten. Ich habe mich mit ihm abgemüht und hatte sehr viel Stress als alleinerziehende Mutter. Neulich ist er aus der schulischen Nachmittagsbetreuung rausgeworfen worden.

Das hat ihm einen Grund geliefert, bei seinem Vater zu wohnen. Ich dachte, dass er vielleicht eine andere Art von Disziplin braucht als meine, und er hatte bei mehreren Gelegenheiten gesagt, er wolle bei seinem Vater leben. Und dennoch fühlte er sich nach diesem Beschluss, als hätte ich ihn verlassen.

Gary:

Das nennt man Manipulation, meine Liebe, es ist keine Realität.

Salon-Teilnehmerin:

Die meiste Zeit scheint es ihm damit gut zu gehen, bei seinem Vater zu leben. Er ist nur fünfzehn Minuten entfernt und ich sehe ihn regelmäßig. Nachdem all das passiert ist, habe ich einige Access-Kurse besucht und manchmal fühle ich mich schuldig, weil ich die Werkzeuge lerne, die mir im Umgang mit ihm helfen, aber ich habe jetzt weniger Zugang zu ihm. Das Schuldgefühl hat in den letzten sechs Monaten abgenommen, aber es geschehen immer wieder Dinge, die es mir ins Gewahrsein bringen. Zum Beispiel habe ich neulich von meiner fünfzehnjährigen Tochter erfahren, dass ihr Vater den Leuten erzählt, ich hätte unseren Sohn verlassen.

Gary:

Du hast deinen Sohn nicht verlassen. Auf diese Weise sorgt der Vater dafür, dass er selbst gut dasteht und du schlecht aussiehst. Er versucht, sich besser als dich zu machen; er versucht, mit dir zu konkurrieren, um zu beweisen, dass er ein guter Vater ist und du eine schlechte Mutter. Das wird auf Dauer nicht gut für ihn funktionieren, aber es wird gut für dich funktionieren, wenn du es nicht abkaufst.

Salon-Teilnehmerin:

Ich weiß, dass, was er sagt, nicht stimmt, aber es stört mich. Ich hänge in der Schuld fest oder dem Gefühl, als würde ich nicht genug tun, obwohl ich weiterhin aktiv im Leben meines Sohnes bin und Dinge in Gang bringe, von denen ich meine,

dass sie gut für ihn sind. Ich habe jede Menge neues Gewahrsein über die Fähigkeiten, die er besitzt. Ich frage mich: „Welche energetische Synthese der Verbundenheit kann ich sein, um die Mutter zu sein, als die mich meine Kinder brauchen?"

Gary:

Nein, nein, nein. Du musst fragen: Welche energetische Synthese der Verbundenheit kann ich sein, die erlaubt, dass all das mit vollkommener Leichtigkeit geschieht? Übernimm nicht die Ansicht, dass du versuchst, die Bedürfnisse deiner Kinder zu erfüllen. Wenn du diese Ansicht übernimmst, bist du bereits zu einer Schlussfolgerung gekommen, zu einem Beschluss und zu einer Bewertung von wem? Von dir!

Ihr solltet niemals fragen, was ihr für eure Kinder sein müsst, denn Kinder bitten immer um jemandem, der alles tut, was sie wollen, ohne dass sie selbst ein einziges Gramm Gewahrsein beisteuern müssen. Fragt nicht, was ihr für eure Kinder sein könnt. Fragt: „Was wird erlauben, damit sich alles mit Leichtigkeit regeln lässt?"

WAHRE FÜRSORGE VS. SICH KÜMMERN

Salon-Teilnehmerin:

Danke. Ich würde sagen, dass ich mit meiner Tochter eine bessere Realität kreiert habe, so wie es im Augenblick läuft. Sie ist ein viel glücklicherer und engagierterer Teenager als noch vor einem Jahr.

Gary:

Ja, weil dein Sohn nicht da ist und alle Energie für sich beansprucht.

Salon Teilnehmer:

Man hat mir gesagt, dass mein Sohn sich ganz gut macht, und er ist in der besten Schule für Kinder mit besonderen Bedürfnissen in der ganzen Region. Sein Vater arbeitet dort auch. Welche Dummheit bewirkt also, dass ich mich schuldig fühle und empfänglich bin für die emotionalen Spitzen, die sein Vater mir versetzt, von wegen ich hätte ihn aufgegeben?

Gary:

Du hast ihn nicht aufgegeben, Süße. Du hast nicht aufgegeben. Du bist noch immer für ihn da. Du hast gar nichts aufgegeben. Du bist jemand, der fürsorglich ist.

Wie viele von euch Frauen wollen nicht erkennen, wie fürsorglich ihr seid? Alles, was ihr getan habt, um eure Fürsorge zu verleugnen, zerstört und unkreiert ihr das alles? Right and Wrong, Good and Bad, Pod and Poc, All 9, Shorts, Boys and Beyonds.

Erkennt, dass *wahre Fürsorge* Teil von euch ist; es geht nicht darum, *sich zu kümmern*. Wenn ihr erkennt, dass ihr die Schöpfer der Zukunft seid und bereit seid, dies aus dem Gefühl der Fürsorge für die Möglichkeiten der Zukunft heraus zu tun, für die Wahlen der Zukunft, dann werdet ihr nicht hängenbleiben in „Ich muss mich kümmern", „Ich muss tun, tun, tun", „Ich muss mich aufgeben für einen Mann", „Ich muss mich selbst annullieren." Nichts davon wird eintreten.

*Sich kümmer*n ist eine Erfindung, die besagt: Wenn du dich um jemand anderen kümmerst, bist du fürsorglich. Das ist die Erfindung von Fürsorge. Sie besagt, das, was du für andere tust, deiner Fürsorge gleichkommt. Fürsorge in dieser Realität bedeutet: „Ich kümmere mich um andere und das beweist, dass

ich fürsorglich bin." Ihr tut alles für jemanden, um zu beweisen, dass ihr fürsorglich seid, anstatt zu erkennen, was wirkliche Fürsorge tatsächlich ist.

Wahre Fürsorge kann sein: „Mach das noch einmal und ich bringe dich um." Manchmal bedeutet Fürsorge, Leute abzukappen und nicht zu unterstützen, egal, wie die Situation aussieht. Es gab eine Zeit, als mein jüngerer Sohn viel trank, und wenn er betrunken war, wurde er wirklich unausstehlich. In diesem Fall bedeutete Fürsorge zu sagen: „Komm nicht in meine Nähe, wenn du trinkst, weil ich dich dann nicht mag."

Das Ergebnis war, dass er seine Trinkerei einschränkte. Er hat sie größtenteils aufgegeben und hat mehr Kontrolle über sein Leben. Meine Fürsorge bestand darin, ihm zu sagen: „Du bist nicht in Ordnung, wenn du trinkst, weil du dann zu einem Arschloch wirst. Trinke nicht, wenn du in meiner Nähe bist."

Er fragte: „Papa, wo ist deine Erlaubnis?"

Ich sagte: „Das ist Erlaubnis, weil a) ich dich nicht bei der Polizei angezeigt habe, b) ich dich nicht umgebracht habe, und c) ich deine Scheiße lange genug ertragen habe. Jetzt, wo ich darüber hinweg bin, musst du dich verändern." Manchmal ist es Fürsorge, wenn wir jemanden auffordern, sich zu ändern. Wir alle haben Zeichen, Siegel, Embleme und Bedeutungen in Bezug darauf, was Fürsorge ist, und nichts davon ist wahre Fürsorge.

Welche Dummheit verwendest du, um die Zeichen, Siegel, Embleme und Bedeutungen von Fürsorge als die Verkehrtheit, den Zweifel, die Dummheit und den Irrsinn zu kreieren, die du wählst? Alles, was das ist, mal Gottzillionen, zerstört und unkreiert ihr das alles? Right and Wrong, Good and Bad, POD and POC, All 9, Shorts, Boys and Beyonds.

Wahre Fürsorge bedeutet nicht, alles für andere zu tun.

Es bedeutet, den anderen das Reich der Möglichkeiten zu schenken. Man hat euch gelehrt, alles für andere zu tun, sei der Beweis dafür, dass ihr fürsorglich seid. Aber weshalb solltet ihr beweisen müssen, dass ihr fürsorglich seid? Wir sehen Fürsorge nicht als etwas an, womit wir anderen das Reich der Möglichkeiten schenken, weil man uns beigebracht hat, dass wir x, y oder z tun müssen, um zu beweisen, dass wir fürsorglich sind; nichts davon hat irgendetwas mit wahrer Wahl oder wahrer Möglichkeit zu tun.

DU MUSST ERKENNEN, WAS IST

Salon-Teilnehmerin:

Gilt das Gleiche für Liebe, wenn es heißt: „Wenn du mich liebst, wirst du das tun?"

Gary:

Das ist einfach Manipulation. Eine Frau bei Access Consciousness sagte einmal zu mir: „Ich hätte so gern eine Beziehung mit dir, aber ich könnte keine Beziehung mit Dain haben, weil er mir wehtun würde." Ich erzählte Dain, dass sie diese Ansicht hatte.

Danach kamen die beiden zusammen. Sie fing an, ihm gemeine und hässliche Dinge anzutun, und er konnte es ihr nicht heimzahlen, weil er versessen darauf war zu beweisen, dass er sie nicht verletzen würde. Sie brachte ihn fast um!

Salon-Teilnehmerin:

Weil er also die Ansicht übernommen hatte: „Ich kann sie nicht verletzen", tat er alles, was er nur konnte, um sie nicht zu verletzen, inklusive sich selbst umzubringen?

Gary:

Ja, und es wird keine Möglichkeiten kreieren. Du musst erkennen, was ist, anstatt zu sehen, was du *denkst*, dass ist.

Das Reich der Möglichkeit ist ein Ort, an dem man erkennt, was tatsächlich möglich ist, worum es bei der Kreation der Zukunft eben geht. Darüber habe ich in unserem letzten Telecall gesprochen. Frauen denken, eine Zukunft zu schaffen bedeutet, Kinder zu haben oder Mutter zu sein. Das tut es nicht. Eine Zukunft zu kreieren ist die Erkenntnis, dass die Wahlen, die die Leute treffen, das Einzige sind, was Möglichkeit kreiert.

Salon-Teilnehmerin:

Mir hat man beigebracht, dass die Zukunft ist, was sie ist, und dass man sie nicht verändern kann.

Gary:

Es geht nicht darum, die Zukunft zu verändern; es geht darum, sie zu kreieren.

Salon-Teilnehmerin:

Das ist eine Blockade für mich. Man hat mir nie gesagt, dass Zukunft eine Kreation ist. Mir hat man beigebracht, dass sie ist, was sie ist.

KREATION UND ERFINDUNG

Gary:

Ein Teil des Problems ist, dass man uns beigebracht hat, eine visuelle Realität von etwas zu schaffen, und wir stecken in der Vorstellung fest, dass Kreation und Erfindung dasselbe sind.

Salon-Teilnehmerin:

Was ist der Unterschied?

Gary:

Ich kann es am besten so beschreiben: Ich war einmal in Lateinamerika und sah fern. Alles war auf Spanisch und ich verstand es nicht ganz. Sie sprachen über Verführung und Leidenschaft, und um Leidenschaft darzustellen, zeigten sie eine Unterhose, die jemandem auf die Knöchel rutschte. Die Person hatte große Füße und trug Turnschuhe und kurze Tennissocken. Ob es nun ein Herrentanga oder ein Damentanga war, wie dem auch sei, es war jedenfalls nichts Leidenschaftliches dabei. Das sollte eine visuelle Realität von Leidenschaft darstellen. Es war eine Erfindung.

Salon-Teilnehmerin:

Könntest du mehr über die visuellen Realitäten sagen, die wir erfinden?

Gary:

Wie oft sagt ihr: „Ich muss schauen, wie das aussehen wird" oder „Ich muss sehen, wie das funktionieren wird"? Es ist, als ob ihr denken würdet, ihr könntet etwas zum Existieren bringen, wenn ihr den visuellen Aspekt davon einfangen könnt, wie es sich entwickeln wird.

Salon-Teilnehmerin:

Weißt du, was ich gedacht habe, Gary? Ich bin sofort in die visuelle Vorstellung gegangen. Ich sehe meine Couch. Ich mache diese Couch so solide, dass ich sie erfinde. Wenn ich das Visuelle nicht verwenden würde, könnte ich die Energie dieser Couch verändern, während ich auf ihr sitze.

Gary:

Das ist wahrscheinlich wahr. Wenn du versuchst, etwas aus dem visuellen Aspekt heraus zu tun, kannst du nur sehen, wie es *aussieht* – nicht wie es *ist*.

Salon-Teilnehmerin:

So sehe ich diese ganze Realität. Ich verwende das Visuelle. Ich gehe von da aus und hätte gerne, dass sich etwas anderes zeigt.

Gary:

Also, wie viel hast du von dieser Realität als real erfunden, dass es tatsächlich gar nicht ist?

Salon-Teilnehmerin:

Alles.

Gary:

Ich habe darüber gesprochen, dass Gedanken, Gefühle, Emotionen und Sex oder kein Sex die niedrigeren Schwingungen von Wahrnehmen, Wissen, Sein und Empfangen sind. Man hat uns gelehrt, Emotionen um etwas herum zu erfinden, das nicht real ist. Wie wäre es, wenn ihr nicht versuchen würdet, diese Dinge zu erfinden?

Welche Dummheit verwendet ihr, um die Zeichen, Siegel, Embleme und Bedeutungen der Fürsorge zu erfinden, die ihr wählt? Alles, was das ist, mal Gottzillionen, zerstört und unkreiert ihr das alles? Right and Wrong, Good and Bad, Pod and Poc, All 9, Shorts, Boys and Beyonds.

Ihr erfindet Gedanken, Gefühle, Emotionen und Sex oder keinen Sex, um in diese Realität zu passen. Ich habe gerade

mit einer Frau gesprochen, die sich schuldig fühlt dafür, ihrem Sohn keine gute Mutter zu sein. Bist du tatsächlich eine Mutter? Oder bist du ein unendliches Wesen, das erfunden hat, dass diese Kinder mit dir verwandt sind? Jede Beziehung ist eine Erfindung, keine Kreation. Wenn ihr von der Erfindung zur Kreation übergeht, öffnet ihr die Tür zu Möglichkeiten. Erfindung hingegen führt immer zu Schlussfolgerung.

Welche Dummheit verwendet ihr, um die Mutter, den Vater, den Sohn, den Heiligen Geist, die Tochter und jede Beziehung zu kreieren, wählt ihr? Alles, was das ist, mal Gottzillionen, zerstört und unkreiert ihr das alles? Right and Wrong, Good and Bad, Pod and Poc, All 9, Shorts, Boys and Beyonds.

Salon-Teilnehmerin:

Das nimmt sofort jede Menge Bewertungen über uns selbst weg.

Gary:

Ja, weil jede Erfindung dazu gemacht ist, zu einer Schlussfolgerung über etwas zu kommen. Und was müsst ihr hauptsächlich schlussfolgern? Dass ihr verkehrt seid. Dass ihr verurteilenswürdig seid. Dass ihr einen Fehler gemacht habt.

Salon-Teilnehmerin:

Ja, dass ich nicht gut genug bin.

Gary:

Also, wie viel von dem, was ihr als verkehrt anzusehen versucht, ist eine vollkommene Erfindung? Alles, ein wenig oder komplett alles?

Salon-Teilnehmerin:

Alles.

Gary:

Alles, was das ist, mal Gottzillionen, zerstört und unkreiert ihr das alles? Right and Wrong, Good and Bad, Pod and Poc, All 9, Shorts, Boys and Beyonds.

Salon-Teilnehmerin:

Kommt daher „Not macht erfinderisch"?

Gary:

Ja. Weil wir immer versuchen zu erfinden, wie wir dazu passen.

Salon-Teilnehmerin:

Wir machen uns selbst notwendig.

Gary:

Ja. Wenn ihr nicht notwendig wärt, was würdet ihr tatsächlich tun oder sein, was ihr bisher nicht bereit wart zu tun oder zu sein?

Salon-Teilnehmerin:

Der Weg, um aus der Erfindung von Mutterschaft oder Vaterschaft herauszukommen, ist also, vollkommen präsent zu sein und einfach mit dem zu sein, was passiert?

Gary:

Wenn ihr tatsächlich da wärt, könntet ihr euch der Möglichkeiten gewahr sein und dessen, welche Wahlen möglicherweise verfügbar wären, um Möglichkeit zu kreieren? Wäre das etwas Großartigeres als das, was ihr derzeit wählt?

Salon-Teilnehmerin:

Viel großartiger.

Gary:

Deshalb solltet ihr das machen.

DU MUSST DIE ENERGIE SEIN, DIE DIE MÖGLICHKEITEN ZEIGT

Salon-Teilnehmerin:

Was ist mit den Kindern und Leuten um dich herum, die nicht sehen können, was du sehen kannst und sich selbst in die Falle der Bewertungen begeben?

Gary:

Sie können sich nur selbst in Bewertungen fangen, wenn du nicht bereit bist, Zukunft zu kreieren. Ihr müsst die Energie sein, die die Möglichkeiten zeigt, die ihnen die Wahlen geben, die die Möglichkeiten kreieren und generieren können. Dann zeigt sich eine andere Realität.

Alles, was das ist, mal Gottzillionen, zerstört und unkreiert ihr das alles? Right and Wrong, Good and Bad, Pod and Poc, All 9, Shorts, Boys and Beyonds.

Wie viel von dem, was ihr als Beziehung mit euren Eltern anseht, basiert auf einer komplett erfundenen visuellen Realität?

Salon-Teilnehmerin:

Alles.

Gary:

Alles, was das ist, mal Gottzillionen, zerstört und unkreiert ihr das alles? Right and Wrong, Good and Bad, Pod and Poc, All 9, Shorts, Boys and Beyonds.

Wie viel an Sex und Kopulation basiert auf visuellen Erfindungen?

Salon-Teilnehmerin:

Oh mein Gott, alles!

Gary:

Alles, was das ist, mal Gottzillionen, zerstört und unkreiert ihr das alles? Right and Wrong, Good and Bad, Pod and Poc, All 9, Shorts, Boys and Beyonds.

WAS LEBST DU – DIE REALITÄT ODER DIE ILLUSION?

Ich habe mir eine Fernsehsendung angeschaut, wo eine Frau mit einem Glas Champagner in der Hand auf einem Bett saß, das mit Rosenblättern bestreut war. Ihr Geliebter kam mit einer Pistole in der Tasche ins Zimmer. Er war wegen irgendetwas wütend auf sie und bereit, sie zu erschießen. Das gehört zu den Erfindungen von Beziehung, Sex, Gefühlen und Romantik in eurem Leben. Sie erfinden die Illusion eures Lebens, nicht die Realität davon. Was lebt ihr? Die Realität oder die Illusion?

Wie viel von der Illusion eures Lebens habt ihr erfunden, was tatsächlich nicht funktioniert? Alles, was das ist, mal Gottzillionen, zerstört und unkreiert ihr das alles? Right and Wrong, Good and Bad, Pod and Poc, All 9, Shorts, Boys and Beyonds.

Salon-Teilnehmerin:

Kann ich diese visuelle Realität zu meinem Vorteil verwenden?

Gary:

Alles, was du tun musst, ist zu fragen:
- ✦ Wie viel davon ist real?
- ✦ Wie viel davon ist Erfindung?

Schau dir die Beziehungen an, die du derzeit hast. Schau dir die Beziehung mit deinem Sohn an. Wie viel von dieser Beziehung ist real und wie viel ist Erfindung?

Salon-Teilnehmerin:

Nichts davon ist real. Es ist alles erfunden.

Gary:

Alles, was ihr getan habt, um die Beziehung zu erfinden, zerstört und unkreiert ihr das alles? Right and Wrong, Good and Bad, Pod and Poc, All 9, Shorts, Boys and Beyonds.

Wenn ihr eure Beziehungen erfindet, steht dann wahre Fürsorge wirklich zur Verfügung?

Salon-Teilnehmerin:

Nein.

Gary:

Warum?

Salon-Teilnehmerin:

Weil kein Gewahrsein und keine Wahl da ist. Da ist nichts Reales.

Gary:

Ja, wahre Fürsorge basiert auf Gewahrsein. Sie basiert nicht auf visueller Erfindung.

WAS WÜRDEST DU GERN ALS ZUKUNFT KREIEREN?

Salon-Teilnehmerin:

Wow! Wie kommen wir dahin, Gary?

Gary:

Genau dahin versuche ich euch zu bringen. Der erste Schritt besteht darin, dass ihr erkennen müsst, dass ihr die Schöpfer eurer Zukunft seid – und das geschieht nicht, indem man ein Baby bekommt. Wie wäre es, wenn ihr bereit wärt, wahrzunehmen, zu wissen, zu sein und zu empfangen, wie es wäre, die Zukunft zu kreieren?

Welche physische Verwirklichung des Schöpfers der Zukunft bin ich jetzt in der Lage zu generieren, zu kreieren und einzurichten? Alles, was das nicht erlaubt, mal Gottzillionen, all das zerstöre und unkreiere ich. Right and Wrong, Good and Bad, Pod and Poc, All 9, Shorts, Boys and Beyonds.

Bitte hört das in einer Dauerschleife, meine Damen. Da müsst ihr hin, wenn ihr wirklich eine andere Welt kreieren wollt.

Salon-Teilnehmerin:

Danke, Gary. Das ist so befreiend. Ich erkenne, dass ich mir immer angeschaut habe, was die Leute tun, und Fragen gestellt habe wie:

„Was hat diese Person für eine Arbeit? Wie überleben diese Leute, was sie in ihrem Leben machen?" Ich sehe, dass ich meine eigene Realität kreieren muss.

Gary:

Die meisten Leute auf der Welt erfinden ihr Leben. Wie viel von dem Leben, das ihr bis heute gelebt habt, war eine Erfindung – und keine Kreation?

Alles, was ihr getan habt, um die Erfindung zu kreieren, zerstört und unkreiert ihr das alles? Right and Wrong, Good and Bad, Pod and Poc, All 9, Shorts, Boys and Beyonds.

Wie kreiert ihr tatsächlich? Ihr beginnt mit der Energie davon, wie ihr gern hättet, dass euer Leben *ist*. Wie es *ist*. Nicht, was ihr gern *tun* würdet. Wie ihr gern hättet, dass es *ist*. Dann fangt ihr an, es zu kreieren, indem ihr die Energie, die ihr wahrnehmen konntet und die tatsächlich zu wählen möglich ist, in die physische Verwirklichung bringt. Hier kommen Möglichkeit und Wahl ins Spiel.

Salon-Teilnehmerin:

Ich beginne, diese Energie zu sehen oder zu sein. Jetzt will ich nach Phase zwei fragen, wie man es in die physische Verwirklichung bringt.

Gary:

Ich will noch ein wenig mehr darüber sprechen, dass ihr als Frauen die Schöpfer der Zukunft seid. Männer sind die Nestbauer und die Schöpfer des Jetzt. Männer versuchen, alle Probleme zu lösen, damit alles einfach wird. Sie möchten eine Situation kreieren, in der ein Gefühl eines Nests an Möglichkeiten besteht. Das ist das Gefühl von Frieden, das sie schaffen möchten.

Salon-Teilnehmerin:

Vorhin hast du gefragt: „Was würde es brauchen, damit du die Freude an der Verkörperung als Frau hast?" Ich sagte: „Ich weiß noch nicht einmal, was es bedeutet, Frauen zu helfen, das zu erkennen."

Gary:

Das ist es, was ich zu tun versuche. Ihr könnt keine Freude an der Verkörperung haben, wenn ihr euch nicht klarmacht, dass ihr die Schöpfer von Zukunft seid. Das habt ihr als Frauen als eure Aufgabe übernommen, als ihr hierherkamt, um die Schöpfer von Zukunft zu sein, und dann habt ihr das auf die niedrigere Schwingung reduziert, Babys zu bekommen.

Ihr müsst fragen:
- Was würde ich gern als Zukunft kreieren?
- Welche Möglichkeiten und Wahlen werden als physische Verwirklichung in die Existenz kommen, basierend auf der Zukunft, die ich bereit bin zu kreieren und zu generieren?

Salon-Teilnehmerin:

Du sagst oft: „Zukunft kreieren" und ich sage: *„die* Zukunft kreieren".

Gary:

Wenn du sagst: „die Zukunft", versuchst du, die Zukunft zu definieren, was nicht möglich ist. Zukunft ist eine Vielfalt an verschiedensten Möglichkeiten und Wahlen, die etwas Größeres kreieren und generieren können, als das, was wir wissen.

Salon-Teilnehmerin:

Sobald ich also „die Zukunft" sage, weiß ich, dass ich sie mit etwas blockiere?

Gary:

Wenn du „die Zukunft" sagst, ist es so, als würde es nur eine geben.

Salon-Teilnehmerin:

So als ob sie definiert wäre.

Gary:

Das ist Teil von dem, was man uns aufgezwungen hat zu glauben – dass es nur eine Zukunft für jeden von uns gibt, als ob wir nur ein Schicksal hätten und alles vorbestimmt wäre. Ist das eine Realität oder eine Erfindung?

Salon-Teilnehmerin:

Es ist eine Erfindung.

Gary:

Wie viel von eurem Schicksal ist erfunden – nicht kreiert? Alles, was das ist, mal Gottzillionen, zerstört und unkreiert ihr das alles? Right and Wrong, Good and Bad, Pod and Poc, All 9, Shorts, Boys and Beyonds.

WAHL IST DIE DOMINANTE QUELLE DER KREATION

Salon-Teilnehmerin:

Wenn wir wählen, über die Illusion der Erfindung und diese Realität hinaus zu kreieren, hebt das alle Eide und Schwüre der Vergangenheit auf?

Gary:

Ja. Wahl ist hier die dominante Quelle der Kreation, aber das haben wir nicht anerkannt. Wir versuchen weiterhin zu sehen, was wir richtig machen müssen, um das Gefühl zu haben, dass die Wahlen, die wir treffen, die besten Wahlen sind und die richtigen Wahlen und die Wahlen, die sein sollten, sein werden oder sein müssten, anstatt uns anzuschauen, was wir mit den Wahlen kreieren, die wir heute treffen.

Wenn ihr eine Wahl trefft, fragt: Welche Realität werde ich mit dieser Wahl kreieren?

Ich funktioniere immer so. Wenn ich keine Ahnung habe, was etwas ist, frage ich oft: Wähle ich das? Ja. Weiß ich, warum ich das wähle? Nein. Weiß ich, dass meine Wahl etwas kreieren wird? Ja. Weiß ich, was es kreieren wird? Nein.

Ich bin bereit, der Schöpfer der Zukunft zu sein, genauso wie der Schöpfer der Gegenwart, die Leichtigkeit schafft. Ich bin bereit, Mann und Frau zu sein; ich bin nicht bereit, nur das eine oder das andere zu sein. Ich hoffe, dass einige von euch ebenfalls bereit wären, diese Möglichkeit zu begrüßen.

Salon-Teilnehmerin:

Wenn die Leute dir etwas wegnehmen oder dich bestehlen, bewegst du dich dann noch immer in deiner Realität und kreierst deine Zukunft?

Gary:

Können die Leute dich wirklich bestehlen oder stoppen sie damit einfach ihre Zukunftsmöglichkeit? Wenn Leute dich bestehlen, tun sie nichts anderes, als ihre Zukunftsmöglichkeit zu stehlen. Sie beenden alles, das wegen und mit dir hätte kreiert und generiert werden können.

Geld ist wertvoll basierend worauf? Warum schaut ihr euch nicht an, was die Leute kreieren? Ich schaue mir an, wie die Leute versuchen, ihr Leben zu kreieren und frage:

- Inwiefern ist das wertvoll?
- Wie wird das funktionieren?
- Was wird hier passieren?

Salon-Teilnehmerin:

Gary, du sagst, dass du so funktionierst, aber du existierst in einer anderen Realität.

Gary:

In meiner Realität geht es darum, Zukunft, Wahlen, Möglichkeiten, Leichtigkeit und Wohlsein in dieser Realität zu kreieren. Meine Realität umfasst das alles. Was wäre, wenn ihr bereit wärt, der Schöpfer der Zukunft zu sein und zu fragen: Welche Zukunft werde ich mit dieser Wahl kreieren?

Es könnte sein, dass Zukunft schließlich nicht so aussehen wird, wie ihr gedacht habt. Ihr müsst Geld und andere Dinge aus der Berechnung heraushalten. Ihr müsst fragen:

- Welche zukünftige Möglichkeit wird diese Wahl kreieren?
- Welche Wahlen werden mir und allen anderen aufgrund meiner Wahl zur Verfügung stehen?

Ich sehe das, was ich wähle, niemals als die Vollendung von irgendetwas. Ich treffe eine Wahl und das öffnet die Türen zu anderen Möglichkeiten für alle möglichen Leute.

Beginnt ihr zu begreifen, wie Fürsorge und Zukunft miteinander in Beziehung stehen?

Salon-Teilnehmerin:

Noch nicht ganz.

Gary:

Sag mir, welchen Teil du verstehst.

Salon-Teilnehmerin:

Ich verstehe, dass meine Wahlen eine Zukunft kreieren, ob ich diese Zukunft nun kenne oder nicht.

Gary:

Du musst fragen: Welche Zukunft werde ich durch die Wahl kreieren, die ich heute treffe? Du kannst das nicht *nicht* tun.

„ICH WILL DAS JETZT"

Salon-Teilnehmerin:

In den vergangenen Wochen war ich sehr frustriert.

Gary:

Was ist Frustration? Frustration ist, dass du entschieden hast, dass du ein bestimmtes Ergebnis brauchst und deine Wahlen das nicht kreieren. Wenn du beschließt, ein spezifisches Ergebnis erzielen zu wollen, erfindest du auch eine zeitliche Komponente hinzu. „Ich will das jetzt. Ich will das nächste Woche." Du fügst

Zeit in die Berechnung dessen ein, was deine Wahl kreieren wird – und das geht nicht.

Du stoppst die Energie, die die Wahl und die Möglichkeit kreieren wird. Du stoppst die Zukunft zugunsten des Jetzt, von dem du denkst, dass es eintreten muss. *Jetzt* ist nicht nur heute; *jetzt* ist auch nächste Woche oder im nächsten Monat. Du musst bereit sein, eine Lebenszeit zu kreieren, die über deine Lebenszeit hinausgeht. *Das* ist die Zukunft, die du bereit sein musst zu kreieren.

Salon-Teilnehmerin:

Ich finde darin nicht sehr viel Bedeutsamkeit, also weiß ich nicht, wie die Zukunft sein wird.

Gary:

Hast du jemals das Gebot gehört: „Keine Form, keine Struktur, keine Bedeutsamkeit?"

Salon-Teilnehmerin:

Ja, ich habe das Gefühl, dass ich buchstäblich herumlaufe und mit dem Wind verschwinde.

Gary:

Und das wäre falsch basierend worauf?

Salon-Teilnehmerin:

Dass ich nicht hier bin und ein leichtes, luxuriöses Leben lebe oder irgendwie ein Leben kreiere.

Gary:

Das ist eine Schlussfolgerung, keine Frage. Du hast bereits entschieden, dass die Zukunft aussieht wie x, y, z, was bedeutet,

dass sie eine Erfindung ist. Du versuchst zu sehen, wie es aussieht, was voll und ganz eine Erfindung ist.

Alles, was ihr getan habt, um all das zu erfinden, zerstört und unkreiert ihr das alles? Right and Wrong, Good and Bad, Pod and Poc, All 9, Shorts, Boys and Beyonds.

Weshalb solltest du dir Sorgen wegen dieser Realität machen? Versuchst du zu erfinden, dass du in dieser Realität arbeitest, hineinpasst und in ihr funktionierst?

Salon-Teilnehmerin:

Ja.

Gary:

Alles, was das ist, mal Gottzillionen, zerstört und unkreiert ihr das alles? Right and Wrong, Good and Bad, Pod and Poc, All 9, Shorts, Boys and Beyonds.

Wie viel von deinem gestörten Verhältnis zu deiner Familie und deinem Mann ist eine komplette Erfindung?

Salon-Teilnehmerin:

Alles. Aber was fange ich damit an?

Gary:

Geh nicht in deine *Aber*-Routine! Jedes Mal, wenn du *aber* sagst, steckst du den Kopf in deinen Hintern.

Alles, was das ist, mal Gottzillionen, zerstört und unkreiert ihr das alles? Right and Wrong, Good and Bad, Pod and Poc, All 9, Shorts, Boys and Beyonds.

Du glaubst, „Was fange ich damit an?" sei eine Frage. Es ist keine Frage; es ist eine Schlussfolgerung, dass du nicht weißt, was du damit anfangen sollst. Du schlussfolgerst, dass

du keine Ahnung hast, was du damit anfangen sollst – aber man kreiert keine Zukunft basierend auf dem Wissen, was man damit anfängt, oder der Wahrnehmung, was man damit anfängt, oder der Schlussfolgerung, was man damit anfängt. Man kreiert eine Zukunft basierend auf dem Empfangen von allem, was sich im Leben zeigt, dem Erkennen der Wahlen, die man trifft, den Möglichkeiten, die man kreiert, den Fragen, die sich manifestieren und dem Beitrag, der existiert, wenn man zu keiner Schlussfolgerung kommt.

DAS PROBLEM, IN DER GEGENWART ZU LEBEN

Salon-Teilnehmerin:

Ist es eine Falle, wenn ich die Vorstellung habe, dass es nichts gibt als das Leben im Jetzt? Ich bin schon seit einiger Zeit darauf fokussiert, in der Gegenwart zu leben und Fragen zu stellen, die mir in der unmittelbaren Gegenwart dienlich zu sein scheinen, aber ich sehe nicht über das Unmittelbare hinaus.

Gary:

Ja. Hat man dir das als Ansicht in dieser Realität beigebracht und aufgedrückt?

Salon-Teilnehmerin:

Ja.

Gary:

Ist das wahr und real – oder ist es eine Erfindung?

Salon-Teilnehmerin:

Erfindung.

Gary:

Diese ganze Erfindung, die du damit kreiert hast, wirst du das alles zerstören und unkreieren? Right and Wrong, Good and Bad, Pod and Poc, All 9, Shorts, Boys and Beyonds.

Salon-Teilnehmerin:

Sind viele von uns darin gefangen? Mir hat man es so beigebracht.

Gary:

Hat es funktioniert?

Salon-Teilnehmerin:

Ich schätze, es hat bis jetzt funktioniert, aber jetzt, wo du darüber sprichst, wird es erschüttert.

Gary:

In der Gegenwart zu leben und auf das Jetzt fokussiert zu sein, hat bis zu einem gewissen Grad funktioniert – aber ein Funktionsgrad ist keine Kreation einer zukünftigen Realität. Du hast die Ansicht abgekauft, dass die Kreation des Jetzt das Einzige ist, das es wert ist zu haben. Im Jetzt zu leben, ist der Ort, wo alles so gestaltet ist, dass du das Gefühl hast, du müsstest deine Ergebnisse jetzt erzielen. In der Gegenwart zu leben, bedeutet: „Das wird mir das Ergebnis verschaffen, das ich morgen will." Das ist keine Frage von: „Was wird das langfristig kreieren?" Es geht um: „Was wird das in der Zukunft kreieren und generieren?"

Ich habe mir alle meine Wahlen immer ausgehend von der Kreation und Generierung der Zukunft betrachtet. Interessanterweise habe ich vor einigen Jahren begonnen, mich

für die Pferde in Costa Rica zu begeistern. Ich fing an, sie zu kaufen und zu züchten und dann hatte ich plötzlich viel zu viele. Ich dachte: „Ich muss sie verkaufen, ich muss etwas mit ihnen tun" und dann, mit ein wenig Glück, wurde mir klar: „Wow, ich habe all diese Costa Rica-Pferde in den USA und alle möglichen Leute werden in den nächsten Jahren nach Costa Rica kommen, um Abenteuerausritte mit diesen Pferden zu machen.

Nachdem sie sie geritten haben, werden sie diese Pferde in den USA wollen und ich werde sie haben. Ich habe nicht mit der Ansicht begonnen: „So werde ich eine Zukunft kreieren", aber ich erkenne, dass ich diese Pferde als eine Kreation der Zukunft erwarb. Ich hatte keine Ahnung, dass ich eine Zukunft kreierte. Erst jetzt sehe ich, wie das funktionieren wird.

DIR SELBST ALS SCHÖPFER DEINER ZUKUNFT VERTRAUEN

Salon-Teilnehmerin:

Das erfordert Vertrauen von dir, richtig? Vertrauen in das Universum oder Vertrauen in die Energie?

Gary:

Nein, es ist das Vertrauen in dich als Schöpfer deiner Zukunft. Wenn du dich selbst nicht als Schöpfer der Zukunft siehst, dann wirst du zum Strandgut in der Strömung der Realität aller anderen.

Salon-Teilnehmerin:

Ich schätze, das ist, wo ich festhänge.

Gary:

Wie viele von euch haben erfunden, dass ihr euch selbst nicht trauen könnt? Alles, was das ist, mal Gottzillionen, zerstört und unkreiert ihr das alles? Right and Wrong, Good and Bad, Pod and Poc, All 9, Shorts, Boys and Beyonds.

Es gibt Leute, die sagen: „Ich werde das kreieren und es wird großartig." Ist das Kreation, Generierung oder Erfindung?

Salon-Teilnehmerin:

Es ist mehr Erfindung. Damit es Kreation ist, muss man auch das eigene Gewahrsein behalten.

Gary:

Ich habe mich mit dem Architekten getroffen, der das Resort gestaltet, das wir in Costa Rica zu kreieren versuchen. Ich sagte: „Das von einer modernen Ansicht heraus zu kreieren, ist großartig, aber in zehn Jahren wird es hinfällig sein. Ich möchte etwas schaffen, das klassisch und traditionell genug ist, damit die Leute es in 100 Jahren immer noch als wertvoll ansehen."

Der Architekt sagte: „Was?"

Ich sagte: „Ich kreiere das hier nicht so, dass es morgen auseinanderfällt. Ich kreiere es so, dass es in 100 Jahren noch immer hier sein wird und die Leute den Wert darin sehen."

Der Architekt sagte: „Oh!" Das war eine vollkommen andere Realität, denn heutzutage bauen die Leute nicht für die Zukunft. Sie bauen so, dass es ihnen sofort Geld bringen wird. Es ist für das Jetzt. Es geht nur darum, im Jetzt zu leben, und nicht darum, was eine nachhaltige Möglichkeit kreieren wird.

Es ist interessant, dass alle sagen, sie hätten nachhaltige Projekte und Gebäude. Sie haben all dieses sogenannte grüne Zeug und neunzig Prozent davon ist nicht grün. Es ist nicht nachhaltig und wird in 100 Jahren nicht mehr da sein.

DEM GEWAHRSEIN VERTRAUEN, DAS DU WIRKLICH BIST

Salon-Teilnehmerin:

Du hast Vertrauen erwähnt. Was ist Vertrauen? Für mich ist Vertrauen wie eine Bewertung oder eine Begrenzung.

Gary:

Vertrauen ist nicht blindes Vertrauen. Vertrauen ist das Wissen, dass die Leute genau das tun werden, was sie tun werden. Sie werden es tun, wenn sie es zu tun wählen.

Salon-Teilnehmerin:

Also bedeutet Vertrauen Wissen? Sein?

Gary:

Bei Vertrauen geht es um Wissen und Empfangen.

Salon-Teilnehmerin:

Das ist leichter als einfach Vertrauen in mich selbst.

Gary:

Warum solltest du dir selbst vertrauen? Alles, was du je getan hast, ist, dich selbst so oft wie möglich zu bescheißen. Wie wäre es stattdessen, wenn du dem Gewahrsein traust, das du wirklich bist? Was wäre, wenn du bereit wärst, auf deine Fähigkeit zu vertrauen, wahrzunehmen, zu wissen, zu sein und zu empfangen?

Alles, was dem nicht erlaubt, sich zu zeigen, mal Gottzillionen, zerstört und unkreiert ihr das alles? Right and Wrong, Good and Bad, Pod and Poc, All 9, Shorts, Boys and Beyonds.

Macht daraus eine Dauerschleife:

Welche physische Verwirklichung des vollkommenen Gewahrseins von Wahrnehmen, Wissen, Sein und Empfangen in Totalität als dem Vertrauen auf das Gewahrsein, das ich wirklich bin, bin ich jetzt fähig zu generieren, zu kreieren und einzurichten? Alles, was dem nicht erlaubt, sich zu zeigen, mal Gottzillionen, zerstört und unkreiert ihr das alles? Right and Wrong, Good and Bad, Pod and Poc, All 9, Shorts, Boys and Beyonds.

WAHRER REICHTUM

Salon-Teilnehmerin:

Gary, was muss ich in Bezug auf Geld aufgeben?

Gary:

Du musst die Vorstellung aufgeben, dass du es kontrollieren kannst. Wenn du erkennst, dass du fähig bist, die Zukunft zu kreieren, Wahrheit, würdest du eine Zukunft kreieren, in der du kein Geld hast?

Salon-Teilnehmerin:

(lacht)

Gary:

Das wäre dann ein *Nein!* Du würdest keine Welt ohne Geld kreieren. Das ist keine Realität für dich. Du wirst eine Welt mit genug Geld kreieren, um zu tun, was du tun musst, wenn du es tun musst, wo du es tun willst.

Hier ist ein Beispiel aus meinem eigenen Leben. Ich mache ungefähr fünf Millionen Dollar im Jahr mit all den Dingen, die ich tue, und ich lief herum und sagte: „Ich habe überhaupt

kein Geld. Warum benutzen mich diese Leute und nehmen mir Sachen weg?"

Meine Freundin Claudia sagte: „Aber Gary, du bist reich!"

Ich sagte: „Nein, ich bin nicht reich!" Sie sagte: „Doch, das bist du."

Ich sagte: „Nein, bin ich nicht. Ich habe kein Bargeld."

Sie fragte: „Und wie viel Zeug hast du, das viel Geld wert ist?"

Ich sagte: „Das zählt nicht. Ich habe kein Bargeld!"

Sie sagte: „Kumpel, du bist reich."

Ich sagte: „Das kann nicht wahr sein. Ich bin nur ein ganz normaler Typ."

Als ich mir das Ganze schließlich wirklich anschaute, sagte ich: „Ja, ich bin reich." Ich erkannte, dass ich die Ansicht hatte, wenn ich nicht reich wäre, würden die Leute mich nicht ausnutzen, was zur Folge hatte, dass ich selbst dafür gesorgt hatte, kein Bargeld zu haben, damit ich nicht reich sein konnte. Ich sah Gegenstände nicht als Reichtum an und im Endeffekt schaute ich mir die Tatsache nicht an, dass ich reich sein könnte oder dass ich reich bin. Ich hatte versucht, mich selbst arm zu machen.

Als Wesen bin ich reicher als irgendjemand, den ich kenne, basierend auf dem Gewahrsein, der Fürsorge, der Freundlichkeit und dem Geschenk, das ich von allen jeden Tag empfange, und basierend auf dem Geschenk, das das Universum die ganze Zeit über für mich ist.

Welche Dummheit verwendet ihr also, um den Mangel an Reichtum zu erfinden, den ihr wählt? Alles, was das ist, mal Gottzillionen, zerstört und unkreiert ihr das alles? Right and Wrong, Good and Bad, Pod and Poc, All 9, Shorts, Boys and Beyonds.

Wahrer Reichtum in der Welt ist die Fähigkeit, Möglichkeit und Wahl zu haben. Das ist wahrer Reichtum – nicht das, was ihr ausgeben könnt. Die Vorstellung von Reichtum als etwas, das man ausgeben kann, ist, wie sein Höschen fallen zu lassen, um zu beweisen, dass man voller Leidenschaft ist. Es ist die visuelle Erfindung.

Wie viel von dem Geld, das ihr nicht in eurem Leben habt, basiert auf der visuellen Erfindung des Reichtums, den ihr euch nicht vorstellen könnt zu sein? Alles, was das ist, mal Gottzillionen, zerstört und unkreiert ihr das alles? Right and Wrong, Good and Bad, Pod and Poc, All 9, Shorts, Boys and Beyonds.

SELBSTVERTRAUEN

Salon-Teilnehmerin:

Ich würde gern über ein etwas anderes Thema sprechen. Selbstvertrauen oder Mangel an Selbstvertrauen. Ist das eine Energie? Ist das eine Denkweise? Man hat mir vorgeworfen, ich sei nicht selbstsicher und ich frage mich, ob ich dem zustimme.

Gary:

Die Leute werfen einem nur Dinge vor, die sie selbst betreffen. Hast du davon schon gehört?

Salon-Teilnehmerin:

Ja, das habe ich schon gehört und ich denke, dass ich dem zustimme.

Gary:

Nein, du erfindest, dass du dem zustimmen musst. Du

erfindest es, denn wenn es jemand sagt, muss es wahr sein.

Alles, was das ist, mal Gottzillionen, zerstört und unkreiert ihr das alles? Right and Wrong, Good and Bad, Pod and Poc, All 9, Shorts, Boys and Beyonds.

Salon-Teilnehmerin:

Was also ist dann Selbstvertrauen? Heißt das einfach, an sich zu glauben? Wenn es nur ein Glauben ist, ist es Unsinn. Glauben ist Unsinn.

Gary:

Warum kümmert dich die Person, die dir das gesagt hat?

Salon-Teilnehmerin:

Es ist jemand, von dem ich beschlossen hatte, ihm nahezustehen.

Gary:

Oh, gut. Mit anderen Worten, weil du die Person magst, lässt du dich von ihr missbrauchen.

Salon-Teilnehmerin:

Ah, okay. Also lasse ich es einfach los und sage: „Das ist nicht bedeutsam für mich?"

Gary:

Ja. Zuerst einmal, ist es real – oder versuchst du, es als real zu erfinden, weil du diese Person magst?

Salon-Teilnehmerin:

Ich habe versucht, ihre Ansicht zu sehen.

Gary:

Meine Ansicht ist, nur weil ich dich mag, heißt das nicht, dass du kein Arschloch bist. Wenn du dich wie ein Arschloch verhältst, verhältst du dich wie ein Arschloch. Und das war's.

Alles, was das ist, mal Gottzillionen, zerstört und unkreiert ihr das alles? Right and Wrong, Good and Bad, Pod and Poc, All 9, Shorts, Boys and Beyonds.

Salon-Teilnehmerin:

Ich liebe es, Shows mit Stars anzuschauen, weil ich es liebe zu sehen, wie sie ihr Talent ausdrücken. Habe ich fehlinterpretiert und falsch angewendet, dass sie ihr Talent ausdrücken, weil sie Selbstvertrauen haben? Oder wessen bin ich mir beim Zuschauen gewahr, wenn es nicht Selbstvertrauen ist?

Gary:

Marilyn Monroe hat ihr Talent ausgedrückt. Hatte sie Selbstvertrauen?

Salon-Teilnehmerin:

Nein ist leichter.

Gary:

Das ist korrekt. Sie hatte kein Selbstvertrauen. Sie dachte, wenn sie weiter darstellte, was sie eben darstellte, würde irgendwer sie schließlich lieben. Das ist kein Selbstvertrauen. Erfindest du, wenn diese Leute dir sagen, dass du verkehrt bist, das als Liebe?

Salon Teilnehmer:

Ja ist leichter.

Gary:

Alles, was das ist, mal Gottzillionen, zerstört und unkreiert ihr das alles? Right and Wrong, Good and Bad, Pod and Poc, All 9, Shorts, Boys and Beyonds.

Salon-Teilnehmerin:

In dieser Realität könnten es die Leute für mangelndes Selbstvertrauen halten, wenn du Verletzlichkeit in deiner Stimme oder deiner Präsenz hast.

Gary:

Ist das wirklich mangelndes Selbstvertrauen – oder ist das ein Ort, an dem du erfunden hast, dass du dir nicht vertrauen kannst?

Salon-Teilnehmerin:

Also meinst du, wir kreieren kleine Fallen für uns selbst, wie „Ich werde mir nicht vertrauen, weil ich kein Selbstvertrauen habe" und alle anderen Strömungen an Vorstellungen, die wir haben?

Gary:

Hier ist ein Prozess, den ihr als Dauerschleife hören könnt: Welche Dummheit verwende ich, um den Mangel an Vertrauen in mich zu kreieren, wähle ich? Alles, was das ist, mal Gottzillionen, zerstört und unkreiert ihr das alles? Right and Wrong, Good and Bad, Pod and Poc, All 9, Shorts, Boys and Beyonds.

Die Einzigen, die wissen, was gut für euch ist, seid ihr. Alle anderen können euch alles Mögliche unter der Sonne erzählen, aber ihr dürft ihnen nicht glauben. Ich glaube niemandem.

Warum? Sie können nur von ihrer begrenzten Ansicht aus sehen.

NIEMAND KANN DICH SEHEN, AUSSER DIR SELBST

Salon-Teilnehmerin:

Gary, wenn sich bisher noch nichts verändert hat, an welchem Punkt wird es eine große Veränderung geben, wo ich von der Bedeutsamkeit loskommen kann, die ich dem gebe, was andere sagen und was ich davon halte?

Gary:

Warum scheint es dir wertvoll, darüber nachzudenken, was sie sagen?

Salon-Teilnehmerin:

Ich frage mich, ob sie recht haben.

Gary:

Du meinst, du wirst dich lieber anzweifeln, als an dich zu glauben?

Salon-Teilnehmerin:

Wow, ja.

Gary:

Das ist nicht dein klügster Moment, meine Liebe.

Alles, was das ist, mal Gottzillionen, zerstört und unkreiert ihr das alles? Right and Wrong, Good and Bad, Pod and Poc, All 9, Shorts, Boys and Beyonds.

Das Erste, was ihr erkennen müsst, ist die Tatsache, dass niemand euch sehen kann, außer ihr selbst. Niemand! Ihr seid die Einzigen, die alle Einzelteile eurer Realität kennen. Ihr seid die Einzigen, die alle Einzelteile des Gewahrseins haben. Ihr seid die Einzigen, die jeden Aspekt von dem sehen können, was ihr seid. Wenn ihr weiter versucht zu glauben, dass andere irgendeinen Teil von euch sehen können, könnt ihr euch genauso gut einen Gewehrlauf in den Mund stecken und abdrücken. Das ist es, was ihr jedes Mal tut, wenn ihr die Ansicht von jemand anderem über euch abkauft. Ihr haltet euch die Pistole an die Schläfe. Ich weiß, dass das, was die Leute sehen können, ein Teil von mir ist, der zu einem Teil in ihnen passt, von dem sie glauben wollen, dass er Realität ist.

Salon-Teilnehmerin:
Okay, das ergibt Sinn.

Gary:
Das ist alles, was sie sehen können. Kannst du ihnen also vertrauen?

Salon-Teilnehmerin:
Nein.

Gary:
Also weshalb vertraust du ihnen dann immer noch, anstatt dir zu vertrauen? Es geht darum, dir zu vertrauen.

Salon-Teilnehmerin:
Okay, das begreife ich.

Gary:

Alles, was ihr getan habt, um zu erfinden, dass ihr anderen vertrauen könnt, anstatt euch selbst, die ihr alles von euch seht, mal Gottzillionen, zerstört und unkreiert ihr das alles? Right and Wrong, Good and Bad, Pod and Poc, All 9, Shorts, Boys and Beyonds.

Salon-Teilnehmerin:

Danke, Gary!

Gary:

Danke euch allen, dass ihr so fantastisch seid, wie ihr seid. Passt auf euch auf. Tschüss.

8

Frieden schaffen statt Krieg

Die Dinge in dieser Realität verändern sich nicht, weil wir gegen
das kämpfen, was ist, so als ob das Frieden kreieren würde.
Ich möchte, dass ihr versteht, dass, wie es derzeit auf unserem
Planeten steht, ein Problem kreiert. Solange wir die Rollen
von Mann und Frau weiterhin vertauschen, erhalten wir den
Konflikt aufrecht.

Gary:
Hallo, meine Damen.

DIE VERTAUSCHTEN ROLLEN
VON MANN UND FRAU

Ich werde über die Tatsache sprechen, dass auf diesem
Planeten Frauen die Friedensstifterinnen sein sollen und
Männer die Krieger, während es sich eigentlich gerade
andersherum verhält. Die Rollen sind vertauscht. Tatsächlich
sind Frauen die Kriegerinnen und Männer die Friedensstifter.

Männern hat man beigebracht, dass sie die Aggressoren
sein, arbeiten gehen und auf dem Schlachtfeld sterben sollten.
Alles auf diesem Planeten ist vollkommen verdreht, weil die
Männer versuchen, für Frieden zu kämpfen. Durch unsere ganze

Geschichte hindurch haben wir Kriege geführt, um Frieden zu schaffen.

Wenn wir uns wünschen würden, Frieden zu schaffen statt Krieg, und wenn wir Frauen hätten, die für die Zukunft kämpfen, wären wir in einer wesentlich besseren Situation. Wenn ihr eine Frauen-Realität erfindet, würdet ihr dann Dinge zerstören, um die Zukunft zu kreieren – oder würdet ihr etwas anderes kreieren? Ihr würdet etwas anderes kreieren! Ihr würdet nicht *gegen* etwas kämpfen; ihr würdet *für* die Zukunft kämpfen.

In dieser Realität ändert sich nichts, weil wir gegen das kämpfen, was ist, so als ob das Frieden kreieren würde. Ich möchte, dass ihr versteht, dass, wie es derzeitig auf unserem Planeten steht, ein Problem kreiert. Solange wir weiterhin die Rollen der Männer und der Frauen vertauschen, sorgen wir dafür, dass der Konflikt bestehen bleibt. Ihr müsst anfangen, von einem anderen Ort aus zu schauen.

Welche Dummheit verwendet ihr, um die Erfindung der weiblichen Realität zu kreieren, die ihr wählt? Alles, was das ist, mal Gottzillionen, zerstört und unkreiert ihr das alles? Right and Wrong, Good and Bad, Pod and Poc, All 9, Shorts, Boys and Beyonds.

Welche Dummheit verwendet ihr, um die Erfindung der männlichen Realität zu kreieren, die ihr wählt? Alles, was das ist, mal Gottzillionen, zerstört und unkreiert ihr das alles? Right and Wrong, Good and Bad, Pod and Poc, All 9, Shorts, Boys and Beyonds.

Die Vertauschung der Rollen von Mann und Frau hält euch in einem ständigen Konflikt mit dem fest, was tatsächlich für euch wahr ist, was bedeutet, dass ihr bei jemand anderem nach Bestätigung suchen müsst. Ihr müsst *erfinden*, wer oder was

ihr seid, statt zu *sein*, wer oder was ihr seid. Ihr müsst darauf achten, ob andere Leute euch sehen, denn wenn *sie* euch sehen, könnt *ihr* euch vielleicht selbst auch sehen. Außer dass das nicht wirklich funktioniert. Irgendetwas zu sehen, ist eine Erfindung.

Welche Dummheit verwendet ihr, um die Erfindung der weiblichen Realität zu kreieren, die ihr wählt? Alles, was das ist, mal Gottzillionen, zerstört und unkreiert ihr das alles? Right and Wrong, Good and Bad, Pod and Poc, All 9, Shorts, Boys and Beyonds.

Welche Dummheit verwendet ihr, um die Erfindung der männlichen Realität zu kreieren, die ihr wählt? Alles, was das ist, mal Gottzillionen, zerstört und unkreiert ihr das alles? Right and Wrong, Good and Bad, Pod and Poc, All 9, Shorts, Boys and Beyonds.

Salon-Teilnehmerin:

Als ich aufwuchs, hatte ich ein Gefühl dafür, was Männer sind. Sie waren die Professoren und sie hatten eine Zukunft in dem Sinn, dass sie Professoren waren und Vorträge hielten. Die Frauen hatten so gut wie keine Identität. Sie waren einfach die Frauen der Professoren und hatten keine Zukunft.

DEIN KAMPF BESTEHT DARIN, EINE ZUKUNFT ZU KREIEREN

Gary:

Na ja, die Frauen hatten schon eine Zukunft, aber sie basierte auf ihren Ehemännern. Es ist dir vielleicht nicht aufgefallen, aber ich stellte später in meinem Leben fest, dass Frauen sehr wohl eine Aufgabe hatten und dass sie gegen *andere Leute* kämpften

anstatt für die Kreation einer *Zukunft*. Leider funktionieren die Leute so. Es ist nicht die beste Wahl, aber derzeit ist es eben das, was sie wählen.

Wenn ihr Frauen anerkennen würdet, dass es bei eurem Kampf um die Kreation einer Zukunft geht – nicht darum, gegen irgendjemanden zu kämpfen – hört ihr vielleicht auf, einander zu bekämpfen. Das ist immer eines der schwierigsten Dinge gewesen, dass Leute einander bekämpfen. Warte mal, diese Frau ist nicht dein Feind, aber du hast sie dazu gemacht. Weil sie eine Schlampe ist und du nicht?

Salon-Teilnehmerin:
Genau.

Gary:
Lasst uns hier mal realistisch sein. Wir sind alle Schlampen, wir sind alle Bastarde, wir sind alle Arschlöcher. Warum schaut ihr euch nicht an, was *ist*, anstatt das, was *jemand sagt, wie es sein soll?* Das ist es, was ich sich ändern muss. Wenn ihr Damen anfangt, für die Kreation der Zukunft zu kämpfen, anstatt gegen das, was ist, kann sich diese Welt verändern. Ihr habt die Fähigkeit, das zu tun.

Salon-Teilnehmerin:
Kannst du mir hier weiterhelfen? Wie sieht das aus, eine Zukunft kreieren? In Australien erlebe ich immer wieder dieses typisch männliche Gehabe, es ist eine Männerwelt, in der es nichts als Härte gibt und eine Unfähigkeit, Sanftheit und Freundlichkeit zuzulassen. Ich denke, die Frauen spielen da mit und übernehmen eine Seinsweise, die dazu passt. Ich denke, wenn wir Sanftheit und Freundlichkeit und Güte zulassen, ist das für die Leute beängstigend und bedrohlich.

Gary:

Macht es ihnen Angst oder bedroht es ihre Realität?

ZUR KRIEGERIN WERDEN

Wenn ihr versucht, sanft zu sein, bedroht ihr ihre Realität. Wenn ihr anfangen würdet, für die Kreation einer Zukunft zu kämpfen, wärt ihr bereit, für das zu kämpfen, was tatsächlich die Zukunft wäre, was bedeuten würde, dass ihr zur Kriegerin werden würdet anstatt derjenigen, die mitspielt. Ihr würdet Dinge sagen wie:

„Sag das noch mal, du Arschloch, und ich schneide dir die Eier ab."

Salon-Teilnehmerin:

Das sollte man tun?

Gary:

Ja, das machst du, wenn du bereit bist, für eine andere Realität zu kämpfen. Warum bist du nicht *du*, statt das feinfühlige Wesen, das du versuchst zu sein? Es bedeutet zu sagen, was ist, anstatt gegen etwas zu kämpfen.

Ich habe mit einer Frau gesprochen, die sagte: „Ich möchte den Leuten von vorneherein sagen, *was Sache ist.*"

Das ist es nicht, was ihr tun müsst. Ihr sollt den Leuten nicht von vorneherein sagen, was Sache ist. Krieger warten auf den richtigen Moment, das Messer anzusetzen, um die Eröffnung einer anderen Möglichkeit als Zukunft zu schaffen. Ihr denkt, ihr müsstet aggressiv sein oder etwas tun, das nicht erforderlich ist. Für etwas zu kämpfen, ist etwas anderes, als gegen etwas zu kämpfen.

Im Augenblick versuchen die meisten von euch, die Feindseligkeit zwischen Männern und Frauen zu bekämpfen – denn es gibt wenige Männer, die Frauen schätzen, und wenige Frauen, die Männer schätzen. Wird es dadurch richtig oder falsch – oder schafft das die Eröffnung einer anderen Möglichkeit?

Salon-Teilnehmerin:

Gary, erkläre, was du meinst, wenn du sagst: „Das wird die Eröffnung einer anderen Möglichkeit schaffen." Wie würde das aussehen? Wie würdest du das machen?

Gary:

Wenn du deinen faulen Sohn als den Faulpelz schätzen würdest, der er ist, würdest du dich einfach hinsetzen und ein kleines Nickerchen machen. Würde das deine Beziehung mit ihm verändern?

Salon-Teilnehmerin:

Absolut. Das würde alles verändern.

Gary:

Das ist der Punkt, wo du auf die Eröffnung einer Gelegenheit wartest, die dir erlaubt, etwas einzuführen, um eine andere Zukunft zu kreieren. Du kannst die Leute nicht dazu bringen, die Dinge so zu tun, wie du es willst. Vertrau mir. Ich habe es versucht und bin jämmerlich gescheitert – immer wieder. Ich kann wirklich sehr gut scheitern.

Salon-Teilnehmerin:

Brillant! Welche Fragen können wir stellen, um ein Gewahrsein für den Moment zu haben, wo wir das tun können?

Gary:

Was, wenn du laufen lassen würdest: Welche Energie, welcher Raum und welches Bewusstsein kann ich sein, um die Kriegerin zu sein, die ich wirklich bin?

Eine Kriegerin weiß, wie so etwas geht. Eine Kriegerin ist bereit, den Kampf zur rechten Zeit auszufechten. Sie wartet auf eine Lücke in der Abwehr, um den Hieb zu setzen, der eine andere Situation kreieren wird, ein anderes Schlachtelement. Wenn ihr versucht, die ganze Zeit zu kämpfen, ergeht ihr euch in Schlachtgeheul – ohne Erfolg. Wie gut klappt das?

Salon-Teilnehmerin:

Gar nicht!

FÜR ETWAS KÄMPFEN VS. GEGEN ETWAS KÄMPFEN

Gary:

Wenn ihr anfangt, den Frieden in einem Mann hervorzulocken, anstatt ihn als jene Person zu kreieren, mit der ihr kämpfen müsst, kann eine andere Möglichkeit entstehen.

Ihr könnt *gegen* oder *für* etwas kämpfen. Die meisten Frauen werden dafür kämpfen, ihre Kinder zu beschützen, sobald sie welche haben. Ist das ein Kampf für oder gegen etwas?

Salon-Teilnehmerin:

Es ist ein Kampf gegen etwas.

Gary:

Ja. Wenn ihr für sie kämpfen würdet, würdet ihr versuchen herauszufinden, was ihr tun oder sagen oder sein könntet, das ihnen alles geben würde, was sie brauchen.

Salon-Teilnehmerin:
Wo kommt die Leichtigkeit ins Spiel?

Gary:
Leichtigkeit kommt dann, wenn ihr bereit seid, diese Art von Kampf zu führen.

MÖGLICHKEITEN UND WAHLEN

Salon-Teilnehmerin:
Was ist jenseits von Kampf?

Gary:
Die Wahl. Wenn ihr für etwas kämpft, kämpft ihr darum, eine Zukunft zu kreieren. Ihr seid bereit, euch jede Wahl anzuschauen, die euch in jedem Moment verfügbar ist. Die Schwierigkeit ist, dass wir darauf trainiert wurden zu glauben, es gebe nur zwei Wahlmöglichkeiten – und das ist nicht wirklich wahr.

Man hat euch gesagt, dass ihr das gewünschte Ergebnis erzielt, wenn ihr die richtige Wahl trefft. Aber darum geht es nicht. Ihr müsst die Möglichkeiten der Wahlen sehen und wie sie etwas anderes kreieren und generieren können. Das ist etwas ganz anderes als der Versuch, eine aus zwei oder drei Wahlen bestehende Option zu kreieren.

Denkt genau jetzt einmal darüber nach: Ihr wollt eine Zukunft kreieren, in der in drei Jahren euer Leben besser und ausgedehnter ist, als ihr jemals für möglich gehalten hättet. Und jetzt, wie viele Wahlen und Möglichkeiten habt ihr gerade kreiert, indem ihr das einfach nur gedacht habt? Hunderte, Tausende, Millionen?

Salon-Teilnehmerin:

Ja, Tausende, viele.

Gary:

Viele, viele, viele. Ihr habt gerade jetzt und hier 100.000 Wahlen kreiert – und jede einzelne von ihnen kann gewählt werden, um eine kleine Variante in der Zukunft zu kreieren, die ihr kreieren werdet. Wenn ihr anfangt, für die Kreation einer Zukunft zu kämpfen, seht ihr, wie jede Wahl, die ihr trefft, eine Zukunft schafft. Ihr sagt: „Oh, ich nehme lieber das als jenes, weil jenes weniger Zukunft kreiert als das andere" und ihr beginnt, die Zukunft zu sehen und was kreiert werden wird. Ihr müsst lernen, diesen Prozess anzufangen. Es ist etwas, was ihr lernen müsst. Es passiert nicht einfach automatisch.

Wenn wir von der Möglichkeit aus funktionieren anstatt von anderen Dingen, eröffnet sich für uns eine ganz neue Ära.

Salon-Teilnehmerin:

Wie machen wir das?

Gary:

Es ist kein *Wie*. Ihr fangt an mit: Meine Aufgabe ist es, eine Kriegerin zu sein und für die Kreation von Zukunft zu kämpfen. Wenn ihr anfangt, von da aus zu funktionieren, werdet ihr aufhören, darüber nachzudenken, ob irgendwer euch beleidigt hat. Ihr werdet sagen: „Sorry, die Beleidigung bedeutet gar nichts; ich muss dich einfach nur umbringen. Okay, Tschüss!"

Salon-Teilnehmerin:

Kannst du darüber sprechen, wie *Kampf* und *Wahl* zusammenspielen und wie das ganz pragmatisch aussieht?

Gary:

Nehmen wir an, du hast 500.000 Dollar. Du hast die Wahl, für die Kreation der Zukunft zu kämpfen, wie also hättest du gerne deine Zukunft? Wenn du versuchst, das Geld zu schützen und es nicht zu verlieren, kämpfst du dann für die Zukunft oder gegen sie?

Salon-Teilnehmerin:

Dagegen.

Gary:

Du musst fragen: Welche Wahlen habe ich hier, die die Zukunft generieren und kreieren werden, die ich wirklich gern haben würde? Dann fängst du an zu sehen, wie du diese Zukunft in die Existenz bringen kannst.

Salon-Teilnehmerin:

Okay, da kommt die Leichtigkeit ins Spiel.

EROBERN

Salon-Teilnehmerin:

Würdest du bitte detaillierter über das Erobern sprechen und uns ein paar pragmatische Beispiele dafür geben, wie das funktioniert?

Gary:

Der erste Schritt bei der Eroberung ist, zu erkennen, wo ihr die Kriegerin seid, die für die Kreation einer Zukunft in den Kampf zieht. Wenn ihr für die Kreation einer Zukunft in den Kampf zieht, werdet ihr bereit sein, den Mann zu erobern, wenn

er jemand ist, den ihr als Teil eurer Zukunft haben möchtet, oder jemand, der die Zukunft für euch kreieren wird.

Ich habe neulich mit einer jungen Dame gesprochen. Sie ist sehr jung und sieht sehr gut aus. Sie wurde einem Mann vorgestellt, der ein wenig älter ist, ein Bäuchlein hat und nicht perfekt aussieht. Sie sagte: „Oh, ich weiß nicht, ob ich mit ihm ausgehen will."

Ich sagte: „Naja, weißt du was? Hast du nach jemandem gefragt, der dich vergöttert?"

Sie sagte: „Ja, aber er ist nicht hübsch."

Ich sagte: „Ein hübscher Mann wird dich niemals vergöttern; er möchte nur selbst vergöttert werden."

Sie sagte: „Was?"

Ich sagte: „Jeder hübsche Mann auf der Welt möchte vergöttert werden, weil er glaubt, dass man ihm das schuldig ist. Du willst jemanden, der dich vergöttern und vollkommen lieben wird. Dieser Mann ist genau alt genug, nicht hübsch genug, nicht hässlich und er wird dich absolut anbeten. Ziehe das als eine Möglichkeit in Betracht."

Sie sagte: „Okay."

Ich sagte: „Du musst ihn nicht heiraten und Kinder mit ihm bekommen. Alles, was du tun musst, ist anzuerkennen, dass er ein Schritt hin zu dem ist, was du möchtest, nämlich jemanden, der dich vergöttert. Er stellt dich vielleicht jemand anderem vor, der dich noch mehr vergöttert. Wer weiß? Du musst bereit sein, das für die Kreation einer Zukunft anzuschauen."

Männer, die versuchen, dich in Ordnung zu bringen, haben entschieden, dass du die Richtige für sie bist, sobald sie dich in Ordnung gebracht haben. Wenn so etwas in deinem Leben geschieht, solltest du vielleicht sagen: „Danke dir so sehr für das,

was du bereit bist, für mich zu tun. Lass uns einkaufen gehen." Geh mit ihm sechs Stunden lang shoppen und das wird das letzte Mal sein, dass er jemals wieder versucht, etwas für dich zu tun. Sechs Stunden voller Qual und Leid für dich, um sechs Stunden voller Qual und Leid zu kreieren, um ihn loszuwerden. Das bedeutet es, eine Situation zu erobern – zu wissen, was zu tun ist.

„ICH WÜRDE GERNE EINMAL IM LEBEN VON EINEM MANN VERFÜHRT WERDEN!"

Salon-Teilnehmerin:

Alles hat sich für mich definitiv verändert, seit ich Level Zwei und Drei und verschiedene Telecalls mit dir gemacht habe. Ich hatte vorher keine Libido und jetzt bin ich die ganze Zeit angetörnt. Ich denke ununterbrochen daran, Sex zu haben, vor allem mit Gary und Dain und anderen Männern, die wissen, wie man sexuell sinnlich mit einer Frau spielen kann. Ich bin verheiratet und habe kein Verlangen nach Sex mit meinem Mann, weil er der energische und schnelle Typ Mann ist, den man in Pornos sieht. Ich würde gerne wenigstens einmal im Leben von einem Mann verführt werden!

Gary:

Lass das laufen:

Welche Energie, welcher Raum und welches Bewusstsein können ich und mein Körper sein, die uns erlauben würden, in alle Ewigkeit verführt zu werden und vollkommen mit Sex gesättigt zu sein? Alles, was dem nicht erlaubt, sich zu zeigen, mal Gottzillionen, zerstört und unkreiert ihr das alles? Right

and Wrong, Good and Bad, Pod and Poc, All 9, Shorts, Boys and Beyonds.

Salon-Teilnehmerin:

Wie bringe ich meinem Mann bei, langsam, sinnlich, nährend und all das andere gute Zeug zu sein? Bisher ist es eine Herausforderung für mich, danach zu fragen, was ich gern hätte.

Gary:

Du könntest dir das Buch „*Sex Is Not a Four Letter Word*" (*Sex ist kein Schimpfwort*) besorgen, es auf der Toilette liegen lassen und so tun, als würdest du es lesen. Wenn er auf die Toilette geht, wird er es nehmen und anfangen zu lesen. Wenn er anfängt, mehr und mehr Zeit auf der Toilette zu verbringen, wirst du bald bekommen, was du willst.

FÜR ANDERE LEUTE LEBEN

Salon-Teilnehmerin:

Seit ich klein war und bis vor Kurzem war ich emotional die Mutter für meine Eltern. Ich habe versucht, sie zu beschützen und mich um sie zu kümmern.

Gary:

Bis vor Kurzem? Du wirst es auch weiter tun. Das ist der Grund, weshalb deine Eltern dich bekommen haben. Sie wollten jemanden, der sich um sie kümmern konnte, um ihr Leben real und gut zu machen. Viele von euch machen sich nicht klar, dass eure Eltern euch bekommen haben, um zu wissen, dass sich jemand um sie sorgt, während sie sich selbst gegenüber nicht fürsorglich genug waren. Ihr solltet das alles für sie übernehmen.

Sie konnten nicht für euch sorgen und versuchten, euch dazu zu bringen, für sie zu sorgen.

Überall, wo ihr nicht bereit wart, das wahrzunehmen, zu wissen, zu sein und zu empfangen, zerstört und unkreiert ihr das? Right and Wrong, Good and Bad, Pod and Poc, All 9, Shorts, Boys and Beyonds.

Hier ist ein Prozess, den einige von euch laufen lassen müssen. Dieser Prozess ist ein Resultat der Fragen, die ihr mir geschickt habt. Ich will, dass ihr das laufen lasst:

Welche Dummheit verwende ich, um die Erfindung der Erfordernis und der Voraussetzung zu kreieren, aus, für und von anderen Leuten zu leben, wähle ich? Alles, was das ist, mal Gottzillionen, zerstört und unkreiert ihr das alles? Right and Wrong, Good and Bad, Pod and Poc, All 9, Shorts, Boys and Beyonds.

Salon-Teilnehmerin:

Hat das etwas mit der Suche nach Bestätigung zu tun?

Gary:

Nein. Ihr denkt, es hat mit der Suche nach Bestätigung zu tun. Wenn ihr nach Bestätigung sucht, seid ihr nicht bereit, euch zu erkennen. Es ist die Erkenntnis, dass ihr die Kriegerin seid, die für die Kreation der Zukunft kämpft. Wenn ihr anfangt, von dort aus zu kreieren, werdet ihr ein stärkeres Gespür für euch selbst bekommen, als ihr es jemals zuvor hattet. Die Vertauschung der männlichen und weiblichen Rollen bringt euch in einen Dauerkonflikt mit dem, was tatsächlich wahr für euch ist, was bedeutet, dass ihr bei jemand anderem nach Zustimmung suchen müsst. Ihr müsst sehen, ob er euch sieht,

denn wenn er euch sieht, könnt ihr euch vielleicht sehen. Nur funktioniert das nicht wirklich. Irgendetwas zu sehen ist eine Erfindung.

Alles, was das ist, mal Gottzillionen, zerstört und unkreiert ihr das alles? Right and Wrong, Good and Bad, Pod and Poc, All 9, Shorts, Boys and Beyonds.

VISUELLE DARSTELLUNGEN UND ERFINDUNGEN

Salon-Teilnehmerin:

Kannst du bitte näher erläutern, inwiefern Sehen eine Erfindung ist?

Gary:

Bei unserem letzten Telecall habe ich erzählt, wie ich einmal ferngesehen habe und die optische Darstellung von Leidenschaft eine Unterhose war, die auf den Boden fiel. Das sollte Leidenschaft darstellen. Es war keine Leidenschaft; es war eine Unterhose, die auf den Boden fiel. Wir haben die Ansicht, dass die visuelle Darstellung der Welt die Wahrheit der Welt ist.

Welche Dummheit verwendet ihr, um die Erfindung der visuellen Realität als die wahre Realität dieser Realität zu kreieren, wählt ihr? Alles, was das ist, mal Gottzillionen, zerstört und unkreiert ihr das alles? Right and Wrong, Good and Bad, Pod and Poc, All 9, Shorts, Boys and Beyonds.

Ihr versucht, die Dinge so zu sehen, wie andere Leute sie optisch darstellen. Nehmt einen Intellektuellen aus New York. Er wird ausschweifend darüber reden, was eine bestimmte Zeile in einem Buch bedeutet. Er wird alle möglichen Vermutungen

darüber anstellen, welche Ansicht der Autor hatte. Wenn ihr euch die Zeile anschaut, über die er spricht, wird klar, dass der Intellektuelle zu neunzig Prozent das erzählt, was er zu sehen versucht. Es ist eine Erfindung, keine Realität. Das machen wir in unserer Welt auch. Wir versuchen etwas zu erfinden, was nicht ist.

Salon-Teilnehmerin:
Als Kind hatte ich so viel Probleme damit, das zu sehen.

Gary:
Weil du gewusst hast, dass es eine Erfindung ist, die Leute dir aber immer weiter erzählt haben, es sei Realität. Die Leute kreieren Erfindungen als Realitäten. Habt ihr je bemerkt, wenn Leute reden, dass es sich oft so anhört, als würden sie Textstellen aus einem Film rezitieren? Sie formulieren diese Textstellen auf eine Art, die so gar nicht dem entspricht, was sie sind. Ihr wisst, dass es eine erfundene Realität für sie ist. Es handelt sich um eine visuelle Darstellung dessen, was sie glauben, sein zu müssen, nicht um ein Gewahrsein dessen, was sie sind.

Welche Dummheit verwendet ihr, um die Erfindung der visuellen Realität als die Wahrheit dieser Realität als einzige Realität zu kreieren, die ihr wählen könnt, wählt ihr? Alles, was das ist, mal Gottzillionen, zerstört und unkreiert ihr das alles? Right and Wrong, Good and Bad, Pod and Poc, All 9, Shorts, Boys and Beyonds.

Ich empfehle euch, schlau zu werden und zu erkennen, wo ihr euch in Ansichten darüber einschließt, was ihr tun solltet, was Erfindungen sind, keine Kreation. Wenn ihr eine Kriegerin für die Kreation von Zukunft sein möchtet, müsst ihr die Erfindung

loswerden. Wie viel von dem, was ihr jetzt in eurem Leben in Bezug auf Beziehungen tut, ist Erfindung? Viel, ein wenig oder Megatonnen?

Salon-Teilnehmerin:
Megatonnen.

Gary:
Alles, was das ist, mal Gottzillionen, zerstört und unkreiert ihr das alles? Right and Wrong, Good and Bad, Pod and Poc, All 9, Shorts, Boys and Beyonds.

Wie viel von dem, was ihr als Probleme in diesen Fragen seht, sind tatsächlich Erfindungen?

Alles, was ihr getan habt, um das zu erfinden, mal Gottzillionen, zerstört und unkreiert ihr das? Right and Wrong, Good and Bad, Pod and Poc, All 9, Shorts, Boys and Beyonds.

Ihr müsst bereit sein zu sehen, wie viel von eurer Beziehung ihr als Problem erfunden habt. Seid ihr wie die Frau, die sagte, es sei für sie eine Herausforderung, um das zu bitten, was sie gerne im Bett hätte? Seid ihr nicht bereit, euren Ehemann zu verlieren? Wenn ihr bereit wärt, euren Ehemann zu verlieren, würde das eine andere Möglichkeit für euch kreieren, sodass ihr ihn tatsächlich um das bitten könntet, was ihr wollt? Offenbar trifft das auf alle von euch bei diesem Telecall zu.

Alles, was das ist, mal Gottzillionen, zerstört und unkreiert ihr das alles? Right and Wrong, Good and Bad, Pod and Poc, All 9, Shorts, Boys and Beyonds.

Salon-Teilnehmerin:
Was ist eine Erfindung?

Gary:

Erfindung ist Folgendes: Schaut euch Fernsehsendungen an und beobachtet, wie sich zwei Leute küssen. Es soll dabei darum gehen, wie gern sie sich haben und wie sehr sie einander begehren. Ist das wahr oder eine Erfindung? Alle Gedanken, Gefühle und Emotionen, Sex und kein Sex sind Erfindungen.

Salon-Teilnehmerin:

Ich sehe alles als eine Erfindung.

Gary:

Vieles ist eine Erfindung, es sei denn, ihr kreiert tatsächlich eine Zukunft. So viel von dem, was ihr in eurem Leben getan habt, ist eine Erfindung. Ihr versucht zu erfinden, wer ihr seid. Ihr versucht, eure finanzielle Situation zu erfinden. Ihr versucht, eure Beziehungen zu erfinden und wie alles auf alle anderen wirken sollte. Es geht darum, wie alles wirken soll, nicht darum, was es ist. Alles ist das Gegenteil von dem, was es zu sein erscheint, und nichts ist das Gegenteil von dem, was es zu sein erscheint. Es ist alles Erfindung.

Alles, was das ist, mal Gottzillionen, zerstört und unkreiert ihr das alles? Right and Wrong, Good and Bad, Pod and Poc, All 9, Shorts, Boys and Beyonds.

Salon-Teilnehmerin:

Danke für diesen Telecall, Gary. Dieser Teil meiner Realität ist wie eine abgestandene Energie und dennoch geschieht hier sehr viel und es eröffnet sich eine neue Möglichkeit.

Gary:

Das ist der Grund, weshalb ich versuche, euch dazu zu bringen zu erkennen, dass ihr dieses Zeug erfindet, anstatt zu kreieren. Wenn ihr beschließt, dass ihr in jemanden verliebt seid, ist das eine Wahrheit, eine Kreation oder eine Erfindung?

Salon-Teilnehmerin:

Erfindung.

Gary:

Ja, weil es ein Gedanke, ein Gefühl, eine Emotion ist.

VON WAHL, MÖGLICHKEIT, FRAGE UND BEITRAG AUS KREIEREN

Salon-Teilnehmerin:

Wie würde es dann aussehen zu kreieren? Ich begreife es nicht.

Gary:

Du hast bisher durch Erfindung kreiert. Du hast nicht aus Wahl, Möglichkeit, Frage und Beitrag heraus kreiert.

Salon-Teilnehmerin:

Ist das wie eine generative Energie?

Gary:

Wenn du aus der Energie heraus funktionierst, ist das generativ und kreativ. Fang an, davon aus zu generieren und zu kreieren, dass du die Kriegerin bist, die für die Kreation von Zukunft kämpft. Spüre richtig hinein in die Festigkeit der

Energie von „Ich bin eine Kriegerin, die für die Kreation von Zukunft kämpft." Es gibt keinen Zweifel in deinem Universum, wenn du das sagst. Ganz plötzlich verschwindet der Zweifel und du weißt, was zu tun ist. Es wird alles sehr pragmatisch und zielführend. Solange ich in dieser Richtung unterwegs bin, weiß ich, wohin ich gehe.

Salon-Teilnehmerin:

Wie sind wir Kriegerin, Heilerin und Eroberin ohne und jenseits von Missbrauch?

Gary:

Ihr betrachtet die Geschehnisse auf diesem Planeten immer noch so, wie Männer sie bisher kreiert haben. Das ist ein Problem, denn sie müssen gegen ihren Wunsch nach Frieden angehen, um Krieg zu entfachen, und dazu kreieren sie Wut, Zorn, Rage und Hass (was alles Ablenkungsimplantate sind) als real, um ihre Mission zu erfüllen, die Eroberer und Zerstörer der Welt zu sein, die sie glauben, sein zu müssen.

Wenn ihr von einem anderen Ort aus kreiert, ausgehend von „Wie dehne ich das aus und kreiere eine Zukunft?", werdet ihr keine Zerstörung, Wut, Zorn, Rage und Hass anwenden, um dorthin zu gelangen. Ihr werdet Frage, Wahl, Möglichkeit und Beitrag anwenden.

Salon-Teilnehmerin:

Wow, das ist cool. Danke.

SCHLIESST WUT NICHT AUS

Salon-Teilnehmerin:

Ich habe mir eine CD angehört, auf der du von „kein Ausschluss" sprichst – und davon, Wut nicht auszuschließen. Du sagst, Wut sei ein Ablenkungsimplantat. Kannst du bitte mehr darüber sagen?

Gary:

Ja, Wut ist ein Ablenkungsimplantat. Die einzige Situation, in der Wut real und kein Ablenkungsimplantat ist, ist, wenn jemand dich anlügt.

Ihr müsst Wut als Teil des Deals miteinbeziehen. Nicht, dass ihr das Ablenkungsimplantat einbeziehen müsst, aber ihr müsst bereit sein, die Wut in dem Maße einzubeziehen, dass euch klar ist, wenn jemand sie als Ablenkungsimplantat verwendet. Wenn ihr versucht, die Ablenkungsimplantate zu eliminieren oder auszuschließen, versucht ihr vorzugeben, sie seien nicht da, anstatt zu erkennen, wenn sie da sind.

Salon-Teilnehmerin:

Ich habe die Ansicht, dass ich es hasse, wütend zu werden. Ich werde sauer darüber, dass ich wütend bin und weiß nicht recht, was ich damit anfangen soll.

Gary:

Wenn du die Wut miteinbeziehst, kann sie etwas sein, das kurz aufflackert – und dann kannst du sie hinter dir lassen. Oder wenn sie aufflackert, kannst du fragen: „Hat mich diese Person angelogen?" Wenn du ein *Ja* bekommst, vergeht die Wut. Wenn du Wut unterdrückst, explodiert sie und das tut weh. Sie

tut deinem Körper weh und du ärgerst dich, weil du sie hast. So wie du das beschreibst, klingt es, als versuchst du, deine Wut zu unterdrücken und sie nicht geschehen zu lassen. Wenn sie dann aber geschieht, gibt es eine riesige Explosion, was nicht hilfreich ist. Und es tut weh.

Salon-Teilnehmerin:

Ich habe Angst, was mit der Wut auf meinen Sohn geschieht, wenn ich sie nicht unterdrücke.

Gary:

Du musst auch die Wut auf deinen Sohn miteinbeziehen und sagen:„Wenn du das noch mal tust, steck ich deinen Kopf ins Klo und ziehe ab." Ich habe das heute mit meinem Sohn gemacht. Er ruft mich ständig an und sagt:„Lass uns was trinken gehen, lass uns essen gehen." Er will sich immer mit mir treffen. Er liebt mich unglaublich, weil ich ehrlich zu ihm bin. Heute habe ich meine Wut nicht unterdrückt; ich habe sie ausgedrückt, bin ihm aber nicht ins Gesicht gesprungen, was so viele Leute tun.

Salon-Teilnehmerin:

Wie mache ich das denn? Was muss ich fragen, bevor ich explodiere?

Gary:

Welche Energie, welcher Raum und welches Bewusstsein kann ich sein, die mir erlauben würden, meine Wut in meiner Realität für alle Ewigkeit miteinzubeziehen?

„ICH BIN NUR EIN NAIVES KLEINES MÄDCHEN"

Salon-Teilnehmerin:

Ich habe da seit einiger Zeit etwas, das ich immer vermieden habe, zu verraten oder anzusprechen. Ich denke, in der Regel wähle ich, freundlich, freudvoll, sexuell offen, ermutigend, mutig und vieles mehr zu sein – dank Access Consciousness und dir, Gary. Es scheint, dass das Männer und manchmal auch ihre Partnerinnen dazu verleitet, meine Absichten falsch auszulegen, und ich nehme die Projektionen, Erwartungen, Abtrennungen, Bewertungen und Zurückweisungen wahr. Ich bin mir nicht bewusst, was da los ist.

Gary:

Unbewusst zu sein, bedeutet, naiv zu sein. Die Projektionen, Erwartungen, Abtrennungen, Bewertungen und Zurückweisungen nicht zu empfangen, ist eine Art und Weise, wie du „Ich bin nur ein naives, kleines Mädchen" aufrechterhältst. Das bringt dich zum Beispiel dazu, in den falschen Momenten zu lachen oder zu kichern, Dinge zu tun, die du nicht tun willst und Leute in deinem Leben zu haben, zu denen du nicht Nein sagen kannst.

Wenn du dir nicht bewusst bist, was vor sich geht, frage: Welche Dummheit verwende ich, um die Naivität zu kreieren, die ich wähle?

Dann wirst du eine Kriegerin für die Kreation einer Zukunft sein. Dir wird sich eine andere Ansicht zeigen und du wirst nicht über Sachen kichern, um etwas zu erreichen.

WEM GEHÖRT DAS? IST DAS MEINS?

Salon-Teilnehmerin:

Wenn mir bewusst wird, dass ein Mann sich von mir angezogen fühlt, ist mir das ziemlich unangenehm. Manchmal kichere ich oder ich ziehe Barrieren hoch oder flirte sogar zurück, damit er sich schlecht oder unwohl fühlt.

Gary:

Hast du jemals gefragt: Wem gehört das?

Männer sind die unsichersten Menschen auf diesem Planeten, meine Damen. Wenn ihr euch unsicher fühlt, besteht eine neunundneunzigprozentige Chance, dass das die Ansicht eines Mannes ist. Sehr wenige Männer sind sich ihrer selbst vollkommen sicher. Diejenigen, auf die das zutrifft, wirken höchst einschüchternd auf alle anderen. Wenn du dich von Leuten eingeschüchtert fühlst, dann wahrscheinlich deswegen, weil sie sich in ihrer Haut wohlfühlen und wenn du dich in deiner Haut nicht wohlfühlst, dann deswegen, weil du gewahr bist – nicht, weil du ein Problem hast. Ich liebe dich – und du musst das hinter dir lassen.

Salon-Teilnehmerin:

Irgendwo habe ich die Projektionen, Erwartungen, Abtrennungen, Bewertungen und Zurückweisungen von anderen als real abgekauft. Ich habe mich selbst verkehrt gemacht, habe mir Vorwürfe gemacht, habe mich wie gelähmt gefühlt und Barrieren hochgefahren. Ich hätte gern etwas Klarheit diesbezüglich.

Gary:

Wow, was für eine nette Erfindung.

Wie viele von euch erfinden eure Art und Weise, mit Männern, Frauen und Beziehungen umzugehen? Alles, was das ist, mal Gottzillionen, zerstört und unkreiert ihr das alles? Right and Wrong, Good and Bad, Pod and Poc, All 9, Shorts, Boys and Beyonds.

Ihr müsst euch klar darüber werden, dass neunundneunzig Prozent von diesem Zeug nicht euch gehören. Ihr müsst anfangen, die Frage zu stellen: Ist das meins? Wenn ihr das macht, werdet ihr feststellen, dass nichts davon eures ist. Die Unsicherheit und all das Zeug gehört euch nicht. Nicht zurückgewiesen werden zu wollen, gehört euch nicht. Bitte begreife, dass es nicht dir gehört, Süße. Du hast diese Ansichten nicht.

EXKLUSIVE BEZIEHUNGEN

Salon-Teilnehmerin:

Danke für diese Telecalls. Mir ist klar, dass es vollkommen okay ist, einfach einen Liebhaber zu haben. Er muss nicht alles erfüllen – und jetzt habe ich ein wirklich fantastisches Leben.

Gary:

Ja, ihr müsst das Gewahrsein bekommen, dass ihr keine einzelne Person braucht, die alle eure Sehnsüchte erfüllt. Würde ein unendliches Wesen nur eine einzige Person in seinem Leben haben? Die ganze Idee hinter exklusiven Beziehungen ist, alle anderen bis auf den Einen auszuschließen, und wenn man das tut, umfasst „alle" meistens einen selbst. Ihr beginnt, euch

auszuschließen, anstatt zu erkennen: „Okay, ich beziehe mich hier ein." Ihr fragt nicht:

+ Was hätte ich wirklich gerne?
+ Was bräuchte es, damit mein Leben Spaß macht?

Ihr sagt nicht: Nur für mich, nur zum Spaß, erzähl keinem was!

SEIN VS. TUN

Salon-Teilnehmerin:

Ich brauche eine Klarstellung in Bezug auf *Sein* vs. *Tun*. Ich denke, ich versuche, erfolgreich zu sein, indem ich irgendetwas tue, aber ich fühle mich unzulänglich, erfolglos und abhängig von einem Ergebnis. Was geschieht da? Kannst du mir mit einem Clearing helfen, das ich laufen lassen kann?

Gary:

Welche Dummheit verwende ich, um Erfindung durch das Tun zu kreieren, das ich wähle? Alles, was das ist, mal Gottzillionen, zerstört und unkreiert ihr das alles? Right and Wrong, Good and Bad, Pod and Poc, All 9, Shorts, Boys and Beyonds.

Hast du das begriffen? Du erfindest durch das Tun, als ob du tatsächlich kreieren würdest, wenn du *tust*, was nicht der Fall ist.

KOMMEN WIR ZURÜCK, UM DINGE AUFZULÖSEN?

Salon-Teilnehmerin:

Ich habe gehört, dass wir oft wieder und wieder reinkarnieren,

um mit bestimmten Leuten zusammmen zu sein. Was ist dein Gewahrsein in Bezug auf diese Vorstellung? Tun wir das aus einer Vorliebe heraus und auch, um eine Gelegenheit zu haben, Begrenzungen in Bezug auf die andere Person loszulassen?

Gary:

Nein, normalerweise sucht ihr jemanden aus, mit dem ihr eine Begrenzung habt, damit ihr ihn in diesem Leben umbringen könnt. Wenn ihr euch stark von jemandem angezogen fühlt oder wenn ihr Leidenschaft für jemanden empfindet, gründet sich diese Leidenschaft in der Regel auf die Vorstellung, dass ihr denjenigen in diesem Leben töten kann oder derjenige euch töten kann.

Kommen wir also zurück, um Dinge aufzulösen? Offensichtlich nicht! Als ich in meiner metaphysischen Phase war, erzählte man mir, dass man Leute auswählt, um seine Begrenzungen loszulassen, aber das hat sich für mich bis jetzt nicht als wahr herausgestellt. Wenn ihr eine unberechenbare Beziehung mit jemandem habt, dann deswegen, weil ihr euch seit Jahrhunderten gegenseitig umgebracht habt und ihr versucht herauszufinden, wer diesmal dran ist.

LIEBE AUF DEN ERSTEN BLICK

Salon-Teilnehmerin:

Gibt es wirklich Liebe auf den ersten Blick?

Gary:

Ja, weil ihr so viele Schwüre, Eide, Lehnseide, Blutseide und Verpflichtungen aus anderen Leben habt, dass, wenn ihr

jemandem begegnet, dem ihr euch in einem anderen Leben verpflichtet habt, euch das alles plötzlich wieder einfällt. Es ist nicht die physische Form des Betreffenden, die diese Reaktion kreiert; es ist die energetische Form. Ihr seid plötzlich von dieser Person gefesselt.

Alle Schwüre, Eide, Lehnseide, Blutseide, Verpflichtungen und Gelübde, die ihr mit irgendjemandem über alle Lebenszeiten hinweg und aus jeder Lebenszeit habt, die immer noch existiert, zerstört und unkreiert ihr sie? Right and Wrong, Good and Bad, Pod and Poc, All 9, Shorts, Boys and Beyonds.

Die gute Nachricht ist, dass ihr das ganz oft gemacht habt und immer noch macht. Die schlechte Nachricht ist, dass ihr das ganz oft gemacht habt und immer noch macht!

ETIKETTEN BEGRENZEN MÖGLICHKEITEN

Salon-Teilnehmerin:

Einmal habe ich ein Experiment gemacht, wo ich entschieden habe, einen Tag lang meinen Partner nur als guten Freund zu sehen. An diesem Tag merkte ich, dass mein Verhalten ihm gegenüber anders war. Die Interaktion zwischen uns war weniger kontrollierend und eher spielerisch. Ich vermute, dass das etwas mit der Bedeutung des Wortes *Partner* zu tun hat. Kannst du darüber sprechen? Sind die Bedeutungen von Worten und Etiketten wirklich so machtvoll?

Gary:

Ja. Jedes Mal, wenn du das, was jemand für dich bedeutet, mit einem Etikett versiehst, kannst du nicht die Tür zu Möglichkeiten öffnen, die größer sind, als was das Etikett

besagt. Du begrenzt die Möglichkeiten mit jedem Etikett, das du jemandem aufdrückst. Deswegen bitte ich die Leute, die Person, die sie mögen, ihren *unbedeutsamen Anderen* zu nennen, nicht ihren *bedeutsamen Anderen*. (Anm. d. Ü.: Im Englischen wird seit längerem der Begriff „significant other" – wörtlich: „bedeutsamer Anderer" – verwendet, um einen (Lebens-) Partner zu bezeichnen.) Denn wenn der Betreffende dein unbedeutsamer Anderer ist, gibt es mehr Möglichkeiten. Wenn er oder sie dein bedeutsamer Anderer ist, musst du es wichtig und bedeutsam machen; alles ist dann geprägt von Kontrolle – und macht überhaupt keinen Spaß.

Alles, was ihr getan habt, um all das als wirklich wichtige Sachen zu erfinden, zerstört und unkreiert ihr das? Right and Wrong, Good and Bad, Pod and Poc, All 9, Shorts, Boys and Beyonds.

KANN MAN TATSÄCHLICH IRGENDETWAS KONTROLLIEREN?

Salon-Teilnehmerin:

Kannst du über die Vorstellung von Kontrolle sprechen? Ist das eine Energie oder ein mentales Konzept? Ich merke, dass ich in beiden Polaritäten feststecke, dem Kontrollieren und dem Nichtkontrollieren, und ich finde es schwierig zu wissen, wann ich kontrollieren sollte und wann ich loslassen sollte. Ich mache die Vorstellung von Kontrolle machtvoller als mich.

Gary:

Kontrolle ist größtenteils eine Erfindung. Würde eine bewusste Beziehung irgendeine Art von Kontrolle beinhalten? Nein. Kann man tatsächlich irgendetwas kontrollieren? Nein.

Versuche, die Energie im Raum zu kontrollieren. Kannst du das? Nein. Warum? Weil Energie nicht kontrollierbar ist. Ist dein Partner Energie? Ja. Wenn du versuchst, ihn kontrollierbar zu machen, wie viel Kontraktion seiner Realität musst du dann herbeiführen? Wie viel Kontraktion seines ganzen Lebens, seiner Lebensweise und seines Körpers musst du ihm antun, um all das zu kontrollieren? Viel, ein wenig oder zu viel? Zu viel!

Alles, was das ist, mal Gottzillionen, zerstört und unkreiert ihr das alles? Right and Wrong, Good and Bad, Pod and Poc, All 9, Shorts, Boys and Beyonds.

LIEBE AN SICH IST EINE ERFINDUNG

Salon-Teilnehmerin:

Was ist jenseits der Erfindung, verliebt zu sein?

Gary:

Liebe an sich ist eine Erfindung. Das ist wahrscheinlich für die Leute mit am schwierigsten zu begreifen. Die Leute sagen: „Diese Person liebt dich." Liebt er oder sie dich? Oder *wünscht* er oder sie sich etwas von dir? Oder was? Deine Eltern lieben dich. Lieben dich dein Vater und deine Mutter genau gleich? Nein, vollkommen unterschiedlich. Ist das eine oder das andere Liebe – oder sind das alles Erfindungen davon, was Liebe ist?

Salon-Teilnehmerin:

Erfindungen.

Gary:

Ja, Liebe ist eine Erfindung. Hast du mehr Dankbarkeit für deine Mutter oder für deinen Vater?

Salon-Teilnehmerin:

Für meine Mutter, weil sie mich geboren hat – und für meinen Vater, weil ich mit ihm besser auskomme.

Gary:

Du bist dankbar für deinen Vater und tolerierst deine Mutter.

Salon-Teilnehmerin:

Genau, danke.

Gary:

Ihr müsst die Dinge beim Namen nennen, Leute. Wenn ihr eure Mutter toleriert, ist das in Ordnung. Wenn ihr für jemanden dankbar seid, ist das etwas anderes. Dankbarkeit hat keine Bewertung; Liebe schon. Deswegen sage ich, dass Liebe eine Erfindung ist. Wenn es wahres Lieben wäre, hätte es keine Bewertung. Wahres Lieben ist ein fortwährender Ausdruck von Möglichkeit.

Begreift ihr den Unterschied?

Salon-Teilnehmerin:

Ist es vorteilhaft, eine bewusste Beziehung mit allen Wesen zu haben, um eine andere Zukunft zu kreieren?

Gary:

Wenn ihr bereit seid, eure Realität zu kreieren, werdet ihr mit jeder Person, mit der ihr in Berührung kommt, eine andere Beziehung haben. Ihr werdet offener für großartigere Möglichkeiten sein als andere Leute. Bedeutet das, dass sie empfangen werden, was ihr zu sagen habt? Nein. Werden sie euch empfangen? Nein. Bedeutet das, dass wir die menschliche/ humanoide Rasse auf dem Planeten verändern werden? Mit ein

bisschen Glück, ja. Mögt euch selbst einfach weiterhin, denn ihr seid diejenigen, die Möglichkeiten kreieren werden.

JEDE BEZIEHUNG IST EINE ERFINDUNG

Salon-Teilnehmerin:

Sind Beziehungen nicht auch einfach Erfindung?

Gary:

Ja, jede Beziehung ist eine Erfindung. Beziehungen, wie sie hier kreiert werden, sind Erfindungen.

Salon-Teilnehmerin:

Überall, wo ich aus der Harmonie heraus in einer Beziehung funktioniere, scheint es eine Erfindung zu sein. Ich begreife nicht, wie man außerhalb davon funktionieren kann, und wähle am Ende, mich überhaupt nicht darauf einzulassen, weil ich ein Gewahrsein habe, dass das dumm ist.

Gary:

Ist das ein Gewahrsein oder eine Schlussfolgerung?

Salon-Teilnehmerin:

Ich weiß nicht, ich habe diese Klarheit nicht.

Gary:

Es ist ziemlich sicher eine Schlussfolgerung. Was wäre, wenn du eine Frage stellen würdest:

- ✦ Würde dies hier klappen?
- ✦ Würde mir das Spaß machen oder interessant für mich sein?

♦ Wäre das etwas, das mehr in meinem Leben kreieren und generieren würde?

Wenn ihr anfangt, als Kriegerin zu funktionieren, die für die Kreation von Zukunft kämpft, werdet ihr sehen: „Oh! Ich wähle nicht, mit dieser Person zusammen zu sein, weil das keine Zukunft kreieren würde, die irgendein Beitrag für mich wäre oder wo ich der Beitrag sein kann, der ich sein will." Begreift ihr den Unterschied?

Salon-Teilnehmerin:

Ja. Muss ich da Prozesse laufen lassen, um die Schwierigkeiten zu klären, die ich mit Beziehungen habe?

Gary:

Wahrheit, willst du wirklich eine Beziehung?

Salon-Teilnehmerin:

Nein.

Gary:

Also kein Problem!

Salon-Teilnehmerin:

Aber während dieser Telecalls sprechen alle nur von Beziehungen. Über nichts anderes. Das ist es, was alle machen.

Gary:

Das ist nicht das Einzige. Habe ich euch nicht erzählt, dass euer wirklicher Job ist, eine Zukunft zu kreieren?

Salon-Teilnehmerin:

Ja, das ist cool.

Gary:

Ich versuche, euch zu dem Gewahrsein zu bringen, weshalb ihr wirklich hergekommen seid und was wirklich für euch möglich ist. Wenn ihr eine Beziehung möchtet, werde ich tun, was ich kann, um euch dabei zu helfen, auch das zu bekommen. Aber ich möchte auch diejenigen unter euch, die sich keine Beziehung wünschen, brauchen oder wollen, wissen lassen, dass ihr keine Beziehung haben müsst. Es ist einfach eine Wahl. So sollten wir alle funktionieren.

EIN KRIEGER IST BEREIT ZU TUN, WAS IMMER NÖTIG IST, UM DIE SCHLACHT ZU GEWINNEN

Salon-Teilnehmerin:

Ich habe eine Frage in Bezug darauf, eine Kriegerin zu sein. Ich stelle mir Krieger als Wesen vor, die alles allein machen. Wenn ich anstrebe, eine Zukunft zu kreieren und generieren, die für mich funktionieren würde, sehe ich mich mehr und mehr mit anderen zusammenzuarbeiten. Es ist, als würden sich unsere Zukünfte überschneiden. Worum geht es da? Kannst du darüber sprechen, wie es ist, eine Kriegerin zu sein und mit anderen zusammenzuarbeiten?

Gary:

Ein Krieger ist bereit zu tun, was immer nötig ist, um die Schlacht zu gewinnen. Wenn das bedeutet, mit jemandem Rücken an Rücken gegen unglaubliche Widrigkeiten zu bestehen, wirst du das tun. Wenn das bedeutet, vorzustürmen, wirst du das tun. Wenn du wirklich eine Kriegerin bist, wirst

du den Boden beackern, wenn das die Zukunft kreieren wird, die du brauchst. Du wirst dein Schwert benutzen, um zu pflanzen. Du wirst deine Waffen benutzen, um Barrikaden gegen Eindringlinge zu errichten. Du wirst tun, was immer nötig ist. Ein Krieger hackt, krümmt, tötet und verstümmelt nicht nur. Ein Krieger ist jemand, der alles tun kann, was nötig ist, um dahin zu kommen, wohin er will.

Das ist der Grund, warum ich euch Damen immer weiter dazu zu bringen versuche, zu erkennen, dass ihr Kriegerinnen seid – weil ihr tun werdet, was es braucht, um loszulegen. Ihr zögert nicht, das zu tun, es sei denn, ihr geht in die Projektion, Erwartung, Zurückweisung, Abtrennung, Bewertung oder einen Punkt, wo ihr das Gefühl habt, dass ihr unrecht habt. Ihr kommt da heraus und merkt: „Ich bin eine Kriegerin, die für die Kreation von Zukunft kämpft".

INTERESSANTE ANSICHT

Wenn ihr ein Gewahrsein von euch selbst habt, steht ihr wie ein Fels in der Brandung. Polarität strömt auf euch ein und fließt um euch herum und ihr seid die interessante Ansicht. Wenn ihr bereit seid zu erkennen, wo ihr in der Strömung der Ereignisse steht, seid ihr eine Kriegerin, die für die Kreation von Zukunft kämpft.

Darin liegt etwas Festes, aber es gibt keine Stagnation. Meistens wird Festigkeit zu Stagnation. Wenn ihr sagt:„Ich bin ein Kämpfer", wird das zu einer stagnierenden Position und ihr müsst ständig alle bekämpfen, um zu beweisen, dass ihr recht habt. Ist das ein Ort, an dem ihr leben möchtet?

Wenn ihr die „interessante Ansicht" seid, wirbelt die ganze

Polarität, Verrücktheit und Erfindung um euch herum und hat dennoch keine Auswirkung auf euch, weil ihr wisst, wohin ihr unterwegs seid. Von diesem Raum aus könnt ihr für die Kreation von Zukunft kämpfen.

Salon-Teilnehmerin:

Vielen Dank für diesen Telecall, Gary. Und danke an all die fantastischen Frauen bei diesem Call. Zum ersten Mal spüre ich eine Art Frieden zwischen Männern und Frauen und in meiner Beziehung zu ihnen im Allgemeinen. Vorher war da so viel Wut, Hass und Misstrauen in Bezug auf Beziehungen zwischen Menschen, aber jetzt, durch diesen Telecall, spielt es nicht einmal mehr eine Rolle. Ich kann damit umgehen.

Gary:

Ja, deswegen mache ich diesen Telecall. Das wollte ich bewirken, euch dazu zu bringen, eure Realität zu kreieren. Das gibt euch dieses Gefühl von Frieden, das Möglichkeit und Wahl schafft. Danke, meine Damen.

9

Eine nachhaltige Zukunft kreieren

Vielleicht solltest du aufhören zu versuchen zu überleben und anfangen, dir anzuschauen, was es bräuchte, um dich zu entfalten.

Gary:

Hallo, meine Damen. Lasst uns mit ein paar Fragen beginnen.

KINDER HABEN

Salon-Teilnehmerin:

Du hast gesagt, dass die Zukunft zu kreieren für die meisten Frauen bedeutet, Kinder zu bekommen, und dass Kinder zu haben eine niedrigere Schwingung der Kreation von Zukunft ist. Kann man eine Kriegerin für die Kreation von Zukunft sein – und trotzdem wählen, sich selbst und Kinder zu haben?

Gary:

Ja, das kann man. Die meisten Leute haben entschieden, dass es bei der Zukunft um Kinder geht und nicht darum, eine langfristige Wirkung auf der Welt zu erzielen. Deshalb werden Kinder als die Langzeitwirkung in der Welt gesehen – aber

sie sind nicht der einzige langfristige Effekt. Euch müssen alle Wahlen offenstehen. Alle Wahlen sollten euch zur Verfügung stehen.

Salon-Teilnehmerin:

Ich habe gewählt, Kinder in mein Universum einzuladen, was mein Leben unendlich erweitert hat. Was ist sonst noch möglich, wenn ich das wähle?

Gary:

Du musst dir diese Wahl anschauen und fragen: „Wenn ich wähle, diese Kinder in meinem Leben zu haben, wird das eine größere oder eine geringere Zukunft für mich und für sie kreieren?"

Zukunft bedeutet nicht nur du, es bedeutet du und sie. Die meisten Leute bekommen Kinder aus der Ansicht heraus: „Jetzt habe ich jemanden, der sich um mich kümmern wird" oder „Jetzt habe ich jemanden, der mich für immer lieben wird". Ihr müsst bereit sein zu erkennen, dass eine neue Möglichkeit eintreten kann, wenn ihr euch an diesen Ort begebt, wo ihr Zukunft für euch und andere kreiert. Ihr müsst eine Zukunft kreieren, die nicht auf einer soliden Ansicht basiert; ihr müsst eine Zukunft mit einer nachhaltigen Realität kreieren, die über diese Realität hinausgeht.

Salon-Teilnehmerin:

Du hast gesagt, dass wir Eroberer sind und für Zukunft kämpfen und wenn wir eine Öffnung sehen, gehen wir dort hindurch.

Gary:

Ihr werdet den Ort erkennen, an dem sich etwas eröffnet aufgrund eurer Bereitschaft, eine andere Zukunft jenseits dieser Realität zu kreieren. Es wird sich etwas für euch eröffnen und ihr werdet sagen: „Oh! Da muss ich hin!" Ihr wisst es, weil ihr bereiter seid, aus eurem Wissen heraus zu funktionieren als aus allem anderem.

ES GEHT NICHT DARUM, AUS DIESER REALITÄT HERAUSZUKOMMEN

Salon-Teilnehmerin:

Ich bin so frustriert darüber, eine Stiefmutter zu sein, deren Stiefsohn wieder zu Hause eingezogen ist. Ich weiß nicht, wie ich das in Worte fassen soll. Wie kann ich *nicht* die Stiefmutter dieses Kindes sein?

Gary:

Du fragst: „Wie komme ich aus dieser Realität heraus?" Aber es geht nicht darum, aus dieser Realität zu fliehen. Wenn das alles kreieren würde, was du dir wünschst, wäre es leicht, aus ihr herauszukommen. Du solltest fragen: Wie kreiere ich eine Realität jenseits dieser Realität, die tatsächlich für mich funktionieren würde?

Salon-Teilnehmerin:

Wie mache ich das?

Gary:

Du sagst zu ihm: „Jetzt, wo du zurück bist, bist du zu alt, als dass ich eine Mutter oder Stiefmutter für dich sein könnte. Wie

kreieren wir also eine Freundschaft oder eine funktionierende Beziehung als Mitbewohner?"

Salon-Teilnehmerin:

Das habe ich getan. Er hat mir im Grunde nonverbal mitgeteilt, dass ich zum Teufel gehen solle, und weitergemacht, wozu auch immer er Lust hatte.

Gary:

Warum lässt du dir das gefallen?

Salon-Teilnehmerin:

Ja, warum lasse ich mir das gefallen? Ich möchte von Zuhause weglaufen.

Gary:

Warum sagst du ihm nicht: „Du benimmst dich oder du fliegst raus?"

Salon-Teilnehmerin:

Das würde ich ja, aber ich bin die Stiefmutter. Wenn ich das sage, habe ich mich in die Nervensäge verwandelt, die ich niemals sein wollte.

Gary:

Wenn dein Mann dich mit dem Jungen nicht unterstützt, sag ihm: „Du hast die Wahl. Entweder ich oder das Kind. Einer von uns muss gehen." Hast du dich mit deinem Mann hingesetzt und ihm gesagt: „Wir müssen reden?"

Salon-Teilnehmerin:

Das werden wir heute Abend tun. Als humanoide Frau komme ich damit nicht länger klar. Die Kriegerin kommt hoch.

Gary:

Das ist nicht wahr. Als humanoide Frau kannst du damit klarkommen. Du bist einfach nicht bereit, es länger hinzunehmen.

Salon Teilnehmern:

Nein, bin ich nicht.

Gary:

Alles, was du zu deinem Mann sagen musst, ist: „Merkst du, dass dein Sohn mich wie Scheiße behandelt? Möchtest du, dass er mich so behandelt?"

Salon-Teilnehmerin:

Verstanden.

Gary:

Dann musst du sagen: „Entweder verändert er sein Verhalten oder ich gehe. Was willst du?"

Salon-Teilnehmerin:

Genau da stehe ich gerade.

Gary:

Du sagst es einfach. Nicht mit Wut oder Ladung. Einfach nur: „So ist es. Ich möchte mich damit nicht länger auseinandersetzen. Ich habe meine Gefühle, mein Gewahrsein, einfach alles unterdrückt. Das muss sich ändern oder ich muss gehen. Was möchtest du?" Wenn er sich nicht bewusst ist, wie sein Sohn dich behandelt, möchtest du dich wirklich damit auseinandersetzen?

Salon-Teilnehmerin:

Er ist sich dessen bewusst. Er kümmert sich nur nicht darum. Das ist genau die Situation, mit der er sich nicht befassen will. Er ist sogar einem Country Club beigetreten, um Golf zu spielen – und ich sitze zuhause.

Gary:

Das funktioniert für ihn. Funktioniert es für dich?

Salon-Teilnehmerin:

Es funktioniert nicht für mich. Es lädt mir noch mehr auf. Es bringt mich dazu, dafür verantwortlich zu sein, alles zu ändern.

Gary:

Stopp. „Es bringt mich dazu" ist eine Lüge, die du dir selbst erzählst. Nichts und niemand kann dich dazu bringen, etwas zu sein oder zu tun, außer dir selbst.

Salon-Teilnehmerin:

Richtig. Ich mache mich selbst verantwortlich. Ich tue es.

Gary:

Du hast eine Wahl. Du kannst entweder tun, was für dich funktioniert – oder nicht. Ich habe mit einer Frau gesprochen, die sagte: „Ich bin so wütend auf meinen Enkel, weil er nicht aufräumt. Er kreiert Unordnung und es macht mich wahnsinnig. Ich sage ihm, dass er saubermachen muss, aber er tut es nicht."

Ich fragte sie: „Für wen putzt du das Haus? Für dich oder für ihn?"

Sie meinte: „Für mich. Was bedeutet das?"

Ich sagte: „Er putzt das Haus nicht, weil er es nicht für dich

tun will. Er isst Kekse und räumt die Krümel nicht weg und beseitigt die Unordnung nicht, die er macht. Also tue die Kekse in dein Zimmer, schließ die Tür ab und geh weg. Er wird die Kekse nicht finden können. Du musst pragmatisch dabei sein, wie du das zum Funktionieren bringst.

Salon-Teilnehmerin:
Vielen Dank.

WARUM BIST DU NICHT DU?

Salon-Teilnehmerin:
Im letzten Telecall hast du gefragt: „Warum bist du nicht du?" Das ist eine Frage, die du schon oft gestellt hast. Ich schätze, dabei geht es darum, die Kriegerin zu sein, die für Zukunft kämpft und bereit ist, in jedem Moment alle Güte, alle Sanftheit, alles Nährende und Heilende mit vollkommener Präsenz und Erlaubnis zu sein. Ist das korrekt?

Gary:
Absolut. Du musst schonungslos ehrlich mit dir selbst sein in Bezug darauf, was du kreieren möchtest.

Salon-Teilnehmerin:
Manchmal ist das Gewahrsein dessen, was ich wirklich bin, so riesig, dass es zu viel scheint, um es in dieser physischen Realität umzusetzen.

Gary:
Das stimmt. Aber du solltest nicht versuchen, es in dieser physische Realität *umzusetzen*. Du solltest versuchen, diese

physische Realität damit zu *durchdringen*. Wenn du versuchst, es umzusetzen, versuchst du, es für dieses Universum passend zu machen, statt es zu einer Wahl zu machen, die dir zur Verfügung steht.

EINE NACHHALTIGE REALITÄT JENSEITS DIESER REALITÄT

Salon-Teilnehmerin:

Wie sieht die Kreation einer Zukunft mit einer nachhaltigen Realität, die jenseits dieser Realität ist, aus?

Gary:

Im Augenblick wählt ihr alle eine bessere Version dieser Realität. Aber so wie diese Realität funktioniert, ist sie nicht nachhaltig. Das ist der Grund, weshalb wir eine nachhaltige Zukunft jenseits dieser Realität kreieren müssen. Alles, was wir jetzt gerade tun, ist, uns auf ein Ende der Lebensfähigkeit des Planeten Erde hinzubewegen, wie er gerade ist. Etwas muss sich ändern. Was das ist? Darauf habe ich keine gute Antwort und ich weiß nicht, was es praktisch bedeutet, außer dass ihr der lebende Unterschied sein müsst.

Salon-Teilnehmerin:

Kannst du mehr über die nachhaltige Realität jenseits dieser Realität sagen? Du hast gesagt, im Moment seien wir nur in der Lage, etwas zu kreieren oder zu generieren, das besser oder nur ein wenig anders ist.

Gary:

Ich versuche verzweifelt, euch dazu zu bringen zu erkennen, dass ihr andere Wahlen habt, als ihr jemals dachtet, und doch versucht ihr noch immer, eine bessere Version dieser Realität zu wählen. „Ich werde mir ein besseres Leben schaffen" ist nicht dasselbe wie: „Ich werde etwas so anderes kreieren, dass nichts Vergleichbares je zuvor existiert hat." Ich kann euch kein gutes Beispiel von so etwas anderem geben, außer dem, was ich mit Access Consciousness getan habe. Ich wusste, ich musste etwas tun, was hier noch nie existiert hat. Ich musste etwas tun, das eine andere Art von Möglichkeit und eine andere Realität kreieren würde.

Salon-Teilnehmerin:

Du hast darüber gesprochen, dass du das Wort *Zukunft* oft ohne „eine" oder „die" davor verwendest, weil du sie nicht definieren oder begrenzen möchtest, als ob es eine Sache wäre. Ich sage immer „die" Zukunft oder „eine" Zukunft, was sie begrenzt und solide macht. Ich habe versucht, *die* Zukunft zu kreieren und das ist, was du versuchst aufzulösen. Stimmt das?

Gary:

Nein, ich versuche euch die Bereitschaft zu geben, eine nachhaltige Zukunft jenseits dieser Realität zu kreieren. Ihr habt versucht, eine Zukunft zu kreieren, aber sie ist kontrahiert, weil ihr eine Zukunft anstrebt, die auf dem basiert, was ihr bereits habt und wie ihr es besser machen könnt.

Salon-Teilnehmerin:

Das ist korrekt. Ich habe bereits entschieden, wie die Zukunft sein sollte, wie sie sein kann und so weiter.

Gary:

Von wie vielen Dingen in eurem Leben habt ihr beschlossen, dass ihr sie richtig gemacht habt? Alles, was das ist, mal Gottzillionen, zerstört und unkreiert ihr das alles? Right and Wrong, Good and Bad, Pod and Poc, All 9, Shorts, Boys and Beyonds.

Nehmen wir an, du hättest die Vorstellung, du müsstest drei Millionen Dollar kreieren, um sicher zu sein im Leben. Also hast du drei Millionen Dollar, um eine Zukunft jenseits dieser Realität zu kreieren, und keine Ahnung, was das sein könnte, außer mehr Geld.

Salon-Teilnehmerin:

Das ist korrekt. Ich habe vier Millionen Dollar kreiert. Das war's für mich. Ich weiß nicht, was es darüber hinaus gibt.

Gary:

Du versuchst nicht, eine Realität darüber hinaus zu kreieren. Du versuchst, eine Realität zu kreieren, die das bewahrt, von dem du beschlossen hast, dass es richtig ist, so dass du daran festhalten kannst. Alles aus der Vergangenheit, das du versuchst festzuhalten, musst du bereit sein loszulassen. Bist du bereit loszulassen, dass du vier Millionen Dollar hast?

Salon-Teilnehmerin:

Ja.

Gary:

Wahrheit?

Salon-Teilnehmerin:

Ja.

Gary:

Du bist bereit, es loszulassen? Du hast gerade gelogen.

Salon-Teilnehmerin:

Ich kann nicht erkennen, wo ich lüge.

Gary:

Wärst du bereit, alles zu verlieren?

Salon-Teilnehmerin:

Wenn du mir sagst, dass es ein *Nein* ist, vertraue ich dir. Bitte hilf mir, es zu sehen.

Gary:

Du sagst Ja, weil deine Annahme ist, dass du stattdessen mehr haben wirst. Was wäre, wenn Geld die eine Sache wäre, die eine nicht nachhaltige Zukunft kreieren würde? Würdest du dann etwas anderes wählen müssen? Wie würde „anders" aussehen?

Salon-Teilnehmerin:

Ich stelle es mir vor, ich stelle mir eine Zukunft ohne Geld vor. Und mit „ohne Geld" meine ich nicht die Energie, sondern das Papier.

ÜBERLEBEN VS. NACHHALTIGKEIT

Gary:

Warte. Du stellst dir Zukunft von einem Ort des Seins aus vor, an dem du bist. Du gehst zu dieser Vorstellung von „Ich kann nicht überleben." Überleben kreiert keine nachhaltige

Zukunft. Eine Sache, die du bereit sein musst aufzugeben, ist das Überleben. Ihr müsst bereit sein, das Überleben aufzugeben, denn ihr habt euer Leben damit verbracht zu überleben und euch nur ab und an entfaltet. Ganz gleich, wie die Umstände sind, wisst ihr immer, dass ihr es in dieser Realität schaffen könnt.

Alles, was das ist, mal Gottzillionen, zerstört und unkreiert ihr das alles? Right and Wrong, Good and Bad, Pod and Poc, All 9, Shorts, Boys and Beyonds.

Salon-Teilnehmerin:

Was ist Überleben?

Gary:

Überleben bedeutet, egal, was geschieht, du machst weiter.

Salon-Teilnehmerin:

Daran glaube ich. Bittest du mich, das aufzugeben? Ist es das? Warum sollte ich das aufgeben?

Gary:

Was, wenn wahre Nachhaltigkeit nicht Überleben wäre?

Salon-Teilnehmerin:

Das ergibt keinen Sinn.

Gary:

Es soll auch keinen Sinn ergeben. Du kannst alles überleben. Aber Überleben ist die eine Sache, die du aufgeben musst, wenn du Nachhaltigkeit schaffen willst. Überleben und Nachhaltigkeit sind nicht dasselbe. Auch, wenn die Pflanzenwelt stirbt, kannst du dich anpassen, um weiterzumachen.

Salon-Teilnehmerin:

Was würde ich mit mir nehmen, um dazu beizutragen, dass ich nachhaltig bin?

Gary:

„Was würde ich mit mir nehmen?" ist kein Ort, von dem aus du eine nachhaltige Realität jenseits dieser Realität kreieren kannst. Das ist es, was dich umbringt.

Salon-Teilnehmerin:

Für mich bedeutet *nachhaltig*, dass da mehr Beitrag ist. Wo lasse ich nicht mehr Beitrag zu?

Gary:

Was meinst du mit *Beitrag?* Was andere dir geben können, was du anderen geben kannst oder was du in beiden Richtungen bekommen kannst?

Salon-Teilnehmerin:

Was andere Leute für mich wären und was ich für sie wäre.

Gary:

Warum erachtest du Leute als wertvoll?

Salon-Teilnehmerin:

Weil ich denke, dass all die Dinge in meinem Leben mir beitragen – außer den Leuten.

Gary:

Was wäre, wenn es keine Leute gäbe – würde es dir gut gehen?

Salon-Teilnehmerin:

Ja!

Gary:

Gut. Du musst erkennen, dass es eine andere Möglichkeit gibt.

Salon-Teilnehmerin:

Kannst du bitte darauf eingehen, was Überleben und was Nachhaltigkeit ist?

Gary:

Überleben ist die Vorstellung, dass du dich behaupten kannst, egal, wie die Umstände sind. Wenn du Überleben betreibst, kannst du dafür sorgen, dass du existierst, ohne Rücksicht auf die Umstände. Wenn es dein Ziel ist, ohne Rücksicht auf die Umstände zu existieren, ist das dann Kreation?

Salon-Teilnehmerin:

Nein.

Gary:

Du musst also bereit sein, das Überleben aufzugeben, und sei es auch nur als vages Konzept in deiner Welt.

Alles, was ihr getan habt, um das Überleben zu einer Realität für euch zu machen, zerstört und unkreiert ihr das alles? Right and Wrong, Good and Bad, Pod and Poc, All 9, Shorts, Boys and Beyonds.

Nachhaltigkeit bedeutet, dass, was auch immer es ist, weiterwächst und sich ausdehnt. Wenn ihr etwas Nachhaltiges tut, wird es weiterwachsen, sich ausdehnen und für sich selbst sorgen. Wenn ihr eine nachhaltige Realität jenseits dieser

Realität kreiert, bezieht ihr folgende Frage in eure Überlegungen mit ein: Wie würde es aussehen, wenn alles hier nicht sterben würde? Wenn ihr euch umschaut, stirbt gerade jetzt jede Menge.

Salon-Teilnehmerin:

Habe ich Nachhaltigkeit falsch angewendet als Überleben?

Gary:

Ja, du hast Überleben und Nachhaltigkeit fehlinterpretiert und falsch angewendet.

Alles, was ihr getan habt, das dies kreiert, zerstört und unkreiert ihr das alles? Right and Wrong, Good and Bad, Pod and Poc, All 9, Shorts, Boys and Beyonds.

Wie würde es sein, eine nachhaltige Welt zu kreieren? Ich schaue mir an, was in der Welt vor sich geht, und ich sehe, wenn wir weiter in die Richtung gehen, in die wir gehen, werden die Leute noch 100 Jahre überleben und dann wird der Planet verbraucht sein.

Salon-Teilnehmerin:

Die Leute werden überleben, aber es wird keine Nachhaltigkeit geben. Zwischen diesen beiden Dingen gibt es einen großen Unterschied von der Energie her.

Gary:

Ja, genau das möchte ich euch klarmachen. Wenn ihr anfangt, nach dem Überleben zu suchen, wenn ihr an der Vorstellung des Überlebens festhaltet, seid ihr wie die Frau, die von ihrem Stiefsohn erzählt hat. Sie hat die Situation überlebt, aber es war keine nachhaltige Realität für sie. Überleben könnt ihr alles. Ihr

solltet solche Situationen nicht überleben; ihr solltet das tun, was eine nachhaltige Realität kreiert. Wie würde es aussehen, wenn eure Realität nachhaltig wäre?

Salon-Teilnehmerin:

Ich habe eine Frage. Wenn wir das Überleben aufgeben, werden wir dann einfach kreieren?

Gary:

Überleben ist die Obergrenze dessen, was ihr empfangen könnt. Es ist, als ob ihr ein Limit dessen kreiert hättet, was ihr empfangen könnt, basierend auf eurem Überleben. Auf dieser Grundlage seid ihr zufrieden. Ihr sagt: „Ich brauche nur so viel, um zu überleben" oder „Ich brauche diese Art Leute, wenn ich vorhabe zu überleben." Nein, braucht ihr nicht!

Wenn ihr vorhabt, eine nachhaltige Realität zu haben, gibt es Leute, die sich verändern und wählen und anders sein müssen, damit Nachhaltigkeit geschaffen wird. Nachhaltigkeit ist Kreation, und Überleben ist Einrichtung, um das in der Existenz zu halten, was derzeit existiert.

Welche Dummheit verwendet ihr, um das Überleben als die grundlegende Wahl zu erfinden, die ihr wählt? Alles, was das ist, mal Gottzillionen, zerstört und unkreiert ihr das alles? Right and Wrong, Good and Bad, Pod and Poc, All 9, Shorts, Boys and Beyonds.

Welche Dummheit verwendet ihr, um die Erfindung des Überlebens als die Hauptwahl zu kreieren, die ihr wählt? Alles, was das ist, mal Gottzillionen, zerstört und unkreiert ihr das alles? Right and Wrong, Good and Bad, Pod and Poc, All 9, Shorts, Boys and Beyonds.

Salon-Teilnehmerin:

Mein Mann und ich fingen ein Gespräch über Geld an und kaum, dass ich mich versah, sagte ich: „Das reicht mir nicht. Das funktioniert nicht." Das Überleben, das ich gewählt und nicht gewählt habe, funktioniert für mich nicht und trotzdem ist es das, was geschieht.

Gary:

Hast du deine Kindheit überlebt?

Salon-Teilnehmerin:

Ja. Da waren Momente, in denen ich lebendig war.

Gary:

Hast du entschieden, dass du eine Überlebende bist, weil du überlebt hast?

Salon-Teilnehmerin:

Ja.

Gary:

Alles, was ihr in der Hinsicht beschlossen habt, und all die Beschlüsse, Bewertungen, Schlussfolgerungen und Berechnungen, die das kreieren, zerstört und unkreiert ihr das alles? Right and Wrong, Good and Bad, Pod and Poc, All 9, Shorts, Boys and Beyonds.

Als Überlebender toleriert man die Situation und gibt sein Bestes, um zu leben, egal, was geschieht. Aber das ist kein Ort, um eine nachhaltige Zukunft zu kreieren.

Salon-Teilnehmerin:

Nachhaltig oder nicht, es ist es nicht wert.

Gary:

Das ist eine Bewertung. Warum gehst du in die Bewertung? Bewertung und Schlussfolgerung sind die Systeme, die ihr eingerichtet habt, um Überleben zu kreieren. Ihr müsst schlussfolgern und bewerten; ihr berechnet und entscheidet, um Überleben zu haben.

Alle Beschlüsse, Bewertungen, Schlussfolgerungen und Berechnungen, die ihr verwendet, um Überleben zu kreieren, zerstört und unkreiert ihr die alle? Right and Wrong, Good and Bad, Pod and Poc, All 9, Shorts, Boys and Beyonds.

Es ist egal, ob ihr vier Millionen Dollar habt, ihr geht zu Beschlüssen, Bewertungen, Schlussfolgerungen und Berechnungen über, damit ihr überleben könnt. Diese sind symbolisch, systematisch und vereinfacht die Elemente, die zum Überleben erforderlich sind. Ihr kommt zu Schlussfolgerungen wie: „Ich kann das nicht mehr machen", „Ich kann nicht überleben", „Das funktioniert nicht", „Das ist nicht genug." Das sind Bewertungen.

Das Gewahrsein ist: „Ich will so nicht leben. Etwas muss sich ändern." Dann geht ihr in die Frage.

Welche physische Verwirklichung der Kreation einer nachhaltigen Zukunft jenseits dieser Realität seid ihr jetzt in der Lage zu kreieren, zu generieren und einzurichten? Alles, was das nicht erlaubt, mal Gottzillionen, zerstört und unkreiert ihr das alles? Right and Wrong, Good and Bad, Pod and Poc, All 9, Shorts, Boys and Beyonds.

Salon-Teilnehmerin:

In der Welt der Sucht scheint es, als sei das Zwölf- Schritte-Programm das Überleben und das *Right Recovery for You-*

Programm die Nachhaltigkeit. Ist das richtig?

Gary:

Ja, *Right Recovery for You* ist eine Sammlung von Werkzeugen und Techniken, die es den Leuten ermöglichen, eine Zukunft zu kreieren, die nachhaltig ist.

Salon-Teilnehmerin:

Wenn wir die Access-Consciouness-Werkzeuge bei allem anwenden, kreieren wir dann Nachhaltigkeit?

Gary:

Ja, eine Frage kreiert eine Zukunft, die einiges an Nachhaltigkeit hat. Solange ihr keine Beschlüsse, Bewertungen, Schlussfolgerungen und Berechnungen vornehmt, seid ihr in einem Kreationsmodus.

EINE NACHHALTIGE FINANZIELLE ZUKUNFT KREIEREN

Salon-Teilnehmerin:

Wir benötigen Geld, um zu überleben, anstatt einer nachhaltigen Lebenskraft.

Gary:

Aber du hast Geld nicht als eine nachhaltige Zukunft für dich kreiert, oder? Du bist zu der Schlussfolgerung gekommen, dass du kein Geld brauchst oder willst oder dass Geld keine Probleme löst oder dass Geld nichts für dich kreiert. Die Leute haben jede Menge Vorstellungen darüber, was Geld ist oder nicht ist.

Salon-Teilnehmerin:

Es hat mich unbändig wütend gemacht, dass Geld der Hauptfokus dieser Realität ist.

Gary:

Ja, aber es muss nicht der Hauptfokus deiner Realität sein. Geld ist niemals der Fokus meiner Realität. Mein Fokus ist: Wie verändere ich die Dinge?

Ich habe heute mit meiner Tochter gesprochen und sie erzählte mir von einer Freundin, deren Mann ihr direkt, nachdem ihre Gebärmutter entfernt wurde, gestand, dass er eine Freundin in Mexiko hat. Er sagte seiner Frau, dass er sie verlassen wolle, es aber nicht könne, weil er nicht genug Geld hätte. Seine Idee war, dass seine Frau mehr arbeiten müsste, damit er sie verlassen kann!

Ich sagte zu meiner Tochter: „Ich frage mich, wie viel Geld sie brauchen würde, um alles zu verändern und diesen Idioten aus ihrem Leben zu schmeißen. Ich werde ihr das Geld geben. Dieser Typ ist gemein und verdient zu sterben!" So etwas sagt man nicht zu jemandem, der gerade operiert worden ist.

Salon-Teilnehmerin:

Wie würde es aussehen, Geld als eine nachhaltige Zukunft zu kreieren? Würdest du Geld kreieren?

Gary:

Ich bitte alle, zehn Prozent von all dem Geld, das hereinkommt, beiseitezulegen. Wenn ihr das macht, kreiert ihr eine nachhaltige finanzielle Zukunft. Damit sagt ihr dem Universum: „Ich möchte genug Geldeinkommen haben, damit ich zehn Prozent beiseitelegen kann."

Salon-Teilnehmerin:

Das mache ich schon, also möchte ich mehr. Bitte hilf mir dabei.

Gary:

Ja, aber dir hat diese Antwort nicht gefallen.

Salon-Teilnehmerin:

Sie hat mir nicht gefallen, weil ich das bereits mache.

Gary:

Bist du bereit anzuerkennen, wo du eine nachhaltige Zukunft kreierst aufgrund dessen, was du wählst?

Wenn du das tust, beginnst du, eine nachhaltige Zukunft zu kreieren. Ich habe Access Consciousness als ein Unternehmen kreiert und wenn ich morgen sterbe, wird es weiterlaufen. Das ist eine nachhaltige Zukunft. Ich habe so viele Dinge wie möglich eingerichtet, um ersetzbar zu sein. Hast du dich in der Zukunft ersetzbar gemacht oder hast du versucht, unersetzlich zu sein?

Salon-Teilnehmerin:

Zum großen Teil habe ich versucht, unersetzlich zu sein.

Gary:

Das ist keine Kreation einer nachhaltigen Zukunft.

Salon-Teilnehmerin:

Was bedeutet es, ein Erbe zu hinterlassen?

Gary:

Das ist keine nachhaltige Zukunft. Das ist einfach Geld, das du anderen Leuten hinterlässt, damit sie es rausschmeißen können, weil sie es nicht verdient haben.

Salon-Teilnehmerin:

Was bräuchte es für mich, eine nachhaltige Zukunft zu kreieren, mit der Fähigkeit, die ich mit Geld habe und bin?

Gary:

Du hast dir das alles überhaupt noch nicht angeschaut. Fang an, es dir anzusehen, bevor du eine Zukunft einrichtest.

Welche physische Verwirklichung der Kreation einer nachhaltigen Zukunft jenseits dieser Realität bin ich jetzt in der Lage zu kreieren, zu generieren und einzurichten? Alles, was das nicht erlaubt, mal Gottzillionen, zerstört und unkreiert ihr das alles? Right and Wrong, Good and Bad, Pod and Poc, All 9, Shorts, Boys and Beyonds.

Salon-Teilnehmerin:

Danke, Gary.

NIEMAND KANN JEMAND ANDEREN GLÜCKLICH MACHEN

Salon-Teilnehmerin:

Meine Beziehung läuft gerade seltsam. Mein Mann und ich sprechen viel über Ehe und Scheidung. Er sagt Dinge wie: „Wenn ich dir kein Geld geben müsste, würde ich gehen" und „Wenn die Kinder nicht wären, würde ich gehen." Ich sage: „Den Kindern wird es gut gehen und du musst mir kein Geld geben." Trotzdem geht er nicht und wir verbringen jeden Tag damit, unglücklich zu sein. Ich möchte das wirklich verändern.

Gary:

Er will nicht wirklich gehen.

Salon-Teilnehmerin:

Das habe ich kapiert, aber da ist so viel Wut, Vorwurf und Scham und die ganze Zeit POCe und PODe ich Ablenkungsimplantate. Es gibt kein Verlangen nach Sex. Was ist dieser Irrsinn?

Gary:

Bist du bereit, dich zu verändern und dafür zu sorgen, dass die Beziehung für ihn funktioniert?

Salon-Teilnehmerin:

Er verlangt von mir, die Hausfrau zu sein und Geld zu verdienen. Beides tue ich und nichts macht ihn glücklich.

Gary:

Niemand kann jemand anderen glücklich machen.

Salon-Teilnehmerin:

Wo fange ich an, mein Leben zu wählen?

Gary:

Du hast dein Leben bereits gewählt. Was wäre, wenn du anfangen würdest, eine Frage zu stellen: Was würde es brauchen, um eine nachhaltige Zukunft für mich, meine Kinder und meinen Mann zu kreieren?

Salon-Teilnehmerin:

Das habe ich gefragt.

Gary:

Nein, das hast du nicht. Diese Frage habe ich dir noch nie gegeben.

Salon-Teilnehmerin:

Ich sagte zu ihm: „Lass uns das verändern. Was ist dafür erforderlich? Was hättest du gern? Was würde für dich funktionieren?" und wir sind verschiedene Szenarien durchgegangen. Es ist verrückt. Ich habe das vom ersten Tag an getan – diesen Irrsinn zu wählen.

ÜBERLEBEN VS. ENTFALTEN

Gary:

Das ist interessant. „Ich habe das vom ersten Tag an getan." Bedeutet das, dass du mit all diesen Beschlüssen, Bewertungen, Schlussfolgerungen und Berechnungen in deine Ehe gegangen bist?

Salon-Teilnehmerin:

Ja.

Gary:

Wenn ihr Beschlüsse, Bewertungen, Schlussfolgerungen und Berechnungen anstellt, bleibt euch nichts anderes übrig als zu überleben. Ihr könnt keine nachhaltige Zukunft kreieren.

Du kommst zu einer *Schlussfolgerung* darüber, was du tun *solltest*, statt zu dem *Gewahrsein* zu gelangen, was du tun *könntest*. Du musst dir darüber klar sein, dass es in deinem Leben derzeit ums Überleben geht. Vielleicht solltest du aufhören zu überleben und anfangen, dir anzuschauen, was es bräuchte, damit du dich entfaltest.

Welche Dummheit verwendet ihr, um die Erfindung des Lebens als Überleben zu kreieren, das ihr wählt? Alles, was das ist, mal Gottzillionen, zerstört und unkreiert ihr das alles? Right and Wrong, Good and Bad, Pod and Poc, All 9, Shorts, Boys and Beyonds.

Was wäre, wenn du keine Beschlüsse, Bewertungen, Schlussfolgerungen und Berechnungen betreiben würdest?

Salon-Teilnehmerin:

Ich liebe das Konzept der Nachhaltigkeit. In den vergangenen 12 Monaten habe ich eine riesige Menge an Geld für die Gestaltung eines Gartens ausgegeben. Ich habe bemerkt, dass sich bei jedem, der in diesen Garten kommt, etwas verändert, sogar bei meinen Nachbarn. Ihre Pferde gewinnen Rennen. Es ist fantastisch, die Magie zu sehen, die hier geschieht. Ich sehe, wo ich eine nachhaltige Zukunft kreiere, aber das allein ist nicht genug für mich.

Gary:

Du hast finanziell keine nachhaltige Zukunft kreiert. Als du mit deinem Mann zusammengearbeitet hast, habt ihr gemeinsam kreiert. Hast du in Betracht gezogen, dass eure Kreation eine nachhaltige Zukunft war?

Salon-Teilnehmerin:

Ja.

Gary:

Tut er das noch immer oder ist er zu Beschlüssen, Bewertungen, Schlussfolgerungen und Berechnungen übergegangen?

Salon-Teilnehmerin:

Er zerstört seine Zukunft. Oh, daher kommt meine Wut und meine Verwirrung! Ich kreiere nicht mehr so wie mit ihm zusammen.

WAS KANN ICH ALS NACHHALTIGE ZUKUNFT KREIEREN?

Gary:

Richtig. Du musst das mit etwas anderem tun. Finde etwas, das eine nachhaltige Zukunft kreieren würde, die du noch nie in Betracht gezogen hast.

Salon-Teilnehmerin:

Du bringst mich immer an diesen Punkt und ich kann den Durchbruch nicht schaffen.

Gary:

Du kannst.

Salon-Teilnehmerin:

Aber ich will es nicht?

Gary:

Ja. Lasst das laufen:

Welche physische Verwirklichung der Kreation einer vollkommen nachhaltigen Zukunft bin ich jetzt in der Lage zu kreieren, zu generieren und einzurichten? Alles, was das nicht erlaubt, mal Gottzillionen, zerstört und unkreiert ihr das alles? Right and Wrong, Good and Bad, Pod and Poc, All 9, Shorts, Boys and Beyonds.

Ich versuche, euch auf eine Stufe zu bringen, auf die ihr in der Vergangenheit nicht bereit wart zu gehen. Ich möchte gern, dass ihr alle anfangt, euch das anzuschauen: Ich bin eine Kriegerin, die in den Kampf zieht, um eine Zukunft zu kreieren, die es nie zuvor gegeben hat.

Wenn ihr das tut, werdet ihr nicht gegen irgendetwas kämpfen, denn sobald ihr *gegen* eine Situation seid, hört ihr auf, *für* die Kreation von etwas noch nie Dagewesenem zu kämpfen. Wenn ihr die Kreation einer nachhaltigen Zukunft anstrebt, werdet ihr sogar noch großartigere Wahlmöglichkeiten haben.

Versuche es mit diesen Fragen:

- Was macht mir Freude?
- Was ist freudvoll für mich zu tun oder zu sein?

Ihr müsst euch eure Zukunft von Folgendem aus anschauen: Was kann ich als eine nachhaltige Zukunft kreieren? Ihr müsst das tun ohne eine Ahnung, wie das aussehen sollte. Viele von

euch versuchen zu beschließen, wie es aussehen wird, bevor ihr auf die Reise geht. Macht euch auf die Reise, Leute, und ihr werdet herausfinden, wie es aussieht, wenn ihr dort seid.

Das war es für heute. Danke, meine Damen. Es war fantastisch.

10
Bewusste Beziehungen

Statt aktiv und bewusst zu sein, wenn du eine Beziehung
kreierst, suchst du nach einem unbewussten Ort, wo du eine
Beziehung namens„ Ich liebe ihn und er liebt mich" kreieren
kannst.Wie viele von diesen Beziehungen haben gut für dich
funktioniert?

Gary:

Willkommen meine Damen. So wie eure Fragen klingen,
denke ich, dass ihr das Gewahrsein bekommt, dass ihr etwas
Wichtiges zum Leben beizutragen habt – und das ist wirklich
cool. Ich bin sehr glücklich darüber.

DIE SECHS ELEMENTE EINER BEWUSSTEN BEZIEHUNG

Salon-Teilnehmerin:

Kannst du über die Kreation einer bewussten Beziehung
sprechen und wie das als eine funktionierende Möglichkeit
aussieht? Wie sieht das praktisch aus?

Gary:

Es gibt sechs Elemente einer bewussten Beziehung: Nummer
eins: Die Person, die du wählst (Wer wählt? Du!), sollte

unabhängig sein, während sie glaubt, sie sei verkorkst. Warum? Weil das bedeutet, sie ist genau wie du!

Salon-Teilnehmerinnen:
 (Lachen)

Gary:
 Nummer zwei: Du solltest anerkannt und niemals gebraucht werden.

 Die andere Person sollte jemanden wollen, der sich um sie kümmert, während sie weiß, dass sie dich verlassen wird, wenn sie dich dazu gebracht hat, dich um sie zu kümmern. Warum? Gehst du nicht immer dann, wenn du nicht das bekommst, was du wirklich willst – und du möchtest nicht gebraucht werden?

 Der andere muss glauben, dass er mit dir zusammen sein will. Er möchte jemanden in seinem Leben, der sich um ihn kümmert, aber gleichzeitig ist er zu unabhängig, um auch nur daran zu denken, genauso wie du. Du stehst nicht auf Abhängigkeit, oder?

Salon-Teilnehmerin:
 Überhaupt nicht.

Gary:
 Du bist Scheiße in Sachen Abhängigkeit. Du kannst sie nicht einmal vortäuschen! „Ich brauche jemanden" ist nicht einmal andeutungsweise in deiner Realität. Die meisten Leute versuchen herauszufinden, wie sie jemanden kriegen können, der sie braucht, während sie es in Wirklichkeit hassen würden, wenn sie jemand bräuchte, weil es ihnen höllisch die Luft abschnüren würde.

Salon-Teilnehmerin:

Das habe ich nicht verstanden. Du hast Chinesisch gesprochen. Ich habe keine Ahnung, was du gesagt hast. Wenn du das noch mal wiederholen könntest, wäre das wunderbar.

Gary:

Du möchtest doch immer, dass andere sich um dich kümmern, oder?

Salon-Teilnehmerin:

Ja.

Gary:

Und jedes Mal, wenn sie das tun, lässt du sie fallen.

Salon-Teilnehmerin:

Korrekt.

Gary:

Darüber spreche ich. Wenn du jemanden finden würdest, der sich um dich kümmern wollte, wie schnell würdest du denjenigen wieder loswerden?

Salon-Teilnehmerin:

Ich wäre überhaupt erst gar nicht da.

Gary:

Ja, ich weiß. Aber das ist die Art Person, mit der du es wirklich wundervoll finden würdest, zusammen zu sein. Du denkst, der andere möchte, dass man sich um ihn kümmert, *und* erkennst, dass er nicht wirklich möchte, dass sich jemand um ihn kümmert. Er möchte nur, dass du ihn ermächtigst.

Salon-Teilnehmerin:

Oh, ich verstehe! Jemand wie ich.

Gary:

Ja. Anstatt tatsächlich aktiv und bewusst zu sein, wenn du eine Beziehung kreierst, versuchst du Beziehungen von einem unbewussten Ort namens „Ich liebe ihn und er liebt mich" heraus zu erschaffen. Wie viele von diesen Beziehungen haben gut für euch funktioniert?

Salon-Teilnehmerin:

Keine.

Gary:

Warum?

Salon-Teilnehmerin:

Ich habe jede einzelne dieser Beziehungen verlassen. Es war nicht nährend, es war nicht erweiternd. Es war nichts.

Gary:

Genau das meine ich.

Nummer drei: Alles, was du tust oder sagst, muss sich darum drehen, den anderen dazu zu ermächtigen, alles zu sein, was er ist – es darf nie darum gehen, dass er dich wählt.

Stellt sicher, dass der andere nie abhängig von euch ist. Denn wenn er von euch abhängig wird, muss er euch schlecht behandeln. Er muss es. Also müsst ihr ihn ermächtigen, egal, in welcher Situation.

Neulich sprach ich mit einem jungen Mann, der wütend auf seine Freundin war. Sie waren gemeinsam mit anderen im Urlaub gewesen und alles lief glatt bis zum letzten Abend, als

beide es ein wenig mit dem Alkohol übertrieben. Ein anderer Typ baggerte seine Freundin an und versuchte, Unfrieden zwischen ihnen zu stiften. Also hat sie als Friedensstifterin versucht, den Frieden wiederherzustellen und wollte ihren Freund dazu bringen, sich zu beruhigen, doch der wollte nichts davon hören. Er wurde wütend auf sie und sagte: „Du musst tun, was ich will!"

Wie viele von euch sagen: „F... dich, ich hau ab", wenn euch jemand erzählt, ihr solltet tun, was er will? Keine von euch will Befehle erteilt bekommen. Habt ihr das jemals bemerkt? Das ist deswegen so, weil ihr leidenschaftlich unabhängig seid. Ihr denkt vielleicht, ihr würdet jemanden mögen, der bereit ist, für euch zu sorgen, aber das wollt ihr nicht wirklich, weil ihr wisst, dass ihr dazu selbst in der Lage seid. Ihr sucht jemanden, der euch dazu ermächtigt zu wissen, dass ihr wisst, und dankbar für euch ist, so wie ihr seid.

Nummer vier: Es geht nie um dich.

Das ist eine harte Nuss, denn man hat euch beigebracht, dass ihr um das bitten müsst, was ihr wirklich wollt. Funktioniert das?

Salon-Teilnehmerin:

Nein!

Gary:

Warum versuchen wir nicht einmal etwas Neues, das tatsächlich funktioniert? Dain und ich haben eine bewusste Beziehung. Wir haben keinen Sex. Wenn ich Sex haben wollte und er nicht, würde das unsere Beziehung begrenzen und sie zerstören. Also werde ich nicht um Sex bitten, weil das aus seiner Sicht die Beziehung zerstören würde.

Wie wäre es, wenn ihr bereit wärt, die Beziehung nicht aus eurer Ansicht oder der Ansicht des anderen heraus zu betrachten, sondern aus der Wahl der Dinge? Was wäre, wenn ihr euch anschauen würdet, was ihr aus der Wahl heraus kreieren möchtet?

Salon-Teilnehmerin:
Kannst du bitte mehr darüber sagen?

Gary:
Nimm keine Ansicht ein; *kreiere* deine Ansicht. Ich lade Dain dazu ein, überall mit mir hinzugehen. Ich verlange nie von ihm, irgendwo mit mir hinzugehen. Ich erwarte nicht von ihm, dass er mich dazu einlädt, irgendwo mit ihm hinzugehen. Das ist eine bewusste Beziehung.

Nummer fünf: Sei immer verfügbar, aber habe nie eine Antwort. Nur eine Frage. Wenn ihr für andere verfügbar seid, wann immer sie ein Problem haben, werden sie erstaunlich schnell bereit sein, euch zuzuhören.

Nummer sechs: Lass die Person beim Sex führen. Wenn er sagt: „Ich will Sex haben", dann sei verfügbar. Lass ihn dir sagen, was er will, sonst bekommst du Schwierigkeiten. Er muss sexuell so kontrollierend sein wie du, sonst wird es nie für dich funktionieren.

SEX IST EINE KREIERTE REALITÄT

Salon-Teilnehmerin:

Da kommt etwas bei mir hoch. Wenn wir ins Bett gehen und mein Mann sich zu mir herumrollt und sagt: „Hallo Liebling", bin ich nicht wirklich interessiert. Ich weiß, ich kann mich dazu POCen und PODen, Interesse zu haben, aber …

Gary:

Glaubst du wirklich, dass Sex keine kreierte Realität ist?

Salon-Teilnehmerin:

Ich glaube, Sex ist spontan. Ich muss in der Stimmung sein.

Gary:

„Ich muss in der Stimmung sein. Wo ist die Romantik? Wo ist der Wein?"

Ihr müsst begreifen, dass Sex eine Wahl ist, genau wie alles andere. Wenn ihr bereit seid, die Bewusste in der Beziehung zu sein, könnt ihr eine phänomenale Beziehung kreieren. Ihr müsst es von der Ansicht aus tun:

„Oh, du willst Sex? Cool. Lass uns loslegen."

Es geht nicht um: „Ich bin nicht in der Stimmung", „Ich weiß nicht, was dein Problem ist" oder „Warum willst du immer, wenn ich nicht will?"

Salon-Teilnehmerin:

Meinst du damit, dass wir alles verändern können?

Gary:

Ja. Ihr könnt alles verändern. Ihr könnt alles sein – aber ihr

müsst bereit sein, alles zu verändern und alles zu kreieren.

Salon-Teilnehmerin:

Wenn Sex eine kreierte Realität ist, dann können wir in dem Moment alles kreieren?

Gary:

Ja.

Salon-Teilnehmerin:

Kommt mein Widerstand also daher, dass ich nicht tun will, was man mir sagt?

Gary:

Ja. Du bist nicht gut darin, etwas gesagt zu bekommen, oder? Oft möchtest du denjenigen umbringen.

Salon-Teilnehmerin:

Ja, das ist kein guter Ort, um Sex zu kreieren.

Gary:

Richtig. Das ist kein guter Ort, um Sex zu kreieren! Killing-Energie beim Sex tötet definitiv die Stimmung ab.

Salon-Teilnehmerin:

Wie verändere ich das?

Gary:

Schau dir Folgendes an:

+ Was will ich hier wirklich kreieren?

♦ Will ich einen Ort kreieren, wo mein Mann, mein
 Geliebter oder mein Partner tatsächlich glücklich ist?
Du hast die Wahl: die Richtigkeit deiner Ansicht – oder
Glück.

„Tut mir leid, ich bin nicht in Stimmung. Ich bin nicht darauf
vorbereitet." Musst du wirklich vorbereitet sein?

Salon-Teilnehmerin:

Das habe ich immer gedacht.

Gary:

Gedacht oder abgekauft?

Wie viele von euch haben abgekauft, dass ihr in der
Stimmung sein müsst, bevor ihr Sex haben könnt? Alles, was
das ist, mal Gottzillionen, zerstört und unkreiert ihr das alles?
Right and Wrong, Good and Bad, Pod and Poc, All 9, Shorts,
Boys and Beyonds.

Damit habt ihr jede Menge Mist abgekauft.

Salon-Teilnehmerin:

Bedeutet vorbereitet zu sein, ein Kondom in der Handtasche
zu haben?

Gary:

Das kommt dem Vorbereitetsein schon sehr viel näher! Wie
wäre es mit einem kleinen Prozess:

Welche Dummheit verwendet ihr, um die Erfindung und
die künstliche Intensität der Dämonen des Bedürfnisses als
eine Quelle von Beziehungen zu kreieren, wählt ihr? Alles, was
das ist, mal Gottzillionen, zerstört und unkreiert ihr das alles?
Right and Wrong, Good and Bad, Pod and Poc, All 9, Shorts,
Boys and Beyonds.

WÜRDE ES SPASS MACHEN, JETZT SEX ZU HABEN?

Hinter der Vorstellung, dass ihr nicht darauf vorbereitet seid, Sex zu haben, steckt: „Ich muss in Stimmung sein", „Du musst richtig riechen, richtig schmecken und alles das" und nicht die Frage: „Würde es Spaß machen, jetzt Sex zu haben?"

Salon-Teilnehmerin:

Ich glaube nicht, dass ich diese Frage jemals gestellt habe, Gary.

Gary:

Ich garantiere dir, dass du sie noch niemals gestellt hast. Man hat uns nie gesagt, dass wir die Wahl haben, Sex zu haben oder nicht. Es geht immer nur um: „Ich bin nicht in der Stimmung" oder „Ich habe Kopfschmerzen." Es geht um alles, außer der Bereitschaft zu erkennen, dass es eine Wahl ist, kein Bedürfnis.

Salon-Teilnehmerin:

Wir haben eine Wahl, aber wir kreieren es auch, und wir können kreieren, was immer wir wollen.

Gary:

Genau, weil ihr was seid?

Salon-Teilnehmerin:

Ein unendliches Wesen.

Gary:

Ihr seid Frauen, die Zukunft kreieren!

Welche Dummheit verwendet ihr, um die Erfindung und die künstliche Intensität der Dämonen des Bedürfnisses

anstatt die Wahl zu kreieren, wählt ihr? Alles, was das ist, mal Gottzillionen, zerstört und unkreiert ihr das alles? Right and Wrong, Good and Bad, Pod and Poc, All 9, Shorts, Boys and Beyonds.

Salon-Teilnehmerin:

„Würde es Spaß machen, jetzt Sex zu haben?" Ich sage dir, diese Frage ist großartig!

Gary:

Ja, „Würde es Spaß machen, jetzt Sex zu haben?" statt „Ich bin nicht in der Stimmung und du hast nicht das angemessene Vorspiel und den angemessenen Rahmen geliefert." Was ist davon eine Frage? Männer sind süß. Solange das Bett bequem ist, sind sie bereit, Sex zu haben. Wenn das Bett hart wie Stein ist, sind sie immer noch bereit. Größtenteils haben Frauen Beziehung als Anhängsel zum Sex kreiert, als die Quelle für die Kreation ihrer Wahl und ihres Bedürfnisses. Sie möchten lieber ihre Beziehung *brauchen* und *Sex haben.*

Salon-Teilnehmerin:

Spaß kam bei mir hoch. Ich hätte lieber ein *Bedürfnis* als *Spaß.*

Gary:

All das Zeug, das rund um den geheimnisvollen weiblichen Zauber kreiert wurde – die Vorstellung, dass eine Frau keinen Sex braucht und ein Mann schon. Nun, ein Mann *braucht* keinen Sex, er *mag* ihn.

Wie viele von euch haben versucht, ein *Bedürfnis* nach Beziehungen zu kreieren, anstatt den *Spaß* an Beziehungen? Alles, was das ist, mal Gottzillionen, zerstört und unkreiert ihr

das alles? Right and Wrong, Good and Bad, Pod and Poc, All 9, Shorts, Boys and Beyonds.

Wir haben diese Ansichten. Was lässt euch glauben, dass es Liebe in Beziehungen gibt? Ihr hattet eine Beziehung mit euren Eltern; war die liebevoll? Nein. Ihr hattet Freunde; waren die liebevoll?

Salon-Teilnehmerin:

Nein.

Gary:

Der Zweck von Beziehungen ist, jemanden zu haben, der euch mit Geld versorgt, der euch tun lässt, was ihr tun wollt, wann ihr es tun wollt und mit dem man guten Sex haben kann.

Salon-Teilnehmerin:

Die beiden letzten Punkte waren in Ordnung für mich, aber beim ersten Punkt über Geld dachte ich: „Aaahh ...“

Gary:

Du bist so unabhängig, dass du nicht willst, dass jemand für dich sorgt, indem er mehr Geld hat als du.

Salon-Teilnehmerin:

Ich möchte das bitte gern ändern.

Gary:

Es ist in Ordnung, wenn du bereit bist, einen Lustknaben für Geld zu kaufen. Alles, was du getan hast, um diejenige zu sein, die immer das Geld bereitstellt, wirst du das zerstören und unkreieren?

Salon-Teilnehmerin:

Darüber bin ich jetzt hinweg. Ich bin bereit, riesige Mengen an Geld zu haben.

Gary:

Lass mich dir eine Frage stellen. Was bedeutet: „Ich bin darüber hinweg?"

Salon-Teilnehmerin:

Es bedeutet: „Das habe ich schon durch."

Gary:

Gibt es darin eine Frage?

Salon-Teilnehmerin:

Nein.

Gary:

Ist das eine Schlussfolgerung?

Salon-Teilnehmerin:

Absolut. Es ist sogar mehr als eine Schlussfolgerung. Es ist, als würde ich es von einer Liste abhaken oder so etwas.

Gary:

Ja, du hast entschieden, dass dies die Dinge sind, die es wert sind zu haben. Sobald du sie alle abgehakt hast, musst du nicht über die Schlussfolgerungen hinaus kreieren oder generieren, die du getroffen hast. So schneidest du deine Kreativität ab.

Salon-Teilnehmerin:

Ja, es stoppt alles und bezieht niemanden ein. Es stoppt alle Möglichkeiten, zwanzig Lustknaben zu haben.

Gary:

Oder jemanden zu haben, mit dem man Sex und Spaß haben und Zeit verbringen kann. Jemand, der genauso viel Geld hat wie du und dich nicht mehr braucht als du ihn. Jemand, der dir erlauben würde, alles zu haben, was du willst, wann immer du es willst. Das wäre schrecklich, denn dann hättest du keine Rechtfertigung oder Entschuldigung mehr dafür, unglücklich zu sein.

Alles, was das ist, mal Gottzillionen, zerstört und unkreiert ihr das alles? Right and Wrong, Good and Bad, Pod and Poc, All 9, Shorts, Boys and Beyonds.

WAS WÄRE, WENN DU NIEMALS WOLLEN WÜRDEST, DASS JEMAND ANDERS IRGENDETWAS TUT?

Das Kreative daran ist: Du erlaubst ihm, er selbst zu sein und alles zu tun, was er sich wünscht. Du lädst ihn in dein Leben ein und du lädst dich selbst in sein Leben ein. Du überträgst ihm nicht die Kontrolle oder machst ihn verantwortlich für dein Leben und er muss nichts tun. Du stellst alles zur Verfügung, was funktioniert.

Die meisten von euch werden sauer, wenn der andere nicht das bereitstellt, was ihr wollt. Was, wenn ihr niemals wolltet, dass jemand anders irgendetwas tut?

Alles, was ihr eingerichtet habt, um dessen bedürftig zu werden, was ihr von anderen brauchen könnt, damit ihr wisst, dass ihr bedürftig genug seid zu bekommen, was ihr wollt, so verdammt bedürftig, zerstört und unkreiert ihr das alles? Right and Wrong, Good and Bad, Pod and Poc, All 9, Shorts, Boys and Beyonds.

Ihr haut mich hier um, Leute!

Was, wenn ihr niemals wollen würdet, dass jemand anders irgendetwas tut? Im Moment lebt ihr ausgehend von Projektionen, Erwartungen, Abtrennungen, Bewertungen und Zurückweisungen – und nicht aus Wahl, Wunsch, Frage oder Spaß. Aufgrund von wessen Ansicht versucht ihr, eine Beziehung zu kreieren? Der eurer Mutter, eures Vaters, eurer Freunde, eures Bruders, eures Partners.

Alles, was das ist, mal Gottzillionen, zerstört und unkreiert ihr das alles? Right and Wrong, Good and Bad, Pod and Poc, All 9, Shorts, Boys and Beyonds.

Ihr Mädels versucht weiterhin, für eure Männer zu sorgen, weil ihr immer mal wieder Mutter für euer Kind sein wollt. Ihr versetzt den Mann in die Kind-Position und wundert euch, warum er nicht gut im Bett ist. „Du wirst tun, was ich will, weil ich will, dass du das tust" ist für die meisten Leute die Definition von Fürsorglichkeit. Ihr humanoiden Frauen wollt nicht, dass sich jemand um euch kümmert – aber ihr tut so als ob, damit ihr dem Mann, der sich um euch kümmert, die Scheiße aus dem Leib prügeln könnt.

Von der Ansicht dieser Realität aus bedeutet sich um jemanden zu *kümmern*, jemanden zu kontrollieren. Für mich bedeutet, sich um jemanden zu *kümmern*, ihn zu ermächtigen. Stell dem anderen Fragen. Versuche nicht, seine Probleme zu lösen. Den Frauen wurde beigebracht zu glauben, sie müssten Probleme lösen. Also versucht ihr, das Problem zu lösen, indem ihr bis zum bitteren Ende darüber sprecht.

VEREINBARUNG UND LIEFERUNG

Eine Beziehung ist eine Geschäftsvereinbarung, also müsst ihr einen „Deal & Deliver" eingehen, also Vereinbarung und Lieferung klären, so wie ihr es bei jeder geschäftlichen Vereinbarung machen würdet. Stellt diese Fragen, wenn ihr eine Beziehung eingeht:

+ Worin besteht die Vereinbarung?
+ Was wirst du liefern?
+ Was erwartest du, dass ich dir liefere?
+ Wie genau wird das aussehen und funktionieren?
+ Was werde ich für dich sein müssen?

Hier ist der Rest des „Deal & Deliver":

+ Konfrontiere nie. Sag stattdessen: „Ich bin verwirrt. Kannst du mir bitte helfen?" Auf diese Art kannst du die Energie von allem verändern, weil du dann keine Kontrolle hast.
+ Bestätige nie. Sag nicht: „Oh, ich weiß, du bist so beschäftigt. Tut mir leid, dass ich das frage." Es tut dir nicht leid zu fragen. Du hoffst, dass der andere nachgibt und einsieht, dass er liefern sollte und könnte.
+ Erkläre und rechtfertige dich nie. Du tust, was immer du tust. Das ist alles. Wenn du versuchst zu erklären oder dich zu rechtfertigen, versuchst du, etwas als richtig hinzustellen. An diesem Ort zu leben, tut nicht gut. Wenn du versuchst zu rechtfertigen, weshalb du eine Wahl getroffen hast, bist du dann präsent? Nein. Triffst du eine Wahl? Nein. Du versuchst, es als richtig hinzustellen, dass du eine Wahl getroffen hast. Was ist der Unterschied dazwischen, eine Wahl zu treffen und es als richtig hinzustellen, dass du gewählt

hast, was du gewählt hast? Wenn du versuchst, es als rechtens hinzustellen und zu rechtfertigen unter dem Vorwand, es rechtfertigen zu können, glaubst du, der andere müsse es akzeptieren. Aber so funktioniert das nicht.

Wenn du versuchst, Bestätigung, Erklärung oder Rechtfertigung zu betreiben, musst du irgendeinem Bild entsprechen, das du von dir hast, anstatt der Realität dessen, was du als Vereinbarung kreieren möchtest. Wenn ihr sagt: „Ich bin nur eine Frau", ist das eine Erklärung? Ja. Es ist eine Rechtfertigung. Es bestätigt die Wahl, die du getroffen hast. Nichts von dem hat mit der Bereitschaft zu tun, dir gewahr zu sein, was mit deiner Wahl kreiert werden kann.

Salon-Teilnehmerin:

Ich bin mir bewusst, dass die ultimative „Vereinbarung und Lieferung" mit sich selbst stattfindet und dass es nicht wirklich möglich ist, sie mit einer anderen Person zu haben, wenn man sich nicht klar darüber wird, worin sie für einen selbst besteht.

Gary:

Genau. Eben das, hoffe ich, nehmt ihr alle gerade aus diesem Kurs mit.

MUSS DIE ANDERE PERSON AUCH BEWUSST SEIN?

Salon-Teilnehmerin:

Muss in einer bewussten Beziehung der andere auch bewusst sein? Oder ist es so, dass man bewusst bleibt, um das zu bekommen, was man von dem anderen will?

Gary:

Wenn du bewusst bleibst, wirst du keine Projektionen, Erwartungen, Abtrennungen, Zurückweisungen oder Bewertungen haben. In einer bewussten Beziehung gibt es nichts davon.

Salon-Teilnehmerin:

Was ist, wenn der andere von da aus funktioniert?

Gary:

Das ist in Ordnung, solange du es nicht tust.

Salon-Teilnehmerin:

Dann bleibt man also bewusst und erlaubt dem anderen zu funktionieren, wie er eben funktioniert?

Gary:

Ja. In einer bewussten Beziehung bist du dir dessen gewahr, was bei deinem Partner los ist. Du bist bereit zu erkennen, dass du wählen musst, was für dich funktioniert, nicht in Bezug auf ihn, sondern wegen dir – nicht wegen ihm.

Lasst uns einige Fragen ansehen.

DICH ALS FRAU ENTFALTEN

Salon-Teilnehmerin:

Kannst du mehr darüber sprechen, sich als Frau zu entfalten?

Gary:

Sich als Frau zu entfalten, bedeutet zu erkennen, wie ihr die Waffen einer Frau nutzen könnt. Zum Beispiel haben Frauen die Fähigkeit, ihre Meinung zu ändern. Steht Männern die gleiche Wahl zur Verfügung? Nicht wirklich. Ein Mann, der seine Meinung ändert, wird als jemand angesehen, der einen schwachen Willen und keine Substanz hat. Eine Frau, die ihre Meinung ändert, wird als kreativ und mysteriös angesehen. Sie ist jemand, den man nicht eingrenzen kann, den man nicht in einem Bild oder einem Käfig festhalten kann.

Ihr müsst lernen, das zu nutzen, was ihr als Frau habt. Bittet: „Mein Lieber, würdest du das bitte für mich tun?" Eine Freundin von mir hatte früher die ganze Zeit Schmerzen. Ich sagte ihr: „Du musst die Leute um Hilfe bitten." Sie hat es kapiert und fragt nun, wenn sie am Flughafen ist: „Mein Lieber, würden Sie das bitte für mich tun?" und die Männer antworten: „Natürlich, meine Liebe, ich werde Ihnen Ihren Koffer holen. Welcher ist es?" Männer sind bereit, sich für sie einzusetzen.

Als Frau habt ihr das Recht, einen Mann zu bitten, etwas für euch zu tun. Hat ein Mann dieses Recht? Nein, es sei denn, er ist euch verpflichtet. Er muss beschlossen haben, dass er euch heiraten und bis ans Ende seiner Tage glücklich mit euch leben will, um euch darum bitten zu können, etwas für ihn zu tun.

Um euch als Frau zu entfalten, müsst ihr all eure irdischen Reize nutzen und auch erkennen, dass ihr die Kriegerin seid,

die in den Kampf zieht, um eine Zukunft zu kreieren, die sonst niemand sehen kann. Ihr habt Fähigkeiten, die andere Leute nicht sehen, können. Das ist wirklich wunderbar.

Sich als Frau zu entfalten, bedeutet, alles zu erkennen, worum ihr bitten könnt, und nichts von dem, was ihr liefern müsst. Wenn ihr eure irdischen Reize nutzt und das, was Gott euch als Waffe mitgegeben hat, könnt ihr einen Mann dazu bringen, Dinge für euch zu tun. Ihr müsst dazu bereit sein. Aber weil ihr so unabhängig seid, versucht ihr immer weiter zu beweisen, dass ihr niemanden braucht. Ihr habt recht; ihr braucht niemanden – aber warum solltet ihr nicht eure weiblichen Reize nutzen?

NEGATIVE REALITÄTEN SEHEN

Salon-Teilnehmerin:

Kann ich eine Frage stellen darüber, dass man Dinge sieht, die andere Leute nicht sehen und wie die mangelnde Bereitschaft, negative Realitäten zu sehen, da hineinspielt?

Gary:

Die meisten Leute versuchen zu sehen, dass alles gut ausgehen wird, vor allem wenn es um Beschlüsse, Bewertungen, Schlussfolgerungen und Berechnungen geht. Nehmen wir an, du beschließt, in einen Mann verliebt zu sein. Ist das eine Bewertung?

Salon-Teilnehmerin:

Ja.

Gary:

Du musst fragen: Welche negative Realität bin ich nicht bereit, mir hier anzuschauen?

Bevor ich mit meiner Ex-Frau zusammenkam, machte ich eine Liste mit all den Dingen, die ich an einer Frau wollte, mit der ich eine Beziehung eingehe. Sie hatte all das. Was ich nicht gemacht hatte, war eine Liste aller Dinge, die ich *nicht* an dieser Person haben wollte. Also bekam ich alles, was ich wollte, und ich bekam auch alles, was ich *nicht* wollte. War das Gewahrsein oder Wahl? Oder war ich nicht bereit, mir negative Realitäten anzuschauen?

Salon-Teilnehmerin:

Du warst nicht bereit, dir negative Realitäten anzuschauen.

Gary:

Ihr müsst immer bereit sein, euch die negative Realität von jemandem anzuschauen, wenn ihr vollkommenes Gewahrsein wollt. Sobald ihr das getan habt, könnt ihr mit jedem eine Beziehung eingehen. Wenn ihr jedoch nicht bereit seid, euch die negative Realität anzuschauen, von der aus der Betreffende lebt, werdet ihr enttäuscht, traurig und unglücklich. Ihr werdet zum Schluss kommen, dass etwas furchtbar falsch ist.

Salon-Teilnehmerin:

Könntest du mehr darüber sagen, was negative Realität ist?

Gary:

Es gibt Leute, die in der Schlussfolgerung leben. Ich kenne eine Frau, deren ganze Realität besteht aus „Ich habe recht und die Leute müssen sehen, dass meine Ansicht die richtige

ist." Sie ist eine von denen, die Leserbriefe schreiben. Neulich wurde ihr die Wohnung gekündigt, weil sie entschieden hatte, dass der Mieter über ihr nicht genug Respekt ihr gegenüber zeigte, und sie sich darüber bei der Wohnungseigentümerin beschwerte. Tja, der Mieter über ihr entpuppte sich als der Enkel der Eigentümerin. Also war die Selbstgerechtigkeit ihrer Ansicht, der Nachbar habe unrecht und sie selbst recht und er solle ausziehen und sie nicht, ihr nicht besonders dienlich. Sie war nicht bereit, sich den negativen Aspekt dessen anzusehen, was durch ihre Wahl kreiert würde. Ihr müsst bereit sein, die negative Realität zu sehen. Ihr müsst fragen: Wenn ich das wähle, welche Realität wird dann kreiert? Ihr müsst begreifen, dass eure Wahl eine positive oder negative Realität in eurer oder anderer Leute Welt kreieren wird.

ÜBER DIESE REALITÄT HINAUS KREIEREN

Salon-Teilnehmerin:

Darf ich das Thema wechseln? Ich habe kürzlich ein Buch über die Wikinger gelesen. Da hieß es, wenn ein männlicher Häuptling gewählt wurde, mussten die Kandidaten vor einer Gruppe von sieben bis neun Frauen antreten und über ihre Vision der Zukunft sprechen, die sie für die kommenden Generationen planen wollten. Wenn der Kandidat eine Vision präsentieren konnte, die den Frauen gefiel, wurde er zum Häuptling gewählt. Was denkst du über diese Art der Zusammenarbeit zwischen männlichen und weiblichen Energien?

Gary:

Das ist die Zusammenarbeit, die sein sollte, die es aber gegenwärtig nicht gibt.

Salon-Teilnehmerin:

Ja, es hat mir gefallen, als ich es gelesen habe.

Gary:

Hat es dir gefallen? Oder hast du erkannt, dass es funktionieren würde?

Salon-Teilnehmerin:

Mir gefiel die Dynamik zwischen männlich und weiblich und dass sie gemeinsam auf ein längerfristiges Ziel hinarbeiteten. Unsere heutige Regierung denkt kurzfristig; gerade mal vier Jahre bis zu den nächsten Wahlen.

Gary:

Na ja, nicht einmal so weit. Sie denken darüber nach, ob sie in den nächsten zehn Sekunden gewählt werden.

Salon-Teilnehmerin:

Ja, natürlich. Ich dachte nur, ich erwähne es mal, weil wir hier so viel über die Dynamik zwischen männlichen und weiblichen Energien sprechen. Ich bin sicher, dass wir in der Lage sein sollten, da hinzukommen.

Gary:

Können wir noch mal einen kleinen Schritt zurückgehen? Was du beschrieben hast, ist keine Dynamik. Es ist eine Kreation. Eine Dynamik ist eine vorgegebene Ansicht: „So ist es nun einmal und wir können es nicht ändern."

Was du beschrieben hast, ist eine Kreation. Es ist das, was kreiert werden würde, wenn die Leute bereit wären, von einer größeren Realität aus zu funktionieren, einer größeren, globalen Perspektive. Die Leute schauen nicht weit genug in die Zukunft, um zu erkennen, was ihre Kreation kreieren wird. Ich tue das. Ich schaue mir an, was die Leute mit den Wahlen, die sie treffen, kreieren werden. Es gibt keine Einzige unter euch, die nicht die Fähigkeit besitzt, eine größere und großartigere Möglichkeit zu sehen als neunzig Prozent der Leute um euch herum, aber anstatt das zu wählen, versucht ihr weiterhin, euch zurück in diese Realität zu bringen, indem ihr den Mann wählt, der euer Leben perfekt machen wird, oder die Wiederherstellung eurer Familie, die euer Leben perfekt machen wird, oder irgendetwas anderes, das euer Leben perfekt machen wird.

Was, wenn ihr über diese Realität hinaus generieren und kreieren würdet? Alles, was dem nicht erlaubt, sich zu zeigen, mal Gottzillionen, zerstört und unkreiert ihr das alles? Right and Wrong, Good and Bad, Pod and Poc, All 9, Shorts, Boys and Beyonds.

Welche physische Verwirklichung der Kreation von Zukunft über die Zukunft dieser Realität hinaus seid ihr jetzt in der Lage zu kreieren, zu generieren und einzurichten? Alles, was das nicht erlaubt, mal Gottzillionen, zerstört und unkreiert ihr das alles? Right and Wrong, Good and Bad, Pod and Poc, All 9, Shorts, Boys and Beyonds.

Salon-Teilnehmerin:

Es fühlt sich so viel leichter an, wenn du dieses Clearing laufen lässt. Aufregender.

Gary:

Es ist nicht aufregend, denn Aufregung ist das, was ihr verwendet, um euch aus einem Tief herauszuholen. Es ist der Enthusiasmus des Lebens.

Salon-Teilnehmerin:

Ja, ich hab's kapiert. Du bist besser darin, Energie mit Worten zu beschreiben.

DIE BEREITSCHAFT, DIE ZUKUNFT ZU SEHEN

Salon-Teilnehmerin:

Du hast vorhin gesagt, du seist bereit, eine Zukunft zu sehen, die weit über das hinausgeht, was andere Leute bereit sind zu sehen. Kannst du etwas darüber sagen, wie das in deinem und in unserem Universum aussieht?

Gary:

Nun, in meinem Universum bedeutet das, dass ich mir klarmache, was andere Leute tun werden, und keine Ansicht darüber habe. Zum Beispiel hat eine Frau, die sehr aktiv bei Access Consciousness war, Access verlassen. Ich wusste schon ein Jahr, bevor sie ging, dass das passieren würde. Ich konnte sehen, was es für sie kreieren würde und was sie damit tun würde, und ich hoffte, sie würde es nicht wählen. Aber sie tat es. Ich schaute es mir an und fragte: „Wird sich das nachteilig auf meine Realität auswirken?" Nein.

Ihr müsst euch die Wahlen anschauen, die andere Leute treffen und wie diese Wahlen eure Realität beeinflussen werden. Fragt: Wird das meine Realität verändern? Verändern? Ja.

Negativ beeinflussen? Nein. Wird es meine Agenda erweitern?
Ja. Weiß ich wie? Nein. Aber ich bin bereit, die Frage zu stellen,
was sich zeigen kann, statt zu einer Schlussfolgerung oder einem
Beschluss oder einer Festlegung darüber zu kommen, was ich
tun muss, um damit umzugehen. Hilft das?

BEI BEHAGLICHKEIT GEHT ES NICHT UM GEWAHRSEIN

Salon-Teilnehmerin:

Ja. Danke. Wie spielt da das Unbehagen vollkommenen
Gewahrseins hinein?

Gary:

Bei Behaglichkeit geht es nicht um Gewahrsein. Bei
Behaglichkeit geht es um Beschlüsse, Bewertungen,
Schlussfolgerungen und Berechnungen, die dich recht haben
lassen bei dem, was du wählst. Unbehagen heißt, in der Wahl zu
leben; Behaglichkeit bedeutet, in der Schlussfolgerung zu leben.

Salon-Teilnehmerin:

Kannst du darüber sprechen, wie das damit in
Zusammenhang steht, keine Ansicht zu haben und sich allem
gewahr zu sein?

Gary:

Wenn du keine Ansicht hast, kannst du dir allem gewahr
sein. Wenn du eine Ansicht hast, eliminierst du alles aus deinem
Gewahrsein, was nicht zu deiner Ansicht passt. Und wenn du
das tust, gibst du deine Macht an eine Schlussfolgerung ab. Du
machst die Schlussfolgerung zu deinem Guru, anstatt Wahl
oder Möglichkeit.

Ich kann mir etwas anschauen wie zum Beispiel die Wahl dieser Frau, Access Consciousness zu verlassen. Ist das etwas, was ich gern hätte? Nein, aber es ist ihre Wahl und ich lasse es ihre Wahl sein. Wird das alles kreieren, von dem sie denkt, dass es kreieren wird? Nein. Aber ich muss darauf vertrauen, dass, wenn sie wünscht, sich zu zerstören oder Probleme für sich zu kreieren, dies ihre Wahl ist und sie es tun muss. Ich bin bereit, Leute sterben zu lassen, wenn es das ist, was sie wählen. Wenn jemand etwas tut, das ihn umbringt, lasse ich ihn das tun. Ich werde ihn nicht aufhalten. Warum nicht? Weil es seine Wahl ist, nicht meine.

Salon-Teilnehmerin:
Es sei denn, er stellt dir eine Frage, Gary?

Gary:
Ja, es sei denn, er stellt mir eine Frage. Aber die meisten Leute, die sich selbst zerstören, stellen keine Fragen. Sie vermeiden es, Fragen zu stellen, denn Fragen können die Beschlüsse, Bewertungen, Schlussfolgerungen und Berechnungen in Frage stellen, die sie verwendet haben, um die Schlussfolgerungen und die Beschlüsse, die sie getroffen haben, zu kreieren.

Salon-Teilnehmerin:
Als du wusstest, dass diese Frau gehen würde, hast du gefragt: „Wird mich das betreffen?" Du bist nicht zu einer Schlussfolgerung gelangt. Du hast nicht gesagt: „Jetzt muss ich das in Ordnung bringen oder sie umstimmen." Du machst da etwas anders als ich. Wenn ich etwas in der Zukunft wahrnehme, werde ich aktiv.

Gary:

Statt bewusst zu sein, wirst du aktiv. Du bist bereit, eine Tun-Welt zu haben, keine Sein-Welt.

Salon-Teilnehmerin:

Manchmal ist es keine negative Energie oder negative Realität, aber man weiß, es wird für jemanden kein Happy End geben. Bist du dann immer noch bereit, denjenigen das tun zu lassen, solange es keine Auswirkung auf das Bewusstsein hat?

Gary:

Bewusstsein kann nicht besiegt werden, egal, was passiert. Wird ihr Weggehen das Bewusstsein, an dem ich arbeite, ungünstig beeinflussen? Nein. Denn sie wird immer tun, was sie tun wird.

Kürzlich habe ich mit jemandem über ein System gesprochen, mit dem wir verschiedene Facilitatoren unterstützen können, um mit Access größer zu werden. Ich muss ein System einrichten und habe noch nicht alle Puzzleteile dafür. Ich habe beschlossen, mit fünf oder sechs Leuten anzufangen, bis ich ein System habe, das funktioniert.

Jemand rief an und fragte: „Warum schließt du mich aus?"

Ich sagte: „Ich schließe dich nicht aus. Ich brauche jemanden, der Anweisungen befolgt und sich in die Richtung bewegt, in die die Dinge sich bewegen müssen, damit wir das System einrichten können. Und wenn ich etwas über dich weiß, dann das, dass du auf niemandem hörst. Du wirst immer tun, was du willst."

Die Person lachte und sagte: „Ja, das tue ich immer."

DU KANNST RECHT HABEN ODER LEICHTIGKEIT

Salon-Teilnehmerin:

Oft möchte ich dir eine Frage stellen wie: „Welches Gewahrsein hast du von mir, das mein Universum wirklich sprengen und mein Gewahrsein erweitern würde?"

Gary:

In einem gewissen Maß hast du eine Menge Beschlüsse und Schlussfolgerungen über dein Leben getroffen, die funktionieren. Ja oder nein?

Salon-Teilnehmerin:

Ja.

Gary:

Was wäre, wenn du sie alle aufgeben müsstest? Jeden einzelnen von ihnen?

Salon-Teilnehmerin:

Das fühlt sich leicht an.

Gary:

Ja, aber das würdest du nicht wählen.

Salon-Teilnehmerin:

Ich würde die Leichtigkeit nicht wählen?

Gary:

Nein, weil du eine Wahl hast. Du kannst recht haben oder Leichtigkeit.

Salon-Teilnehmerin:

Ich würde zu gern sagen: „Ja, ich würde sie aufgeben."

Gary:

Mach dir selbst nichts vor. Sieh es realistisch. Was ist wahr? Frage: Hätte ich lieber Leichtigkeit oder recht? Sei schonungslos ehrlich zu dir. Der einzige Weg, wie du deine Zukunft kreieren wirst, ist durch Ehrlichkeit mit dir selbst.

Es gab da eine Zeit, als Access Consciousness nicht so erfolgreich war, wie ich das gern gehabt hätte. Ich war schonungslos ehrlich mit mir selbst, als ich mir das anschaute. Ich veränderte die Art und Weise, wie die Bars-Facilitatoren arbeiten. Ich schaffte alle Lizenzabgaben ab, die sie zahlen mussten, was das Gegenteil dessen ist, was in dieser Realität üblich ist. Ich strich alle Notwendigkeit, mich selbst zu bezahlen. Ich machte es zu einer Notwendigkeit, dass es mehr Bewusstsein geben solle. Jedes Mal, wenn jemand die Bars laufen lässt, werden 300.000 andere Leute von dem befreit, von dem diese Person in diesem Moment befreit wird. Das war mein ursprüngliches Ziel mit Access Consciousness, Freiheit für alle auf diesem Planeten zu kreieren. Ich arbeite immer noch daran.

Salon-Teilnehmerin:

Ich habe also kein Ziel?

Gary:

Ja, du hast kein Ziel. Du bist zu der Schlussfolgerung gekommen, dass du erreicht hast, was du dir vorgenommen hast zu erreichen.

Salon-Teilnehmerin:

Und dennoch stelle ich Fragen.

Gary:

Die eine Frage, die du nicht bereit bist, dir zu stellen, ist: Was würde ich wirklich gern als mein Leben kreieren? Da geht es darum, eine nachhaltige Zukunft zu haben. Du musst fragen: Wie wird mein Leben in fünf Jahren sein, wenn ich das wähle?

Du solltest keine definierte Ansicht und Schlussfolgerung haben, was genau das ist, was du immer wieder zu erreichen suchst. Es ist ein Gewahrsein von Energie. Du erkennst sie daran, wenn du durch diese Wahl mehr generieren und kreieren kannst.

Salon-Teilnehmerin:

Was erhalten wir aufrecht, das uns davon abhält, die Zukunft leichter zu sehen?

Gary:

Du kaufst dich in die Ansichten dieser Realität ein. Wenn du die Ansichten dieser Realität abkaufst, musst du die kleine Frau sein, die schwanger ist und für ihren Mann kocht. Wie gut würde das für dich funktionieren?

Salon-Teilnehmerin:

Überhaupt nicht. Ich habe es versucht.

Gary:

Ja. Du musst eine größere Bereitwilligkeit haben, eine Eroberin der Welt und Schöpferin der Zukunft zu sein.

Salon-Teilnehmerin:

Kaufen wir also einfach die Geschichten dieser Realität ab?

Gary:

Ja, diese Realität funktioniert einen Scheiß. Gefällt sie mir? Nein. Toleriere ich sie? Ja. Ist es, was ich will? Nein. Ist es, was du willst? Wahrscheinlich nicht. Aber welche Wahl hattest du?

Salon-Teilnehmerin:

Welche Wahlmöglichkeiten habe ich? Etwas anderes?

Gary:

Das ist es, was du bereit sein musst zu haben. Etwas anderes. Welche physische Verwirklichung der Kreation von Zukunft über die Zukunft dieser Realität hinaus seid ihr jetzt in der Lage zu kreieren, zu generieren und einzurichten? Alles, was dem nicht erlaubt, sich zu zeigen, mal Gottzillionen, zerstört und unkreiert ihr das alles? Right and Wrong, Good and Bad, Pod and Poc, All 9, Shorts, Boys and Beyonds.

EROBERN VS. AUSSCHLIESSEN

Salon-Teilnehmerin:

Bei mir gibt es ein wenig Verwirrung in Bezug auf Erobern und Ausschließen. Kannst du mir dabei helfen?

Gary:

Wenn früher jemand ein Land eroberte, hatte er eine Wahl. Er konnte alle Leute töten und das Land in Besitz nehmen oder er konnte alle Leute in seine Realität einbeziehen und sie dazu verwenden, mehr zu kreieren.

Salon-Teilnehmerin:

Ich habe Ersteres getan.

Gary:

Alle getötet?

Salon-Teilnehmerin:

Ja, ich glaube schon.

Gary:

Die gute Nachricht ist, dass du das Land bekommst. Du hast es ganz für dich und da ist niemand, mit dem du spielen kannst.

Salon-Teilnehmerin:

Ja, genau da stehe ich.

Gary:

Ist das wirklich in deinem besten Interesse?

Salon Teilnehmern:

Überhaupt nicht. Kannst du mir bitte helfen, das zu ändern?

Gary:

Welche Dummheit verwendet ihr, um Eroberung als eine Art des Ausschließens zu kreieren, die ihr wählt? Alles, was das ist, mal Gottzillionen, zerstört und unkreiert ihr das alles? Right and Wrong, Good and Bad, Pod and Poc, All 9, Shorts, Boys and Beyonds.
Offensichtlich bist du nicht die Einzige, die das getan hat.

Salon-Teilnehmerin:

Danke!

Salon-Teilnehmerin:

Stimmt es, dass Menschen, die sich überheblich verhalten, eigentlich glauben, alle anderen seien besser als sie? Oder versuchen sie, das Gegenteil zu beweisen? Bedeutet das, die Lüge abzukaufen, irgendjemand sei großartiger oder geringer als wir?

Gary:

Niemand ist großartiger oder geringer als jemand anderer; alle sind verschieden! Ich sehe niemanden als großartiger oder geringer als mich an. Jeder hat ein unterschiedliches Gewahrsein und unterschiedliche Erfahrungen. Meine Ansicht ist:

- ✦ Was weißt du, das ich für mich nutzen kann?
- ✦ Was weißt du, das ich für andere nutzen kann?
- ✦ Was weißt du, das du mir noch nicht offenbart hast?

„WIE BEWEISE ICH MEINEN BEITRAG?"

Salon-Teilnehmerin:

Irgendwie hänge ich fest. Ich muss für meine Anwälte einen sehr langen Bericht über die letzten dreizehn Jahre mit meinem Exmann schreiben, um zu beweisen, dass ich meinen Beitrag zu der Beziehung und zum Geschäft geleistet habe, damit ich mehr als die einunddreißig Prozent bekomme, die man mir angeboten hat. Ich habe den Bericht zur Hälfte fertig und frage mich, was ich anderes tun oder sein könnte, um meinen Beitrag zu beweisen. Ich kann meinen Beitrag nicht in Worte fassen, sodass die Leute ihn sehen können.

Gary:

„Märchen werden wahr, auch für dich." Du musst Märchen schreiben, wenn du willst, dass andere es glauben.

Salon-Teilnehmerin:

Ich muss einfach tun, was erforderlich ist?

Gary:

Du versuchst, die Wahrheit zu sagen. Erzähl die Märchen, die jeder abkaufen will.

Salon-Teilnehmerin:

Was bedeutet das?

Gary:

Deswegen habe ich dir dieses Lied zitiert. Denk darüber nach und schreib den Bericht noch einmal.

Salon-Teilnehmerin:

Meinst du, ich soll das Märchen schreiben, das es gar nicht gegeben hat?

Gary:

Du musst das Märchen darüber schreiben, wie sehr du geliebt und wie viel du verloren hast, dass du alles getan hast, um ihn zu unterstützen. Und du musst über all die langen Gespräche schreiben, die ihr geführt habt, die alle ausschließlich dazu dienten, ihn dazu zu bringen zu sehen, wie wunderbar er ist.

Salon-Teilnehmerin:

Das habe ich getan. Warum hänge ich jetzt fest?

Gary:

Du hast beschlossen, dass es ein Märchen ist, keine Realität. Du solltest in der Lage sein, den Leuten das Märchen zu liefern, das sie hören können.

Salon-Teilnehmerin:

Okay.

Gary:

Alles, was das für alle hochgebracht hat, mal Gottzillionen, zerstört und unkreiert ihr das alles? Right and Wrong, Good and Bad, Pod and Poc, All 9, Shorts, Boys and Beyonds.

SEIN, WAS WAHR FÜR DICH IST

Salon-Teilnehmerin:

Manchmal wirke ich viel forscher auf andere, als ich möchte. Ich bin mir nicht sicher, ob ich das so lassen oder verändern will. Mir schnürt sich häufig der Hals zu. Was ist das?

Gary:

Es ist dein Gewahrsein davon, wohin die anderen nicht bereit sind zu gehen. Jedes Mal, wenn du den Raum der Möglichkeit eröffnest, wirst du die Verwirklichung der Begrenzungen anderer Leute fühlen und spüren.

Du musst bereit sein zu sein, was wahr für dich ist. Ich lüge nicht, wenn mir jemand zu etwas eine Frage stellt. Ich sage ihm die Wahrheit. Ich weiche nicht aus, denn ich habe entdeckt, dass jedes Mal, wenn ich auswich und nicht sagte, was war, ich genauso gut eine Lüge hätte erzählen können. Ich bin nicht daran interessiert, andere anzulügen.

Salon-Teilnehmerin:

Gibt es sonst noch irgendetwas, was mir dabei helfen würde zu wissen, was, wie, zu wem, wann und wie ich mit Wirkkraft und Klarheit sagen kann?

Gary:

Frage: Welche Dummheit verwende ich, um den Mangel an Schweigen zu kreieren, den ich wähle?

Du sagst vielleicht nichts, aber du hast einen lauten Kopf. Du musst vor allem die Klarheit und Leichtigkeit des Schweigens haben. In neunundneunzig Prozent der Fälle wird dir Schweigen mehr Kontrolle über die Leute geben als Reden.

IN DER BERECHNUNG DEINES EIGENEN LEBENS ENTHALTEN SEIN

Salon-Teilnehmerin:

Kannst du mir sagen, was ich tue, um mein Leben, meine Lebensweise und meine Realität zu zerstören, das, wenn ich es ändern würde, eine nachhaltige Realität für mich kreieren würde?

Gary:

Es ist nicht das, was du tust. Es ist das, was du nicht tust.

Du musst fragen:

Was kann ich heute sein und tun, um mein Leben und meine Zukunft in eine nachhaltige Realität zu verwandeln, in alle Ewigkeit? Alles, was das ist, mal Gottzillionen, zerstörst und unkreierst du das alles? Right and Wrong, Good and Bad, Pod and Poc, All 9, Shorts, Boys and Beyonds.

Es ist nichts, das du sein oder tun musst. Es ist etwas, das du wählen musst. Die meisten von uns haben keine Ahnung, was das ist. Wahrheit, wie viel von deinem Leben hast du basierend auf dir selbst kreiert?

Salon-Teilnehmerin:
Null Prozent.

Gary:
So funktioniert so ziemlich jeder. Eine Frau, die uns bei Access Consciousness geholfen hat, vermasselte einiges. Ich sagte ihr: „Normalerweise vermasseln die Leute Dinge, wenn sie sie nicht tun wollen. Also Wahrheit, willst du nicht mehr für Access arbeiten?"

Sie sagte: „Nein, das will ich nicht."

Ich fragte: „Was willst du tun? Wie hättest du dein Leben gern?"

Sie sagte: „Ich habe keine Ahnung."

Ich sagte: „Das ist so, weil du dein ganzes Leben damit verbracht hast, für deine Eltern, deine Großmutter, deinen Mann und dein Business etwas zu tun – aber nichts für dich. Wie kommt es, dass du nicht in der Berechnung deines eigenen Lebens enthalten bist?" Nicht, dass das auf irgendjemand sonst hier bei dem Call zutreffen würde!

Welche Dummheit verwendet ihr, um die Erfindung und die künstliche Intensität zu kreieren, nicht in der Berechnung eures eigenen Lebens enthalten zu sein, die ihr wählt? Alles, was das ist, mal Gottzillionen, zerstört und unkreiert ihr das alles? Right and Wrong, Good and Bad, Pod and Poc, All 9, Shorts, Boys and Beyonds.

VERFÜHRE SIE, LEHRE SIE
UND LASSE SIE GEHEN

Salon-Teilnehmerin:

Du hast mir mal in Bezug auf Männer gesagt: „Verführe sie, lehre sie und lass sie gehen." Ich habe das vielleicht falsch verstanden als „erteile ihnen eine Lektion" und während das ab und zu vielleicht erforderlich ist, bin ich nicht sicher, ob es das ist, was du gemeint hast. Kannst du das erklären und weiter ausführen?

Gary:

„Verführe sie, lehre sie und lass sie gehen" ist die Vorstellung, dass du nicht wirklich eine Beziehung möchtest. Du hättest gern Spaß mit jemandem. Sie lehren bedeutet, sie alles zu lehren, was sie zu besseren Männern macht. Es geht nicht darum, ihnen eine Lektion zu erteilen.

Salon-Teilnehmerin:

Was ist falsch daran, Männern die Eier abzuschneiden und sie als Trophäe an die Wand zu hängen?

Gary:

Tja, das ist cool, aber wenn du das machst, ist die Wahrscheinlichkeit groß, dass nicht viele Männer dich besuchen kommen. Wenn sie Eier an der Wand sehen, werden sie eher nichts mit dir zu tun haben wollen. Ist es das, was du mit Männern kreieren möchtest? Ist das die Zukunft, die du gerne hättest?

Schau es dir an. Frage: Wenn ich wähle, diesem Mann die Eier abzuschneiden, wie wird mein Leben in fünf Jahren sein?

Ausgedehnter oder zusammengezogener? Wenn ich wähle, diesem Mann die Eier zu lassen und sie zu liebkosen und sie zu genießen und sie so lange zu nutzen, wie ich es wähle, wie wird mein Leben in fünf Jahren sein? Ausgedehnter oder weniger ausgedehnt? Fühle die Energie und finde es selbst heraus.

WAHRE PRAGMATIK: BEGINNE MIT DER WAHL

Salon-Teilnehmerin:

Kannst du bitte über die pragmatische Seite davon sprechen, wie wir uns darüber klar sein können, was wir wirklich kreieren möchten und wo wir uns selbst blind machen?

Gary:

Wahre Pragmatik heißt: Beginne mit der Wahl. Wenn ich das wähle, wie wird mein Leben in fünf Jahren sein?

Fragt:

+ Wenn ich das wähle, wie wird mein Leben in fünf Jahren sein?
+ Wenn ich das nicht wähle, wie wird mein Leben in fünf Jahren sein?

Ihr werdet anfangen, den Unterschied zwischen Wahl und Nichtwahl energetisch zu spüren, und langsam aber sicher werdet ihr damit beginnen, das zu wählen, was für euch funktioniert. Ihr werdet mitkriegen, was jede Wahl aus eurem Leben in fünf Jahren machen wird.

Ihr könnt die Energie davon wahrnehmen – aber ihr könnt sie nicht definieren. Ihr müsst davon abkommen zu versuchen zu definieren, wie ihr euer Leben gern hättet. Die Leute sagen:

„Ich hätte gerne Millionen von Dollars, ich würde gern dies oder jenes tun."

„Ich würde das gern tun" ist nicht dasselbe wie kreieren und generieren.

GENERIEREN, KREIEREN UND EINRICHTEN

Salon-Teilnehmerin:

Wie spielen Funktionalität und Einrichten da mit hinein? Wenn man fragt: „Wenn ich das wähle, was wird es kreieren?", was geschieht dann, um es zu verwirklichen?

Gary:

Ihr müsst in die Frage gehen. Das wird euch einen Hinweis auf die Energien geben, von denen aus ihr zu kreieren wünscht. *Generieren* ist die Energie, die beginnt, etwas in die Existenz treten zu lassen. *Kreieren* ist, wenn ihr es dann in die Verwirklichung bringt und *Einrichten* ist, was ihr tut, um eine Plattform zu schaffen, von der aus ihr mehr aufbauen könnt.

Ich gebe euch das System, mit dem ihr euch klar werden könnt, was ihr kreieren könnt. Es wird kein kognitives Universum sein. Wenn ihr ein Universum basierend auf einer kognitiven Ansicht kreieren könntet, hättet ihr das schon vor Jahrhunderten getan.

Ihr müsst erkennen, dass die Klarheit von dem Gewahrsein kommt, das ihr zu dem kreiert, was eure Wahl kreiert. Die Wahl ist die Quelle der Kreation. Nicht Beschlüsse, Bewertungen, Schlussfolgerungen und Berechnungen. Wenn ihr versucht, aus Beschlüssen, Bewertungen, Schlussfolgerungen und Berechnungen heraus zu funktionieren, funktioniert ihr von Bewertungen statt von Möglichkeiten aus.

Ihr habt zwei Wahlmöglichkeiten. Ihr könnt diesen Stuhl kaufen oder verkaufen. Wie wird euer Leben in fünf Jahren sein, wenn ihr diesen Stuhl kauft? Wie wird euer Leben in fünf Jahren sein, wenn ihr diesen Stuhl verkauft? Ihr könnt den Unterschied in der Energie dessen spüren, was kreiert werden wird.

Gebt euer Gewahrsein nicht zugunsten von Schlussfolgerung auf. Verwendet diesen Prozess:

+ Wenn ich das wähle, wie wird mein Leben in fünf Jahren sein?
+ Wenn ich das nicht wähle, wie wird mein Leben in fünf Jahren sein?

Ihr könnt den Unterschied wahrnehmen zwischen der Wahl, die sich ausgedehnter anfühlt und der Wahl, die sich zusammengezogener anfühlt. Um eine nachhaltige Zukunft zu kreieren, ist es nötig zu lernen, wie man den Unterschied in der Energie dessen spürt, was durch die Wahl, die ihr trefft, kreiert wird.

Ihr lernt, durch die Wahlen, die ihr trefft, zu kreieren, denn jede Wahl kreiert etwas.

Wenn ihr Kriegerinnen seid, die darum kämpfen, eine nachhaltige Zukunft zu schaffen, ist das eine andere Welt. Ihr müsst bereit sein, euch das anzuschauen, es zu wählen und es zu sein, und dann wird sich alles umdrehen. Begreift, dass eure Wahl kreiert.

Okay, meine Damen, das war's für heute Abend. Bitte geht hinaus und seid die Frau, die ihr seid, die die Zukunft kreieren kann, die nachhaltig und herrlich sein wird. Das ist das Geschenk, das ihr für die Menschheit seid.

11

In der Macht von Wahl und Gewahrsein bleiben

Du lädst einen Dämon ein, in dein Leben zu kommen, wann immer du deine Macht etwas anderem als dem Gewahrsein überlässt.

Gary:

Hallo, meine Damen. Lasst uns darüber sprechen, was Dämonen sind und was sie in Bezug auf euch als Kriegerinnen bedeuten, die da draußen für die Kreation einer nachhaltigen Zukunft kämpfen.

DÄMONEN

Ein Dämon ist jedes Wesen oder alles andere, das irgendeine Art von Kontrolle in eurem Leben haben will. Jedes Mal, wenn ihr eure Macht etwas anderem als eurem Gewahrsein überlasst, ladet ihr einen Dämon dazu ein, in euer Leben zu kommen. Wenn ihr nach einer Beziehung sucht, in der jemand für euch sorgt und ihr ihm folgen könnt, dann ladet ihr Dämonenenergien in euer Leben ein – denn jemandem zu folgen, erfordert von euch, euch selbst und euer Gewahrsein aufzugeben. Dämonen und Wesenheiten wollen, dass ihr zu Anhängern werdet. Das ist

also ein Weg, wie ihr sie einladen könnt. Glücklicherweise seid ihr miserabel darin, wenn es darum geht, jemandem zu folgen! Ihr taugt nicht dazu, drei Schritte hinter eurem Mann zu gehen.

Die andere Art und Weise Dämonen einzuladen besteht darin, eure Macht an Schlussfolgerungen abzugeben – denn eine Schlussfolgerung ist das Gegenteil von Gewahrsein. Wenn ihr eine Ansicht habt, eliminiert ihr alles aus eurem Gewahrsein, was nicht zu dieser Ansicht passt. Ihr übergebt damit eure Macht an die Schlussfolgerung, statt an euer Gewahrsein.

Wenn ihr keine Ansicht habt, könnt ihr euch aller Dinge gewahr sein.

Ihr gebt eure Macht auch dann ab, wenn ihr euer Gewahrsein zugunsten des Gewahrseins von jemand anderem aufgebt.

Salon-Teilnehmerin:
Ich kann nicht so richtig nachvollziehen, was Dämonen sind. Kannst du mehr dazu sagen?

Gary:
An wen oder was gibst du deine Macht ab?

Salon-Teilnehmerin:
An andere.

Gary:
Wirklich? Ich denke nicht.

Salon-Teilnehmerin:
An Schlussfolgerungen.

Gary:

Schlussfolgerung ist das eine. Geld ist das andere. Du hast Dämonen der Schlussfolgerung in deinem Leben, die dir sagen, was du tun sollst oder dass es da ein Problem mit Geld gibt. Sie sagen dir, dass du zu einer Schlussfolgerung kommen musst.

Es geht darum zu erkennen, wo du Dämonen in dein Leben eingeladen hast, die die Dinge für dich kontrollieren. Die Dämonen erzählen dir all die richtigen Dinge, die du tun und sagen sollst. Sie versuchen dich dazu zu bringen, dein Leben aufzugeben zugunsten von dem, was sie wählen. Jedes Mal, wenn du zu einer Schlussfolgerung kommst, lädst du Dämonen der Schlussfolgerung ein, um sicherzustellen, dass du zur richtigen Schlussfolgerung kommst und folgerst, was richtig ist.

Salon-Teilnehmerin:

Was bräuchte es, um mir klar zu werden, wo ich Dämonen erlaube, die Kontrolle über meine Beziehungen oder Sex zu übernehmen? Was braucht es, um mich von den Dämonen zu befreien, die meine Freundschaften und den Sex mit Männern vermasseln?

Gary:

Hier ist ein Prozess:

Welche Dummheit verwendet ihr, um die Erfindung, die künstliche Intensität und die Dämonen zu kreieren, von denen ihr befreit werden müsst, wählt ihr? Alles, was das ist, mal Gottzillionen, zerstört und unkreiert ihr das alles? Right and Wrong, Good and Bad, Pod and Poc, All 9, Shorts, Boys and Beyonds.

Das funktioniert!

Wie viel von den Gedanken, Gefühlen, Emotionen, Sex und keinem Sex ist tatsächlich das Dämonenuniversum, von dem ihr befreit werden müsst? Nicht gerade wenig. Alles, was das ist, mal Gottzillionen, zerstört und unkreiert ihr das alles? Right and Wrong, Good and Bad, Pod and Poc, All 9, Shorts, Boys and Beyonds.

Alle Dämonen des Frauseins, Femininseins, Weiblichseins, Femme-Seins, die von euch erfordern, euch geringer zu machen, werdet ihr sie nun bitten, dahin zurückzukehren, woher sie einst gekommen sind und niemals in diese Realität zurückzukehren, in alle Ewigkeit? Alles, was das nicht erlaubt, mal Gottzillionen, zerstört und unkreiert ihr das alles? Right and Wrong, Good and Bad, Pod and Poc, All 9, Shorts, Boys and Beyonds.

DU KREIERST DÄMONEN STATT WAHL

Das ist der Ort, an dem ihr die *Dämonen* davon habt, was weiblich sein bedeutet, anstatt die *Wahl* zu haben, was weiblich ist. Ihr müsst den Ort erkennen, wo ihr als Frau diejenigen seid, die für die Kreation von Zukunft in die Schlacht ziehen. Wenn ihr das begreift, wird euer Ziel im Leben sein, eine Futuristin zu sein und nicht jemand, der bereit ist, der Vergangenheit ausgeliefert zu sein, als ob das die Kreation von Zukunft wäre. Überall in der Welt, wo das existiert, kreiert ihr die Dämonen der Weiblichkeit, der Verweiblichung und der weiblichen Verkörperung.

Wie viele Dämonen der Verkörperung als Frau könnt ihr jetzt zerstören und unkreieren und dorthin zurückschicken, woher sie einst gekommen sind, um niemals mehr zu dieser

Realität oder zu euch zurückzukehren, in alle Ewigkeit? Alles, was das ist, mal Gottzillionen, zerstört und unkreiert ihr das alles? Right and Wrong, Good and Bad, Pod and Poc, All 9, Shorts, Boys and Beyonds.

Salon-Teilnehmerin:

Im Clearing sagst du: „Kehrt zurück, woher (engl. whence) ihr einst gekommen seid." Was bedeutet *whence?*

Gary:

Es ist altes Englisch für from where you came (von wo du kamst). *Ein Ort, von dem du gekommen bist.*

WAS, WENN ES KEINE GRÖSSERE QUELLE DER MACHT GÄBE ALS DICH?

Salon-Teilnehmerin:

Könntest du *eine von Dämonen dominierte Erde* erklären?

Gary:

Alles, was die Macht der Dämonen kreiert, ist Bewertung. Dämonen haben keine Macht, es sei denn, ihr richtet euch nach ihren Bewertungen aus, stimmt mit ihnen überein oder seid im Widerstand dazu und reagiert darauf. Ihre Aufgabe besteht darin, die Bewertung zu verschärfen, bis ihr an einen Punkt kommt, wo ihr eure Macht oder Wirkkraft zugunsten ihrer Ansicht aufgebt. Wann immer ihr von einer Bewertung im Sinne von richtig oder falsch aus funktioniert, ladet ihr Dämonen in euer Leben ein, um die Richtigkeit eurer Ansicht zu beweisen. Wenn ihr keine Ansicht habt, kann es kein Richtig oder Falsch geben, keine Dämonen der Bewertung, um das Verkehrtsein

von euch in jeglicher Gestalt oder Form zu verschärfen oder zu potenzieren.

Wie viel Energie verwendet ihr, um das Verkehrtsein von euch zu kreieren, was die Beherrschung des Planeten Erde durch die Dämonen der Bewertung bedeutet? Alles, was das ist, mal Gottzillionen, zerstört und unkreiert ihr das alles? Right and Wrong, Good and Bad, Pod and Poc, All 9, Shorts, Boys and Beyonds.

Welche Dummheit verwendet ihr, um die absolute Erfindung und vollkommen künstliche Intensität der Dämonenquelle und der von Dämonen dominierten Erde zu kreieren, wählt ihr? Alles, was das ist, mal Gottzillionen, zerstört und unkreiert ihr das alles? Right and Wrong, Good and Bad, Pod and Poc, All 9, Shorts, Boys and Beyonds.

MENSCHEN GLAUBEN, DÄMONEN SEIEN EINE QUELLE DER MACHT

Salon-Teilnehmerin:

Ich arbeite viel mit menschlichen Frauen. Es scheint, als seien sie böse; sie lügen und betrügen, um alles zu bekommen, was sie wollen. Sind das Dämonen?

Gary:

Humanoide können Dämonen als das erkennen, was sie sind. Menschen hingegen glauben, Dämonen seien eine Quelle der Macht. Menschliche Frauen sind daran interessiert, auf die eine oder andere Art Kontrolle über Männer zu erlangen. Ihr Leben ist der Einladung an Dämonen gewidmet, um Kontrolle über

Männer zu kreieren. Wie viele von euch haben die Dämonen eingeladen, die Kontrolle über Männer bringen?

Werdet ihr jetzt fordern, dass sie dahin zurückkehren, woher sie einst gekommen sind, um niemals mehr zu euch und in diese Realität zurückzukehren? Alles, was das nicht erlaubt, mal Gottzillionen, zerstört und unkreiert ihr das alles? Right and Wrong, Good and Bad, Pod and Poc, All 9, Shorts, Boys and Beyonds.

Meine Damen, mein Ziel ist, euch zu dem Punkt zu bringen, wo ihr keine Bewertungen über euch oder über irgendetwas habt, das ihr wählt. Es geht darum, euch dahin zu bringen, dass ihr vollkommenes Gewahrsein darüber habt, wie eure Wahl die Zukunft kreiert, denn ihr seid die Quelle, die die Zukunft kreiert, die nie zuvor auf diesem Planeten existiert hat – wenn ihr verdammt noch mal wählt! Ihr versucht immer weiter, nicht zu wählen, als ob ihr auf jemanden warten würdet, der daherkommt und für euch wählt und euch sagt, was ihr zu tun habt. Ich liebe euch alle – und nicht eine von euch ist fähig, jemand anderem zu folgen. Warum zum Teufel folgt ihr nicht euch, anstatt jemand anderem zu folgen? Warum versucht ihr, einen Mann zu finden, dem ihr folgen könnt – oder überhaupt jemanden, dem ihr folgen könnt? Die gute Nachricht ist, dass ich euch mir niemals folgen lassen werde, weil ich euch davonlaufe. Ihr könnt mich nicht einholen, egal, wie schnell ihr lauft.

Alles, was das ist, mal Gottzillionen, zerstört und unkreiert ihr das alles? Right and Wrong, Good and Bad, Pod and Poc, All 9, Shorts, Boys and Beyonds.

Salon-Teilnehmerin:

Was für mich in letzter Zeit hochkommt, ist die Tatsache, dass ich Dämonen in den letzten vier Trillionen Jahren Aufgaben gegeben habe. Es war ihre Aufgabe, Bewertung, Kontrolle und Ansichten an Ort und Stelle zu halten. Ich habe jetzt immer gesagt: „Jede Aufgabe, die ich euch gegeben habe, nehmt sie mit und kehrt niemals zurück."

Gary:

Du musst sagen: Kehrt zurück, woher ihr einst gekommen seid, um niemals zu mir oder in diese Realität zurückzukehren, in alle Ewigkeit.

Salon-Teilnehmerin:

Für mich war ein Dämon immer so etwas wie eine kleine schwarze Gestalt oder so. Jetzt ist es eher so, dass der Dämon eigentlich eine Bewertung ist, die hochkommt.

Gary:

Ja, es geht um die Bewertungen, die ihr kreiert. Wenn du sie als kleine schwarze Gestalten siehst oder rote Gestalten mit Hörnern und Schwänzen oder irgendwas in der Art, gehst du mit dieser Realität konform. Du bestehst darauf, dass diese Realität die Wahrheit über Dämonen kennt.

Salon-Teilnehmerin:

Dämonen so zu sehen, hat mich davon abgehalten zu merken, wo ich sie in mein Leben gerufen habe und benutzt habe. Jetzt ist da eine vollkommen andere Energie in Bezug auf diese Dämonen und ich bin total dankbar für dich.

Gary:

Du hast sie in dein Leben eingeladen, weil du dachtest, so könntest du Macht über etwas haben. Aber die ultimative Macht über alles ist vollkommenes Gewahrsein. Was, wenn es keine größere Quelle der Macht gäbe als dich?

Alles, was dem nicht erlaubt, sich zu zeigen, mal Gottzillionen, zerstört und unkreiert ihr das alles? Right and Wrong, Good and Bad, Pod and Poc, All 9, Shorts, Boys and Beyonds.

BEWERTUNG IST, WIE DU DÄMONEN EINLÄDST

Salon-Teilnehmerin:

Als du vorhin mit mir gesprochen hast, kam für mich jede Menge Energie hoch. So etwas wie: „Verbiete mir nicht den Mund", ein Gefühl von „Du hörst mir nicht zu. Du hast mich missverstanden." Es war seltsam.

Gary:

Fühlst du dich missverstanden?

Salon-Teilnehmerin:

Ja.

Gary:

Überall wo ihr entschieden habt, was missverstanden bedeutet, zerstört und unkreiert ihr das alles? Right and Wrong, Good and Bad, Pod and Poc, All 9, Shorts, Boys and Beyonds.

Die ganze Vorstellung von verstehen (engl. **under**stand) besteht darin, dass jemand unter dir stehen muss, um dich zu unterstützen. Stehst du gern auf anderen Leuten?

Salon-Teilnehmerin:

Nicht unbedingt.

Gary:

Mit oder ohne High Heels!

Salon-Teilnehmerin:

Wow! Ich sehe, dass alle meine Fragen versucht haben, dich dazu zu bringen, dich auf die Richtigkeit meiner Bewertungen über mich auszurichten.

Gary:

So ziemlich. Unglücklicherweise habe ich keine Bewertungen über dich und deswegen ist es schwierig für mich, mich nach deinen Bewertungen auszurichten.

Salon-Teilnehmerin:

Wenn ich mit Leuten zu tun habe, schaue ich mir ihre Bewertungen an, die zu etwas von mir passen, damit ich wütend auf sie werden kann.

Gary:

Nein, damit du wütend auf *dich* werden kannst. Hast du dich mit Leib und Seele der Absicht verschrieben, die Verkehrtheit von dir zu sehen?

Salon-Teilnehmerin:

Mir ist klargeworden, dass ich diese Bewertungen habe.

Gary:

Alles, was ihr getan habt, um das zu kreieren, mal Gottzillionen, zerstört und unkreiert ihr das alles? Right and

Wrong, Good and Bad, Pod and Poc, All 9, Shorts, Boys and Beyonds.

Welche Dummheit verwendet ihr, um die absolute Erfindung und vollkommen künstliche Intensität der Dämonenquelle und von Dämonen dominierten Erde zu kreieren, wählt ihr? Alles, was das ist, mal Gottzillionen, zerstört und unkreiert ihr das alles? Right and Wrong, Good and Bad, Pod and Poc, All 9, Shorts, Boys and Beyonds.

Salon-Teilnehmerin:

Ich habe kürzlich gewählt, ein Projekt zu machen und ich habe schon viel dafür gearbeitet. Dann habe ich es nicht weiter bis zum Ende verfolgt und mich dafür falschgemacht. Jetzt gerade, als ich dir zugehört habe, wurde mir bewusst, dass ich mich bisher wegen dieser Verkehrtheit bewertet habe.

Gary:

Lass mich dir eine Frage stellen. Was ist der Wert daran, dich selbst zu bewerten?

Salon-Teilnehmerin:

Da gibt es keinen Wert.

Gary:

Es muss einen Wert geben, sonst würdest du es nicht tun. Bewertung ist die Art und Weise, wie ihr Dämonen einladet. Deswegen bewerten Menschen andere. Menschen verwenden die Bewertung von anderen, um Macht über sie zu erlangen. Sie gewinnen Kontrolle über andere, indem sie ihre Bewertungen verwenden, um Dämonen einzuladen, die Kontrolle kreieren. Selbstbewertung ist die Art und Weise, wie du die Einladung

kreierst.

Also überall, wo ihr euch selbst bewertet habt, um Dämonen einzuladen, zerstört und unkreiert ihr das alles und schickt es an den Absender zurück? Right and Wrong, Good and Bad, Pod and Poc, All 9, Shorts, Boys and Beyonds.

Wie hättet ihr gerne, dass euer Leben ist, wenn ihr euch nicht damit abgeben würdet, Bewertungen zu haben?

Salon-Teilnehmerin:

Vergnügen.

Gary:

Wie viel Energie verwendet ihr darauf, Wert zu kreieren, indem ihr euch damit abgebt, Bewertungen zu haben? Alles, was das ist, mal Gottzillionen, zerstört und unkreiert ihr das alles? Right and Wrong, Good and Bad, Pod and Poc, All 9, Shorts, Boys and Beyonds.

Ihr gebt euch mit Bewertungen ab.

Salon-Teilnehmerin:

Was bräuchte es, damit sich das verändert, damit es nichts mehr ist, das ich wähle?

Gary:

Welche Dummheit verwendet ihr, um die Erfindung, künstliche Intensität und die Dämonen davon zu kreieren, sich mit Bewertungen abzugeben, wählt ihr? Alles, was das ist, mal Gottzillionen, zerstört und unkreiert ihr das alles? Right and Wrong, Good and Bad, Pod and Poc, All 9, Shorts, Boys and Beyonds.

Salon-Teilnehmerin:

Im Clearing sagst du „künstliche Intensität". Kannst du darüber sprechen, was das ist?

Gary:

Denk daran, wer dich bewertet. Welcher Teil davon ist intensiv? Ein kleiner Teil? Alles? Oder mehr?

Salon-Teilnehmerin:

Alles.

Gary:

Ihr denkt, Intensität sei wertvoller als Gewahrsein.

Alles, was das ist, mal Gottzillionen, zerstört und unkreiert ihr das alles? Right and Wrong, Good and Bad, Pod and Poc, All 9, Shorts, Boys and Beyonds.

Salon-Teilnehmerin:

Gary, je mehr ich dich und Dain arbeiten sehe, desto mehr erkenne ich, dass ihr die Fähigkeit und die Geduld habt, den Leuten nur zu geben, was sie hören können, auch wenn ihr wisst, welchem Empfangen sie tatsächlich in diesem Moment fähig sind, sich zu öffnen, und dass ihr nur dann, wenn sie eine Frage stellen, ein Fenster habt, um zu wissen, wohin sie bereit sind zu gehen.

Gary:

Ja, ich bin bereit, mir die Zukunft anzuschauen, die ihr bereit seid zu haben.

Salon-Teilnehmerin:

Anhand der Fragen, die wir stellen?

Gary:

Ja.

Salon-Teilnehmerin:

Ich neige dazu, den Leuten die ganze Welt zu geben, wenn sie eine Frage stellen.

Gary:

Du versuchst immer weiter zu einer Schlussfolgerung darüber zu kommen, was du ihnen geben kannst, das ihnen erlauben wird, dich so zu bewerten, wie du glaubst, zu verdienen bewertet zu werden.

Salon-Teilnehmerin:

Dass ich jemand Wertvolles bin?

Gary:

Das bedeutet, dass das Wertvolle deine Bewertungen über dich sind.

Salon-Teilnehmerin:

Wohin auch immer die Bewertung geht, wo blockiere ich mich hier? Es fühlt sich schwer an.

Gary:

Welche Lüge machst du realer als dich? Alles, was das ist, mal Gottzillionen, zerstört und unkreiert ihr das alles? Right and Wrong, Good and Bad, Pod and Poc, All 9, Shorts, Boys and Beyonds.

„KEINE ANSICHT" IST EINFACH EINE WAHL

Salon-Teilnehmerin:

Ist es möglich zu wählen, keine Ansicht zu haben und das größer zu machen als Beschluss, Bewertung, Erfassung und Schlussfolgerung?

Gary:

Ja.

Salon-Teilnehmerin:

Es ist einfach eine Wahl?

Gary:

Ja, es ist einfach eine Wahl.

Was kreiert ihr als Wahl, das keine Wahl ist, das, wenn ihr es nicht als Wahl kreieren würdet, sich als vollkommenes Gewahrsein verwirklichen würde? Alles, was das ist, mal Gottzillionen, zerstört und unkreiert ihr das alles? Right and Wrong, Good and Bad, Pod and Poc, All 9, Shorts, Boys and Beyonds.

Salon-Teilnehmerin:

Welche Wahlen stehen uns zur Verfügung, um eine vollkommen andere Zukunft zu kreieren?

Gary:

Es gibt eine riesige Menge an Wahlmöglichkeiten. Das Problem ist, dass wir unser ganzes Leben mit dem Versuch verbringen, uns auf das Keine-Wahl-Universum einzuschwingen, das von Dämonen befallene Universum, was das Gleiche ist wie real zu sein in dieser Realität. Was wäre,

wenn ihr nicht länger real sein müsstet in dieser Realität? Welche Wahlmöglichkeiten hättet ihr?

Salon-Teilnehmerin:

Der Prozess, den du gerade hast laufen lassen, hat so viel Raum durch meinen Körper kreiert. Ich werde mir der Kontraktion im Universum anderer durch meinen Körper gewahr, obwohl das nicht meins ist.

Gary:

Was wäre, wenn es statt *durch* deinen Körper *mit* deinem Körper wäre?

Salon Teilnehmer:

Was ist der Unterschied?

Gary:

Durch deinen Körper ist die Vorstellung, dass dein Körper ein Gewahrsein hat, das du nicht hast. *Mit* deinem Körper ist, wenn du das ausdehnst, was deinem Körper und dir bewusst ist.

Salon-Teilnehmerin:

Dieser Prozess hat mehr Ausdehnung von dem kreiert, was meinem Körper und mir bewusst ist. Es ist so cool. Danke.

Salon-Teilnehmerin:

Ist es das, was mehr Raum für die Zukunft ist?

WARTE NIEMALS AUF IRGENDJEMANDEN ODER IRGENDETWAS

Gary:

Ja, das ist es, was du als Raum für die Zukunft haben musst.

Hier ist ein Beispiel. Wir haben jemanden, der ein wunderschönes Logo für uns entworfen hat, und jeder versucht zu entscheiden, ob wir alle das gleiche Logo oder verschiedene Logos haben sollten.

Die Leute machen nicht weiter. Sie warten, bis das alles geregelt ist. Ich sage immer: „Warte niemals auf irgendjemanden oder irgendetwas."

Ihr alle müsst das begreifen. Wenn ihr eine Zukunft kreieren wollt, dürft ihr auf niemanden warten; denn sonst kreiert ihr ausgehend von der zukünftigen Zeitachse des anderen, nicht basierend auf eurem Gewahrsein.

Salon-Teilnehmerin:

Als du sagtest: „Warte auf niemanden", habe ich bemerkt, wie sehr ich verschwinde, wenn ich auf Leute warte.

Gary:

In dem Moment, wo du mit Warten beginnst, hörst du auf zu existieren. Du begibst dich in die Warteschleife. Es ist, als würdest du den Atem anhalten und auf die nächste Gelegenheit warten, wo du einen Atemzug nehmen darfst. Funktioniert das? Nein.

Wenn Leute auf etwas warten, versuchen sie, es richtig zu machen. Es geht um Bewertung. Alles, was sie tun, ist zu wählen, es richtig zu machen. Das ist zu langsam.

Kürzlich hatten wir mit zwei Leuten zu tun, die Künstler

sind, und wenn man mit Künstlern zu tun hat, wird nichts jemals richtig oder perfekt sein, egal, was du tust. Es kann immer noch verbessert werden. Künstler sind niemals in der Frage, was sie tun. Sie sind immer in der Schlussfolgerung darüber, was es hätte sein sollen, oder sie bewerten, was nicht so geworden ist, wie sie dachten, dass es hätte werden sollen.

Ich warte niemals auf irgendjemanden, ich kreiere einfach immer weiter. Ich sage: „Weißt du was? Das ist großartig. Lass uns loslegen."

Wenn ihr langsam vorgeht, lebt ihr das Leben im Universum des korrekten Benehmens dieser Realität. Das korrekte Benehmen dieser Realität besteht darin, so langsam wie möglich vorzugehen, damit ihr keine Wellen schlagt. Aber ihr seid Aufrührer. Als ihr als Kind in der Badewanne wart, habt ihr herumgeplanscht und Wellen über den Rand schwappen lassen. Still sitzen in der Badewanne war keine eurer Ansichten. Eure Ansicht war: „Wie viel Spaß macht das? Lasst uns alles in Bewegung setzen. Stillstehen war für die meisten von euch keine Realität und doch versucht ihr weiterhin, stillzustehen, als ob das etwas wäre, was ihr tun könntet. Die Sache ist die – ihr könnt es eben nicht. Wartet niemals auf irgendjemanden. Fangt an, legt los und kreiert. Wenn ihr wartet, holt ihr euch selbst aus der Existenz heraus, bis ein anderer das vollendet, was er tut und die Tür für euer Sein öffnet.

Welche Dummheit verwende ich, um das Warten zu kreieren, das ich wähle? Alles, was das ist, mal Gottzillionen, zerstört und unkreiert ihr das alles? Right and Wrong, Good and Bad, Pod and Poc, All 9, Shorts, Boys and Beyonds.

Wenn ihr wartet, gebt ihr euer Gewahrsein zugunsten der Vollendung von jemand anderem auf. Was, wenn die Leute,

auf die ihr wartet, es niemals vollenden? Wann könnt ihr dann sein? Wenn sie sterben?

Ich kannte Leute, die darauf gewartet haben, dass ihre Eltern sterben, damit sie ihr Geld bekommen, und ihre Eltern lebten jahrelang weiter. Als die Kinder das Geld dann endlich bekamen, war es nicht die Summe, die sie erwartet hatten. Es kreierte rein gar nichts in ihrem Leben und sie waren sauer, dass ihre Eltern nicht mehr Geld hatten! Warum solltest du damit warten, dein Leben zu kreieren, weil du davon ausgehst, Geld zu erben oder von dem ausgehst, was du haben wirst, wenn du es bekommst? Warum kreierst du dein Leben nicht jetzt und hast Spaß?

Worauf wartet ihr? Alles, was das ist, mal Gottzillionen, zerstört und unkreiert ihr das alles? Right and Wrong, Good and Bad, Pod and Poc, All 9, Shorts, Boys and Beyonds.

Ich kannte Leute, die auf ihre Pensionierung warteten und dachten, sobald sie pensioniert sind, würde alles gut sein.

Ein Freund hat mir neulich einen Witz geschickt: Jemand fragt einen Rentner: „Was machst du jetzt, nachdem du in Rente bist?" Der Rentner antwortet: „Na ja, beruflich komme ich aus der Chemie und eine der Sachen, die mir am meisten gefallen, ist die Umwandlung von Bier, Wein und Whiskey in Urin. Es ist lohnenswert, macht Laune und ist sehr befriedigend. Ich mache das jeden Tag und genieße es!"

EIN FUTURIST SEIN

Salon-Teilnehmerin:

Wie sieht das aus, ein Futurist zu sein?

Gary:

Um ein Futurist zu sein, müsst ihr bereit sein zu sehen, wozu ihr fähig seid, was ihr noch nicht gewählt habt.

Zu welcher Kreation von Zukunft seid ihr fähig, die ihr als Möglichkeit noch nicht gewählt, in Frage gestellt und kreiert habt? Alles, was das ist, mal Gottzillionen, zerstört und unkreiert ihr das alles? Right and Wrong, Good and Bad, Pod and Poc, All 9, Shorts, Boys and Beyonds.

Salon-Teilnehmerin:

Könntest du bitte über Fügung, Geist und Schicksal sprechen?

Gary:

Wenn ihr die Zukunft sein wollt, müsst ihr bereit sein zu erkennen, wo ihr Fügung, Geist und Schicksal sein könnt. Es geht darum, der Vorbote zukünftiger Möglichkeiten zu sein.

Welche Dummheit verwendet ihr, um zu vermeiden, der Vorbote zukünftiger Möglichkeiten zu sein, den ihr wählen könntet? Alles, was das ist, mal Gottzillionen, zerstört und unkreiert ihr das alles? Right and Wrong, Good and Bad, Pod and Poc, All 9, Shorts, Boys and Beyonds.

Salon-Teilnehmerin:

Was ist ein Vorbote?

Gary:

Ein Vorbote ist jemand, der in der Lage ist, das zu verwirklichen, was existieren kann. Es ist, als würdet ihr vorhersagen, was sein wird.

Salon-Teilnehmerin:

Die Frage: „Wenn ich das wähle, wie wird mein Leben in fünf Jahren sein?" hat meinen ganzen Fokus verändert und auch die Wahlen, die ich treffe. Ich stelle diese Frage bei allem und ich bin mir jetzt viel bewusster, wie ich mein Leben und meine Lebensweise gern hätte.

Gary:

Genau. Genau deshalb müsst ihr diese Frage stellen. Wenn ihr es nicht tut, kreiert ihr das Gleiche wie in der Vergangenheit. Ihr schaut euch eure Agenda nicht an, ihr schaut euch nicht an, was euch erlauben würde, eure Zukunft zu kreieren. Ihr werdet sie nicht einfach wählen. Also ist das eine Fangfrage, um euch dazu zu bringen, es zu tun. Ich gebe sie euch, weil ihr nicht einfach wählen werdet. Ich muss euch ins Bewusstsein hineintricksen. Tut mir leid, meine Damen.

Salon-Teilnehmerin:

Ich bin auf die Gegenwart fokussiert, nicht auf die Zukunft. Ich habe die Idee abgekauft, dass ich im Moment präsent sein muss. Ich muss *jetzt* sein. Wie passt das zur Zukunft?

Gary:

Du musst bereit sein, dir das Jetzt *und* die Zukunft anzuschauen, und erkennen, dass die Wahlen, die du triffst, die Kreation der Zukunft sind. Du musst bereit sein, die

Zukunft zu kreieren. Wenn man sich ausschließlich auf das Jetzt fokussiert, vermeidet man Kreation und Generieren.

Salon-Teilnehmerin:

Also von wem habe ich die Idee abgekauft, im Moment zu leben?

Gary:

Von irgendeinem Arschloch!

Salon-Teilnehmerin:

Es war eines meiner Ziele, im Moment zu leben. Ich liebe dich! Das ist eine Riesensache für mich. Im Moment zu leben, stoppt tatsächlich meine Zukunft.

Gary:

Ihr solltet präsent sein und leben, um das Jetzt *und* die Zukunft zu kreieren. Wenn ihr das nicht tut, werdet ihr nichts haben, wenn ihr in der Zukunft angelangt seid.

Wenn ihr im Moment lebt, ohne die Zukunft zu kreieren, werdet ihr im Moment leben müssen, wenn ihr in der Zukunft angekommen seid, um die Zukunft nicht zu kreieren, damit ihr das Jetzt haben könnt, vom dem ihr entschieden habt, es sei ein gutes Jetzt und kein schlechtes Jetzt, was bedeutet, dass ihr in der Bewertung seid. Die Zukunft, die ihr kreiert, ist Bewertung. Wie funktioniert das für euch?

Salon-Teilnehmerin:

Gar nicht. Danke.

Gary:

Alles, was das ist, mal Gottzillionen, zerstört und unkreiert ihr das alles? Right and Wrong, Good and Bad, Pod and Poc, All 9, Shorts, Boys and Beyonds.

Salon-Teilnehmerin:

Kannst du erklären, was *erobern* im Kontext von Kreation und Einssein ist?

Gary:

Wenn du aus Einssein und Bewusstsein heraus funktionierst, bedeutet *erobern*, dass du deine eigenen Begrenzungen besiegst und nicht versuchst, andere zu erobern.

In dieser Realität geht es bei *erobern* immer darum, Kontrolle über andere zu erlangen. Meist wird das durch Wut oder Bewertung erreicht. Bewertung und Wut sind also zwei Hauptquellen, um Kontrolle über andere zu erreichen.

Wie viele von euch haben ihr Leben der Bewertung und der Wut gewidmet, als eine Art und Weise, Kontrolle über diejenigen oder dasjenige zu erlangen, die ihr nicht dominieren könnt? Alles, was das ist, mal Gottzillionen, zerstört und unkreiert ihr das alles? Right and Wrong, Good and Bad, Pod and Poc, All 9, Shorts, Boys and Beyonds.

EINE REALITÄT WÄHLEN

Salon-Teilnehmerin:

Im Moment öffnet sich alles für mich. Ich nehme wahr, dass ich alle meine Realitäten kreiere, eine, die fast für mich funktioniert und eine, die wie meine alte Realität ist.

Gary:

Nicht *fast*. Du hast zwei Realitäten. Und was wäre, wenn du wählen würdest, darüber hinaus zu gehen?

Salon-Teilnehmerin:

Das fühlt sich aufregend an.

Gary:

Ich würde hier gern eine andere Ansicht kreieren. Aufregung ist die Vorstellung, dass man aus etwas herausgeht (Anm. d. Übers.: Die Vorsilbe „ex" im englischen Wort „ex-citement" bedeutet u. a. „heraus", „hinaus"), um die *Aufregung* zu kreieren, die Intensität, die man als Aufregung definiert hat. Heraus aus der Niedergeschlagenheit hin zu etwas Großartigerem.

Probiert stattdessen *Enthusiasmus* aus. Fragt: „Wofür habe ich Enthusiasmus?", nicht „Was finde ich aufregend?" Wenn ihr anfangt, aus dem Enthusiasmus für etwas heraus zu funktionieren, werdet ihr die Möglichkeit fortsetzen, ändern und verändern. Wenn ihr aus Aufregung funktioniert, muss es immer zu einem Ende kommen. Das, was aufregend ist, muss notwendigerweise zu einem Ende kommen, weil Aufregung immer aus etwas herausführt, nicht in etwas hinein. Enthusiasmus ist ein „In etwas hinein"-Universum.

Salon-Teilnehmerin:

Danke, das werde ich tun. Ich spüre, dass Aufregung etwas Suchthaftes an sich hat. Kannst du das bitte klären?

Gary:

Es ist keine Sucht. Es ist etwas Antrainiertes. Ihr habt gelernt, aufgeregt zu sein. Aufregung ist etwas, von dem alle annehmen,

es sei eine Verbesserung dessen, was sie haben. Sie glauben, es bedeutet, aus einer Begrenzung herauszukommen. Das ist für die meisten Leute genug. Aber Aufregung ist keine unendliche Möglichkeit.

Alles, was ihr getan habt, um Aufregung als eine Verbesserung dessen zu kreieren, was eure Begrenzung ist, statt Enthusiasmus für großartigere Möglichkeiten, zerstört und unkreiert ihr das alles? Right and Wrong, Good and Bad, Pod and Poc, All 9, Shorts, Boys and Beyonds.

Salon-Teilnehmerin:

Hält Aufregung Bewertung an Ort und Stelle, Gary? Ich sehe Bewertung überall um mich herum.

Gary:

Aufregung hält die Bewertung aufrecht als einen wesentlichen Bestandteil dessen, was ihr immer wieder wählt.

Salon-Teilnehmerin:

Also ist die alte Realität nicht länger erforderlich?

Gary:

Leider musst du wählen, meine Liebe. Frage:

- Wenn ich diese Realität wähle, wie wird mein Leben in fünf Jahren sein?
- Und wenn ich die andere Realität wähle, wie wird mein Leben in fünf Jahren sein?

Ihr werdet Klarheit darüber erlangen, was eure wirkliche Agenda ist und was ihr wirklich als euer Leben kreieren möchtet. Es gibt keine Einzige bei diesem Telecall, die jemals dazu ermutigt wurde, etwas zu wählen, was eine Zukunft kreieren würde. Hat das jemand bemerkt?

Salon-Teilnehmerin:

Ja, ich liebe es. Es ist okay, eine Realität komplett loszulassen?

Gary:

Ja, oder du kannst beide Realitäten komplett loslassen und vielleicht eine dritte finden.

Salon-Teilnehmerin:

Cool, also ist nichts davon real.

Gary:

Realität bedeutet, dass zwei oder mehr Leute sich nach deiner Ansicht richten und ihr zustimmen.

Salon-Teilnehmerin:

Ich richte mich nicht einmal nach mir selbst oder stimme mir zu.

Gary:

Genau! Ich richte mich nicht nach meiner eigenen Ansicht oder stimme ihr zu; deswegen habe ich keine Ansicht; deswegen habe ich immer Wahl. Jede Wahl kreiert Möglichkeit, jede Wahl kreiert Gewahrsein und jede Wahl kreiert eine andere Zukunft der Möglichkeit. Ich bin daran interessiert, welche Wahlen ich habe und welche Möglichkeiten ich hier kreieren und generieren kann.

Ich schaue mir alles in meinem Leben an und frage:

+ Willst du immer noch in meinem Leben sein?
+ Funktioniert das?
+ Verwirklicht das, was du gern in der Welt sein und tun würdest?

Ich mache das sogar mit meinen Möbeln. Heute kam eine Frau zu mir nach Hause, um zu schauen, ob es möglich sei, mein Haus für eine Zeitschrift zu fotografieren, und sie war überwältigt. Sie sagte: „Du hast zu viel Zeug in deinem Haus, als dass wir es fotografieren könnten."

Ich erkannte, dass sie alles so spärlich wie möglich haben wollten; das ist es, was sie als großartige Möglichkeit betrachten würden. Wenn du nichts in deinen Regalen hast, nichts in deinem Haus und wenn nichts passiert außer einer Sache, dann bedeutet das, du verfügst über Eleganz.

Es machte sie wahnsinnig, als ich sagte: „Ich liebe Antiquitäten, weil sie aus einer Zeit kommen, in der es mehr Eleganz gab als heutzutage. Die Leute mögen es nicht mehr, in Eleganz zu leben. Sie möchten lieber spärlich leben." Das gefiel ihr nicht.

Bevor sie ging, sagte sie: „Wir werden im Herbst wieder auf Sie zurückkommen, da brauchen wir Innenaufnahmen. Im Sommer machen wir Außenaufnahmen."

Ich dachte: „Wow, ich habe im Sommer, Frühling, Winter und Herbst ein Außen. Warum haben Sie das nicht?" Ich sagte es nicht laut. Trotzdem war ich mir dessen bewusst, denn mir geht es darum, keine Ansicht zu irgendetwas zu haben; und das kreiert die Möglichkeit für alles.

Also, überall, wo ihr Ansichten eingenommen habt, um das zu kreieren und zu eliminieren, was ihr als Möglichkeit haben könntet, zerstört und unkreiert ihr das? Right and Wrong, Good and Bad, Pod and Poc, All 9, Shorts, Boys and Beyonds.

Sie hatte eine visuell begrenzte Realität übernommen, um das zu kreieren, von dem sie entschieden hatte, dass es akzeptabel für die Leute ist, die sich an ihrer Ansicht ausrichten und ihr

zustimmen werden. Die Mehrheit der Welt funktioniert so. Sie eliminieren damit Zukunft als eine Möglichkeit.

Wo habt ihr euch nach der Ansicht eines anderen ausgerichtet und ihr zugestimmt, um die zukünftigen Möglichkeiten zu eliminieren, die ihr wählen könntet? Alles, was das ist, mal Gottzillionen, zerstört und unkreiert ihr das alles? Right and Wrong, Good and Bad, Pod and Poc, All 9, Shorts, Boys and Beyonds.

DIE QUELLE FÜR EINE GROSSARTIGERE MÖGLICHKEIT WERDEN

Salon-Teilnehmerin:

Gestern hat sich etwas in meinem Universum verschoben und ich bin jetzt bereit, mir der Zukunft gewahr zu sein, während ich im Jetzt präsent bin, worüber wir ja gesprochen haben. Ich habe immer wieder gefragt: „Welche Informationen gibt es hier, die jetzt umgesetzt werden können, die diese Zukunft kreieren werden?" Könntest du mehr dazu beitragen?

Gary:

Wenn du keine Ansicht hast, kreierst du eine Möglichkeit. Jede Wahl kreiert und jede Kreation bringt etwas in die Verwirklichung. Welche Wahlen triffst du, welche Verwirklichung wählst du? Wie wäre es, wenn du bereit wärst, die Quelle für eine großartigere Möglichkeit zu sein?

Welche physische Verwirklichung des Wahrnehmens, Wissens, Seins und Empfangens von euch als Quelle größerer Möglichkeit seid ihr jetzt in der Lage zu generieren, zu

kreieren und einzurichten? Alles, was das nicht erlaubt, mal Gottzillionen, zerstört und unkreiert ihr das alles? Right and Wrong, Good and Bad, Pod and Poc, All 9, Shorts, Boys and Beyonds.

WAHL IST DIE QUELLE ALLER KREATION

Gary:

Die Möglichkeit kreiert größere Frage, Wahl, Möglichkeit und Beitrag. Diese Dinge sind miteinander verknüpft. Und sie sind die Quelle, um eine andere Möglichkeit zu kreieren.

Salon-Teilnehmerin:

Du hast gesagt: „Jede Wahl kreiert" und gefragt: „Welche Verwirklichung wählt ihr?"

Gary:

Wahl ist die Quelle aller Kreation. Deswegen schlage ich vor, dass ihr fragt: Wenn ich das wähle, wie wird mein Leben in fünf Jahren sein? Ihr habt euer Leben *getan*, aber ihr seid nicht *gewesen*, was euer Leben kreiert. Wenn ihr eine Wahl trefft, die darauf gründet, die Zukunft zu sein, öffnet ihr die Tür zu jeder Möglichkeit, die euch zur Verfügung steht, zu jeder Wahl, die ihr nie gesehen habt, zu jeder Wahl, die niemand euch jemals gebeten hat zu treffen.

Eure Familie versucht euch dazu zu bringen, zwischen *diesem* oder *jenem* zu wählen. Sie sagen: „Du kannst Schokoladeneis oder Vanilleeis haben."

Du sagst: „Aber ich will Erdbeere."

Sie sagen: „Nein, du kannst Schoko oder Vanille haben."

Du sagst: „Nein, ich will Erdbeere."

Sie sagen: „Aber deine Wahlmöglichkeiten sind Schoko oder Vanille."

Schließlich sagst du: „Okay, ich nehme Vanille" oder „Ich nehme ein bisschen von beidem." Du kreierst „keine Wahl" als die einzige Wahl, die du in dieser Realität hast.

Salon-Teilnehmerin:

Ich habe ein Problem mit dem Wort *Wahl*. Ich habe dich das alles sagen hören, aber es kommt nicht in meinem Kopf an. Es ist, als würdest du eine fremde Sprache sprechen.

Gary:

Was ist Wahl für dich?

Salon-Teilnehmerin:

Für mich ist Wahl ein Beschluss. Entweder dies oder das. Ich kann nicht über Wahl hinaussehen.

Gary:

Das bedeutet, dass du nicht wirklich bereit bist zu wählen. Du bist nur bereit zu sehen, was möglich ist, bevor du wählst. Du hängst fest in der richtigen oder falschen Wahl. Was, wenn es keine richtige oder falsche Wahl gäbe, sondern einfach nur Wahl?

Salon-Teilnehmerin:

Wie ist das Wahl? Ich höre dich das als Einzahl sagen. In meinem Kopf ist Wahl immer Mehrzahl.

Gary:

Wenn du vielfache Wahlmöglichkeiten hast, musst du bereit sein zu sehen, welche Wahl eine Zukunft kreiert, die für dich funktioniert, weshalb ich frage: Wenn ich das wähle, wie wird mein Leben in fünf Jahren sein?

Salon-Teilnehmerin:

Was, wenn man keine Antwort bekommt?

Gary:

Es wird keine Antwort sein. Der Zweck einer Frage ist nicht, eine Antwort zu bekommen; der Zweck einer Frage ist Gewahrsein. Du hast vielleicht fehlinterpretiert und falsch angewendet, dass es bei Wahl darum geht, eine Antwort zu bekommen.

Wenn wir die Ansicht haben, dass wir eine Frage stellen sollen, um eine Antwort zu bekommen oder zu einer Schlussfolgerung, einem Beschluss oder einer Bewertung zu gelangen, versuchen wir unser Leben als schlussgefolgerte Realität zu kreieren. Das ist nicht die Realität, in der du leben willst.

Salon-Teilnehmerin:

Ich denke, das ist es.

Gary:

Überall, wo ihr Fragen und Wahl als Antwort kreiert habt, zerstört und unkreiert ihr das alles? Right and Wrong, Good and Bad, Pod and Poc, All 9, Shorts, Boys and Beyonds.

Salon-Teilnehmerin:

Ich habe gerade erkannt, dass wir fragen: „Welche Wahl können wir treffen?", als ob es um das *Tun* ginge, während es tatsächlich eher darum geht, die Wahl zu *sein*.

Gary:

Ja, das ist der Grund, weshalb ich sagte, ihr müsstet das aus einem anderen Blickwinkel betrachten. Ihr müsst fragen:

+ Welche Sache will ich kreieren?
+ Wenn ich das wähle, wie wird mein Leben in den nächsten fünf Jahren sein?

Fünf Jahre in der Zukunft sind zu weit weg für euch, um es definieren oder konkret machen zu können. Ihr könnt nur das Gewahrsein davon haben, wie es sein wird. Ihr könnt nicht das Gewahrsein der Schlussfolgerungen haben, zu denen ihr kommen könnt, der Begrenzungen, die ihr kreieren könnt, und so weiter. Alles, was ihr haben könnt, ist das Gewahrsein dessen, was tatsächlich möglich ist.

Das ist der Punkt, wo ihr bereit sein müsst zu sehen, dass es eine andere Möglichkeit gibt.

Ich versuche euch dazu zu bringen, andere Möglichkeiten zu wählen, denn wenn ihr anfangt, das von der Ansicht von Wahl, Frage und Möglichkeit aus zu tun, dreht sich alles um die Kreation von Gewahrsein und nicht darum, zu Schlussfolgerungen zu kommen. Unglücklicherweise wurde in dieser Realität so viel um die Idee der Schlussfolgerung herum kreiert.

Wie viele Schlussfolgerungen habt ihr darüber, was es heißt, eine Frau zu sein? Alles, was das ist, mal Gottzillionen, zerstört und unkreiert ihr das alles? Right and Wrong, Good and Bad, Pod and Poc, All 9, Shorts, Boys and Beyonds.

Wie viele Schlussfolgerungen habt ihr darüber, welche Wahlen ihr habt, was der Zweck von Wahl ist, was der Wert von Wahl ist und was ihr mit Wahl machen sollt? Alles, was das ist, mal Gottzillionen, zerstört und unkreiert ihr das alles? Right and Wrong, Good and Bad, Pod and Poc, All 9, Shorts, Boys and Beyonds.

SEHEN WAS FALSCH IST VS. SEHEN WAS MÖGLICH IST

Salon-Teilnehmerin:

Ich bin mir bewusster geworden, wie manipulativ, grausam, verlogen, gewalttätig und kontrollierend meine Mutter zu sein wählt, alles hinter dem Schleier von Nettigkeit, Vortäuschung und Hübschsein. Seitdem ich ein junges Mädchen war, erzählte sie mir, wie reizend und schön ich bin, und warf mir vor, gemein, böse, grausam und süchtig zu sein. Früher glaubte ich ihr diese Dinge über mich und jetzt weiß ich, dass sie mir nur vorwirft, was sie selbst tut.

Gary:

Ja, die Leute werfen dir nur das vor, was sie selbst tun.

Salon-Teilnehmerin:

Ich finde es schwierig, mit ihr umzugehen. Sie möchte jemanden, der sich um sie kümmert und sie wie ein Kind, betreut, und ich habe versucht, das zu tun. Ich habe auch versucht, ihr zu helfen, es in Ordnung zu bringen.

Gary:

Hör auf, ein Mann zu sein. Nur Männer versuchen, Dinge in Ordnung zu bringen.

Überall wo ihr alle versucht habt, ein Mann zu sein, um die Eltern in Ordnung zu bringen, die für euch nicht funktionieren, zerstört und unkreiert ihr das alles? Right and Wrong, Good and Bad, Pod and Poc, All 9, Shorts, Boys and Beyonds.

Salon-Teilnehmerin:

Gary, kann man das auf jede Beziehung anwenden – nicht zu versuchen, in irgendeiner Beziehung etwas in Ordnung zu bringen, auch nicht in einer Ehe?

Gary:

Ja, wenn du versuchst, der Mann zu sein, versuchst du immer, in Ordnung zu bringen, was falsch ist, was bedeutet, dass du dich worauf fokussierst? Was möglich ist? Oder was falsch ist?

Salon-Teilnehmerin:

Was falsch ist.

Gary:

Ja, und wann immer du dich auf das fokussierst, was falsch ist, was siehst du dann? Mehr Falsches. Du kannst gar nicht sehen, was möglich ist. In der Zukunft sein heißt, dass du immer in der Lage bist zu sehen, wahrzunehmen, zu wissen, zu sein und zu empfangen, was möglich ist.

Wenn ihr euch darauf fokussiert, was falsch ist, wie viel eurer Energie verwendet ihr darauf, eure Fähigkeit zum Wahrnehmen, Wissen, Sein und Empfangen dessen zu zerstören, was tatsächlich möglich ist?

Alles, was das ist, mal Gottzillionen, zerstört und unkreiert ihr das alles? Right and Wrong, Good and Bad, Pod and Poc, All 9, Shorts, Boys and Beyonds.

Salon-Teilnehmerin:

Ich möchte gern diese Sache mit meiner Mutter klären und ändern.

Gary:

Frage: Welche Dummheit verwende ich, um die Mutter zu kreieren, die ich wähle? Hör auf zu versuchen, diese dumme Frau zu unterstützen.

DU KANNST DEINE MUTTER HASSEN ODER DU KANNST VOLLKOMMENE FREIHEIT HABEN

Salon-Teilnehmerin:

Ich hasse sie. Ich hasse sie einfach, zum Teufel.

Gary:

Hasst du sie so sehr, dass du so viel Energie kreiert hast, um sie zu hassen? Das gibt dir vollkommene Freiheit, nicht wahr?

Salon-Teilnehmerin:

Ich habe das offensichtlich irgendwo kreiert und kaufe das ab, aber ich kann nichts anderes sein.

Gary:

Du hast hier zwei Wahlmöglichkeiten. Du kannst deine Mutter hassen oder du kannst vollkommene Freiheit haben. Was würdest du wählen?

Salon-Teilnehmerin:

Vollkommene Freiheit.

Gary:

Bist du sicher, dass es vollkommene Freiheit ist? Es ist so viel vertrauter, sie zu hassen, oder?

Salon-Teilnehmerin:

Ja, ich habe es so lange getan.

Gary:

Du hast sie gehasst. Hat das Freiheit für dich kreiert?

Salon-Teilnehmerin:

Ich habe sie gehasst als eine Art, mich gegen sie zu verbarrikadieren.

Gary:

Verbarrikadierst du dich, um dich nicht zu haben, nicht du zu sein und dich nicht zu wählen? Oder ist es, um die Annahme zu haben, sie sei der Grund dafür, dass du nicht alles sein kannst, was du sein willst?

Salon-Teilnehmerin:

Das letzte.

Gary:

Alles, was das ist, mal Gottzillionen, zerstörst und unkreierst du das alles? Right and Wrong, Good and Bad, Pod and Poc, All 9, Shorts, Boys and Beyonds.

Wahrheit, warst du ihre Konkurrenz?

Salon-Teilnehmerin:

Ja.

Gary:

Mochte sie es, Konkurrenz zu haben?

Salon-Teilnehmerin:

Sie liebt es. Es gefällt ihr, alle zu bekämpfen.

Gary:

Einschließlich sich selbst zu bekämpfen?

Salon-Teilnehmerin:

Ja.

Gary:

Überall, wo du versucht hast, sie zu duplizieren, damit du nicht bist wie sie, was dich so macht wie sie, was bedeutet, dass du ständig gegen dich kämpfst, zerstörst und unkreierst du das alles? Right and Wrong, Good and Bad, Pod and Poc, All 9, Shorts, Boys and Beyonds.

Du bist wütend auf K geworden, als sie über etwas lachte, das du über deine Mutter gesagt hast. Ist dir klar, dass du in dem Moment deine Mutter gegenüber Ks Lachen verteidigt hast?

Salon-Teilnehmerin:

Meine Mutter verteidigt gegenüber Ks Lachen? Ja, das war es.

Gary:

Ja, du kaufst die Ansicht deiner Mutter ab. Warum? Das ist das Einpendeln auf das Frausein.

Alles, was du getan hast, um dich darauf einzuschwingen, eine Frau zu sein, dich wie deine Mutter zu machen, die du hasst, was bedeutet, dass du dich mögen oder hassen musst? Oder dich als gut, schlecht oder falsch sehen? Ist das nicht cool?

Du hasst deine Mutter, also duplizierst du sie und wirst wie sie, um sicherzustellen, dass du nicht sie sein wirst, aber das macht dich zu ihr. Alles, was das ist, mal Gottzillionen, zerstörst und unkreierst du das alles? Right and Wrong, Good and Bad, Pod and Poc, All 9, Shorts, Boys and Beyonds.

Salon-Teilnehmerin:

Ich habe eine Intensität auf der linken Seite meines Körpers. Sie ist in meiner Brust und zieht bis zum Hals hinauf.

Gary:

Basierend worauf? Wie viel von dir hast du falsch gemacht?

Alles, was du getan hast, um dich falsch zu machen, und alles, was du in die linke Seite deines Körpers eingeschlossen hast, und all die Dämonen, die du verwendet hast, um die Verkehrtheit von dir einzuschließen, zerstörst und unkreierst du das alles? Und verlangst, dass sie dahin zurückkehren, woher sie einst gekommen sind, um niemals wieder in diese Realität zurückzukehren? Right and Wrong, Good and Bad, Pod and Poc, All 9, Shorts, Boys and Beyonds.

Fühlst du dich besser?

Salon-Teilnehmerin:

Ja.

Gary:

Jedes Mal, wenn du etwas in der linken Seite deines Körpers hast, frage bitte: Bin das ich oder ist das meine Mutter?

Salon-Teilnehmerin:

Und wenn ich merke, dass es meine Mutter ist?

Gary:

Sage: Alles, was ich getan habe, um das zu duplizieren, POCe und PODe es.

Wenn wir einen Elternteil haben, der uns nicht liebt, dann versuchen die meisten von uns ihn zu duplizieren, um ihn dazu zu bringen, uns zu lieben. Funktioniert das?

Salon-Teilnehmerin:

Nein. Ermutigen sie uns, so zu sein wie sie, damit sie etwas zu bewerten haben?

Gary:

Nein. Du hast sie bereits bewertet. Deine Bewertung über sie ist möglicherweise nicht deine Bewertung über sie, sondern eher dein Gewahrsein ihrer Bewertungen über sich selbst. Und du denkst, du hättest kein Gewahrsein!

Salon-Teilnehmerin:

Danke, Gary.

Gary:

Alles, was du getan hast, um ihre Bewertungen über sich als deine Bewertungen über sie abzukaufen, damit du die Bewertungen über sie haben kannst, damit du genauso bewertend ihnen gegenüber bist, wie sie sich selbst gegenüber sind, und sie sicher sein können, dass sie recht haben, dass sie falsch sind; und indem du sie duplizieren musst, um das zu tun, hast du recht, dass du falsch bist, und das lässt alles richtig funktionieren? Nicht wirklich. Alles, was das ist, mal Gottzillionen, zerstörst und unkreierst du das alles? Right and Wrong, Good and Bad, Pod and Poc, All 9, Shorts, Boys and Beyonds.

DIE GRÖSSTE RACHE

Sei vorsichtig, T, die Sache beginnt sich aufzulösen. Wenn du nicht vorsichtig bist, wirst du wieder glücklich sein. Kann ich dir was sagen? Die größte Rache an deinen Eltern ist, glücklich zu sein.

Salon-Teilnehmerin:

Das nehme ich an.

Gary:

Welche physische Verwirklichung der Fähigkeit *glücklich* zu sein, zu tun, zu haben, zu kreieren und zu generieren bist du jetzt in der Lage zu kreieren, zu generieren und einzurichten? Alles, was das nicht erlaubt, mal Gottzillionen, zerstörst und unkreierst du das alles? Right and Wrong, Good and Bad, Pod and Poc, All 9, Shorts, Boys and Beyonds.

Das müsst ihr alle begreifen, wenn jemand über irgendetwas lacht, das ihr ernsthaft gemacht habt, tun sie das, weil er den Humor darin sieht. Wenn ihr darüber wütend seid, versucht ihr, die Person zu verteidigen, auf die ihr wütend seid. Ihr werdet solch eine Freiheit haben, wenn ihr das erkennt. Es ist Teil der Komödie dieser Realität, dass unser Hass nur aufgrund der Bewertungen über uns selbst bewertet oder kreiert werden kann, denen wir zugestimmt haben. Wenn ihr versucht, euch darüber aufzuregen, verteidigt ihr die Person, über die ihr euch aufregt. Das zeigt, dass sie euch am Herzen liegt, aber ihr wollt nicht wissen, dass sie euch am Herzen liegt.

Salon-Teilnehmerin:

Wie gehst du damit um, wenn dich jemand hasst?

Gary:

Wenn euch jemand hasst, schüchtert ihn ein mit dem Gewahrsein von dem, was er sein kann, das er nicht sein will.

Salon-Teilnehmerin:

Wie viel Spaß können wir damit haben?

Gary:

Nein, ihr dürft keinen Spaß haben! Ihr müsst jämmerlich sein.

Okay, meine Damen, ich hoffe, dass euch das Spaß gemacht hat. Für mich war es wirklich interessant. Ihr führt mich immer wieder an Orte, an die ich nicht geplant habe zu gehen, ob mir das nun gefällt oder nicht! Danke.

12

Ein freies Radikal des Bewusstseins werden

Bewusstsein ist eine flüssige Realität.
Sie wird niemals durch Begrenzung verfestigt.

Gary:

Hallo, meine Damen. Hat jemand eine Frage?

DER LEICHTE RAUM DER MÖGLICHKEIT

Salon-Teilnehmerin:

Ich versuche, etwas zu regeln, und mache mich selbst kleiner als die Aufgabe. Kannst du mir ein Clearing vorschlagen, das mir helfen wird, in dem ausgedehnten, überschwänglichen, leichten Raum der Möglichkeit zu bleiben?

Gary:

Welche Dummheit verwende ich, um die Vermeidung des leichten Raums der Möglichkeit zu kreieren, den ich wählen könnte? Alles, was das ist, mal Gottzillionen, zerstört und unkreiert ihr das alles? Right and Wrong, Good and Bad, Pod and Poc, All 9, Shorts, Boys and Beyonds.

Offensichtlich funktioniert das auch noch bei ein paar anderen Leuten!

Welche Dummheit verwendet ihr, um die Vermeidung des leichten Raums der Möglichkeit zu kreieren, den ihr wählen könntet? Alles, was das ist, mal Gottzillionen, zerstört und unkreiert ihr das alles? Right and Wrong, Good and Bad, Pod and Poc, All 9, Shorts, Boys and Beyonds.

Salon-Teilnehmerin:

Ich kreiere ein Unternehmen über diese Realität hinaus und ich brauche etwas Hilfe. Ich muss in der Lage sein, zehn Stunden am Tag zu arbeiten und Leute mit phänomenalen Fähigkeiten anzuziehen, die mir helfen, und ich wähle das. Welches Clearing kann ich anwenden?

Gary:

Welche Dummheit verwende ich, um die Leichtigkeit der Kreation und Generierung zu vermeiden, die ich wählen könnte? Alles, was das ist, mal Gottzillionen, zerstört und unkreiert ihr das alles? Right and Wrong, Good and Bad, Pod and Poc, All 9, Shorts, Boys and Beyonds.

Welche Dummheit verwendet ihr, um die Erfindung, die künstliche Intensität und die Dämonen der mathematischen Berechnung des Medianwertes für die Einrichtung der Mittelmäßigkeit zu kreieren als die Formel für die Kreation der Maximierung der menschlichen Realität in Bezug auf Sex, Kopulation, Geld und das andere Geschlecht, wählt ihr in Beziehungen? Alles, was das ist, mal Gottzillionen, zerstört und unkreiert ihr das alles? Right and Wrong, Good and Bad, Pod and Poc, All 9, Shorts, Boys and Beyonds.

ÜBER DIE STANDARDABWEICHUNGEN DER MENSCHLICHEN REALITÄT HINAUS GEHEN

Salon-Teilnehmerin:

Kannst du bitte erklären, was die Maximierung der menschlichen Realität ist?

Gary:

Die Maximierung der menschlichen Realität ist, wenn ihr euch selbst nur eine bestimmte Menge dessen zu haben erlaubt, was nicht in die menschliche Realität passt. Ihr habt Momente, in denen ihr vorschießt und wunderbare Dinge kreiert, und dann geht ihr wieder zu dem zurück, wo wir vorher waren, damit ihr „normal" und innerhalb der akzeptablen Norm der menschlichen Realität seid. Ihr macht eine bestimmte Menge Geld, aber immer innerhalb der Standardabweichung von der Norm, wobei es darum geht, niemals zu groß zu werden. Aus diesem Grund begrenzt ihr die Geldmenge, die ihr machen könnt. Ihr maximiert die menschliche Realität.

Fragt: „Wie kann ich mich selbst zu etwas Größerem maximieren?" Maximierung bedeutet derzeit nicht mehr als zwei Standardabweichungen von der Norm. Also macht ihr euch selbst falsch oder zerstört, was ihr habt, oder werdet zur falschen Zeit müde oder mögt euch nicht, wenn ihr mehr als das kreiert, oder ihr hängt mit Leuten herum, die Faulenzer und Bummelanten sind, und sagt dann: „Ich kann das sowieso nicht." Das ist die Art und Weise, wie ihr euch selbst mit weniger zufriedengebt, anstatt mehr zu wollen. Es ist eine total abweichende Ansicht.

Wir weigern uns, über die Standardabweichungen der menschlichen Realität hinaus zu gehen.

Wie viel Sex, Kopulation, Beziehung und Geld wählt ihr ausgehend davon, nie mehr als zwei Standardabweichungen von der Norm abzuweichen? Alles, was das ist, mal Gottzillionen, zerstört und unkreiert ihr das alles? Right and Wrong, Good and Bad, Pod and Poc, All 9, Shorts, Boys and Beyonds.

Welche Dummheit verwendet ihr, um die Erfindung, die künstliche Intensität und die Dämonen der mathematischen Berechnung des Medianwertes für die Einrichtung der Mittelmäßigkeit zu kreieren als die Formel für die Kreation der Maximierung der menschlichen Realität in Bezug auf Sex, Kopulation, Geld und das andere Geschlecht, wählt ihr in Beziehungen? Alles, was das ist, mal Gottzillionen, zerstört und unkreiert ihr das alles? Right and Wrong, Good and Bad, Pod and Poc, All 9, Shorts, Boys and Beyonds.

Bewusstsein ist eine flüssige Realität. Sie wird niemals durch Begrenzung verfestigt, und doch stecken wir in der Berechnung fest, um mit dem Medianwert für die menschliche Realität umzugehen.

Salon-Teilnehmerin:

In dieser Realität sprechen wir davon, unseren Vorteil zu maximieren. Wenn wir das also tun, maximieren wir nur, was wir bereits wissen.

Gary:

Ja, das ist alles, was ihr tun könnt. Ihr könnt niemals über zwei Standardabweichungen vom Medianwert hinausgehen. Das ist die einzige Art, wie ihr in diese Realität passen könnt.

Welche Dummheit verwendet ihr, um die Erfindung, die künstliche Intensität und die Dämonen der mathematischen

Berechnung des Medianwertes für die Einrichtung der Mittelmäßigkeit zu kreieren als die Formel für die Kreation der Maximierung der menschlichen Realität in Bezug auf Sex, Kopulation, Geld und Körper wählt ihr? Alles, was das ist, mal Gottzillionen, zerstört und unkreiert ihr das alles? Right and Wrong, Good and Bad, Pod and Poc, All 9, Shorts, Boys and Beyonds.

DIE MENSCHLICHE REALITÄT IST DER MITTELMÄSSIGKEIT VERSCHRIEBEN

Ihr habt euch der Mittelmäßigkeit verschrieben. Alles muss bleiben, wie es ist. Das ist so ungefähr die menschliche Realität in Kurzfassung. Weicht nicht zu sehr zur einen oder anderen Seite ab. Es gibt einige Leute, die in einem solchen Ausmaß abweichen, dass sie eine Menge Geld haben.

Es gibt auch Leute wie S, die ernsthaft abweichen in Bezug auf Beziehungen, weil sie bereit sind, mehr zu haben als die meisten Menschen. Du bist über die Standardabweichung hinausgegangen, versuchst aber immer wieder zu sehen, wie falsch du bist oder dass alle anderen wählen sollten, was du wählst, was wahr ist, aber sie können es nicht wählen, solange sie im Medianwert feststecken.

Welche Dummheit verwendet ihr, um die Erfindung, die künstliche Intensität und die Dämonen der mathematischen Berechnung des Medianwertes für die Einrichtung der Mittelmäßigkeit zu kreieren als die Formel für die Kreation der Maximierung der menschlichen Realität in Bezug auf Sex, Kopulation, Geld und Körper, wählt ihr? Alles, was das ist, mal Gottzillionen, zerstört und unkreiert ihr das alles? Right

and Wrong, Good and Bad, Pod and Poc, All 9, Shorts, Boys und Beyonds.

Der Medianwert ist der Ort, wo alles ausbalanciert ist. Ihr katapultiert niemanden, euch selbst eingeschlossen, in etwas anderes hinein, von dem ihr nichts wisst. Deswegen erlaubt ihr euch nicht, eine großartige Beziehung zu haben. Ihr habt diesen Medianwert, nach dem ihr bei jedem Mann sucht. Ihr erlaubt euch nicht, einen Mann zu haben, der in euer Leben kommt und euch aus dieser Realität in etwas Großartigeres katapultiert.

Alles, was das ist, mal Gottzillionen, zerstört und unkreiert ihr das alles? Right and Wrong, Good and Bad, Pod and Poc, All 9, Shorts, Boys und Beyonds.

Salon-Teilnehmerin:

Wo ist hier das Gewahrsein?

Gary:

Beim Medianwert gibt es kein Gewahrsein. Das ist sein Zweck – euch vom Gewahrsein abzuhalten.

Salon-Teilnehmerin:

Wenn du sagst: „jenseits des Medianwertes" und „das andere Geschlecht" – wie sieht das aus?

Gary:

Ich kenne Frauen, die sich selbst als männlich identifiziert haben. Sie versuchen, sich selbst am Rande der Maskulinität zu kreieren, was sie dazu bringt, ihren Körper nicht als komplett weiblich zu kreieren. Deshalb verwenden wir die Worte *Körper* und *anderes Geschlecht* anstatt das *entgegengesetzte Geschlecht*.

Wenn ihr bereit seid, außerhalb des Gewöhnlichen zu funktionieren, dann könnt ihr alles zu eurer Verfügung haben, anstatt nur einen Teil davon. Ihr könnt alle männlichen Eigenschaften haben und dabei die am femininsten aussehende Frau auf der ganzen Welt sein.

Einer der größten Fehler, den Frauen machen, ist, dass sie alles übernehmen, sich selbst die Verantwortung übertragen und dann den Mann hassen. Es gibt dann nichts mehr für den Mann, was er sein kann, außer ein Sklave, ein Prügelknabe. Und sobald er ein Prügelknabe wird, mögen ihn die Frauen nicht mehr. Sie ziehen los und suchen jemand anderen, den sie in Form prügeln können. Unglücklicherweise haben viele Frauen die Ansicht: „Ich kann ihn in Sekundenschnelle in Form prügeln." Warum solltet ihr das tun wollen? Warum solltet ihr nicht seine und eure Realität erweitern wollen?

Überall, wo ihr entschieden habt, dass ihr einen Kerl in Form prügeln werdet, zerstört und unkreiert ihr das alles? Right and Wrong, Good and Bad, Pod and Poc, All 9, Shorts, Boys and Beyonds.

Welche Dummheit verwendet ihr, um die Erfindung, die künstliche Intensität und die Dämonen der mathematischen Berechnung des Medianwertes für die Einrichtung der Mittelmäßigkeit zu kreieren als die Formel für die Kreation der Maximierung der menschlichen Realität in Bezug auf Sex, Kopulation, Geld, Körper und das andere Geschlecht, wählt ihr? Alles, was das ist, mal Gottzillionen, zerstört und unkreiert ihr das alles? Right and Wrong, Good and Bad, Pod and Poc, All 9, Shorts, Boys and Beyonds.

Salon-Teilnehmerin:

Meine Eltern haben mir beigebracht, von einem Mann zu empfangen, damit ich eine gute Frau und Mutter sein kann, wenn ich groß bin. Ich sehe, wie das die Energie stoppt, die ich generieren könnte. Es hält mich davon ab, mit anderen zusammen zu kreieren, wie etwa Beziehungen oder Kurse gemeinsam mit anderen zu halten. Ich ziehe mich zurück. Ist es das, was es ist?

Gary:

Das ist die Mittelmäßigkeit. Es ist die Maximierung der menschlichen Realität. In der menschlichen Realität solltest du was tun?

Salon-Teilnehmerin:

Eine gute Ehefrau und Mutter sein und einen unbedeutenden Beruf haben.

Gary:

Hast du das getan?

Salon-Teilnehmerin:

Nein. Ich war nicht gut darin. Ich habe das Gefühl, ich habe mich mein ganzes Leben dagegen gewehrt und darauf reagiert. Was sehe und kläre ich hier nicht?

Gary:

Du musst begreifen, dass du eine großartige Mutter warst, und auch ein großartiger Vater. Du hast gelernt, wie man Männer nutzt, aber nicht, wie man Vergnügen an ihnen hat. Wenn du Männer magst, verwende sie als Sprungbrett, um ihr Leben ebenso wie deines zu erweitern.

Der Grund, weshalb viele von euch gewählt haben, Single zu bleiben, ist, dass ihr keine Männer haben müsst, aber in dieser Realität ist genau das die Maximierung der menschlichen Realität. Möchtest du so ein Leben leben?

Salon-Teilnehmerin:
Nein, Ich will die Erweiterung des Planeten mit humanoiden Männern generieren und kreieren …

SO ANOMAL WERDEN, WIE DU GERN SEIN MÖCHTEST

Gary:
Ich hoffe, dass ich einen Prozess kriege, der euch alle dabei unterstützen wird, so anomal zu werden, wie ihr wirklich gerne wärt. Ein Abweichler sein bedeutet, die Dinge nicht gemessen an den Standards dieser Realität zu tun.

Ihr sucht nicht nach dem Mittelweg. Ihr seid nicht perfekt ausbalanciert auf der Wippe dieser Realität.

Wenn ihr von der Wippe absteigt, katapultiert ihr euch aus „keine Wahl" heraus hinein in die Möglichkeiten. Ihr müsst nicht in den Zustand zurückkehren, in dem ihr davor wart. Bei Access Consciousness haben wir gewählt, euch von der Wippe herunterzuholen, damit ihr kreieren und generieren könnt, was immer ihr wollt. Solange ihr jedoch versucht, zurück auf den Medianwert zu kommen, versucht ihr, euch auf andere einzuschwingen. Ich möchte, dass ihr uneingeschwungen werdet. Ich möchte, dass ihr von den Stützrädern eurer eigenen Realität absteigt, damit ihr auf einem Motorrad durchs Leben flitzen könnt.

Welche Dummheit verwendet ihr, um die Erfindung, die künstliche Intensität und die Dämonen der mathematischen Berechnung des Medianwertes für die Einrichtung der Mittelmäßigkeit zu kreieren als die Formel für die Kreation der Maximierung der menschlichen Realität in Bezug auf Sex, Kopulation, Geld, Körper und das andere Geschlecht, wählt ihr? Alles, was das ist, mal Gottzillionen, zerstört und unkreiert ihr das alles? Right and Wrong, Good and Bad, Pod and Poc, All 9, Shorts, Boys and Beyonds.

ES IST ETWAS ANDERES MÖGLICH, ABER DU MUSST EINE FRAGE STELLEN

Salon-Teilnehmerin:

Vor zehn Jahren wurde ich geschieden und war seitdem in keiner Beziehung mehr. Ich sehe, dass ich nicht bereit war, etwas Mittelmäßiges zu tun. Also was ist sonst noch möglich?

Gary:

Das ist etwas, von dem ich möchte, dass ihr es alle begreift. Etwas anderes ist möglich, aber ihr müsst eine Frage stellen. Wenn ihr feststellt, dass ihr eine mittelmäßige Beziehung habt und sagt: „Ich will das nie wieder tun", müsst ihr bewerten, anstatt in der Frage zu sein: „Was ist mit dieser Person möglich zu generieren und zu kreieren?"

Wenn ihr entscheidet, dass ihr nichts Mittelmäßiges haben wollt, wie viele Leute könnt ihr dann in euer Leben lassen? Nur die Mittelmäßigen. Wir setzen ununterbrochen jede begrenzte Ansicht, die wir haben, in unserem Leben um. Wir machen sie zu der Sache, die wir immer tun müssen.

Wenn ihr sagt: „Ich will nichts Mittelmäßiges", müsst ihr immer von der Bewertung ausgehen: „Ist diese Person mittelmäßig?", anstatt zu fragen: „Was kann ich mit dieser Person kreieren?" Wenn ihr anfangt, euch das Ganze von da aus anzuschauen, könnt ihr Türen zu neuen Möglichkeiten öffnen, die nie zuvor existiert haben. Dafür müsst ihr ein komplett anomaler Abweichler werden.

Welche Dummheit verwendet ihr, um die Erfindung, die künstliche Intensität und die Dämonen der mathematischen Berechnung des Mittelwertes für die Einrichtung der Mittelmäßigkeit zu kreieren als die Formel für die Kreation der Maximierung der menschlichen Realität in Bezug auf Sex, Kopulation, Geld, Körper und das andere Geschlecht, wählt ihr? Alles, was das ist, mal Gottzillionen, zerstört und unkreiert ihr das alles? Right and Wrong, Good and Bad, Pod and Poc, All 9, Shorts, Boys and Beyonds.

Neulich schrieb mir eine Frau, weil sie mich wegen eines Nahrungsergänzungsmittels zur Entgiftung fragen wollte. Hat sie ihren Körper dazu befragt? Nein, sie hatte beschlossen, dass sie entgiften muss. Sie kam zu einer Schlussfolgerung. Das kreiert keine Möglichkeit.

Das trifft auf alles in eurem Leben zu. Wenn ihr Überfluss kreieren wollt und Menschen um euch herum habt, die sehr im Mangel sind, müsst ihr fragen: Wenn ich wähle, mit diesen Leuten zusammen zu sein, wie wird mein Leben in fünf Jahren sein? Ihr könntet diese Freunde fallen lassen, weil sie nicht dorthin unterwegs sind, wohin ihr geht. Wenn ihr versucht, sie dazu zu bringen, dorthin zu gehen, wohin ihr geht, ist das, als ob ihr einen Anker ins Meer werft. Ihr versucht immer weiter, vorwärtszukommen, könnt euch aber nicht vom Fleck bewegen.

Salon-Teilnehmerin:

Wenn man jemanden etwas tun sieht und es sieht wie etwas aus, das einem gefällt, und man sagt: „Davon hätte ich gerne etwas" oder „Die Energie davon nehme ich", ist das immer noch Mittelmäßigkeit?

Gary:

Du machst wichtig, was die anderen tun können. Aber die Frage ist die: Willst du ein mittelmäßiges Leben kreieren?

Salon-Teilnehmerin:

Nein.

Gary:

Dann fang an, von hier aus zu schauen:
+ Wie kann ich das nutzen?
+ Welchen Vorteil kann ich daraus ziehen?
+ Was will ich wirklich kreieren?

Meistens, wenn eine mathematische Berechnung eingerichtet ist, kann man nicht über zwei Standardabweichungen dessen hinaus kreieren, was alle anderen als angemessene Norm festgelegt haben.

Salon-Teilnehmerin:

Ist es das, was wir als die angemessene Norm festgelegt haben?

Gary:

Nein, es ist das, was ihr als die angemessene Norm *abgekauft* habt. G sagte zum Beispiel, dass sie zu lernen hatte, wie man eine gute Frau und Mutter ist und für einen Mann sorgt. Wenn ich mir G so ansehe, würde ich sagen: „Das kann unmöglich funktionieren!"

SEI BEREIT ZU SEHEN, WAS JEMAND TUN WIRD

Ich habe zwei Töchter. Für eine wäre es okay, Mutter zu sein, solange ihr Mann reich genug ist. Die andere wäre glücklich damit, zuhause zu bleiben und Kinder zu bekommen. Das ist ihre grundlegende Natur. Ihr müsst bereit sein zu sehen, was jemand tun wird. Einige Paare haben Kinder, aber eines der Elternteile hat kein Interesse daran, sie aufzuziehen. Das zeigt einfach, dass der andere Elternteil nicht den besten Partner auf der Welt ausgewählt hat, um mit ihm das Baby zu bekommen. Das ist diese Sache, wenn man in eine Standardabweichung geht.

Der Mann mag genug von der Norm abweichen, um eine Beziehung und ein Baby zu haben, aber er ist nicht abweichlerisch genug, um zu kreieren, was er wirklich will und das zu behalten, was er will. Er geht zurück zur Standardansicht und denkt, eines Tages wird er jemanden finden, zu dem er passt. Sobald er merkt, dass die Frau, zu der er passt, nicht die ist, die er wirklich will, sucht er nach einer neuen und nie funktioniert es. Warum? Weil er Standardabweichung betreibt.

Salon-Teilnehmerin:

Geht es um das Gewahrsein, dass man in die Realität von jemand anderem eintritt, sobald man etwas als wahr und real abkauft?

Gary:

Die meisten Leute begreifen nicht, dass sie in die Realität anderer eintreten und fragen nicht:

+ Trete ich in die Realität von jemand anderem ein?
+ Ist das meine Ansicht oder ist das etwas, das ich nicht bereit bin zu wissen, zu sein oder zu empfangen?

Ihr müsst hinschauen und fragen: Wie wird das für mich funktionieren?

Salon-Teilnehmerin:

Anstatt: „Wie kann ich mich dazu bringen, damit zu funktionieren?"

ALS HUMANOIDER BIST DU EIN ABWEICHLER

Gary:

Ja. Ihr müsst fragen: Wie bringe ich mich selbst über die Begrenzungen dieser Realität hinaus?

Welche Dummheit verwendet ihr, um die Erfindung, die künstliche Intensität und die Dämonen der mathematischen Berechnung des Medianwertes für die Einrichtung der Mittelmäßigkeit zu kreieren als die Formel für die Kreation der Maximierung der menschlichen Realität in Bezug auf Sex, Kopulation, Geld, Körper und das andere Geschlecht, wählt ihr? Alles, was das ist, mal Gottzillionen, zerstört und unkreiert ihr das alles? Right and Wrong, Good and Bad, Pod and Poc, All 9, Shorts, Boys and Beyonds.

Sieht jemand von euch, dass ihr zum Großteil eures Lebens ziemliche Abweichler gewesen seid?

Salon-Teilnehmerin:

Genau! Das dachte ich mir schon immer. Ich erinnere mich, wie ich im Internat war und die Schulleiterin mich eines Abends vor allen bloßstellte und sagte, ich sei der verdorbene Samen in der Tomate, der den Salat verdirbt. Sie sagte, ich sei eine

Abweichlerin und sie verfrachteten mich für den Rest des Semesters in ein Einzelzimmer. Das gefiel mir eigentlich. Ich hatte ein Zimmer für mich. Ja, genau, waren wir nicht immer schon von der Norm abweichend?

Gary:

Ja. Als Humanoide seid ihr Abweichler. Ihr versucht, euch so wie die anderen begrenzten Leute zu machen, und es funktioniert nicht für euch. Deshalb seid ihr überhaupt zu Access Consciousness gekommen.

Welche Dummheit verwendet ihr, um die Erfindung, die künstliche Intensität und die Dämonen der mathematischen Berechnung des Medianwertes für die Einrichtung der Mittelmäßigkeit zu kreieren als die Formel für die Kreation der Maximierung der menschlichen Realität in Bezug auf Sex, Kopulation, Geld, Körper und das andere Geschlecht, wählt ihr? Alles, was das ist, mal Gottzillionen, zerstört und unkreiert ihr das alles? Right and Wrong, Good and Bad, Pod and Poc, All 9, Shorts, Boys and Beyonds.

VOLLKOMMENE LEICHTIGKEIT UND ZU VIEL GELD

Salon-Teilnehmerin:

Ich hatte ein Gewahrsein von der Abweichung mit Sex, Körpern und Kopulation. Ich hatte ein Gewahrsein davon, was das für mich sein könnte.

Gary:

Ich kann dir sagen, was es für dich sein könnte: Vollkommene Leichtigkeit und zu viel Geld. Wenn du dich selbst nicht vollkommene Leichtigkeit und zu viel Geld haben lässt, kannst du wieder dazu übergehen, nicht in einer abweichenden Kategorie zu sein. Die Sache, die ich bei dir bereits bemerkt habe, ist, dass du mit einem Mann zusammenkommst und es dir gut damit geht und du glücklich darüber bist und dann plötzlich versuchst du, alles in eine Form zu bringen, wo es nicht darum geht, was du mit ihm kreieren kannst, sondern um „Wie kann ich ihn zu meinem Vorteil verwenden?" und „Was kann ich tun, um alles zu bekommen, was ich will?" Du gibst auf, was du wirklich möchtest, zugunsten davon, ein Teil der Standard-Realität hier zu werden.

Salon-Teilnehmerin:

Ja. Du hast mir einmal gesagt, ich würde besser funktionieren, wenn ich für alles, was ich gern tue, einen anderen Mann hätte.

Gary:

Ja, du brauchst einen Mann, der dir schönen Schmuck kauft, Dinge für dich findet und dich zum Essen ausführt.

Salon-Teilnehmerin:

Wie kreiere ich mehr davon?

Gary:

Statt zu sagen: „Cool, ich werde das als meine Realität kreieren", hast du gleich überlegt: „Wie mache ich das?", als ob man nirgendwo anders hingehen könnte als in die Maximierung der menschlichen Realität, die besagt, dass du die Geliebte eines Mannes sein musst.

Was wäre, wenn du kreieren könntest, wie du in der Welt bist, einfach dadurch, wie du in der Welt bist?

Seit Jahren sagen mir die Leute: „Du bist so seltsam, Douglas" und dann fragen sie: „Warum tust du das oder jenes nicht?"

Ich erwidere darauf: „Weil ich nicht will."

Dann sagen sie: „Ja, aber so machen es alle anderen."

Und ich antworte: „Ja, aber so will ich mein Leben nicht leben."

Dann meinen sie: „Das ist so verdammt seltsam."

Und ich sage: „Ja, ich weiß, dass ich ein Leben haben werde, das ich will."

Es hatte viel damit zu tun, dass mein Vater starb, als ich siebzehn war. In den letzten Jahren seines Lebens hatte er zum ersten Mal Dinge für sich selbst getan. Ich erkannte, dass er sich zu Tode gearbeitet hatte, um größere Leichtigkeit für seine Familie zu kreieren. Alles drehte sich um seine Familie. Er arbeitete fünf Tage die Woche und zusätzlich an den Wochenenden, um Geld zu verdienen, damit seine Familie ein besseres Leben haben konnte. Hatten wir ein besseres Leben, indem er starb? Nein.

Wäre er seinem eigenen Wissen gefolgt, hätte er so viel mehr Möglichkeiten haben können. Zwei Mal hatte er die Gelegenheit, Multimillionär zu werden, und meine Mutter hielt ihn davon ab. Sie wollte einen Medianwert, die Institution der Ehe und die Institution korrekter Kopulation. Das sind die Dinge, die wir einrichten. Ihr strebt immer an, realistischer zu sein. Nein. Ihr müsst fragen:

- ✦ Wie kreiert das mein Leben?
- ✦ Ist das wirklich das, von wo aus ich kreieren will?

Gestern gingen ein paar von uns in ein Restaurant. Wir waren die einzigen Leute dort. Es waren nur wir und unser Kellner, ein sehr liebenswerter Mann. Simone stellte ihm ein paar Fragen. Er erzählte uns, dass er bei seinem Großvater aufgewachsen war und seine Mutter seit zehn oder fünfzehn Jahren nicht mehr gesehen hatte. Sie wollte ihn jetzt besuchen. Ich sagte: „Hier sind 200 $ für dich, damit du deiner Mutter eine schöne Zeit machen kannst." Er war ganz aus dem Häuschen. Ich habe es nur deshalb getan, weil es für mich funktionierte.

Welche Dummheit verwendet ihr, um die Erfindung, die künstliche Intensität und die Dämonen der mathematischen Berechnung des Medianwertes für die Einrichtung der Mittelmäßigkeit zu kreieren als die Formel für die Kreation der Maximierung der menschlichen Realität in Bezug auf Sex, Kopulation, Geld, Körper und das andere Geschlecht, wählt ihr? Alles, was das ist, mal Gottzillionen, zerstört und unkreiert ihr das alles? Right and Wrong, Good and Bad, Pod and Poc, All 9, Shorts, Boys and Beyonds.

Salon-Teilnehmerin:

Ich schaue mich um, um zu sehen, was die Standardabweichung ist, statt zu sehen, was wir als Standardabweichung benötigen.

Gary:

Erst einmal brauchst du keine Standardabweichung, sondern du musst ein verflixter Abweichler sein. Du musst von der Mitte abweichen. Die Mitte ist kein Ort, von dem aus du etwas einrichten kannst.

Salon-Teilnehmerin:

Ich hatte das Bild einer Glockenkurve im Kopf und der Rand der Glockenkurve ist da, wo die Humanoiden sind.

Gary:

Was, wenn du deine eigene persönliche Glockenkurve wärst? Wo würdest du in jedem Moment auf der Kurve landen?

Salon-Teilnehmerin:

Wo auch immer ich wähle, schätze ich.

Gary:

Genau. Du könntest nach rechts, links, oben oder unten gehen. Du hättest überall die Wahl auf der Kurve der Möglichkeit. Die Standardabweichung besteht darin, die Mittellinie zu finden, wo die Spitze der Glockenkurve liegt, als ob das notwendig wäre.

Welche Dummheit verwendet ihr, um die Erfindung, die künstliche Intensität und die Dämonen der mathematischen Berechnung des Medianwertes für die Einrichtung der Mittelmäßigkeit zu kreieren als die Formel für die Kreation der Maximierung der menschlichen Realität in Bezug auf Sex, Kopulation, Geld, Körper und das andere Geschlecht, wählt ihr? Alles, was das ist, mal Gottzillionen, zerstört und unkreiert ihr all das? Right and Wrong, Good and Bad, Pod and Poc, All 9, Shorts, Boys and Beyonds.

Wie geht es euch allen? Ist irgendjemand da draußen noch am Leben?

Salon-Teilnehmerin:

Da ist so viel Freude in all dem. Ich danke dir so sehr.

Gary:

Welche physische Verwirklichung, das freie Radikal von Bewusstsein, Freundlichkeit, Großzügigkeit und Möglichkeit

bei Sex, Beziehungen, Kopulation, Geld, Körper und dem anderen Geschlecht zu sein, seid ihr jetzt in der Lage zu generieren, zu kreieren und einzurichten? Alles, was dem nicht erlaubt, sich zu zeigen, mal Gottzillionen, zerstört und unkreiert ihr das alles? Right and Wrong, Good and Bad, Pod and Poc, All 9, Shorts, Boys and Beyonds.

FREIE RADIKALE

Salon-Teilnehmerin:
Kannst du freie Radikale erklären?

Gary:
In der Quantenphysik sind freie Radikale lose Teilchen, die machen, was sie wollen. Sie gehen irgendwohin, interagieren mit anderen Teilchen und verändern, was das Ergebnis von etwas sein wird. Die freien Radikale verändern immer die Realität und das, was möglich ist.

Wenn ihr ein freies Radikal von Bewusstsein, Freundlichkeit, Großzügigkeit und Möglichkeiten bei Geld, Sex und Kopulation, Körpern, Beziehungen und dem anderen Geschlecht werdet, seid ihr nicht darauf fixiert herauszubekommen, wie ihr etwas zum Funktionieren bringt. Fragt:

+ Okay, was ist sonst noch möglich?
+ Was können wir kreieren und generieren?
+ Was würde hier Spaß machen?

Welche Dummheit verwendet ihr, um die Vermeidung davon zu kreieren, so radikal anders zu sein, wie ihr sein könntet, wählt ihr? Alles, was das ist, mal Gottzillionen, zerstört und unkreiert ihr das alles? Right and Wrong, Good and Bad, Pod and Poc, All 9, Shorts, Boys and Beyonds.

Der Zweck der Maximierung der menschlichen Realität besteht darin, die Leute zu kontrollieren. Niemand von euch war gut darin, kontrolliert zu werden. Und ihr weigert euch, andere zu kontrollieren. Eine radikal abweichende Ansicht wäre zu erkennen, wie und wann ihr kontrollieren könnt und was ihr tun müsst.

Wir gehen in die Bewertung von „Okay, ich werde diesen Kerl kontrollieren und ihn dazu bringen, dies und das und jenes zu tun." Das ist eine Schlussfolgerung, keine Frage. Und es ist kein Kreieren und Generieren aus Möglichkeiten heraus. Es ist ein Generieren und Einrichten aus der Schlussfolgerung heraus. Fast alles, was wir in unserem Leben einrichten, basiert auf einer Schlussfolgerung – nicht auf Wahl, Frage, Möglichkeit und Beitrag.

Alles, was das ist, mal Gottzillionen, zerstört und unkreiert ihr das alles? Right and Wrong, Good and Bad, Pod and Poc, All 9, Shorts, Boys and Beyonds.

EXIT STAGE LEFT (UNAUFFÄLLIGER BÜHNENABGANG)

Salon-Teilnehmerin:

Mein Vater liegt gerade im Sterben. Er hat Krebs, der überall gestreut hat. Ich habe immer wieder gefragt: Was ist hier sonst noch möglich? Ich merke, dass ich bei all dem zu jeder Menge energetischer Schlussfolgerungen gekommen bin. Welche Fragen gibt es, die ich noch nicht einmal in Betracht gezogen habe?

Gary:

Welche Dummheit verwende ich, um zu kreieren, meinen Vater in seinem Körper festzuhalten, wähle ich? Alles, was das ist, mal Gottzillionen, zerstört und unkreiert ihr das alles? Right and Wrong, Good and Bad, Pod and Poc, All 9, Shorts, Boys and Beyonds.

Gary:

Hast du Exit Stage Left gemacht (Anm. d. Übers.: Hier handelt es sich um einen Körperprozess von Access Consciousness)? Frage ihn (gedanklich): „Papa, was hast du nicht abgeschlossen, das, wenn du wüsstest, dass du es abgeschlossen hast, dir erlauben würde, mit Leichtigkeit zu gehen?"

Ich habe meiner Mutter diese Frage gestellt und die Antwort, die ich bekam, lautete: „Ich habe noch nicht Leben in der ganzen Galaxie verbreitet."

Ich sagte: „Tja, Mom, zu diesem Zeitpunkt kannst du das von diesem Planeten aus nicht tun, denn hier gibt es weder die Technologie oder sonst etwas dafür, aber wenn du ohne Körper arbeitest, könntest du es schaffen." Am nächsten Tag starb sie. Sie wusste, dass es ihr mit dem Körper, den sie hatte, nicht gelingen würde.

Wir neigen dazu, die menschliche Realität zu maximieren. In der menschlichen Realität solltest du nicht wollen, dass jemand stirbt. In der menschlichen Realität ist Geburt großartig und Tod abscheulich. Ist es in der Natur etwa so?

Salon-Teilnehmerin:

Nein.

Gary:

Tod ist ein Teil von dem, was ist. In der menschlichen Realität sagen wir: „Oh, ich liebe ihn so sehr. Mein Leben wird zu Ende sein, wenn er stirbt." Nein, wird es nicht! Ich kenne eine Familie, die ein Kind verloren hatte und die Mutter trauerte ohne Ende, sogar nachdem sie noch fünf weitere Kinder bekamen. Ich habe keine Ahnung, wie man trauern kann, wenn man fünf Kinder hat, um die man sich kümmern muss. Ich persönlich wäre zu beschäftigt.

Warum fragt ihr nicht: „Welche Energie, welcher Raum und welches Bewusstsein kann ich sein, das all dem erlauben würde, sich mit Leichtigkeit zu verwirklichen?"

Salon-Teilnehmerin:

Danke. Das ist angenehm und leicht und einfach.

Gary:

Ja, ich weiß, dass ihr einfaches Zeug hasst. Ihr wollt, dass alles kompliziert ist, damit ihr in der Maximierung der menschlichen Realität bleiben könnt. Wenn ihr es kompliziert macht, muss es ja richtig sein.

Alles, was das ist, mal Gottzillionen, zerstört und unkreiert ihr das alles? Right and Wrong, Good and Bad, Pod and Poc, All 9, Shorts, Boys and Beyonds.

DIE ULTIMATIVE ANOMALITÄT

Salon-Teilnehmerin:

In der letzten Woche kamen mir Abtrennung oder Barrieren immer mehr in den Sinn. Und während du heute sprachst, wurde mir klar, dass ich kein totaler Abweichler bin, denn das würde Abtrennung bedeuten.

Gary:

Was ist falsch daran, sich abzutrennen?

Salon-Teilnehmerin:

Ich habe die Vorstellung, dass ich von nichts abgetrennt sein möchte.

Gary:

Abgesehen davon, dass du Abtrennung kreierst, indem du kein totaler Abweichler bist. Die ultimative Abweichung von der Maximierung der menschlichen Realität ist Einssein.

Salon-Teilnehmerin:

Ja, ich verwende Abtrennung als Grund, kein Abweichler zu sein.

Gary:

Darauf bist du geeicht worden. Dir wurde eingeimpft zu glauben, dass von der Norm abzuweichen das Schlimmste ist, was du tun kannst. Alles dreht sich darum, dazuzugehören, Teil von etwas zu sein, deine Gemeinschaft zu haben, deine verrückten Freunde zu haben, dass andere Leute dich mögen, deine Leute zu haben. Was wäre, wenn ihr keine Leute hättet? Das Leben wäre nicht annähernd so süß ohne eure Leute.

Welche Dummheit verwendet ihr, um die vollkommene Vermeidung der Abweichung von der Maximierung der menschlichen Realität zu kreieren, wählt ihr? Alles, was das ist, mal Gottzillionen, zerstört und unkreiert ihr das alles? Right and Wrong, Good and Bad, Pod and Poc, All 9, Shorts, Boys and Beyonds.

Salon-Teilnehmerin:

Für mich kam wieder hoch, dass das bedeuten würde, ich muss mich abtrennen.

Gary:

Wovon müsstest du dich abtrennen?

Salon-Teilnehmerin:

Von ihnen?

Gary:

Wer sind „sie"?

Salon-Teilnehmerin:

Mir kommt: *es, sie, Realität* und so weiter.

Gary:

Du musst dich von der begrenzten Realität abtrennen – aber die gute Nachricht ist, dass du es nicht wählen wirst, also musst du dir keine Sorgen machen.

Salon-Teilnehmerin:

Haha! Wer's glaubt, wird selig!

Gary:

Alles, was das ist, mal Gottzillionen, zerstört und unkreiert ihr das alles? Right and Wrong, Good and Bad, Pod and Poc, All 9, Shorts, Boys and Beyonds.

Salon-Teilnehmerin:

Ich habe das Gefühl, als hätte ich darum gebeten, mich selbst von nichts oder niemandem zu trennen und gleichzeitig kämpfe ich als der Abweichler, der ich bin, dagegen an.

Gary:

Das nennt man zurück zum Mittelmaß gehen. Du musst gegen die Optionen und Möglichkeiten kämpfen, die im Leben existieren. Du musst gegen Wahl kämpfen, gegen Fragen und gegen das, was dir beiträgt.

Salon-Teilnehmerin:

Ja, damit ich beschäftigt bin, sodass ich tatsächlich nicht die Möglichkeiten kreiere, von denen ich weiß, dass sie möglich sind.

Gary:

Nein, so behältst du einen konstanten Zustand von Handlung ausschließlich aus Reaktion bei und richtest ihn ein.

Welche Dummheit verwendet ihr, um die absolute und vollkommene Aversion, Zurückweisung und Abstoßung davon zu kreieren, die vollkommene Abweichung von der Maximierung der menschlichen Realität zu sein, wählt ihr? Alles, was das ist, mal Gottzillionen, zerstört und unkreiert ihr das alles? Right and Wrong, Good and Bad, Pod and Poc, All 9, Shorts, Boys and Beyonds.

Salon-Teilnehmerin:

Als K über Abtrennung sprach, erkannte ich, dass wir uns von der Zukunft abtrennen.

Gary:

Ja. Du lässt dich gerade scheiden und ihr beide richtet euch nach der Norm, um festzulegen, wie ihr euer Leben aufteilen sollt. Ihr werdet eine abweichende Beziehung haben, in der du und dein Mann verschiedene Häuser und immer noch die

Kinder haben werdet. Du musst die Beziehung kreieren, die du willst, und darfst nicht die Ansicht aller anderen abkaufen.

Salon-Teilnehmerin:

Ich bin so enthusiastisch in Bezug darauf, eine Zukunft zu sein. Fast mein ganzes Leben lang hat man mir gesagt, ich sei meiner Zeit voraus. War ich da ein Vorbote zukünftiger Möglichkeiten?

Gary:

Nein, da warst du ein Vorausseher zukünftiger Möglichkeiten.

Salon-Teilnehmerin:

Habe ich das als Verkehrtheit abgekauft? Sollte ich damit aufhören, mich selbst in die Norm hineinzukreieren?

Gary:

Wer macht dich denn nicht dafür verkehrt, gewahr zu sein? Deshalb habe ich den Prozess über die Norm gemacht.

Welche physische Verwirklichung davon, die absolute Zukunft zu sein, die ich wirklich bin, bin ich jetzt in der Lage zu generieren, zu kreieren und einzurichten? Alles, was dem nicht erlaubt sich zu zeigen, mal Gottzillionen, zerstört und unkreiert ihr das alles? Right and Wrong, Good and Bad, Pod and Poc, All 9, Shorts, Boys and Beyonds.

Gewahrsein hat eine Leichtigkeit an sich und Bewertung fühlt sich immer wie Scheiße an.

Okay, meine Damen, danke, dass ihr dabei wart. Wir hören uns das nächste Mal!

13

Das Geschenk erkennen, das du für die Welt bist

Alle möchten annehmen, man bekäme alles, was man will, wenn man bewusst ist.

Nein, bewusst sein bedeutet, dass man mehr Möglichkeiten hat als andere Leute; es bedeutet nicht, dass man bekommt, was man will.

Gary:

Hallo, meine Damen. Wer hat eine Frage?

DIE HEDONISTIN, VERFÜHRERIN UND WOLLÜSTIGE SEIN, DIE DU WIRKLICH BIST

Salon-Teilnehmerin:

Ich habe eine blöde Frage über Beziehungen. Manchmal fühle ich mich klein, unzulänglich und verurteile mich selbst, wenn ich mit erfolgreichen Leuten zusammenkomme. Ich fühle mich minderwertig. Könntest du mir bitte ein Clearing geben, damit ich frei bin, ich selbst zu sein?

Gary:

Es gibt keine blöden Fragen über Beziehungen. Jemand anders hat bei diesem Telecall eine ähnliche Frage gestellt. Sie sagte: „Ich sehe, wo ich eine Kriegerin bin und die Zukunft kreiere und dann schleicht sich da diese Sache mit Beziehungen zu Männern ein."

Zuerst einmal müsst ihr aufhören, Männer als getrennt von euch zu betrachten. Zweitens müsst ihr das Geschenk sehen, das ihr seid. Wenn ihr euch unzulänglich fühlt, wie oft ist das überhaupt euer Gefühl? Und wie oft ist es eher das Gefühl des Mannes? Männer haben auch die Ansicht, dass sie unzulänglich sind, Ladys. Es sind nicht nur die Frauen, die dieses Thema haben.

Salon-Teilnehmerin:

Ich gehe in der Sex-Phase der Beziehung verloren. Ich versuche, den Typen zu halten oder jemand zu werden, von dem ich glaube, dass er sie will. Sobald ich das mache, kann ich nicht sehen, wo ich ein mächtiges, wundervolles Wesen bin. Wie können wir Sex oder Beziehungen haben, ohne uns darin zu verlieren?

Gary:

Hier ist ein Prozess, der euch allen helfen sollte. Hört das nonstop in einer Dauerschleife:

Welche Dummheit verwendet ihr, um die Erfindung, die künstliche Intensität und die Dämonen davon zu kreieren, niemals die Hedonistin, Verführerin und Wollüstige zu sein, die ihr wirklich seid, wählt ihr? Alles, was das ist, mal Gottzillionen, zerstört und unkreiert ihr das alles? Right and Wrong, Good and Bad, Pod and Poc, All 9, Shorts, Boys and Beyonds.

Wenn ich mir die Intensität betrachte, die auf diesem Prozess liegt, dann kann ich nur sagen, dass ihr alle euch ganz schön ausgeschaltet habt. Wie soll das kreieren, was ihr wirklich wollt?

Salon-Teilnehmerin:

Was meinst du mit ausgeschaltet?

Gary:

Dass du dir nicht klarmachst, was für ein Teufelsweib du bist.

Salon-Teilnehmerin:

Was meinst du mit Teufelsweib?

Gary:

Ein *Teufelsweib* ist eine Frau, die im richtigen Moment kokett ist, im richtigen Moment verführerisch und im richtigen Moment geringschätzig. Sie funktioniert nie von der Ansicht aus, was sein sollte; sie ist immer bereit zu sehen, was sonst noch möglich ist.

Eine *Wollüstige* ist eine Frau, die das Beste im Leben genießt. Eine *Hedonistin* mag das Vergnügen im Leben. Wie viele von euch hatten genussvollen Sex? Ihr habt viel Sex, aber wenig davon basiert auf dem Vergnügen daran; er basiert auf der Notwendigkeit, etwas zu beweisen. Das gilt genauso für die Männer.

Eine *Verführerin* holt den Mann ins Team und weckt sein Interesse. Sie muss nichts damit anfangen, aber sie kann, wenn sie es wählt. Das ist eine ganz andere Realität.

Welche Dummheit verwendet ihr, um die Erfindung, die künstliche Intensität und die Dämonen davon zu kreieren, niemals die Hedonistin, Verführerin, Wollüstige und das

Teufelsweib zu sein, die ihr wirklich seid, wählt ihr? Alles, was das ist, mal Gottzillionen, zerstört und unkreiert ihr all das? Right and Wrong, Good and Bad, Pod and Poc, All 9, Shorts, Boys and Beyonds.

Wenn man den Titel Kriegerin verliehen bekommen hat, besteht ein Teil des Problems darin, dass manche Frauen glauben, das mache sie zu etwas Besserem als Männer. Ihr seid nicht besser als Männer – ihr seid *großartiger*. *Großartiger* bedeutet, dass ihr weiter vorangehen und mehr tun könnt; *besser* bedeutet, dass ihr immer im Vergleich und in der Bewertung von euch und von ihnen seid. Ich halte das für keine gute Idee – aber das ist nur meine Ansicht.

Welche Dummheit verwendet ihr, um die Erfindung, die künstliche Intensität und die Dämonen davon zu kreieren, niemals die Hedonistin, Verführerin, Wollüstige und das Teufelsweib zu sein, die ihr wirklich seid, wählt ihr? Alles, was das ist, mal Gottzillionen, zerstört und unkreiert ihr all das? Right and Wrong, Good and Bad, Pod and Poc, All 9, Shorts, Boys and Beyonds.

Das sind Dinge, mit denen Frauen die ganze Geschichte hindurch diffamiert wurden. Frauen sollten nicht auf ihr Vergnügen aus sein; sie sollten Schmerz anstreben, um ihre grundlegende Natur als Wollüstige und Verführerin zu unterbinden. Um das zu unterbinden, tut ihr Dinge, wie euch selbst zu schmähen, klein zu machen und zu versuchen zu sehen, dass ihr niemals alles sein solltet, was ihr sein könnt. Die ganze Geschichte hindurch war das das Problem mit Frauen.

Welche Dummheit verwendet ihr, um die Erfindung, die künstliche Intensität und die Dämonen davon zu kreieren, niemals die Hedonistin, Verführerin, Wollüstige und das

Teufelsweib zu sein, die ihr wirklich seid, wählt ihr? Alles, was das ist, mal Gottzillionen, zerstört und unkreiert ihr all das? Right and Wrong, Good and Bad, Pod and Poc, All 9, Shorts, Boys and Beyonds.

Salon-Teilnehmerin:

Schneiden wir unser Empfangen ab, wenn wir uns davon abschneiden, das Teufelsweib, die Hedonistin, die Wollüstige und die Verführerin zu sein?

Gary:

Ja, überall, wo ihr euch davon abschneidet, diese Dinge zu sein, schneidet ihr die Hälfte eures Empfangens ab. Schaut es euch aus diesem Blickwinkel an: Lasst uns annehmen, ihr verkauft etwas. Wenn ihr nicht das Teufelsweib seid, die Hedonistin, die Wollüstige und die Verführerin, werdet ihr niemanden, Mann oder Frau, dazu veranlassen können, euer Produkt zu kaufen. Bewerten Frauen andere Frauen freundlich oder hart?

Salon Teilenehmerin:

Hart!

Gary:

Ja, Frauen sind unglaublich hart in ihrer Bewertung anderen Frauen gegenüber, wenn diese Frauen nicht zu dem passen, wovon sie beschlossen haben, wie eine Frau zu sein oder was sie zu tun hat. Sie legen fest, was nicht zu ihrer Realität passt – und das ist dann, was alle Frauen nicht tun oder sein sollten.

Salon-Teilnehmerin:

Ich erinnere mich daran, dass ich als Kind nackt durchs Haus gelaufen bin. Das habe ich geliebt. Aber sobald ich mich zu entwickeln begann, sagten meine Eltern, ich solle mich anziehen. Sie haben das Nacktsein falsch gemacht.

Gary:

So ungefähr wird es in dieser Realität gehandhabt. Es ist falsch, eine Verführerin, ein Teufelsweib, eine Hedonistin oder eine Wollüstige zu sein. Du solltest ein normales, süßes Mädchen sein, das zuhause bleibt und auf die Katzen aufpasst – was die meisten von euch nicht tun könnten, selbst wenn euer Leben davon abhinge. Ihr könnt eine Katze *haben*, aber nicht auf die Katze *aufpassen* – weil eine Katze viel zu viele Befehle gibt.

Welche Dummheit verwendet ihr, um die Erfindung, die künstliche Intensität und die Dämonen davon zu kreieren, niemals die Hedonistin, Verführerin, Wollüstige und das Teufelsweib zu sein, die ihr wirklich seid, wählt ihr? Alles, was das ist, mal Gottzillionen, zerstört und unkreiert ihr all das? Right and Wrong, Good and Bad, Pod and Poc, All 9, Shorts, Boys and Beyonds.

DAS ANGETÖRNTSEIN, DAS DU WÄHLEN KÖNNTEST

Ihr müsst jede Menge von euch aufgeben. Im Telecall „Gentlemen's Club" ließ ich neulich Folgendes laufen: Welche Erfindung verwendet ihr, um den Ständer zu vermeiden, den ihr wählen könntet? Frauen haben keinen Ständer. Was machen sie stattdessen? Angetörnt sein.

Welche Erfindung verwendet ihr, um das Angetörntsein

zu vermeiden, das ihr wählen könntet? Alles, was das ist, mal Gottzillionen, zerstört und unkreiert ihr das alles? Right and Wrong, Good and Bad, Pod and Poc, All 9, Shorts, Boys and Beyonds.

Also wenn euch ein Kerl antörnt, werdet ihr sofort zu einem Häufchen Elend. Ist euch das aufgefallen?

Salon-Teilnehmerin:

Was heißt das?

Gary:

Was wäre, wenn ihr vom Leben und eurer Lebensweise angetörnt wärt? Was, wenn alles, was ihr brauchtet, die Fähigkeit wäre, so sehr angetörnt zu sein? Wenn ihr alle anderen antörnt, wären dann mehr Leute bereit, euch zu empfangen? Wären mehr Leute bereit, euch zu beschenken? Würden euch mehr Leute übel nachreden?

Salon-Teilnehmerin:

Alles das wahrscheinlich.

Gary:

Nein. Alle wären durch eure Präsenz inspiriert.

Welche Erfindung verwendet ihr, um das Angetörntsein zu vermeiden, das ihr wählen könntet? Alles, was das ist, mal Gottzillionen, zerstört und unkreiert ihr das alles? Right and Wrong, Good and Bad, Pod and Poc, All 9, Shorts, Boys and Beyonds.

Salon-Teilnehmerin:

Was für mich hochkam, war die Bewertung oder die Diffamierung des Angetörntseins. Ist das die Lüge, die ich benutze, um mich selbst aufzuhalten?

Gary:

Es ist die Lüge, die ihr benutzt, um euch aufzuhalten. Anstatt zu erkennen: „Ich will etwas anderes", meint ihr: „Ich muss von Frauen akzeptiert werden." Ihr werdet sehr selten von Frauen akzeptiert. Warum sollte eine Frau eine andere Frau nicht akzeptieren? Weil der Wettkampf in dieser Realität sich darum dreht, sicherzustellen, dass ihr großartiger seid als andere Frauen. Nicht großartiger als Männer.

Die ganze Emanzipationssache hat eine riesige Verwirrung kreiert. Früher waren die Frauen bereit zu sehen, dass sie besser sein müssen als die anderen Frauen; heute sind sie hingegen bereit, besser zu sein als Männer. Also wie sehr müssen sie in die Selbstbewertung gehen, um besser als Männer zu sein?

Salon-Teilnehmerin:

Sehr.

Gary:

Ihr solltet euch nicht bewerten. Ihr solltet wählen, was für euch funktioniert. Ihr habt aufgegeben, eine Hedonistin, Wollüstige oder Verführerin zu sein, all die Dinge, durch die ihr die Kontrolle über Männer und über Frauen bekommen habt, zugunsten davon, besser als ein Mann zu sein und euch niemals besser als eine Frau zu machen.

Salon-Teilnehmerin:

In den letzten beiden Wochen habe ich zugenommen. Ich fühle mich nicht sexy und lehne Sex ab.

Gary:

Genau deswegen lasse ich diesen Prozess laufen. Das sind alles die Orte, wo du versuchst, die Energie abzuschneiden, die du bist, die dir alles geben würde, was du willst. Du solltest vielleicht diesen Prozess ausprobieren:

Welche Erfindung verwende ich, um den Körper zu kreieren, den ich wähle zu hassen? Alles, was das ist, mal Gottzillionen, zerstört und unkreiert ihr das alles? Right and Wrong, Good and Bad, Pod and Poc, All 9, Shorts, Boys and Beyonds.

Salon-Teilnehmerin:

Ich spüre Traurigkeit.

Gary:

Ja, du erfindest, dass du über dieses Zeug traurig bist.

Salon-Teilnehmerin:

Das bin ich nicht?

Gary:

Ist Traurigkeit eine Erfindung oder nicht?

Salon-Teilnehmerin:

Es ist eine Erfindung.

Gary:

Es ist eine Erfindung, um was zu tun? Die menschliche Realität zu maximieren.

Alles, was das ist, mal Gottzillionen, zerstört und unkreiert ihr das alles? Right and Wrong, Good and Bad, Pod and Poc, All 9, Shorts, Boys and Beyonds.

Lasst das weiter laufen.

Salon-Teilnehmerin:

Danke.

Gary:

Welche Dummheit verwendet ihr, um die Erfindung, die künstliche Intensität und die Dämonen davon zu kreieren, niemals die Hedonistin, Verführerin, Wollüstige und das Teufelsweib zu sein, die ihr wirklich seid, wählt ihr? Alles, was das ist, mal Gottzillionen, zerstört und unkreiert ihr all das? Right and Wrong, Good and Bad, Pod and Poc, All 9, Shorts, Boys and Beyonds.

Das funktioniert gut. Wie fühlt ihr euch?

Salon-Teilnehmerin:

Für mich ist immer noch Traurigkeit da.

Gary:

Traurigkeit ist eine Erfindung. Du verwendest sie, um dich geringer zu machen.

Welche Erfindung, künstliche Intensität und Dämonen der Gedanken, Gefühle, Emotionen und von Sex und kein Sex verwendet ihr, um ein Scheißleben zu kreieren, das ihr wählt? Alles, was das ist, mal Gottzillionen, zerstört und unkreiert ihr das alles? Right and Wrong, Good and Bad, Pod and Poc, All 9, Shorts, Boys and Beyonds.

GEDANKEN, GEFÜHLE, EMOTIONEN, SEX UND KEIN SEX

Ihr scheint nicht zu begreifen, dass Gedanken, Gefühle, Emotionen und Sex und kein Sex die niedrigeren Schwingungen von Wahrnehmen, Wissen, Sein und Empfangen sind. Ihr geht immer wieder dahin zurück, Traurigkeit zu fühlen. Ihr sagt: „Ich fühle blablabla" oder „Wenn ich mit einem Mann spreche, der mir gefällt, verwandle ich mich in ein Häufchen Elend." Alles das dreht sich um Gedanken, Gefühle und Emotionen. Nichts davon hat mit Sein zu tun.

Salon-Teilnehmerin:

Als ich sagte: „Die Traurigkeit ist noch da", ist es eher die Energie von Traurigkeit, die da ist. Es ist nicht so, dass ich traurig bin.

Gary:

Fragst du jemals: „Ist das wirklich meines?"

Salon-Teilnehmerin:

Ja, das frage ich. Es ist nicht meines.

Gary:

Warum kaufst du es dann weiter als real ab? Du musst es nicht als real abkaufen.

Salon-Teilnehmerin:

Ich kaufe es ab, als müsste ich es zerstören und unkreieren.

Gary:

Du musst es nicht als real abkaufen.

Salon-Teilnehmerin:
Was versuche ich in Ordnung zu bringen?

Gary:
Wenn du von der Ansicht aus funktionierst, dass du die Traurigkeit in Ordnung bringen oder sie loswerden musst, hast du sie real gemacht. Du hast sie realer als jede andere Wahl gemacht, die du hast.

Salon-Teilnehmerin:
Obwohl ich mir selbst sage, dass ich sie nicht übernehme, ist sie da, sodass ich das Gefühl habe, ich müsste das in Ordnung bringen.

Gary:
Du hast sie bereits übernommen, wenn du das Gefühl hast, du müsstest das in Ordnung bringen. Wenn du etwas in Ordnung bringen musst, wenn du das Gefühl hast, du müsstest etwas verändern, du müsstest etwas deswegen unternehmen, hast du es bereits realer gemacht als die Fähigkeit, wahrzunehmen, zu wissen, zu sein und zu empfangen.

Alles, was das hochgebracht hat, mal Gottzillionen, zerstört und unkreiert ihr das alles? Right and Wrong, Good and Bad, Pod and Poc, All 9, Shorts, Boys and Beyonds.

Salon-Teilnehmerin:
Danke, Gary. Ich begreife es. Ich mache sie immer noch real und behaupte, sie sei meine.

Gary:
Du behauptest, sie sei nicht deine; du behauptest, dass jemand sie hat, statt dass es eine Wahl ist, die die Leute treffen. Und warum sollten sie das wählen anstatt etwas anderem?

Salon-Teilnehmerin:
 Danke.

DURCH DAS, WAS DU WÄHLST, KREIERST DU GROSSARTIGERE MÖGLICHKEITEN

Gary:

In meinem Buch *Beyond the Utopian Ideal (Über das utopische Ideal)* hinaus geht es darum, wie man aus Wahl, Frage, Möglichkeit und Beitrag heraus funktionieren muss, um irgendetwas zu kreieren oder zu generieren. Wenn man Wahl hat, kreiert man durch das, was man wählt, großartigere Möglichkeiten. Bei einer Möglichkeit geht es immer um verschiedene Ebenen an Gewahrsein; es geht nie um Schlussfolgerungen.

Jedes Mal, wenn ihr eine Frage stellt, aktiviert ihr die Quantenverschränkungen in der Welt, sodass sie euch liefern. Quantenverschränkungen sind die Stringtheorie, die besagt, dass alles miteinander verbunden ist. Wenn man sich das Universum anschaut, wird einem klar, dass jedes Ding mit einem anderen Ding verbunden ist. Frage, Wahl und Möglichkeit aktivieren die Quantenverschränkungen, um mehr Möglichkeiten, mehr Wahlen und mehr Fragen zu kreieren, was alles in die Verwirklichung bringt, was man sich wünscht, fordert und worum man bittet. Aber anstatt das zu wählen, tendiert ihr dazu, gemäß irgendjemandes Ansicht zu wählen.

In dieser Realität wurde die Frage zu etwas gemacht, wozu man nach einer Schlussfolgerung sucht, wenn man eine Wahl hat, sucht man nach der richtigen Wahl und der richtigen Schlussfolgerung und wenn man Möglichkeiten hat, prüft man

und wägt ab, was man hat. Tatsächlich hat man dadurch nicht mehr Wahl, mehr Möglichkeit und mehr Fragen.

Welche Erfindung verwendet ihr, um die Verstimmung zu kreieren, die ihr wählt? Alles, was das ist, mal Gottzillionen, zerstört und unkreiert ihr das alles? Right and Wrong, Good and Bad, Pod and Poc, All 9, Shorts, Boys and Beyonds.

SICH GEGEN ETWAS VERTEIDIGEN

Salon-Teilnehmerin:

Kannst du darüber sprechen, wie es ist, sich zu 100 Prozent mit sich selbst wohl zu fühlen? Als ich mit Access Consciousness anfing, war ich bei Vier auf einer Skala von Zehn; jetzt bin ich bei Sechs und ich wähle, bei Zehn zu sein.

Gary:

Du verteidigst eine Ansicht. Wann auch immer du dich selbst als machtlos siehst oder du dich geringer machst, verteidigst du dich gegen etwas, anstatt du zu sein.

Gegen wen oder was verteidigst du dich oder wen oder was verteidigst du, das, wenn du es nicht verteidigen oder dich dagegen verteidigen würdest, dir alles von dir geben würde? Alles, was das ist, mal Gottzillionen, zerstört und unkreiert ihr das alles? Right and Wrong, Good and Bad, Pod and Poc, All 9, Shorts, Boys and Beyonds.

Offenbar betreibt ihr alle jede Menge Verteidigung.

Gegen wen oder was verteidigt ihr euch oder wen oder was verteidigt ihr, das, wenn ihr es nicht verteidigen oder euch dagegen verteidigen würdet, euch alles von euch geben würde? Alles, was das ist, mal Gottzillionen, zerstört und unkreiert ihr

das alles? Right and Wrong, Good and Bad, Pod and Poc, All 9, Shorts, Boys and Beyonds.

Salon-Teilnehmerin:

Du sagtest einmal, dass man alles, was man verteidigt, nicht verändern kann. Kannst du darüber sprechen, wie man aus dieser Schleife herauskommt?

Gary:

Erkenne, dass du verteidigst. Warum sollte ich irgendeine Ansicht verteidigen?

Ein Reporter der *Houston Press*, der versucht hat, einen Artikel über Access Consciousness zu schreiben, hatte vor, uns zu diffamieren. Er hinterließ C eine Nachricht, um ihr mitzuteilen, dass der Artikel von ihr handeln würde. Warum sollte er das tun? Weil C eine Persönlichkeit ist, die in Houston bekannt ist. Wenn er sie also diffamieren könnte, hätte er seiner Ansicht nach etwas Gutes getan.

Warum ist die Diffamierung von jemandem ein wertvolles Produkt? Weil es beweist, dass man die Richtigkeit seiner Ansicht verteidigt. Die meisten Presseartikel werden geschrieben, um eine Ansicht zu verteidigen. Sie nehmen eine Ansicht und nennen sie „wahr".

Salon-Teilnehmerin:

Was ist der Unterschied zwischen verteidigen und bewerten?

Gary:

Kein großer. Du bewertest etwas, dass es so ist, und dann musst du die Richtigkeit deiner Bewertung verteidigen.

Salon-Teilnehmerin:

Sie sind miteinander verflochten.

Gary:

Ja, das eine kann es ohne das andere nicht geben. Wenn du keine Bewertung hast, gibt es nichts zu verteidigen. Wenn du eine Bewertung hast, muss alles, was in den Bereich dieser Bewertung kommt, verteidigt werden.

Salon-Teilnehmerin:

Verteidigt man jedes Mal, wenn man nicht in „keiner Ansicht" oder der „interessanten Ansicht" ist?

Gary:

So ziemlich. Aus der „interessanten Ansicht" oder „keiner Ansicht" heraus zu funktionieren, erfordert von dir, niemals etwas zu verteidigen. Ich muss nie etwas verteidigen.

Als ich von dem Reporter der *Houston Press* hörte, war ich versucht, ihm zu schreiben: „Ich schlage vor, dass du deine Bösartigkeit säst, wo immer du wählst." Es ist eine solche Bösartigkeit. Dann fragte ich: „Wird das irgendetwas verändern? Kann ich irgendetwas sagen oder tun, das es besser machen würde?" Nein. Okay, lass es los.

Es gibt Leute, die eine festgelegte Ansicht einnehmen, und es gibt nichts, was du in Bezug auf diese Ansicht tun kannst. Du musst erkennen, dass es bestimmte Dinge gibt, über die du keine Kontrolle hast. Alle möchten annehmen, dass man alles bekommt, wenn man bewusst ist. Nein, bewusst zu sein bedeutet, dass man mehr Möglichkeiten hat als andere Leute; es bedeutet nicht, dass man bekommt, was man will.

Ich bin immer bereit, in die Frage zu gehen und nicht zu

verteidigen. Wenn ihr aus der Frage herausgeht, müsst ihr die Richtigkeit jeder Ansicht verteidigen, die ihr einnehmt.

Das Gleiche passiert in Beziehungen. Die meisten Beziehungen funktionieren nicht, weil ihr versucht, etwas zu verteidigen. Ich habe das früher auch getan. Wenn jemand eine Ansicht über mich hatte, versuchte ich, mich dagegen zu verteidigen. Ich fragte nicht: „Was ist hier möglich?" Ich dachte: „Dieser Person gefällt das nicht an mir", also verteidigte ich es. Ich ließ sie diesen Teil von mir nicht sehen. Ich fing an, Teile von mir abzutrennen, um Beziehungen zu kreieren. Funktioniert das? Nein.

Gegen wen oder was verteidigt ihr euch oder wen oder was verteidigt ihr, das, wenn ihr es nicht verteidigen oder euch dagegen verteidigen würdet, euch alles von euch geben würde? Alles, was das ist, mal Gottzillionen, zerstört und unkreiert ihr das alles? Right and Wrong, Good and Bad, Pod and Poc, All 9, Shorts, Boys and Beyonds.

DEFINIEREN, WER DU BIST

Salon-Teilnehmerin:

Was für mich hochkommt, ist: „mich". Ich sage mir selbst: „Das ist lächerlich", aber das ist es nicht, oder?

Gary:

Du hast definiert, wer du bist. Und wenn du definierst, wer du bist, versuchst du alles zu ordnen, damit du verteidigen kannst, wer du bist, damit du beweisen kannst, dass du die bist, die du bist.

Alles, was das ist, mal Gottzillionen, zerstört und unkreiert

ihr das alles? Right and Wrong, Good and Bad, Pod and Poc, All 9, Shorts, Boys and Beyonds.

Salon-Teilnehmerin:

Die Sache, die für mich hochkam, ist die Energie früherer Leben, wo ich verteidigte, was ich als mich definiert hatte.

Gary:

Wenn du dich selbst als Frau definierst, verteidigst du dann alles, was eine Frau sein sollte, anstatt einfach zu sein, was zu sein du gewählt hast? Ja. Ein Verteidiger zu sein, ist so, als ob man in einem Schloss lebt. Du musst die Wälle oben lassen, damit niemand hineinkann. Und niemand umfasst auch dich.

Gegen wen oder was verteidigt ihr euch oder wen oder was verteidigt ihr, das, wenn ihr es nicht verteidigen oder euch dagegen verteidigen würdet, euch alles von euch geben würde? Alles, was das ist, mal Gottzillionen, zerstört und unkreiert ihr das alles? Right and Wrong, Good and Bad, Pod and Poc, All 9, Shorts, Boys and Beyonds.

Salon-Teilnehmerin:

Als N davon erzählte, wie sie als Kind nackt herumrannte und man ihr sagte, sie solle etwas anziehen, ging es da darum, dass ihre Eltern die Realität anderer Leute abgekauft haben?

Gary:

Nein. Sie haben versucht, ihren Ruf zu verteidigen. Ich habe eine Frage für dich: Denkst du tatsächlich, wenn du dir anschaust, wer deine Eltern waren, dass sie sich wirklich für irgendetwas anderes interessiert hätten, als dafür, wie dein Benehmen auf sie zurückfallen würde?

Sie haben es getan, damit du kein schlechtes Licht auf sie wirfst. Sie haben ihren Ruf verteidigt mit dem, was sie dich tun ließen. Wie viel von dem, was du getan hast, basiert auf dem Wunsch deiner Familie, ihren Ruf zu verteidigen?

In dieser Realität sind viele Dinge möglich, aber du kannst nicht dahin kommen, solange du etwas verteidigst. Meine Ex-Frau verteidigte immer ihre Ansicht, dass unsere Tochter Shannon nie so viel bekam wie unsere anderen Kinder. Diese Ansicht verteidigte sie ständig. Obwohl ich ihr zeigen konnte, dass Shannon zu Weihnachten mehr Geschenke bekommen hatte als unsere anderen Kinder, war die Ansicht meiner Ex-Frau, dass Shannon nie genug bekam.

Würde diese projizierte und erwartete Ansicht eine Auswirkung auf Shannons Welt haben? Würde sie immer denken oder das Gefühl haben, dass sie nie genauso viel bekommen hat? Solche Sachen werden die ganze Zeit auf euch projiziert. Die meisten von euch haben das erlebt.

Wie viel von dem, was ihr in Bezug auf eure Eltern verteidigt, für sie oder gegen sie, basiert auf den Projektionen und Erwartungen, die sie hatten – und hatte nichts mit euch zu tun? Alles, was das ist, mal Gottzillionen, seid ihr bereit, all das zu zerstören und unzukreieren? Right and Wrong, Good and Bad, Pod and Poc, All 9, Shorts, Boys and Beyonds.

Salon-Teilnehmerin:

Wenn man mir sagen würde, ich verschwende mein Talent, wogegen verteidige ich mich da?

Gary:

Wenn du entschieden hast, dass deine Eltern dich lieben, müsstest du die Tatsache verteidigen, dass sie dich lieben, während du dich gegen die Tatsache verteidigst, dass du dein Talent verschwendet hast. Bist du in einer Zwickmühle? Gibt dir das viele Wahlmöglichkeiten? Oder fängt das an, dir deine Wahlen wegzunehmen?

Salon-Teilnehmerin:

Alles, was du gesagt hast.

Gary:

Alles, was das ist, mal Gottzillionen, seid ihr bereit, das alles zu zerstören und unkreieren? Right and Wrong, Good and Bad, Pod and Poc, All 9, Shorts, Boys and Beyonds.

„DAS BIN ICH NICHT"

Salon-Teilnehmerin:

Wenn ich mich also gegen etwas verteidige, versuche ich, es nicht real zu machen. Ich verteidige mich, damit das nicht das ist, wer ich bin. Ich verteidige, dass ich das nicht bin. Und indem ich mich dagegen verteidige, verfestige ich es.

Gary:

Ja, weil du dich dagegen verteidigst, anstatt in der Lage zu sein, es nach Belieben zu wählen oder nicht.

Salon-Teilnehmerin:

Ich rechtfertige es, indem ich sage: „Ich werde mich dagegen verteidigen, weil ich das nicht bin."

Gary:

Ja. Immer wenn du sagst, dass du etwas nicht bist, verteidigst du dich. Meine Ansicht ist, dass ich alles bin. Wie könnte ich also irgendetwas verteidigen? „Was könnte ich wählen, das ich noch nicht gewählt habe?" ist eine andere Ansicht. Wenn ihr alles wählen könntet, was stünde euch dann zur Verfügung? Dann geht es um: „Was steht mir jetzt wirklich zur Verfügung?", statt um „Was muss ich wählen?", „Was ist wichtig für mich zu wählen?", „Was ist erforderlich, dass ich wähle?", „Was wird es für mich real machen?" oder „Was wird für mich funktionieren?" Alles das sind verteidigte Positionen.

Wenn ihr aus dem Verteidigen aussteigt, wird die Frage lauten: Was ist sonst noch möglich, von dem ich nie wusste, dass ich es wählen könnte?

Alles, was das ist, mal Gottzillionen, zerstört und unkreiert ihr das alles? Right and Wrong, Good and Bad, Pod and Poc, All 9, Shorts, Boys and Beyonds.

Salon-Teilnehmerin:

Wenn ich mich selbst in so einer Situation wiederfinde, sage ich: „Es spielt ja keine Rolle." Ich spüre, dass da eine Energie dabei ist. Ich mache das zum Beispiel bei meinem Vater. Ich sage: „Es spielt keine Rolle." Belüge ich mich selbst?

Gary:

„Es spielt keine Rolle" ist eine Verteidigung gegen etwas. Wenn du wirklich in die „interessante Ansicht, das ist seine Ansicht ist" gingest, würde es wirklich keine Rolle spielen und du müsstest nichts mehr darüber sagen. „Es spielt keine Rolle" bedeutet, dass man sich gegen etwas verteidigt. Du sorgst dafür,

dass du recht hast. Und indem du das tust, stellst du ihn als falsch hin. Wenn du jemanden als richtig oder falsch hinstellst, bist du in der Verteidigung.

Salon-Teilnehmerin:

Ich mache solche Kleinigkeiten, von denen ich denke, dass sie mein Gewahrsein erweitern, aber tatsächlich trickse ich mich selbst auf vielerlei Arten aus.

Gary:

Erweiterst du dein Gewahrsein? Ist das wahr? Oder verteidigst du eine Ansicht, um zu *beweisen*, dass sie wahr ist, anstatt *zuzulassen*, dass sie wahr ist?

Salon-Teilnehmerin:

Ich habe dich so gern!

Salon-Teilnehmerin:

Ich bin in der Lage, außerhalb der menschlichen Maximierung zu sein, und dennoch bin ich mir bewusst, dass ich versuche, mich davor zu schützen, so anders zu sein. Wovor versuche ich mich zu schützen?

Gary:

Du verteidigst dich selbst.

Salon-Teilnehmerin:

Warum verteidige ich mich?

Gary:

Es gibt keinen Grund; du tust es einfach. Wie viele von euch denken, ihr werdet in der Lage sein etwas loszulassen, wenn ihr nur das Warum findet – anstatt einfach etwas anderes zu wählen? Die Frage nach dem Warum ist die Verteidigungsposition, die ihr einnehmt.

Wie viel Verteidigungen habt ihr, um das *Warum* eurer Realität zu schützen? Alles, was das ist, mal Gottzillionen, zerstört und unkreiert ihr das alles? Right and Wrong, Good and Bad, Pod and Poc, All 9, Shorts, Boys and Beyonds.

Salon-Teilnehmerin:

Um in der Lage zu sein, etwas zu rechtfertigen, falls ich muss.

Gary:

Ja, das ist immer noch verteidigen.

Salon-Teilnehmerin:

Also was ist sonst noch möglich?

Gary:

Das ist die Frage. Langsam kommen wir weiter. Wenn du fragst: „Was ist sonst noch möglich?", ist es dir möglich, eine andere Wahl zu haben.

SICH GEGEN DIE MENSCHLICHE REALITÄT VERTEIDIGEN

Salon-Teilnehmerin:

Ist es vollkommen in Ordnung, die ganze Zeit außerhalb der menschlichen Maximierung zu sein, egal, was ist?

Gary:

Warum solltest du außerhalb davon sein wollen? Warum solltest du nicht in der Lage sein, dir ihrer bewusst zu sein?

Ich muss nicht außerhalb von ihr sein; ich weiß einfach, dass ich sie nicht abkaufen muss.

Salon-Teilnehmerin:

Ah, versuche ich, eine andere Realität außerhalb dieser menschlichen Realität zu kreieren?

Gary:

Ja, du versuchst dich gegen die menschliche Realität zu verteidigen, indem du außerhalb der menschlichen Realität wählst, anstatt bereit zu sein zu wählen, was auch immer für dich funktioniert, welche Situation oder Realität sich auch immer zeigen mag.

Alles, was das ist, mal Gottzillionen, zerstört und unkreiert ihr das alles? Right and Wrong, Good and Bad, Pod and Poc, All 9, Shorts, Boys and Beyonds.

Salon-Teilnehmerin:

Heute Morgen rief mich mein Vater an. Er war gestürzt und es gab jede Menge Drama. Ich fragte einfach: „Was ist sonst noch möglich?" und wählte, hier bei diesem Telecall dabei zu sein. Diese Energie war erweiternd für mich.

Gary:

Das bedeutet, dass du für dich *und* diese Realität wählst; und nicht zu wählen, was nicht funktioniert.

Salon-Teilnehmerin:

Bedeutet das, in der Energie von „Was ist hier wirklich sonst noch möglich?" zu sein?

Gary:

Wenn du fragst: „Was ist hier wirklich sonst noch möglich?", sagen die Quantenverschränkungen: „Oh, du willst etwas anderes! Wir werden dir zeigen wie!" Sie tragen bei zur Kreation und Verwirklichung dessen, was du dir im Leben wünschst.

DIE MEISTEN MÄNNER SIND VERGNÜGUNGSSÜCHTIG

Salon-Teilnehmerin:

Ich merke, dass ich mich mit Männern manchmal wohler fühle als mit Frauen. Ist das die Konkurrenz, von der du gesprochen hast?

Gary:

Ja. Für Frauen, die Männer mögen, ist es in der Regel angenehmer, Zeit mit Männern zu verbringen. Da gibt es eine Möglichkeit für eine großartigere Realität.

Salon-Teilnehmerin:

Was ist das für die Männer, wenn wir gern mit ihnen zusammen sind? Wie nehmen sie uns wahr?

Gary:

Wenn sie sich wohlfühlen, halten sie dich für eine Freundin. Sie sehen dich nicht notwendigerweise als Verführerin oder Wollüstige. Du musst alles haben. Du kannst sie von einem

Freund in einen Freund mit gewissen Vorzügen verwandeln. Wie tust du das? Am besten, indem du die Hedonistin, die Wollüstige, die Verführerin und das Teufelsweib bist, die du wirklich bist. Wie oft verwendest du deine hedonistischen Verführungskünste?

Salon-Teilnehmerin:

Noch nicht. Nicht oft.

Gary:

Die meisten Männer sind vergnügungssüchtig. Wenn du deine hedonistischen Fähigkeiten verwendest, dann fütterst du sie mit etwas, das ihnen Vergnügen bereitet, und sie werden sagen: „Oh, diese Seite von dieser Frau habe ich noch nicht gesehen."

Wenn es leichter ist, einfach mit Männern Zeit zu verbringen, ist es eher so wie Geschäftemachen. Ihr müsst erkennen, dass es da eine andere Möglichkeit gibt.

WAS WÄRE, WENN DU VON ALLEM IN DEINEM LEBEN ANGETÖRNT WÄRST?

Salon-Teilnehmerin:

Wärst du bereit, allem zu erlauben, dich anzutörnen? Ich habe wahrgenommen, dass alles irrelevant wird und man vollkommener Raum wird mit vollkommener Wahl und Einssein.

Gary:

Welche Erfindung verwendet ihr, um das Angetörntsein zu vermeiden, das ihr wählen könntet? Alles, was das ist,

mal Gottzillionen, seid ihr bereit, das alles zu zerstören und unzukreieren? Right and Wrong, Good and Bad, Pod and Poc, All 9, Shorts, Boys and Beyonds.

Salon-Teilnehmerin

Das ist das Gegenteil von allem, was man uns als korrekte Verhaltensweise beigebracht hat.

Gary:

Ja. Was ist die korrekte Verhaltensweise und all das angemessene und fromme Zeug? Das sind alles Erfindungen. Es wurde erfunden, um euch zu kontrollieren. Warum sollten die Leute euch kontrollieren wollen? Damit sie von euch bekommen, was sie wollen. Wenn ihr nicht kontrollierbar seid, kann niemand euch eingrenzen, definieren oder euch von euch selbst getrennt halten.

Welche Erfindung verwendet ihr, um das Angetörntsein zu vermeiden, das ihr wählen könntet? Alles, was das ist, mal Gottzillionen, seid ihr bereit, das alles zu zerstören und unzukreieren? Right and Wrong, Good and Bad, Pod and Poc, All 9, Shorts, Boys and Beyonds.

Die Frauen, denen die Leute folgen, sind diejenigen, die ständig von allem im Leben angetörnt sind. Wenn ihr nicht angetörnt seid, tendiert ihr dann dazu, positiv oder negativ zu sein?

Salon-Teilnehmerin:

Negativ.

Gary:

Ist das etwas, was einen Mann abtörnen würde?

Salon-Teilnehmerin:

Ja.

Gary:

Wenn du positiv in Bezug auf dich und alles um dich herum bist, inspirierst du die Leute zu Möglichkeiten, was das Gewahrsein ist, das ihnen dich geben wird – wenn es das ist, was du wählst. Ihr müsst bereit sein zu erkennen, was ihr wählt.

Ihr neigt dazu, Männer zu wählen, die sich selbst nicht wählen wollen, anstatt Männer, mit denen es Spaß machen würde, zusammen zu sein und Zeit zu verbringen. Ihr fragt nicht: „Mit wem würde der Sex am meisten Spaß machen? Wer würde die Person sein, die in meinem Leben zu haben am meisten Spaß machen würde? Wer würde mein Leben ausdehnen und besser machen?" Das ist eine andere Realität. Stattdessen neigt ihr dazu zu sagen: „Ich will einen Mann, der mich vollkommen um meiner selbst willen liebt."

Aber wenn *ihr* euch nicht vollkommen um eurer selbst willen liebt, kann euch dann irgendein Mann vollkommen um eurer selbst willen lieben? Nein. Denn ihr versucht, Teile von euch abzuschneiden, um zu verteidigen, dass ihr nicht liebenswert seid, was tatsächlich korrekt ist. Ihr seid nicht so liebenswert. Ihr seid liebenswerter als das, aber ihr wollt nicht so geliebt werden, denn dann wärt ihr außer Kontrolle, und das wäre schlecht basierend worauf?

Welche Erfindung verwendet ihr, um das Angetörntsein zu vermeiden, das ihr wählen könntet? Alles, was das ist, mal Gottzillionen, seid ihr bereit, das alles zu zerstören und unzukreieren? Right and Wrong, Good and Bad, Pod and Poc, All 9, Shorts, Boys and Beyonds.

Salon-Teilnehmerin:

Du sagst, dass du bei der Sache mit dem Reporter in Houston gefragt hast: „Gibt es irgendetwas, das ich tun könnte, um das zu verändern?" und ein *Nein* bekommen hast. Ist das, wo man das Angetörntsein kreiert, um etwas darüber hinaus zu kreieren und zu generieren?

Gary:

Es ist da, wo man merkt, dass es bei allem fast immer nur eine Wahl ist, etwas Großartigeres zu haben oder etwas weniger Großartiges.

Salon-Teilnehmerin:

Jedes Mal, wenn man verteidigt, stoppt das die Kreation und Generierung.

Gary:

Was verteidigt ihr, das, wenn ihr es nicht verteidigen würdet, euch erlauben würde, über euch selbst hinauszukreieren? Alles, was das ist, mal Gottzillionen, seid ihr bereit, das alles zu zerstören und unzukreieren? Right and Wrong, Good and Bad, Pod and Poc, All 9, Shorts, Boys and Beyonds.

Salon-Teilnehmerin:

Jedes Mal, wenn du diesen Prozess laufen lässt, kommt „mich" hoch. Bin ich in Konkurrenz mit mir?

Gary:

Nein. Du hast das „Du" kreiert, von dem du beschlossen hast, dass du es bist. Das ist das „Du", das du der Welt zeigst, damit du nicht das wirkliche Du sein musst, das du gegen alle

verteidigt hast, sodass nicht einmal du dich finden kannst.

Salon-Teilnehmerin:

Ja, ich habe alles verstanden, was du gesagt hast.

Gary:

Alles, was das ist, mal Gottzillionen, seid ihr bereit, das alles zu zerstören und unzukreieren? Right and Wrong, Good and Bad, Pod and Poc, All 9, Shorts, Boys and Beyonds.

Salon-Teilnehmerin:

Ich stimme dir zu. Was ist sonst noch möglich? Wohin gehe ich?

Gary:

Was wäre, wenn du fähig wärst, etwas zu sein, das du nie zuvor gewählt hast zu sein? Was weigerst du dich zu sein, das, wenn du es wählen würdest, dir erlauben würde, alles zu sein, was du wirklich bist? Alles, was das ist, mal Gottzillionen, seid ihr bereit, das alles zu zerstören und unzukreieren? Right and Wrong, Good and Bad, Pod and Poc, All 9, Shorts, Boys and Beyonds.

Salon-Teilnehmerin:

Beim letzten Telecall hast du erwähnt, man solle jemanden wählen, der uns von der Wippe dieser Realität wegkatapultiert. Ist das möglich, während wir Verteidigung betreiben?

Gary:

Es ist möglich, aber ich bezweifle, dass es Bestand hätte. Sobald du aus deiner Komfortzone katapultiert wirst, verteidigst du die Richtigkeit der Komfortzone, die du gewählt hast.

Salon-Teilnehmerin:

Könntest du mehr darüber sagen, wie es aussehen würde, so jemanden zu wählen?

Gary:

Es ist jemand, der keine Ansicht verteidigt, jemand, der bereit ist, jedwede Ansicht zu sein, die das größte Ergebnis erzielen würde.

Salon-Teilnehmerin:

Würde das bedeuten, aus der Frage: „Was ist das? Was mache ich damit?" heraus zu funktionieren?

Gary:

Du musst bereit sein, dir eine andere Möglichkeit anzuschauen.

Salon-Teilnehmerin:

Ich bin mir gerade bewusst geworden, dass ich dauernd diese Realität größer oder geringer mache als mich. Das ist eine Bewertung, die mich feststecken lässt. Es ist so ein Vergleichsding. Kannst du mir dafür ein Clearing geben?

Gary:

Frage: Was verteidige ich, das all das kreiert hat?

Wenn du irgendeine Art von Vergleich anstellst, bewertest du, was etwas ist, das du verteidigst. Du handelst von der Richtigkeit oder Verkehrtheit dieser Realität aus, nicht von der Wahl dieser Realität.

WAHL, FRAGE, MÖGLICHKEIT UND BEITRAG

Salon-Teilnehmerin:

Ja, das kann ich spüren. Danke. Frage, Wahl, Möglichkeit und Beitrag – sind das gleichzeitige energetische Zustände?

Gary:

Nicht ganz. Ja und nein. Wahl ist Wahl. Man muss eine Wahl treffen, und jede Wahl kreiert eine andere Frage, was einen anderen Satz an Möglichkeiten kreiert. Jede Möglichkeit ist ein Ebene an Gewahrsein, das man über etwas anderes haben kann. Es gibt subtile Ebenen von Gewahrsein, die existieren und die einem mehr Raum und Möglichkeit geben, was wiederum mehr Gewahrsein bedeutet, was einem wiederum mehr Wahlen, mehr Fragen gibt und so weiter und so weiter. Jedes Mal, wenn eine Frage aufkommt, aktiviert sie die Quantenverschränkungen, um einem mehr Wahlen zu geben, mehr Möglichkeiten und mehr Fragen. Es sind all die Dinge, die dazu beitragen, über diese Realität hinaus zu kreieren und zu generieren.

Salon-Teilnehmerin:

Ich fühle mich vom Beitrag abgeschnitten. Da habe ich das Gefühl, dass ich mich zurückziehe.

Gary:

Nein, ich denke, du bist nicht vom Beitrag abgeschnitten und davon zu geben, was du sein kannst, sondern von dem Geschenk, das du empfangen kannst. Du schneidest den Beitrag des Empfangens von den Quantenverschränkungen ab, die versuchen, alles zu verwirklichen, was du verlangst. Bittest du um Dinge – oder nicht?

Salon-Teilnehmerin:

Nein.

Gary:

Was bedeutet, dass du nicht bereit bist zu empfangen. Wie viel von dem, was du tust, ist die Verteidigung gegen das Empfangen? Viel, ein bisschen oder Megatonnen?

Salon-Teilnehmerin:

Megatonnen.

Gary:

Alles, was das ist, mal Gottzillionen, seid ihr bereit, das alles zu zerstören und unzukreieren? Right and Wrong, Good and Bad, Pod and Poc, All 9, Shorts, Boys and Beyonds.

Salon-Teilnehmerin:

Also verteidige ich, dass ich nicht empfange?

Gary:

Du verteidigst die Art und Weise, auf die du empfängst. Wenn du sagst: „Ich kann nur auf diese Weise empfangen" oder „Ich kann nur eine bestimmte Art von Person empfangen", verteidigst du die Wahlen, die du in der Vergangenheit getroffen hast, die nicht funktioniert haben.

Salon-Teilnehmerin:

Können wir das bitte klären?

Gary:

Wie viel von eurer Vergangenheit verteidigt ihr, um nicht unrecht zu haben oder um recht zu haben? Alles, was das ist,

mal Gottzillionen, seid ihr bereit, das alles zu zerstören und unzukreieren? Right and Wrong, Good and Bad, Pod and Poc, All 9, Shorts, Boys and Beyonds.

Salon-Teilnehmerin:

Danke, Gary. Das Clearing, das du gemacht hast, ist der Raum unendlicher Möglichkeiten.

Salon-Teilnehmerin:

Wie würde eine Welt aussehen, in der unendlich empfangen wird?

Gary:

Eine unendlich empfangende Welt ist eine, in der ihr kein Gewahrsein abschneidet. Egal, was geschieht, ihr seid euch bewusst, dass es eine andere Möglichkeit gibt. Ihr sucht immer nach unendlichen Möglichkeiten und jede Möglichkeit besteht aus verschiedenen Wahlen und unterschiedlichen Erkenntnissen, die ihr haben könnt, die immer nur erweiternd und nicht zusammenziehend sind.

JEDE ANTWORT IST EINE ERFINDUNG

Salon-Teilnehmerin:

Seit ich bei diesem Telecall dabei bin, habe ich ein Brennen in meiner Brust und meiner Kehle und habe das Gefühl, ich könnte mich übergeben.

Gary:

Welche Erfindung verwendest du, um das Gefühl zu kreieren, das du wählst?

Salon-Teilnehmerin:

Also tue ich nur so?

Gary:

Ich habe nicht gesagt, dass du nur so tust. *So tun als ob* und *erfinden* sind unterschiedliche Universen. Wenn du etwas erfindest, nimmst du eine Kreation und beschließt, dass es so ist. Du sagst: „So ist es." Von dieser Ansicht aus erfindest du. *Kreation* ist ein Ort, an dem du erkennst, dass es eine andere Möglichkeit gibt, die du noch nicht gewählt hast. Du hast gerade erklärt: „Ich habe dies und das und jenes." Ist das eine Frage?

Salon-Teilnehmerin:

Ich habe gefragt: „Körper, welches Gewahrsein nehme ich wahr?" und dann bin ich zu einer Schlussfolgerung gekommen.

Gary:

Warum ist es notwendig, zu einer Schlussfolgerung zu kommen?

Salon-Teilnehmerin:

Um es in Ordnung zu bringen oder es zu verändern.

Gary:

Deswegen ist es eine Erfindung.

Welche Erfindung verwende ich, um das Scheißgefühl zu kreieren, das ich wähle? Alles, was das ist, mal Gottzillionen, seid ihr bereit, das alles zu zerstören und unzukreieren? Right and Wrong, Good and Bad, Pod and Poc, All 9, Shorts, Boys and Beyonds.

Salon-Teilnehmerin:

Ich habe immer noch nicht begriffen, was Erfindung ist. Ist Erfindung das, wo wir etwas in etwas anderes verdrehen?

Gary:

Nein, Erfindung ist, wenn du zu einer Schlussfolgerung kommst. Das Patentamt hat zugemacht, als das Farbfernsehen erfunden wurde, weil sie meinten, es könnte nichts anderes mehr erfunden werden. Warum taten sie das?

Salon-Teilnehmerin:

Sie beschlossen, das sei alles, was es gibt. Das war die Antwort.

Gary:

Ja, das passiert mit allem, was man erfindet. Ihr sagt: „Das ist die Antwort. So ist es." Alles, wo ihr zu einer Antwort übergegangen seid, ist das eine Erfindung. Nichts ist eine Antwort; es ist nur ein Gewahrsein. Jede Antwort ist eine Erfindung.

Welche Erfindung verwendet ihr, um das beschissene Leben zu kreieren, das ihr wählt? Alles, was das ist, mal Gottzillionen, seid ihr bereit, das alles zu zerstören und unzukreieren? Right and Wrong, Good and Bad, Pod and Poc, All 9, Shorts, Boys and Beyonds.

Lasst das weiter laufen.

Salon-Teilnehmerin:

Danke.

Gary:

Wie geht es euch allen? Wärt ihr bereit, einen Prozess in Bezug auf den letzten Mann in eurem Leben laufen zu lassen, den ihr für wert hieltet, mit ihm zusammen zu sein?

Welche Erfindung verwendet ihr, um die Beziehung zu kreieren, die ihr wählt? Alles, was das ist, mal Gottzillionen, seid ihr bereit, das alles zu zerstören und unzukreieren? Right and Wrong, Good and Bad, Pod and Poc, All 9, Shorts, Boys and Beyonds.

Salon-Teilnehmerin:

Bei jedem Telecall begreife ich mehr, dass ich gar nicht so verkorkst bin und wie viel Möglichkeiten in jeder Sekunde verfügbar sind. Ich kann immer weiter etwas Neues und anderes wählen. Sogar wenn ich das nicht tue, ist es auch Wahl. Vielen Dank.

Gary:

Es gefällt mir, dass ihr endlich erkennt, dass ihr gar nicht so verkorkst seid, wie ihr dachtet sein zu müssen. Und es gefällt mir, dass ihr seht, dass es eine andere Möglichkeit gibt.

Salon-Teilnehmerin:

Alle Erfindungen, von denen aus die Leute glauben, funktionieren zu müssen – der Ärger, das Trauma, das Drama und die Probleme – alles das wird ziemlich komisch. Danke.

Gary:

Lasst das weiter laufen: Welche Erfindung verwende ich, um den Ärger zu kreieren, den ich wähle?

Salon-Teilnehmerin:

Gary, wenn du dir alles von diesem Telecall für uns wünschen könntest, was wäre das?

Gary:

Die Freiheit für euch anzuerkennen, welches Geschenk ihr in der Welt seid und das zu sein, anstatt zu versuchen zu sein, was ihr als Frau seid.

Okay, meine süßen Damen. Ich liebe euch alle. Goodbye.

14

Die Großartigkeit
von dir haben

Die meisten von euch haben ihr Leben damit verbracht, auf die Verkehrtheit, die Vergangenheit und die Dinge zu achten, die nicht funktionieren. Selten betrachtet ihr die Dinge, die tatsächlich funktionieren werden.
Welche Art von Zukunft möchtet ihr gern kreieren?
Weshalb ist eure Aufmerksamkeit nicht darauf gerichtet?

Gary:
Willkommen, meine Damen. Gibt es irgendwelche Fragen?

MÖGT IHR MÄNNER WIRKLICH?

Salon-Teilnehmerin:
Kannst du bitte ein paar Clearings machen zu meiner Abneigung gegen Männer? Ich habe zugelassen, dass Männer mich vergewaltigt, benutzt und missbraucht haben, als ich eine Hure war.

Gary:

Welche Dummheit verwende ich, um die Erfindung, die künstliche Intensität und die Dämonen, eine benutzte und missbrauchte Hure zu sein, zu kreieren, wähle ich? Alles, was das ist, mal Gottzillionen, zerstört und unkreiert ihr das alles? Right and Wrong, Good and Bad, Pod and Poc, All 9, Shorts, Boys and Beyonds.

Irgendwann sind wir alle benutzt und missbraucht worden. Du musst ein Gewahrsein dazu haben, ob du Männer tatsächlich magst. Stelle dir selbst die Frage: Wahrheit, mag ich Männer wirklich?

Wenn die Antwort *Nein* lautet, heißt das dann, dass du zu Frauen übergehen musst? Nein, es bedeutet nur, dass du Männer nicht magst. Du musst also Männer wählen, mit denen du nie involviert sein musst. Das ist es, was eine Frau tut, wenn sie wählt, eine Hure zu sein: Sie wählt Männer, mit denen sie niemals involviert sein muss. Du wirst immer Männer von höchster Qualität haben, wenn du eine Hure oder Prostituierte bist, denn solche Männer mögen das. Moment, wohl eher *nicht!*

Du musst bereit sein, danach zu funktionieren, wie alles läuft. Wie sorgst du dafür, dass alles klappt? Du musst eine andere Möglichkeit wählen.

Welche Dummheit verwende ich, um die Wahlen an Männern oder Frauen zu vermeiden, die ich wählen könnte? Alles, was das ist, mal Gottzillionen, zerstört und unkreiert ihr das alles? Right and Wrong, Good and Bad, Pod and Poc, All 9, Shorts, Boys and Beyonds.

WIE MAN PRAKTISCH ALLES MIT EINEM MANN ZUM FUNKTIONIEREN BRINGT

Salon-Teilnehmerin:

Kannst du über die Pragmatik davon sprechen, wie man alles mit einem Mann zum Funktionieren bringt?

Gary:

Du musst aus der Ansicht herangehen: „Was wird dies zum Funktionieren bringen?" anstelle von: „Liebe ich diesen Mann?" oder „Mag ich diesen Mann?" oder „Ist er gut?" Das sind alles Bewertungen, um einzuschließen oder auszuschließen. Was, wenn wir nichts ein- oder ausschließen müssten? Was wäre, wenn wir alles haben könnten? Wir müssen dahin kommen, dass wir eine andere Möglichkeit erkennen, anstatt eine Begrenzung zu wählen.

Salon-Teilnehmerin:

Kannst du das genauer erläutern? Wenn du sagst: „es zum Funktionieren bringen", heißt das, dass man allem nachgeht, was sich leicht anfühlt?

Gary:

Es kann sein, dass es die ganze Zeit leicht ist. Die Hauptsache ist zu fragen: Was ist die beste Art und Weise, damit etwas Gutes geschieht?

Salon-Teilnehmerin:

Oh, du meinst für dich und alle anderen? Das Königreich des Wir?

Gary:

Ja. Du musst dir anschauen, was für dich und alle anderen funktionieren wird. Was für dich funktioniert, zerstört oft so viele andere, dass du, wenn du das verfolgst, keinen Ort hast, an dem du dich selbst in deiner Realität einbeziehst. Du musst bereit sein, dich und deine Realität zu wählen.

Wenn du funktionierst, als gebe es ein Problem für dich, wirst du mehr Probleme schaffen. Das ist wichtiger als alles andere. Wenn du die Ansicht hast, es wird ein Problem geben, wirst du ein Problem kreieren. Warum solltest du ein Problem kreieren wollen? Weil es dafür sorgt, dass sich alle wirklicher fühlen. Probleme sind hier auf dem Planeten Erde gleichbedeutend mit Realität; sie kreieren keine Möglichkeit. Du solltest mehr Möglichkeiten als Probleme haben. Frage: „Was wird die größte Möglichkeit kreieren?" nicht „Was wird das größte Problem kreieren?"

„ICH WILL MICH JEDEN TAG SCHEIDEN LASSEN"

Salon-Teilnehmerin:

Ich habe eine wundervolle Beziehung mit meinen Kindern. Wir tanzen und singen, aber gleichzeitig sagt mein Mann dauernd seltsame Dinge wie: „Warum habe ich keine Jungs?" Wir renovieren ein Haus. Er bittet mich ständig, ein Partner zu sein und Access Consciousness aufzugeben, sodass er Geld in das Projekt stecken kann. Jeden Tag will ich mich scheiden lassen. Heute war ich schon unterwegs, um die Scheidungspapiere zu besorgen, aber das Amt hatte geschlossen. Was verteidige ich hier mit dieser Intensität?

Gary:

Verteidigst du die Richtigkeit der Ehe?

Salon-Teilnehmerin:

Ich schätze, ich verteidige das alles – Familie, Ehe, Beziehungen.

Gary:

Alles, was das ist, mal Gottzillionen, zerstörst und unkreierst du das alles? Right and Wrong, Good and Bad, Pod and Poc, All 9, Shorts, Boys and Beyonds.

Was wäre, wenn du zu deinem Mann sagen würdest: „Offensichtlich funktioniert diese Ehe nicht für dich. Warum bleibst du mit mir verheiratet?"

Salon-Teilnehmerin:

Das habe ich getan. Als ich ihm diese Frage stellte, meinte er: „Eine Scheidung würde mich mehr kosten."

Gary:

Tja, das ist ein toller Grund, verheiratet zu bleiben!

Salon-Teilnehmerin:

Ich weiß. Deswegen drehe ich mich im Kreis.

Gary:

Warum lässt du dich in das Kaninchenloch deiner Emotionen hineinziehen?

Salon-Teilnehmerin:

Ich bin mir nicht klar darüber.

Gary:

Emotionen werden dir keine Klarheit verschaffen. Sie werden dich am gleichen alten Ort festhalten, an den du immer gehst, als ob du weiterkämst, wenn du dahin gehst. Haben dich deine Emotionen jemals irgendwohin gebracht, wo es wirklich gut war?

Salon-Teilnehmerin:

Überhaupt nicht.

Gary:

Also, dann solltest du vielleicht in Betracht ziehen, dass deine Emotionen kein Weg sind, um zu kreieren.

Salon-Teilnehmerin:

Dem stimme ich voll zu.

Gary:

Alles, was das ist, mal Gottzillionen, zerstört und unkreiert ihr das alles? Right and Wrong, Good and Bad, Pod and Poc, All 9, Shorts, Boys and Beyonds.

ETWAS VERTEIDIGEN ODER SICH GEGEN ETWAS VERTEIDIGEN

Salon-Teilnehmerin:

Manchmal, wenn ich eine bestimmte Erwartung an den Ausgang von etwas habe und mit jemand anderem interagiere, ersticke ich fast vor Angst. Ich vergleiche mich, bewerte mich als geringer und vermassele die ganze Arbeit, die ich vor dem Treffen gemacht habe. Kannst du mir ein Clearing geben, das

mir hilft, ausgedehnt zu bleiben, ohne mich zusammenzuziehen, und ich zu sein, ohne mich dafür zu entschuldigen?

Gary:

Lass das laufen:

Wen oder was verteidige ich oder gegen wen oder was verteidige ich mich, das, wenn ich es nicht verteidigen würde oder mich nicht dagegen verteidigen würde, mir erlauben würde, alles von mir zu sein?

Mach das etwa zehn Mal, bevor du zu einem Treffen oder einer sonstigen Interaktion gehst. Wenn du dort bist und du fühlst, dass du klein wirst, frage: Würde ein unendliches Wesen das wirklich wählen?

Wenn ein unendliches Wesen es nicht wählen würde, warum solltest du es tun? Du musst anfangen, von den zehn Geboten aus zu funktionieren. Wenn du dir die Telecalls zu den zehn Geboten noch nicht angehört hast, dann besorge sie dir bitte und höre sie dir an.

GEMÄSS DER WAHLEN ANDERER WÄHLEN

Salon-Teilnehmerin:

Ich hatte in den letzten paar Tagen ein Gewahrsein darüber, wie ich gemäß den Wahlen anderer wähle. Kannst du mir damit helfen?

Gary:

Warum sind die Wahlen anderer Leute realer für dich als deine Wahlen?

Salon-Teilnehmerin:

Weil ich zulasse, dass sie sich auf mein Leben auswirken.

Gary:

Warum?

Salon-Teilnehmerin:

Weil das die Leute sind, die gewählt habe, in meinem Leben zu haben.

Gary:

Oh, du meinst, du wählst, *sie* in deinem Leben *zu sein*, anstatt zu wählen, *mit ihnen* in deinem Leben zu sein. Du hast gesagt: „Dies sind die Menschen, die ich wähle, in meinem Leben zu haben." Du *bist* gerne *sie*, wenn du mit ihnen zusammen bist, also *bist* du *sie*, anstatt *mit* ihnen zu sein. Du behältst dich nicht bei. Du zerstörst dich, um mit ihnen zusammen zu sein.

Sie zu sein, bedeutet, du musst zu ihnen werden, was bedeutet, dass du sie wählen lassen musst, was für dich funktioniert. Du schilderst genau, wie es sich für dich zeigt. Du *bist sie*, statt *mit ihnen* zusammen zu sein. Wenn du jemand in einer Beziehung *bist*, gibst du dich zugunsten der anderen auf. Immer.

Salon-Teilnehmerin:

Okay, also wenn jemand etwas wählt, wie kann das dann keine Auswirkung auf mein Leben haben? Das ist mein Ziel.

Gary:

Ja, aber wenn du derjenige bist, dann muss es sich ja auf dein Leben auswirken.

Salon-Teilnehmerin:

Jedes Mal, wenn du sagst: „Du bist derjenige", durchfährt mich ein Stromschlag.

Gary:

Welche Erfindung verwendest du, um den Mangel an dir in jeder Beziehung zu kreieren, die du wählst? Alles, was das ist, mal Gottzillionen, zerstört und unkreiert ihr das alles? Right and Wrong, Good and Bad, Pod and Poc, All 9, Shorts, Boys and Beyonds.

Salon-Teilnehmerin:

Also würde *mit* ihnen zu sein alles einschließen und keine Auswirkung auf mein Leben haben?

Gary:

Mit ihnen zu sein würde dich weder begrenzen noch aufhalten.

Salon-Teilnehmerin:

Was hochkam, ist: „Das ist die einzige Art, eine Beziehung zu haben, Gary."

Gary:

Keine gute Idee!

Salon-Teilnehmerin:

Das ist die einzige Art, wie ich bis zu diesem Moment gewesen bin. Es ist Zeit, das zu ändern.

Gary:

Welche Erfindung verwendest du, um den Mangel an dir in jeder Beziehung zu kreieren, die du wählst? Alles, was das ist, mal Gottzillionen, zerstört und unkreiert ihr das alles? Right and Wrong, Good and Bad, Pod and Poc, All 9, Shorts, Boys and Beyonds.

Salon-Teilnehmerin:

Es ist etwas anderes möglich? Noch einmal, bitte!

Gary:

Welche Erfindung verwendest du, um den Mangel an dir in jeder Beziehung zu kreieren, die du wählst? Alles, was das ist, mal Gottzillionen, zerstört und unkreiert ihr das alles? Right and Wrong, Good and Bad, Pod and Poc, All 9, Shorts, Boys and Beyonds.

DICH AUS DER EXISTENZ HERAUSHALTEN

Salon-Teilnehmerin:

Lasse ich damit auch die Abtrennung weiter existieren?

Gary:

Nein, damit hältst du dich aus der Existenz heraus.

Salon-Teilnehmerin:

Wow. Ja!

Salon-Teilnehmerin:

Als K gerade erzählte, wie sie gemäß den Wahlen anderer wählt, wurde mir klar, dass ich das auch getan habe.

Gary:

Wenn du beschließt, dass du jemanden magst, ob das nun ein Mann oder eine Frau oder ein Freund ist, von wie viel von dir musst du dich dann abtrennen, um das zu kreieren? Der Mangel an dir.

Salon-Teilnehmerin:

Und das *Du* ist das, was man wählt?

Gary:

Es ist das, was du in diesen zehn Sekunden bist.

Salon-Teilnehmerin:

Wie trennt man sich von sich selbst, wenn man jemanden mag?

Gary:

Du versuchst immer wieder zu beweisen, dass man nur jemanden genug mögen muss. Die Realität ist, dass du dich mehr als *mögen* musst. Du musst etwas anderes tun, wie etwa dich *lieben*.

Salon-Teilnehmerin:

Meinst du, dass das, was ich gespürt habe, wahr ist? Dass es keine wirkliche Liebe gibt?

Gary:

Ja, du verteidigst, dass Liebe real ist.

Alle von euch, die die Realität von Liebe verteidigen, zerstört und unkreiert ihr das? Right and Wrong, Good and Bad, Pod and Poc, All 9, Shorts, Boys and Beyonds.

Das ist dieses „Was", das du gespürt hast. Wen verteidigst

du und was verteidigst du? Du verteidigst, dass es da etwas Richtiges an der Liebe geben muss, die du für jede einzelne Person wählst, die du wählst zu lieben. Deine Wahl, sie zu lieben, ist wichtiger, als du selbst zu sein.

Wen oder was verteidigst du oder gegen wen oder was verteidigst du dich, die, wenn du sie nicht verteidigen und dich nicht dagegen verteidigen würdest, die ganze Realität verändern würde? Alles, was das ist, mal Gottzillionen, zerstört und unkreiert ihr das alles? Right and Wrong, Good and Bad, Pod and Poc, All 9, Shorts, Boys and Beyonds.

ERLAUBNIS UND DIE GROSSARTIGKEIT VON DIR HABEN

Salon-Teilnehmerin:
Könntest du über Erlaubnis sprechen?

Gary:
Wenn du etwas verteidigst, bist du dann gegenüber irgendjemandem in der Erlaubnis?

Salon-Teilnehmerin:
Nein.

Gary:
Bist du in der Erlaubnis für dich?

Salon-Teilnehmerin:
Nein.

Gary:
Warum bist du nicht in der Erlaubnis für dich?

Salon-Teilnehmerin:

Weil ich nicht wirklich ich bin.

Gary:

Nein, weil du nicht auch nur einen Teil der Großartigkeit von dir hast.

Welche Dummheit verwendet ihr, um euch gegen die Großartigkeit von euch zu verteidigen, wählt ihr? Alles, was das ist, mal Gottzillionen, zerstört und unkreiert ihr das alles? Right and Wrong, Good and Bad, Pod and Poc, All 9, Shorts, Boys and Beyonds.

Salon-Teilnehmerin:

Du sagst, dass ich keinen Teil der Großartigkeit von mir habe. Was ist der Unterschied zwischen *haben* und *sein?*

Gary:

Wenn du nicht du *sein* kannst, kannst du nicht *haben* und wenn du nicht *haben* kannst, kannst du nicht *sein. Haben* ist die Bereitschaft, alles zu sehen und keine Bewertung darüber zu haben. Du wählst, wen und was du hast, aufgrund vom dem, was du bewertest. Das bestimmt, was du *sein* kannst.

Salon-Teilnehmerin:

Wow, alles das ist begrenzend.

Gary:

Ja, es ist begrenzend, anstatt unbegrenzt zu sein, wo du alles haben kannst. Sobald du weißt, dass du alles haben kannst, hast du tatsächlich Wahl. Wenn du nur haben kannst, was andere bereit sind, dir zu geben, hast du keine Wahl.

Salon-Teilnehmerin:

Wie hängt das mit „Ich brauche nicht" zusammen?

Gary:

Die meisten Leute denken: „Ich kann das haben" oder „Ich brauche das."

Wenn du haben kannst, brauchst du nichts. Du kannst wählen. Wenn du eine Abneigung gegen Männer hast und das weißt, ist nichts falsch daran. Es geht um: „Was würde ich hier gern wählen? Würde ich gern Frauen wählen? Würde ich gern wählen, keinen Sex zu haben? Oder würde ich gern etwas anderes wählen?" Dann kannst du in die Frage gehen, was du wirklich gern wählen würdest. Aber wenn du die Ansicht hast, du brauchst einen Mann oder eine Beziehung oder Geld, um vollständig zu sein, begrenzt du Wahl zugunsten von nicht haben. Um nicht zu haben, musst du nicht sein.

Salon-Teilnehmerin:

Du sagst: „Nicht brauchen." Ich kapier das nicht.

Gary:

Wenn du kein Bedürfnis hast, kannst du dann alles haben?

Salon-Teilnehmerin:

Ja.

Gary:

Begreifst du es jetzt?

Salon-Teilnehmerin:

Oh! Ich verstehe. Ich hatte es als etwas Falsches angesehen.

Gary:

Ich weiß. Es ist nichts Falsches! Du hörst mir nie zu. Sind wir verheiratet?

Salon-Teilnehmerin:

Ich habe es begriffen. Das verändert so viel.

DEN MANN INSPIRIEREN

Salon-Teilnehmerin:

Wenn man mit einem Mann zusammenlebt, wie nimmt man dann nicht sein ganzes Zeug auf? Wie können wir als humanoide Frauen, die unsere Zukunft kreieren, unsere Partner dazu inspirieren, eine andere Realität zu schaffen?

Gary:

Ihr solltet den Mann dazu inspirieren zu glauben, dass er die Idee hat, die er verwirklichen wird. Ihr sagt also: „Ich habe das Gefühl, das könnte möglich sein. Was denkst du, Liebling?" Wenn er darauf zurückkommt und euch erzählt, dass er das für eine gute Idee hält, wird er es tun.

Ihr müsst ein wenig umsichtiger sein in der Art und Weise, wie ihr Dinge kreiert. Fragt:

+ Was will ich hier kreieren?
+ Was ist wirklich möglich?
+ Wozu ist er tatsächlich in der Lage, das er nicht anerkannt hat?

Nicht:

+ Was meine ich tun zu müssen?
+ Was muss ich tun, um ihn mehr zu inspirieren?

Salon-Teilnehmerin:

Ich habe bemerkt, dass ich den negativen Glaubenssatz verteidige, ich sei eine Schwindlerin. Ich habe das Gefühl, ich täusche etwas vor.

Gary:

Du bist eine Schwindlerin und du täuschst etwas vor. Daran ist nichts verkehrt. So fängst du an zu kreieren – indem du vortäuschst, dass du in der Lage bist, etwas zu tun, von dem du nicht glaubst, dass du es tun kannst ... bis du es tun kannst. Du bist fähig, mehr zu tun als fast alle anderen auf der Welt. Und du tust immer weiter so, als könntest du weniger tun. Warum? Ich versuche euch die ganze Zeit zu sagen, dass ihr alle Humanoide seid. Das macht euch zu jemandem, der in allem ein Meister ist und nirgends ein Dilettant. Ihr habt keine Probleme. Warum versucht ihr dauernd zu kreieren, dass ihr Probleme hättet?

Alles, was das ist, mal Gottzillionen, zerstört und unkreiert ihr das alles? Right and Wrong, Good and Bad, Pod and Poc, All 9, Shorts, Boys and Beyonds.

IHR KÖNNT KEINE ZUKUNFT KREIEREN, INDEM IHR EUCH AUF BEGRENZUNGEN KONZENTRIERT

Salon-Teilnehmerin:

Können wir über den Körper sprechen und darüber, eine Zukunft zu kreieren, die wir gern haben würden? Vieles verändert sich in meinem Körper durch die Kurse, die ich in letzter Zeit gemacht habe und dadurch, dass ich in der Frage bin, welche Fähigkeiten ich habe, um alle Begrenzungen zu verändern.

Gary:

Begrenzungen? Warum konzentrierst du dich auf Begrenzungen, anstatt darauf, wozu du in der Lage bist?

Salon-Teilnehmerin:

Genau das habe ich gesagt. Welche Fähigkeiten habe ich, die meine Begrenzungen auflösen würden?

Gary:

Ja, aber du schaust noch immer auf die Begrenzungen. Du solltest von der Perspektive ausgehen: Welche Fähigkeiten habe ich, die ich noch nicht eingerichtet, generiert oder kreiert habe?

Wir neigen dazu, uns auf unsere Begrenzungen zu konzentrieren, als ob Begrenzungen kreieren würden. Begrenzungen tun nichts, außer die Begrenzungen zu bestätigen. Kreation geschieht nur, wenn wir bereit sind, in die Kreation einzutreten. Ihr müsst euch anschauen: Was bin ich in der Lage, physisch zu generieren, zu kreieren und einzurichten, das ich noch nie auch nur in Betracht gezogen habe?

Salon-Teilnehmerin:

Danke. Genau danach habe ich gesucht. Kannst du darüber sprechen, wie es ist, außer Definition mit dem Körper zu sein?

Gary:

Wenn ihr irgendeine Art von Begrenzung betreibt und denkt, dass es irgendein Problem mit eurem Körper gibt oder wenn ihr nach einem Problem sucht oder danach, was nicht für euren Körper funktioniert oder was falsch an eurem Körper ist, sucht ihr nach Begrenzung. Ihr seid dann nicht außer Kontrolle, Definition, Begrenzung, Form, Struktur oder Bedeutsamkeit,

außer Linearitäten und Konzentrizitäten für alle Ewigkeit.

Welche Energie, welcher Raum und welches Bewusstsein können mein Körper und ich sein, die uns erlauben würden, außer Kontrolle, Definition, Begrenzung, Form, Struktur und Bedeutsamkeit zu sein, außer Linearitäten und Konzentrizitäten für alle Ewigkeit? Alles, was das ist, mal Gottzillionen, zerstört und unkreiert ihr das alles? Right and Wrong, Good and Bad, Pod and Poc, All 9, Shorts, Boys and Beyonds.

Das ist der Ort, von dem aus ihr anfangt, euch anzuschauen, was möglich sein könnte, statt dem, von dem ihr denkt, es sei nicht möglich.

Salon-Teilnehmerin:

Mein Mann sagt immer: „Ich will, dass du dich änderst." Er will, dass ich Geld verdiene, aber ich sehe, dass alles, was ich tue, dazu beiträgt, dass wir das Geld haben, das wir haben. Verteidige ich irgendetwas?

Gary:

Er möchte, dass du dir einen Job suchst.

Salon-Teilnehmerin:

Ich habe dieses Spiel jahrelang gespielt. Ich bin losgezogen, um mir einen Job zu suchen, und dann beklagt er sich darüber. Ich lebe mein Leben noch immer nicht für mich. Muss ich eine Frage stellen wie: „Wenn ich dieses Leben wirklich für mich leben würde, was würde ich wählen?"

Gary:

Das ist eine gute Frage.

Salon-Teilnehmerin:

Ich weiß, dass ich dafür sorgen könnte, dass alles in meiner Beziehung und in meinem Leben funktioniert, aber manchmal gibt es da Dinge, mit denen ich nicht spielen will.

Gary:

Was ist die Begrenzung hier? Du bist in die Vergangenheit gegangen. Du hast nicht angefangen, Zukunft zu kreieren. Wenn du in die Schlacht ziehen würdest, um ein Leben von der Zukunft aus zu haben, was wäre wertvoll für dich? Was würdest du wählen? Wonach suchst du? Du solltest eine Kriegerin sein, die darum kämpft, eine Zukunft zu kreieren, die nie zuvor hier existiert hat – das wäre eine nachhaltige Welt, keine widersprüchliche Welt.

Salon-Teilnehmerin:

Gerade jetzt, als du mit N über den Körper gesprochen hast, habe ich begriffen, dass alles, was ich anfange, auf Begrenzung basiert. Ich kreiere nicht die Zukunft.

Gary:

Das ist korrekt. Du versuchst, die Zukunft von der Vergangenheit aus zu kreieren. Du hältst Begrenzungen für größer als Möglichkeit. Du machst Begrenzung größer als Möglichkeit.

Salon-Teilnehmerin:

Das gilt für vieles in meinem Leben. Eine Diät anfangen, Sport treiben, ein Business haben, mich um meinen Sohn kümmern. Ich sehe, dass ich von der Begrenzung aus beginne. Ich will die Begrenzung reparieren oder heilen und irgendwie

von der Begrenzung in die Zukunft springen, aber tatsächlich bleibe ich in der Begrenzung stecken.

Gary:

Ja, weil du die Begrenzung real gemacht hast. Du warst nicht bereit, in etwas Größeres einzutreten.

Salon-Teilnehmerin:

Wenn ich nicht basierend auf Begrenzung anfange, welche Frage sollte ich dann stellen? Wenn ich alles auf Begrenzung gründe, wie tue ich das denn?

Gary:

Was willst du kreieren?

Salon-Teilnehmerin:

Ich will eine andere Realität für alles kreieren.

Gary:

Warum kreierst du das dann nicht, anstatt zu versuchen, die Begrenzung aufzulösen?

Salon-Teilnehmerin:

Ich dachte, dass ich das tun muss.

Gary:

Du solltest eine Begrenzung ausräumen, wenn du auf sie stößt, aber du musst anfangen, die Zukunft zu kreieren, sonst wirst du es nur mit Begrenzungen zu tun haben.

Salon-Teilnehmerin:

Danke. In Wirklichkeit geht es nicht darum, die Begrenzungen loszuwerden. Es geht darum, die Zukunft zu kreieren und mit welcher Begrenzung auch immer umzugehen, wenn sie auftaucht.

Gary:

Ganz genau, wenn du nicht die Zukunft kreierst, dann wählst du, dieser Begrenzung Glauben zu schenken und sie wertvoller und realer als deine kreative Fähigkeit zu machen.

Salon-Teilnehmerin:

Ja, das ist sehr cool. Danke.

Gary:

Fixiert euch niemals auf die Vergangenheit. Kreiert die Zukunft. Solange ihr euch auf die Vergangenheit fixiert, versucht ihr, das Problem zu lösen, das ihr ja selbst kreiert habt. Fragt stattdessen:

Welche Erfindung verwende ich, um das Problem zu kreieren, das ich wähle? Alles, was das ist, mal Gottzillionen, zerstört und unkreiert ihr das alles? Right and Wrong, Good and Bad, Pod and Poc, All 9, Shorts, Boys and Beyonds.

Seid immer die Kriegerin, die die Zukunft kreiert, die nicht existiert. Solange ihr dabei seid, die Zukunft zu kreieren, die nicht existiert, seid ihr die kreativen Vorreiter der Möglichkeiten. Seid in der Frage. Die Frage lautet nicht: „Was ist falsch an mir?" oder „Wie höre ich auf, mich selbst zu bewerten?" Die Frage lautet: Aus welchem Grund sollte ich mich bewerten? Warum solltest du dich bewerten, anstatt dich zu genießen?

Wenn ihr in einer Beziehung seid, müsst ihr fragen:

Wahrheit, was wird diese Person glücklich machen? Ihr müsst auch begreifen, dass es einige Menschen gibt, die nicht glücklich sein wollen. Sie unterliegen einer Illusion darüber, wie sie denken, dass ihre Beziehung sein sollte. Wenn das geschieht, gehe ich damit so um, dass ich zu demjenigen sage: „Zeig mir eine Beziehung als Beispiel dafür, wie du denkst, dass Beziehungen funktionieren."

Ihr werdet ziemlich erstaunt sein, wie wenige Leute, die ihr fragt, in der Lage sein werden, euch Beziehungen zu zeigen, die so funktionieren, wie sie denken, dass sie funktionieren sollten. Das liegt daran, dass sie nicht das nutzen, was tatsächlich in einer Beziehung funktionieren würde, sondern das, von dem sie glauben, dass sie es wählen sollten. Welche Dummheit verwendet ihr, um die Zukunft zu vermeiden, die ihr kreieren und wählen könntet? Alles, was das ist, mal Gottzillionen, zerstört und unkreiert ihr das alles? Right and Wrong, Good and Bad, Pod and Poc, All 9, Shorts, Boys and Beyonds.

Welche Dummheit verwendet ihr, um die Kreationsfähigkeiten zu vermeiden, die ihr wählen könntet, euch aber weigert zu wählen, um sicherzustellen, dass ihr tatsächlich nicht sein müsst? Alles, was das ist, mal Gottzillionen, zerstört und unkreiert ihr das alles? Right and Wrong, Good and Bad, Pod and Poc, All 9, Shorts, Boys and Beyonds.

SICH DARÜBER KLAR WERDEN, WAS MAN WILL

Salon-Teilnehmerin:

Ich würde wirklich gern einen Mann in meinem Leben kreieren. Vielleicht Sex. Wenn ich in der Gegenwart von Männern bin, frage ich:„Was würde das in fünf Jahren kreieren?" und allgemein spüre ich dabei nichts Ausdehnendes.

Gary:

Wählst du Männer, die tatsächlich mehr in deinem Leben generieren und kreieren würden? Hast du das in der Vergangenheit gewählt?

Salon-Teilnehmerin:

Definitiv nicht.

Gary:

Dann hast du kein klares Bild davon, was du willst.

Salon-Teilnehmerin:

Das stimmt. Du hast gefragt: „Was, wenn du jemanden wähltest, der dich zum Essen ausführt, dich gut behandelt und dir Schmuck kauft?" Das klingt nett; anders. Es ist ein wenig schwammig. Ich mag Männer wirklich. Ich weiß, dass ich in der Vergangenheit unangenehmes Zeug kreiert habe. Ich hatte keine Klarheit.

Gary:

Welche Dummheit verwendet ihr, um die Vermeidung des Gewahrseins bei Männern zu kreieren, das ihr wählen könntet?

Alles, was das ist, mal Gottzillionen, zerstört und unkreiert ihr das alles? Right and Wrong, Good and Bad, Pod and Poc, All 9, Shorts, Boys and Beyonds.

Du musst erkennen, dass ein Mann nicht dein Leben kreiert oder zerstört. Männer sind dazu da, eine *Ergänzung* zu deinem Leben zu sein. Wenn du eine Beziehung hast, in der der Mann nicht eine *Ergänzung* zu deinem Leben ist, bist du dann du selbst?

Salon-Teilnehmerin:
Nein.

Gary:
Das musst du tun. Hilft das? Lass diesen Prozess immer wieder laufen:

Welche Dummheit verwendet ihr, um die Vermeidung des Gewahrseins mit Männern zu kreieren, das ihr wählen könntet? Alles, was das ist, mal Gottzillionen, zerstört und unkreiert ihr das alles? Right and Wrong, Good and Bad, Pod and Poc, All 9, Shorts, Boys and Beyonds.

Das gilt für euch alle. Wenn ihr euch nicht angeschaut habt, was für euch wahr ist in Bezug auf Männer, müsst ihr vor allem ehrlich mit euch selbst sein. Ich kenne Frauen, die sagen: „Ich muss eine Beziehung haben!"

Eine Frau kam zu Access Consciousness, besuchte jede Menge Kurse und hörte dann eines Tages auf. Ich fragte sie:

„Wie kommt es, dass du aufhörst?"

Sie sagte: „Die eine Sache, die ich wollte, war die Fähigkeit zu wissen, dass es in Ordnung ist, keinen Partner zu haben, und dass ich fähig sein würde, mit meinen Freunden zurechtzukommen,

die mir die ganze Zeit erzählten, ich bräuchte einen Partner. Mit Access Consciousness habe ich herausgefunden, dass ich keinen Partner brauche oder will. Ich bin allein absolut glücklich."

Ich sagte: „Gut."

Sie sagte: „Ich habe bekommen, was ich wollte."

So solltet ihr das sehen. Fragt euch:

+ Wofür mache ich das wirklich?
+ Was will ich?

Werdet euch darüber klar, was ihr wollt. Was wollt ihr wirklich in einer Beziehung? Wollt ihr männliche Begleitung? Wie könnt ihr die bekommen? Sucht euch einen Freund. Macht das und ihr bekommt das Beste von beidem. Ihr müsst keinen Sex mit ihm haben und ihr könnt mit ihm einkaufen gehen. Ihr könnt über alles mit ihm reden, und was ist sonst noch möglich? Wie wäre es, wenn ihr bereit wärt, euch selbst dieses Geschenk zu machen?

Ihr müsst euch anschauen, was wahr für euch ist. Dann könnt ihr eine Zukunft mit großer Leichtigkeit kreieren. Ihr werdet sehen, dass ihr bereit seid zu haben, was immer ihr habt – oder ihr werdet erkennen, dass es nicht genug ist oder dass ihr etwas Großartigeres oder mehr wollt. Auch das ist wertvoll. Es geht darum: Was will ich hier wirklich kreieren?

Salon-Teilnehmerin:

Beim ersten Telecall hast du darüber gesprochen, wie wir auf die Vorstellung eingeschossen werden, mit dem Prinzen auf dem weißen Pferd davonzureiten. Du sagtest, du seist dir nicht ganz klar darüber, woher das kommt. Hast du jetzt mehr Klarheit darüber?

Gary:

Nein, das ist ein Mythos, der in unserer Gesellschaft existiert. Wenn du süchtig nach der Vorstellung von dem Prinzen auf dem weißen Pferd sein kannst, erfordert das, dass du dich nicht selbst hast. Wenn du immer nach jemandem suchst, der dich rettet, musst du dich dann selbst retten?

WAS DU DENKST, IST DAS, WAS IN DEINEM LEBEN AUFTAUCHT

Salon-Teilnehmerin:

Im Moment habe ich das Gefühl, dass eine Mischung von großartigem Zeug in meinem Leben passiert. Ich habe das Gefühl, ich bin ein Magnet für Scheiße. Ich habe den Trichter zerstört, durch den Geld zu mir kam. Wie siehst du das?

Gary:

War in all dem irgendwo eine Frage? Du hast nur gefolgert: „Ich bin ein Magnet für Scheiße. Ich kreiere Scheiße. Nichts klappt." Funktioniert das für dich?

Salon-Teilnehmerin:

Nein, tut es nicht. Danke.

Gary:

„Warum habe ich all diese Scheiße in meinem Leben?" ist keine Frage. Es ist eine Behauptung mit einem Fragezeichen am Ende. Du solltest fragen:

+ Was braucht es, um das zu verändern?
+ Was kann ich anderes sein?
+ Was wähle ich, nicht zu sein, das, wenn ich es wählen würde zu sein, all das verändern würde?

Du musst herausfinden:

+ Was ist es, das für mich funktioniert?
+ Was ist es, das ich mag?
+ Was ist es, das ich tun will und das mir Spaß und mein Leben gut macht?
+ Hast du dir das angeschaut?

Salon-Teilnehmerin:

Ja, das habe ich mir angeschaut.

Gary:

Aber du hast es nicht gefunden. Du kannst es nicht finden, solange du glaubst, dass du ein Magnet für Scheiße bist. Was du denkst, ist das, was in deinem Leben auftaucht. Du hast Feststellungen und Beschlüsse getroffen, dass du ein Magnet für Scheiße bist.

Überall wo ihr entschieden habt, dass ihr ein Magnet für Scheiße seid, und ihr alle, die ihr gut darin seid, Scheißmänner oder Scheißfrauen aufzulesen, zerstört und unkreiert ihr das alles? Right and Wrong, Good and Bad, Pod and Poc, All 9, Shorts, Boys and Beyonds.

Gratulation, meine Damen, ihr habt es geschafft, euch selbst in Sekundenschnelle in einen Haufen Scheiße zu verwandeln. Seid ihr nicht stolz darauf?

Salon-Teilnehmerin:

Danke, Gary.

DER RAUM DES SEINS

Salon-Teilnehmerin:

Es gibt Zeiten, in denen mein Körper sich wirklich lebendig und angetörnt anfühlt, und eine Weile bin ich dann ziemlich präsent in meinem Körper. Seit Kurzem aber scheint es, als hätte ich mich abgeschaltet. Ich brauche da mehr Klarheit.

Gary:

Was ist der Wert daran, dich selbst abzuschalten?

Salon-Teilnehmerin:

Mir scheint, dass ich nicht gefährlich bin, wenn ich abgeschaltet bin.

Gary:

Was ist der Wert daran, dich unten zu halten? Alles, was das ist, mal Gottzillionen, zerstört und unkreiert ihr das alles? Right and Wrong, Good and Bad, Pod and Poc, All 9, Shorts, Boys and Beyonds.

Salon-Teilnehmerin:

Dieser Prozess von dem Wert daran, mich unten zu halten, ist es das, was ich in meinen Körper eingeschlossen habe?

Gary:

Du hast dich und deinen Körper damit eingeschlossen. Lass ihn weiter laufen.

Welche Dummheit verwendet ihr, um die Erfindungen, die künstlichen Intensitäten und die Dämonen der Verteidigung des Zustands oder Ortes des Seins zu kreieren, anstatt den Raum des Seins, wählt ihr? Alles, was das ist, mal Gottzillionen,

zerstört und unkreiert ihr das alles? Right and Wrong, Good and Bad, Pod and Poc, All 9, Shorts, Boys and Beyonds.

Salon-Teilnehmerin:

Kannst du ein bisschen mehr über dieses Clearing sagen?

Gary:

Es gibt *Orte* und *Zustände* und *Zeiten* des Seins, aber der *Raum* des Seins umfasst alles und bewertet nichts. Der Raum des Seins bringt euch zum Einssein, das ihr seid, und gibt euch mehr Wahl. Ihr müsst bereit sein, der Raum des Seins zu sein, was bedeutet, dass ihr keine Definition habt. Zum Beispiel haben manche Leute ein Gespür für sich selbst und wissen, dass sie sind, wenn sie im Wald sind.

M sagte, sie habe das Gefühl, dass sie keine Definition mehr darüber hat, wer sie ist. Das liegt daran, dass es keine Definition von „du selbst sein" gibt, wenn du du bist. Du bist einfach, was du bist und nichts anders ist möglich, verfügbar oder notwendig.

Salon-Teilnehmerin:

Ich fragte: „Was ist hier sonst noch möglich, dessen ich mir noch nicht einmal gewahr bin?" Gibt es noch eine andere Frage, die ich stellen kann?

Gary:

Frage: Welcher Raum des Gewahrseins kann ich heute sein, der mir erlauben würde, alles von mir zu sein und niemals wegzugehen?

Salon-Teilnehmerin:

Gary, trete ich ins Einssein ein oder verschwinde ich?

Gary:

Ich kann die Frage nicht beantworten. Gib mir mehr Informationen.

Salon-Teilnehmerin:

Wenn ich absolut nichts spüre und nichts fühle ...

Gary:

Wenn du der Raum des Einsseins und des Bewusstseins bist, fühlst du alles und nichts ist wichtig oder relevant. Wenn du nichts fühlst, machst du dich selbst nichtexistent.

Welche Erfindung verwende ich, um die Nicht-Existenz von mir zu kreieren, wähle ich? Alles, was das ist, mal Gottzillionen, zerstört und unkreiert ihr das alles? Right and Wrong, Good and Bad, Pod and Poc, All 9, Shorts, Boys and Beyonds.

WIDERSPRÜCHLICHE UNIVERSEN

Salon-Teilnehmerin:

Es scheint so, als gebe es einen Kampf oder eine Verzweiflung zu existieren, und ich werde wirklich wütend, weil ich nicht einmal die Verzweiflung habe.

Gary:

Ich habe eine Frage. Bist du bipolar?

Salon-Teilnehmerin:

Ich kriege ein *Ja*, aber ich weiß nicht, was das bedeutet.

Gary:

Es bedeutet, dass du ein positives Universum hast, das negativ ist, und ein negatives Universum, das positiv ist. Du bist in einem ständigen Konflikt mit dir selbst.

Welche Dummheit verwendest du, um das widersprüchliche Universum zu kreieren, das du wählst? Alles, was das ist, mal Gottzillionen, zerstört und unkreiert ihr das alles? Right and Wrong, Good and Bad, Pod and Poc, All 9, Shorts, Boys and Beyonds.

Salon-Teilnehmerin:

Ich versuche, so normal zu sein. Ich weiß nicht, was ich bin.

Gary:

Warum solltest du normal sein wollen?

Salon-Teilnehmerin:

All das scheint schlecht und falsch zu sein. Du hast mich gerade diagnostiziert. Niemand hat mit mir gesprochen und mir gesagt, dass ich schlecht und falsch bin.

Gary:

Niemand hat dir das je gesagt?

Salon-Teilnehmerin:

Niemand hat mir das gesagt. Sollte ich eingeliefert werden? Warum kann ich nicht glücklich sein? Als du das gesagt hast, fühlte ich so eine Erleichterung und dennoch ...

Gary:

Lass diesen Prozess mit dem widersprüchlichen Universum laufen. Das ist es, wo die Mann-/Frau-Sache hineinspielt. Es

gibt einen Dauerzustand des widersprüchlichen Universums in Bezug auf Männer, Frauen, Kopulation und Beziehungen. Das sind total widersprüchliche Universen. Ihr alle seid bipolar, wenn es um dieses Thema geht.

Welche Dummheit verwendet ihr, um die widersprüchlichen Universen zu kreieren, die ihr wählt? Alles, was das ist, mal Gottzillionen, zerstört und unkreiert ihr das alles? Right and Wrong, Good and Bad, Pod and Poc, All 9, Shorts, Boys and Beyonds.

Salon-Teilnehmerin:

Gilt das auch für den Körper?

Gary:

Ja, wenn du im Konflikt mit deinem Körper bist, geschieht das Gleiche.

Salon-Teilnehmerin:

Das ist sehr cool. Danke.

Gary:

Welche Dummheit verwendet ihr, um die widersprüchlichen Universen zu kreieren, die ihr wählt? Alles, was das ist, mal Gottzillionen, zerstört und unkreiert ihr das alles? Right and Wrong, Good and Bad, Pod and Poc, All 9, Shorts, Boys and Beyonds.

Salon-Teilnehmerin:

Sagst du, dass alles Wahl und Kreation ist? Dass wir es erfinden?

Gary:

Ihr kreiert Konflikt statt Möglichkeit, oder nicht? Wenn ihr in einer konstanten Bewertung von euch selbst seid, was kreiert ihr? Kreiert ihr dann oder zerstört ihr?

Salon-Teilnehmerin:

Wir zerstören.

Gary:

Ihr lasst euch auf diese Sachen ein und wählt Konflikte statt Möglichkeiten. Schaut stattdessen die Frage, die Wahl, die Möglichkeit und den Beitrag an. Ihr müsst fragen:

+ Was ist hier möglich, das ich noch nicht einmal in Betracht gezogen habe?
+ Welche Wahlen habe ich, an die ich noch nicht einmal gedacht habe?

Wenn ihr alles aufgeben müsst, was ihr wollt, damit jemand anderer hat, was er oder sie will, dann ist das ein widersprüchliches Universum. Ihr seid im Konflikt miteinander, was erklärt, weshalb die meisten Beziehungen so schwierig sind. Die meiste Zeit versucht ihr, die andere Person dazu zu bringen, euch zuzustimmen, damit sie sieht, dass ihr mit ihr übereinstimmt und schließlich bekommt, was sie will. Funktioniert das?

Salon-Teilnehmerin:

Nein.

Gary:

Damit es einen Konflikt zwischen Männern und Frauen gibt, müsst ihr euer Gewahrsein abtrennen. Um einen Ort zu

haben, wo ihr Konflikt in eurem eigenen Leben kreieren könnt, müsst ihr euer Gewahrsein abtrennen. Wann immer ihr an einem Ort seid, wo ihr versucht, etwas zu kreieren, was in eurem Leben nicht funktioniert, kreiert ihr ein widersprüchliches Universum. Es ist ein widersprüchliches Universum, weil ihr nicht in Verbundenheit mit allen Dingen seid und nicht alle Dinge wählen könnt. Ihr könntet alles wählen, wenn ihr es wirklich wählen wolltet, aber ihr müsst erkennen, wenn ihr widersprüchliche Universen kreiert, und von einem etwas anderen Ort aus funktionieren.

In meinem eigenen Leben war es so, dass ich mich ganz seltsam und hin- und hergerissen fühlte, wenn jemand bei Dain übernachtete. Ich wusste nicht, wo der Konflikt liegt. Ich sagte zum Beispiel: „Oh, es gefällt mir nicht, wenn er Leute hier übernachten lässt." Dann sagte ich: „Moment mal, das macht keinen Sinn. Das kann nicht meine Welt sein. Was kreiere ich hier?"

Ich erkannte, dass ich einen Ort kreierte, wo ich glaubte, wenn ich ein Problem damit hätte, hätte ich etwas, womit ich umgehen könnte. Der Konflikt, der eigentlich ablief, war tatsächlich der Konflikt mit den Leuten, die er mitbrachte – denn die Leute, mit denen er Sex hatte, waren konfliktgeladen in Bezug auf das, was sie wählten. *Sie* waren widersprüchlich in Bezug auf das, was sie wählten. Sobald ich das begriffen hatte, musste ich mich nicht mehr hin- und hergerissen fühlen. Ich hatte mehr Klarheit und ich wusste, was wahr für mich war. Aber ich musste über die Vorstellung hinwegkommen, dass *ich* im Konflikt damit stünde oder dass *ich* ein Problem hätte. Jedes Mal, wenn ihr sagt: „Ich habe ein Problem damit", funktioniert ihr von einem widersprüchlichen Universum aus.

Welche Dummheit verwendet ihr, um die widersprüchlichen Universen zu kreieren, die ihr wählt? Alles, was das ist, mal Gottzillionen, zerstört und unkreiert ihr das alles? Right and Wrong, Good and Bad, Pod and Poc, All 9, Shorts, Boys and Beyonds.

KÖRPER UND EIN WIDERSPRÜCHLICHES UNIVERSUM

Salon-Teilnehmerin:

Kannst du mehr über Körper und ein widersprüchliches Universum sagen? Wie zeigt sich das?

Gary:

Wenn du deinen Körper bewertest, suchst du dann tatsächlich nach Veränderung? Oder stehst du in Konflikt mit ihm?

Salon-Teilnehmerin:

Konflikt.

Gary:

Ja, jedes Mal, wenn du deinen Körper bewertest, bist du mit ihm in Konflikt. Du schaust nicht, was möglich ist, noch schaust du dir an, was du sein oder tun kannst, was du noch nicht einmal in Betracht gezogen hast.

Salon-Teilnehmerin:

Gibt es da einen speziellen Prozess für den Körper, abgesehen von dem, den du uns gegeben hast?

Gary:

Der, den ich euch gegeben habe, wird der beste sein.

Salon-Teilnehmerin:

Wunderbar, danke.

Gary:

Mir gefallen die Fragen, die euch einfallen.

Salon-Teilnehmerin:

Wenn du diese Prozesse laufen lässt, bekomme ich ein Brennen in meiner Brust. Heißt das, dass sich etwas verändert?

Gary:

Ja, es bedeutet, dass sich etwas verändert. Du hast viele Ansichten darüber, was mit dem Zeug los ist, das du im Herzen fühlst.

Welche Dummheit verwendet ihr, um die widersprüchlichen Universen zu kreieren, die ihr wählt? Alles, was das ist, mal Gottzillionen, zerstört und unkreiert ihr das alles? Right and Wrong, Good and Bad, Pod and Poc, All 9, Shorts, Boys and Beyonds.

Salon-Teilnehmerin:

Was ist die Verbindung zwischen *Verteidigung, Erfindung* und einem *widersprüchlichen Universum?*

Gary:

Ein *widersprüchliches Universum* ist etwas, was du kreierst, indem du glaubst, dass das die Art und Weise ist, wie man in dieser Realität zu sein hat. Du kreierst es, um die Polarität in der Existenz zu halten. Wann immer es zwei Dinge gibt, die

verschieden und polarisiert sind, wie etwa Männer und Frauen, handelt es sich um ein widersprüchliches Universum – nicht notwendigerweise um Wahrheit.

Verteidigung ist das, was du anwendest, sobald du beschlossen hast, dass das, was du beschlossen hast, richtig ist. Du triffst den Beschluss, die Verteidigung in der Existenz zu halten. Du musst dafür oder dagegen kämpfen.

Erfindung ist, wenn du die Ansicht von jemand anderem abkaufst. Wenn deine Eltern dir etwa erzählen, dass du x, y und z nicht tun solltest. Sobald sie das sagen, versuchst du, es auch als deine Ansicht zu erfinden. Sie ist nicht kreiert, weil sie auf nichts basiert, das du gewählt hast; sie basiert auf dem, was du von anderen gewählt hast.

Salon-Teilnehmerin:

Ich bin verwirrt wegen des Teils, wo ein widersprüchliches Universum dann auftritt, wenn man denkt, dass man etwas wählen sollte.

Gary:

Nein, ein widersprüchliches Universum ist da, wo du versuchst, die Polarität dieser Realität aufrechtzuerhalten. Würde ein unendliches Wesen das wirklich wählen?

Salon-Teilnehmerin:

Nein.

Gary:

Würdest du wirklich wählen, im Konflikt mit Männern oder Frauen zu sein?

Salon-Teilnehmerin:
 Überhaupt nicht.

Gary:
 Bist du sicher?

Salon-Teilnehmerin:
 Wenn ich nicht in einer widersprüchlichen Realität wäre, sehe ich keinen Grund, warum ich wählen sollte, im Konflikt mit Männern oder Frauen zu sein.

Gary:
 Ihr müsst euch klarmachen, dass eine andere Möglichkeit zur Verfügung steht, die ihr noch nicht in Betracht gezogen habt. Was ist wirklich möglich, das ihr nicht in Betracht gezogen habt?
 Welche Dummheit verwendet ihr, um die widersprüchlichen Universen zu kreieren, die ihr wählt? Alles, was das ist, mal Gottzillionen, zerstört und unkreiert ihr das alles? Right and Wrong, Good and Bad, Pod and Poc, All 9, Shorts, Boys and Beyonds.
 Das sind alles Orte, wo ihr euch erlaubt habt, in der einen oder anderen Form polarisiert zu werden.

Salon-Teilnehmerin:
 Als du gefragt hast: „Bist du sicher?", was hast du damit gemeint?

FRAUEN, DIE MIT ANDEREN FRAUEN KONKURRIEREN

Gary:

Die meisten Frauen betreiben Konkurrenz mit anderen Frauen. Du musst dir darüber ganz klar sein, wenn du nicht in Konkurrenz mit Frauen bist – denn wenn du keinen Wettstreit mit anderen Frauen betreibst und andere Frauen betreiben mit dir Konkurrenz, verstehst oder begreifst du es nicht.

Salon-Teilnehmerin:

Ja, das klingt wahr.

Gary:

Es ist wichtig zu begreifen, dass du keine widersprüchlichen Universen mit Frauen am Laufen hast. Du bewertest Frauen nicht und konkurrierst nicht mit ihnen. Aber du musst bereit sein, die Frauen zu erkennen, die das tun. Wenn sie mit anderen Frauen konkurrieren, versuchen sie zu beweisen, dass jemand etwas Falsches wählt oder etwas Falsches tut. Sie suchen immer danach, wo andere Frauen falsch liegen.

Salon-Teilnehmerin:

Das hat etwas Klebriges für mich, dieser Konkurrenzkampf mit anderen Frauen. Was können wir diesbezüglich verändern?

Gary:

Erkenne zuerst einmal, dass Frauen im Allgemeinen sehr wettbewerbsorientiert sind. Wenn du nicht anerkennst, dass sie wetteifern, wirst du schauen, wo sie scheinbar recht haben, wenn sie dich bewerten. Oder du wirst schauen, wo sie scheinbar recht haben, wenn sie darauf hinweisen, dass etwas an dir verkehrt ist

oder wenn sie sagen: „Das ist ein hübsches Kleid" und es nicht so meinen. Du musst erkennen, wenn Frauen konkurrieren und darfst es nicht abkaufen.

Wenn du dich selbst aus dem Konkurrenzkampf heraushältst, wird er schließlich bei den Leuten aufhören, mit denen du in der Lage bist, in Verbindung zu sein. Aber Frauen werden immer konkurrieren und das musst du erkennen. Das ist wichtig.

Wenn du nicht mit Frauen konkurrierst, siehst du keine Notwendigkeit, sie zu übertreffen oder bloßzustellen, wenn du sie mit ihren Männern triffst. Du begreifst, dass es für dich eine andere Wahl gibt.

Wenn Frauen um Männer konkurrieren, markieren oder zeichnen sie den Mann, mit dem sie Sex haben, und jedes Mal, wenn eine andere Frau den Raum betritt, schleimen sie den Kerl von oben bis unten ein. Sie markieren ihren Mann. Frauen und männliche Hunde haben viel gemeinsam.

Salon-Teilnehmerin:

Wie sieht das aus, wenn man selbst nicht konkurriert und erkennt, dass andere Frauen es tun?

Gary:

Wenn Frauen mit anderen Frauen konkurrieren, kannst du nicht mit ihnen befreundet sein. Sie können niemals deine Freundinnen sein. Sie können nur Bekannte sein. Freundschaft kann es nicht geben mit Frauen, die mit anderen Frauen konkurrieren.

Salon-Teilnehmerin:

Das tun die meisten Frauen.

Gary:

Wenn du bereit bist, keine Konkurrenz zu haben, kannst du enge Freundschaften haben. Du musst bereit sein zu erkennen, welche Art von Frauen du als Freundinnen wählen kannst und welche nicht.

Salon-Teilnehmerin:

Wie ist es, mit solchen Frauen zu arbeiten?

Gary:

Wenn du mit Frauen arbeitest, die mit anderen Frauen konkurrieren, musst du Männer außen vor lassen, ansonsten werden sie immer einen Weg finden, um ein Problem zu kreieren, das ihnen erlaubt zu konkurrieren.

Salon-Teilnehmerin:

Wow, das scheint ein ganz fremdes Thema für mich zu sein.

Gary:

Ja, du betreibst keine Konkurrenz mit Frauen, also verstehst du nicht, wie sie funktionieren.

Salon-Teilnehmerin:

Nein, ich verstehe es nicht.

Gary:

Du denkst, dass sie wie andere Leute funktionieren.

Salon-Teilnehmerin:

Danke, dass du mich aufgeklärt hast.

Salon-Teilnehmerin:

Ich bin so dankbar für diese Telecall-Serie. Mir war nicht klar, wie viel Veränderung möglich ist. Wenn du uns mit den drei Spitzenreitern an Ansichten verabschieden müsstest in Bezug darauf, eine Frau auf diesem Planeten zu sein, welche wären das?

WELCHE ART VON ZUKUNFT WÜRDEST DU GERNE KREIEREN?

Gary:

Ich habe von der Notwendigkeit gesprochen zu erkennen, dass ihr fähig seid, Kriegerinnen für die Kreation einer anderen Realität hier zu sein. Ihr seid Kriegerinnen für Zukunft.

Wie viele von euch blicken auf die Zukunft und wie viele von euch blicken auf die Vergangenheit? Die meisten von euch haben ihr Leben damit verbracht, das zu betrachten, was falsch ist, die Vergangenheit und das, was nicht funktioniert. Nur ganz selten schaut ihr auf die Zukunft und auf das, was tatsächlich funktionieren wird. Welche Art von Zukunft würdet ihr gern kreieren? Warum ist eure Aufmerksamkeit nicht darauf gerichtet? Jeden Tag.

Ich bin daran interessiert, eine Zukunft zu kreieren. So gut ich nur kann, bin ich ein humanoider Mann mit einem Hauch Weiblichkeit. Ich bin bereit, mir anzuschauen, was eine Zukunft kreieren wird und welche Art von Zukunft ich kreieren kann. Ich versuche immer, alles anders zu kreieren. Bei meinem eigenen Business schaue ich mir jeden Tag an: Was muss ich sein oder verändern, um das besser, größer oder anders zu machen? Es wird erst funktionieren, wenn ich in der Lage bin, etwas anderes zu kreieren. Für mich ist etwas anderes zu

kreieren das größte Geschenk, das ich mir selbst machen kann. Es geht immer darum, eine Zukunft zu kreieren, die noch nicht existiert hat.

Ihr müsst anfangen, darüber nachzudenken, wie man eine Zukunft kreiert, die hier noch nicht existiert hat. Wenn ihr aus dieser Frage heraus funktioniert, werden eine Menge Probleme, die ihr mit der Ehe und allem anderen habt, verschwinden. Ihr müsst anfangen, die Dinge von hier aus zu betrachten:

+ Wenn ich die Zukunft kreieren würde, die ich gerne hätte, wie würde das aussehen?
+ Wie würde es sich anfühlen?

Es ist eine andere Möglichkeit. Es muss etwas Großartigeres sein. Ihr müsst bereit sein, das zu wählen.

Tja, meine Damen, bitte seid gewahr, denn Gewahrsein ist das größte Geschenk, das ihr euch selbst machen könnt.

Ich hoffe, euch haben diese Telecalls genauso gefallen wie mir. Ich danke euch allen für das Geschenk eurer Fragen.

Salon-Teilnehmerin:
Danke, Gary.

Salon-Teilnehmerin:
So viel Dankbarkeit. Danke!

Das Clearing Statement von Access Consciousness

Du bist die Einzige, die die Ansichten auflösen kann, die dich gefangen halten. Mit dem Clearing Statement biete ich hier ein Werkzeug an, das du verwenden kannst, um die Energie der Ansichten zu verändern, die dich in unveränderlichen Situationen festhalten.

In diesem Buch stelle ich eine Menge Fragen und einige dieser Fragen bringen deinen Kopf vielleicht ein wenig durcheinander. Das ist meine Absicht. Die Fragen, die ich stelle, sind dazu gedacht, deinen Verstand aus dem Weg zu räumen, damit du die *Energie* einer Situation erfassen kannst.

Sobald die Frage deinen Kopf durcheinandergebracht und die Energie einer Situation hochgebracht hat, werde ich fragen, ob du bereit bist, diese Energie zu zerstören und unzukreieren – denn festhängende Energie ist die Quelle für Barrieren und Begrenzungen. Wenn du diese Energie zerstörst und unkreierst, öffnet dies die Tür zu neuen Möglichkeiten für dich.

Dies ist deine Gelegenheit zu sagen: „Ja, ich bin bereit loszulassen, was auch immer diese Begrenzung aufrechterhält." Darauf folgt dann ein seltsam klingender Spruch, den wir das Clearing Statement, also den Löschungssatz, nennen:

Right and Wrong, Good and Bad, Pod and Poc, All 9, Shorts, Boys and Beyonds

Mit dem Clearing Statement gehen wir zurück zur Energie der Begrenzungen und Barrieren, die kreiert worden sind. Wir schauen uns die Energien an, die uns davon abhalten, vorwärtszugehen und uns in alle Räume auszudehnen, in die wir gerne gehen würden. Das Clearing Statement ist einfach eine Kurzformel, die die Energien anspricht, die die Begrenzungen und Kontraktionen in unserem Leben kreieren.

Je mehr du das Clearing Statement laufen lässt, umso tiefer geht es, und umso mehr Schichten und Ebenen kann das für dich aufschließen. Wenn bei einer Frage als Reaktion viel Energie hochkommt, kann es sein, dass du den Prozess vielleicht mehrfach wiederholen möchtest, bis das angesprochene Thema kein Problem mehr für dich darstellt.

Du musst die Worte nicht verstehen, damit der Löschungssatz funktioniert, denn hier geht es um die Energie. Wenn du jedoch daran interessiert bist zu erfahren, was die Worte bedeuten, findest du nachfolgend einige kurze Definitionen.

Right and Wrong, Good and Bad (Richtig und falsch, gut und schlecht) ist die Abkürzung für: Was ist richtig, gut, perfekt und korrekt daran? Was ist falsch, gemein, böse, schrecklich, schlecht und furchtbar daran? Die Kurzfassung dieser Fragen lautet:

Was ist richtig und falsch, gut und schlecht? Es sind die Dinge, die wir für richtig, gut, perfekt und/oder korrekt halten, die uns am meisten feststecken lassen, weil wir sie nicht loslassen möchten, da wir beschlossen haben, sie richtig hinbekommen zu haben.

POD steht für den Punkt der Zerstörung (**Point of Destruction**), all die Arten, auf die du dich bisher selbst zerstört hast, um, was immer du auch klärst, in der Existenz zu halten.

POC steht für den Punkt der Kreation (**Point of Creation**) der Gedanken, Gefühle und Emotionen, die deinem Beschluss, die Energie einzuschließen, direkt vorausgegangen sind.

Manchmal sagen die Leute, „POD und POC", was einfach die Abkürzung für das längere Clearing Statement ist. Wenn man „POD und POC" sagt, ist das, als ob man die unterste Karte aus einem Kartenhaus herauszieht. Das Ganze stürzt in sich zusammen.

All 9 steht für die neun verschiedenen Arten, auf die du diese Sache als eine Begrenzung in deinem Leben kreiert hast. Sie sind neun Schichten von Gedanken, Gefühlen, Emotionen und Ansichten, die die Begrenzung als fest und real kreieren.

Shorts ist die Kurzversion einer viel längeren Reihe an Fragen, unter anderem: Was ist bedeutungsvoll daran? Was ist bedeutungslos daran? Was ist die Bestrafung dafür? Was ist die Belohnung dafür?

Boys steht für die energetischen Strukturen, die als geschlossene Sphären bezeichnet werden. Im Grunde haben sie mit jenen Bereichen in unserem Leben zu tun, wo wir ständig versucht haben, etwas in den Griff zu bekommen, ohne Erfolg. Es gibt mindestens dreizehn verschiedene Arten dieser Sphären, die gemeinsam als „the boys" bezeichnet werden.

Eine geschlossene Sphäre sieht aus wie die Seifenblasen, die entstehen, wenn du in eine dieser Seifenblasenpfeifen für Kinder bläst, die viele Kammern hat. Das produziert eine riesige Menge an Seifenblasen, und wenn du eine Blase zerplatzen lässt, füllen die anderen Blasen die Leere sofort aus.

Hast du jemals versucht, die Schichten einer Zwiebel zu schälen, als du versucht hast, zum Kern eines Problems vorzudringen, konntest aber nie dorthin gelangen? Das liegt daran, dass es keine Zwiebel war; es war eine geschlossene Sphäre.

Beyonds sind Gefühle oder Empfindungen, die dein Herz und deinen Atem zum Stocken bringen oder deine Bereitschaft, nach Möglichkeiten zu schauen, stoppen. Beyonds treten ein, wenn du im Schockzustand bist. Es gibt viele Bereiche in unserem Leben, wo wir vor Schreck erstarren. Jedes Mal, wenn du erstarrst, ist das ein Beyond, das dich gefangen hält. Das ist das Schwierige an einem Beyond: Es hält dich davon ab, präsent zu sein. Die Beyonds umfassen alles, was außerhalb von Glauben, Realität, Vorstellung, Auffassung, Wahrnehmung, Rationalisierung, Vergebung sowie allen anderen Beyonds liegt. Sie sind in der Regel Gefühle und Sinneswahrnehmungen, selten Emotionen und niemals Gedanken.

Glossar

ABLENKUNGSIMPLANTATE

Ablenkungsimplantate sind die klebrigen negativen Emotionen, in denen wir ständig festhängen und aus denen wir uns sehnen herauszukommen in der festen Überzeugung, ihnen nicht entfliehen zu können. Die Ablenkungsimplantate sind Wut, Zorn, Rage und Hass; Vorwurf, Scham, Reue und Schuld; triebhafte, zwanghafte, suchthafte, pervertierte Ansichten; Liebe, Sex, Eifersucht und Frieden; Leben, Lebensweise, Tod und Realität; Beziehungen, Business, Angst und Zweifel.

AUSSER BEGRENZUNG

Außer Begrenzung sein bedeutet, dass du nicht innerhalb der Begrenzungen agierst, die andere für sich selbst kreieren.

AUSSER DEFINITION

Außer Definition sein bedeutet, frei von den Definitionen und Begrenzungen zu sein, die andere Leute dir auferlegen. Ihre Definitionen existieren – und du bist dir ihrer gewahr – aber du agierst außerhalb von ihnen.

AUSSER KONTROLLE

Außer Kontrolle sein heißt nicht, unkontrolliert zu sein. Es bedeutet nicht, betrunken zu sein, ordnungswidrig oder illegal.

Außer Kontrolle sein bedeutet, dass nichts dich kontrollieren oder aufhalten kann, und du musst niemand anderen aufhalten oder begrenzen. Wenn du außer Kontrolle bist, bist du bereit, außerhalb der kontextuellen Realität und konventioneller Referenzpunkte zu funktionieren. Es geht darum, die Kontrollen der Ansichten, Realitäten und Beschlüsse anderer nicht den kontrollierenden Faktor in deinem Leben sein zu lassen.

Außer Kontrolle zu sein, bedeutet, vollkommen gewahr zu sein. Du versuchst nicht die Art und Weise zu kontrollieren, wie Dinge generiert werden. Nur wenn du *nicht* vollkommen gewahr bist, versuchst du zu kontrollieren, was geschieht oder was hereinkommt oder hinausgeht. Außer Kontrolle sein bedeutet, dass nichts dich aufhalten kann.

AUSSER FORM, STRUKTUR UND BEDEUTSAMKEIT

Außer Form, Struktur und Bedeutsamkeit sein bedeutet, nicht durch starre Formen und Strukturen gebunden zu sein, die andere für höchst wichtig und bedeutsam befunden haben. Es bedeutet, beweglich, reaktionsschnell und innovativ zu sein.

AUSSER KONZENTRIZITÄTEN

Außer Konzentrizitäten sein bedeutet, außerhalb des Ortes zu sein, wo du versuchst, alles in konzentrische Kreise zu bringen, damit sie sich miteinander verbinden und so einen Dauerzustand der Kontraktion kreieren.

AUSSER KONTEXT

Außer Kontext sein bedeutet, dass du nicht mehr in Bezug auf irgendetwas oder irgendjemanden agierst.

AUSSER LINEARITÄTEN

Außer Linearitäten bedeutet, dass du außerhalb des Ortes bist, wo du versuchst, alles in Reih und Glied zu stellen, damit es mit den Ansichten aller anderen übereinstimmt.

BARS

Die Bars („Riegel, Stäbe") sind ein Handauflege-Prozess von Access, bei dem die Hände den Kopf leicht berühren, um mit Punkten in Kontakt zu kommen, die verschiedenen Lebensbereichen entsprechen. Es gibt Punkte für Freude, Traurigkeit, Körper und Sexualität, Gewahrsein, Güte, Dankbarkeit, Frieden und Ruhe. Es gibt sogar einen Bar für Geld. Diese Punkte heißen Bars, weil sie von einer Seite des Kopfes zur anderen laufen.

CFMW

Certifiable Fucking Miracle Worker („Nachweisbar ein verdammter Wunderwirker")

DIE ZEHN GEBOTE (AUCH BEKANNT ALS DIE ZEHN SCHLÜSSEL ZUR ABSOLUTEN FREIHEIT)

Bitte lies das Buch oder höre dir die Telecalls an. Du brauchst es.

DREIFACHE SEQUENZSYSTEME

Das ist ein Möbiusband und bedeutet, dass du ein Ereignis, das vor langer Zeit geschehen ist, immer wieder und wieder in deinem Kopf abspulst, als ob es heute erst passiert wäre. Dreifache Sequenzsysteme sind im Grunde die Ursache von PTBS (posttraumatische Belastungsstörung).

ELEMENTALE

Tatsache ist, dass jedes Partikel und jedes Molekül Bewusstsein hat. Wenn du also die Elementale aufrufst oder verwendest, sprichst du das Bewusstsein von jedem Molekül an und bittest es um den Beitrag, den es für dein Leben sein kann.

ENERGETIC SYNTHESIS OF BEING (ENERGETISCHE SYNTHESE DES SEINS)

Das ist ein Prozess, den Dr. Dain Heer anwendet. Im Grunde bringt dich die energetische Synthese des Seins auf eine andere Art und Weise in Verbindung mit allen Molekularstrukturen des Universums. Mehr Informationen hierüber gibt es auf Dains Website (www.drdainheer.com). Dort gibt es auch kostenlose Kostproben, sodass du ein Gefühl dafür bekommen kannst, wie das ist.

ENTFALTEN

Entfalten ist der Akt der Entfaltung. Es umfasst das Überleben, geht aber über die simple Existenz hinaus zum Ort der Kreation einer großartigeren Möglichkeit.

ERLAUBNIS

Du kannst dich an eine Ansicht anpassen und ihr zustimmen, oder du kannst einer Ansicht Widerstand entgegenbringen und auf sie reagieren. Das ist die Polarität dieser Realität. Oder du kannst in der Erlaubnis sein. Wenn du in der Erlaubnis bist, bist du der Felsen inmitten des Stroms. Gedanken, Überzeugungen, Haltungen und Überlegungen kommen auf dich zu und gehen um dich herum, weil sie für dich nur eine interessante Ansicht sind. Wenn du hingegen in Anpassung und Zustimmung oder Widerstand und Reaktion zu dieser Ansicht gehst, wirst du von diesem Strom des Irrsinns erfasst und mit auf eine wilde Fahrt genommen. Das ist nicht der Fluss, in dem du dich befinden solltest. Du solltest in der Erlaubnis sein. Vollkommene Erlaubnis bedeutet: Alles ist nur eine interessante Ansicht.

EXIT STAGE LEFT (UNAUFFÄLLIGER BÜHNENABGANG)

Der Unauffällige Bühnenabgang ist ein Prozess von Access Consciousness, der dem Wesen und dem Körper helfen kann, sich daran zu erinnern, dass Leben und Tod eine Wahl sind.

GEBOTE

Bei Access Consciousness sprechen wir von den Zehn Geboten – oder den Zehn Schlüsseln zur absoluten Freiheit. „Keine Form, keine Struktur, keine Bedeutsamkeit" ist einer der zehn Schlüssel (oder Gebote). Mehr Informationen über die Zehn Gebote oder die Zehn Schlüssel gibt es im Buch „The Ten Keys to Total Freedom/Die zehn Schlüssel zur absoluten Freiheit" oder auf der CD „The Ten Commandments/Die zehn Gebote".

GENERIEREN, KREATION, VERWIRKLICHUNG UND EINRICHTEN

Generieren ist die Energie, die etwas in die Existenz zu bringen beginnt. *Kreation* ist, wenn du es in die *Verwirklichung* bringst, und *Einrichten* ist, was du tust, um eine Plattform zu errichten, um darauf mehr aufzubauen.

IN EINEN LOOP/EINE DAUERSCHLEIFE SETZEN

Das ist etwas, was du an deinem Computer machen kannst, das dir erlaubt, etwas wieder und wieder anzuhören.

INTERESSANTE ANSICHT

Die „Interessante Ansicht" ist ein Werkzeug von Access Consciousness. Damit kann man hervorragend Bewertung neutralisieren, indem man sich selbst daran erinnert, dass, egal, wie sie auch immer aussieht, jede Bewertung nichts als eine interessante Ansicht ist, die man selbst oder jemand anderer in diesem Moment hat. Sie ist weder richtig noch falsch noch gut oder schlecht.

Jedes Mal, wenn eine Bewertung aufkommt, sage einfach: „Interessante Ansicht." Das hilft, dich von der Bewertung zu distanzieren. Du richtest dich nicht nach ihr aus oder stimmst ihr zu – und du hast keinen Widerstand dazu und reagierst nicht darauf. Du lässt sie einfach sein, was sie ist, nämlich einfach nur eine interessante Ansicht. Wenn du das tun kannst, bist du in der Erlaubnis.

KILLING-ENERGIE

Killing-Energie ist die Energie, die erforderlich ist, um etwas zu töten, wenn du bereit bist, dies ohne Bewertung zu tun. Es erfordert Energie, eine Kuh oder Wild oder irgendetwas, das du essen willst, zu töten. Diese Energie ist, wenn du sie so auf jemanden richtest, wie du sie auf ein Tier richten würdest, wenn du es tatsächlich schlachtest, jene Energie, die eine Veränderung bei Menschen bewirkt.

KÖNIGREICH DES ICH

Die meisten von uns versuchen, von dem Königreich des Ich aus zu funktionieren, wobei es darum geht herauszufinden, was wir wollen, als ob das eine Abtrennung von allen anderen sein müsste. Was, wenn du von einem vollkommen anderen Ort aus wählen würdest? Was, wenn es die Abtrennung wäre, die dich von allem abhält, was du dir wirklich wünschst?

KÖNIGREICH DES WIR

Wenn du vom Königreich des Wir aus wählst, geht es weder darum, für dich und gegen die andere Person zu wählen, noch wählst du für dich und schließt alle anderen aus. Du wählst für dich *und* alle anderen; du wählst, was alle Möglichkeiten erweitern würde, deine eingeschlossen. Wenn du das tust, werden die Menschen um dich herum erkennen, dass ihre Wahl durch deine Wahl erweitert wird und sie werden deinen Wahlen beitragen und ihnen keinen Widerstand entgegensetzen.

LEBEN UND LEBENSWEISE

Leben ist der Abschluss; *Lebensweise* ist der Akt der kontinuierlichen Kreation in jedem Augenblick an jedem einzelnen Tag.

LEHNSEID UND BLUTSEID

Ein Lehnseid ist ein Versprechen aus Feudalzeiten, wenn etwa ein Leibeigener dem König Loyalität schwor, um im Gegenzug dazu unter seinem Schutz zu stehen. Ein Blutseid ist ein Lehnseid, der tatsächlich mit deiner physischen Struktur verschmolzen ist, wie ein Blutschwur auf Steroiden.

LEICHTER/SCHWERER

Das, was leicht ist, ist immer wahr und du spürst die Leichtigkeit darin. Das, was eine Lüge ist, ist immer schwer und du spürst diese Schwere.

MENSCHEN UND HUMANOIDE

Es gibt zwei Spezies zweibeiniger Wesen auf diesem Planeten. Wir nennen sie Menschen und Humanoide. Sie sehen gleich aus, bewegen sich gleich und reden gleich und oft essen sie das Gleiche, aber die Realität sieht so aus, dass sie verschieden sind.

Menschen werden dir immer sagen, du hast unrecht, sie haben recht und du solltest nichts verändern. Sie sagen Dinge wie: „So machen wir das hier nicht, also bemühe dich erst gar nicht." Sie sind diejenigen, die fragen: „Warum veränderst du das? Es ist doch gut so, wie es ist."

Humanoide haben einen anderen Ansatz. Sie schauen sich die Dinge an und fragen immer: „Wie können wir das verändern? Was wäre eine Verbesserung? Wie können wir das überbieten?" Sie sind diejenigen, die all die großen Kunstwerke erschaffen haben, alle großartige Literatur und allen großen Fortschritt auf diesem Planeten.

MTVSS

Molekulares System zur Abspaltung tödlicher Wertigkeiten (Molecular Terminal Valence Sloughing System) ist ein ungemein entspannender Körperprozess von Access Consiousness, der dynamisch auf das Immunsystem wirkt und ein Gefühl von Raum und Leichtigkeit im Körper kreiert, das man sonst kaum erfährt.

OMNISEXUELL

Omnisexuelle fühlen sich von Leuten jeden Geschlechts und jeglicher Orientierung angezogen. Sie sehen bei Menschen eher deren Persönlichkeit, weniger ihre Genitalien oder geschlechtliche Identität.

POD- UND POCEN

POD- und POCen ist die Kurzform, wenn du sagst, dass du in der Zeit zu dem Punkt zurückgehst, wo du dich selbst mit etwas zerstört hast, oder zu dem Punkt, wo du etwas kreiert hast, das dich blockiert.

QUANTENVERSCHRÄNKUNGEN

Quantenverschränkungen ist die Stringtheorie, die besagt, dass alles miteinander verbunden ist. Wenn du dir das Universum anschaust, ist klar, dass jedes Ding mit jedem anderen Ding verbunden ist.

Mit jeder Frage, jeder Wahl und jeder Möglichkeit lädst du die Quantenverschränkungen des ganzen Universums dazu ein, mit dir gemeinsam das zu verwirklichen, was du dir wünschst. Das Universum möchte uns unterstützen, aber wir benehmen uns, als wären wir ganz auf uns allein gestellt. Es ist, als würden wir glauben, das Universum wäre ein Ökosystem, aus dem wir uns selbst ausschließen müssten. Wir denken, wir müssten alles selbst tun – und doch sind wir Teil des Ganzen. Wenn wir uns selbst ohne jede Bewertung als Teil des Ganzen annehmen, laden wir absolut das Ganze dazu ein, Teil von uns zu sein und wir öffnen uns dem Universum, das uns alles gibt, was wir uns wünschen.

SEIN

In diesem Buch wurde im Englischen manchmal das Wort *be* (sein) statt *are* (bist) benutzt, um das unendliche Wesen zu bezeichnen, das *du* wirklich *be* (sein) – „the infinite being you truly be", im Gegensatz zu der erfundenen Ansicht darüber, was du glaubst, dass du *bist*. (Anm. d Übers.: Da diese Unterscheidung im Deutschen nicht in einer grammatisch verständlichen Form wiedergegeben werden kann, dient diese Anmerkung nur der Information.)

SEX UND KEIN SEX

Wenn wir bei Access Consciousness *Sex* und *kein Sex* sagen, beziehen wir uns nicht auf Kopulation. Wir sprechen vielmehr von Empfangen. Wir haben diese Worte gewählt, weil sie die Energie von Empfangen und Nichtempfangen besser hochbringen, als alles andere, das wir ausprobiert haben.

Die Leute verwenden ihre Ansichten über Sex und keinen Sex als eine Art und Weise, um ihr Empfangen zu begrenzen. Sex und kein Sex sind einander ausschließende Universen – entweder/oder-Universen – wo du entweder deine Präsenz bekannt gibst (Sex) und damit alle anderen ausschließt oder deine Präsenz verbirgst (kein Sex), damit du nicht gesehen werden kannst. In beiden Fällen hast du den Fokus auf dich selbst gerichtet und erlaubst dir selbst damit nicht, von allen und allem zu empfangen.

SYSTEME UND STRUKTUREN

Ein System ist etwas, das formbar und veränderlich ist. Es kann in Bezug auf den Moment angepasst werden. Eine Struktur ist etwas, das man einrichtet und das Gesetze, Vorschriften und Regeln hat, denen man folgen muss. Das Militär ist eine Struktur, kein System. Das Gesetz ist eine Struktur, kein System. Ein System passt sich an das an, was man will. In meinem Leben ist mein System in der Frage zu sein. Ein System setzt eine Frage als Leitgedanken ein, um Optionen und Möglichkeiten zu eröffnen, die man noch nicht in Betracht gezogen hat.

UTOPISCHE IDEALE

Utopische Ideale sind konzeptuelle Realitäten, die in deine Existenz geworfen wurden. Utopische Ideale sind festgelegte Vorstellungen oder Konzepte davon, wie die Dinge sein sollten. Wir übernehmen sie, anstatt im Moment zu funktionieren.

ZEICHEN, SIEGEL, EMBLEME UND BEDEUTSAMKEITEN

Das sind die Abzeichen, die du die ganze Zeit trägst und die nichts mit dem zu tun haben, wer du bist.

Verzeichnis der Kapitel und Überschriften

Was ist Access Consciousness?

Was, wenn du bereit wärst, dich zu nähren und für dich zu sorgen?
Was, wenn du die Türen dazu öffnen würdest, alles zu sein,
wovon du entschieden hast, dass es nicht möglich ist?
Was bräuchte es, damit du realisierst, wie entscheidend du für
die Möglichkeiten der Welt bist?

Access Consciousness ist eine einfache Sammlung von Werkzeugen, Techniken und Philosophien, die dir erlauben, dynamische Veränderung in jedem Bereich deines Lebens zu kreieren. Access bietet dir Bausteine, die dir Schritt für Schritt erlauben, vollkommen gewahr zu werden und damit zu beginnen, als das bewusste Wesen zu funktionieren, das du wirklich bist. Diese Werkzeuge können dazu verwendet werden, alles zu verändern, was auch immer in deinem Leben nicht funktioniert, damit du ein anderes Leben und eine andere Realität haben kannst.

Zugang zu diesen Werkzeugen kannst du durch eine Vielfalt von Kursen, Büchern, Telecalls und anderen Produkten bekommen oder durch einen Zertifizierten Facilitator von Access Consciousness oder einen Access-Consciousness-Bars-Facilitator

Das Ziel von Access ist es, eine Welt von Bewusstsein und Eins-Sein zu kreieren. Bewusstsein ist die Fähigkeit, in jedem Moment deines Lebens präsent zu sein, ohne dich oder

jemand anderen zu bewerten. Bewusstsein beinhaltet alles und bewertet nichts. Es ist die Fähigkeit, alles zu empfangen, nichts zurückzuweisen und alles zu kreieren, das du dir in deinem Leben wünschst, großartiger als das, was du derzeit hast, und mehr, als du dir jemals vorstellen kannst.

Um mehr über Access Consciousness zu erfahren oder um einen Access-Consciousness-Facilitator zu finden, besuche bitte:

www.accessconsciousness.com
www.garymdouglas.com

CPSIA information can be obtained
at www.ICGtesting.com
Printed in the USA
BVHW072244100521
606951BV00007B/81

9 781634 930671